中國園林

美學史

成熟至多元

石寶雲庵×公共園林×真武道場×藏式寺廟×洋式花園，
從雅俗互見到中西雜糅

中華園林美學，與中華文明一脈相承，
是士人的心路歷程，也是歷史發展的一面鏡子

曹林娣，沈嵐——著

湖山勝景 × 涼堂畫閣 × 八大水院 × 蓬島仙域 × 租借公園
一部深入探討中國傳統園林藝術及其背後美學理念的學術巨著
由淺入深，綜合分析自古至今中國園林美學的起源、發展與變革

目錄

目錄

緒論

中國園林美學史，是將「中國園林」物質建構諸如建築、山水和動植物作為審美客體，將承載著各時代審美情感的帝王、貴族和文人作為園林審美主體予以美學審視和價值評判的歷史，作為審美客體的「園林」，也可稱之為古典園林。「古典」，指代表過去文化特色的一種正統和典範。

本書首先要廓清「園林」、「中國園林」及「園林美學」的概念，再去審視中國園林美學的獨特性，在此基礎上，縱向考察中國園林美學歷史發展程序的幾個階段。

一、「園林」和「中國園林」詮釋

「園林」是一種環境藝術，最初都源於人類對生活環境的美麗憧憬，如古猶太人的「伊甸園」、古印度人的「西方極樂世界」、伊斯蘭教信徒的「天國」、中華先人心中的「樂土」以及瑤池和蓬萊仙境等，都是「替精神創造的一種環境，一種第二自然」[001]，屬於「各民族的精神產品」、上層建築，蘊含著世界各民族基於不同的自然、政治、文化生態形成的美的思維、美的形象、美的情操。

審視 1954 年在維也納召開的世界造園聯合會上，英國造園學家傑利科（Jellicoe）所說的古希臘、西亞和中國這世界三大造園體系，由於世界各地區各民族母體文化土壤不同，「園林」概念也屬於泰納（Taine）所說的「自然界的結構留在民族精神上的印記」，界定也就很難劃一。

英、美等國將園林稱為 garden（小花園，綠色植物多的園子）、park（城市公園，可泛指各種公園）和 landscape（自然景觀、自然保護區）等。

[001]〔德〕黑格爾（Hegel）:《美學》（*Lectures on Aesthetics*）第三卷上冊，商務印書館1984年版，第103頁。

 緒論

　　周維權先生從字源上分析說：「西方的拼音文字如拉丁語系的 Garden、Jardon 等，源於古希伯來文中 Gen 和 Eden 的結合，前者意為界牆、藩籬，後者即樂園，也就是《舊約·創世紀》中所提到的充滿花草樹木的理想環境的『伊甸園』。」[002]

　　從「園林」字源中看出，古希臘固然是「西方文化搖籃」，但古希臘文明卻來自古埃及和西亞的幼發拉底、底格里斯兩河流域，園林共同的幾何形貌、草坪、以水為中心、噴泉、人體雕塑等，鐫刻著無法磨滅的遺傳痕跡。

　　中國園林是一門獨特的藝術。世界著名科學家錢學森如是說：

　　國外沒有中國的園林藝術，僅僅是建築物附加上一些花、草、噴泉就稱為「園林」了。外國的 Landscape、Gardening、Horticulture 三個單字，都不是「園林」的相對字眼，我們不能把外國的東西與中國的「園林」混在一起。[003]

　　誠然，錢學森先生雖不是園林專家，但他學貫東西，以科學家的嚴謹嚴格區分了三個名詞：

　　景觀（Landscape）：指土地及土地上的空間和物體所構成的綜合體。它是複雜的自然過程和人類活動在大地上的烙印。

　　園藝（Horticulture），包括「園」和「藝」二字，《辭源》中稱「植蔬果花木之地，而有藩者」為「園」，《論語》中稱「學問技術皆謂之藝」，因此栽植蔬果花木之技藝，謂之園藝。錢學森先生這樣說：

　　當然種花種草也得有知識，英文的 Gardening 也即種花，頂多稱「園技」，Horticulture 可稱「園藝」，這兩門課要上，但不能稱「園林藝術」。正如書法家要懂研墨，但不能把研墨的技術當作書法藝術。[004]

[002] 周維權：《中國古典園林史》，清華大學出版社 1999 年版，第 3 頁。
[003] 錢學森：〈園林藝術是中國創立的獨特藝術部門〉，見《城市規劃》1983 年 12 月。
[004] 同上。

16 世紀英國著名思想家、哲學家法蘭西斯‧培根（Francis Bacon）（西元 1561 年～ 1626 年）說：「如果沒有園林，即使有高牆深院，雕梁畫棟，也只見人工的雕琢，而不見天然的情趣。」[005] 法蘭西斯‧培根所說的「園林」就是「園藝」。

　　為此，錢先生要求，明確界定中國所說的「園林」和「園林藝術」概念，因為「Landscape、Gardening 都不等於中國的園林，中國的『園林』是這三個方面的綜合，而且是經過揚棄，達到更高一等的藝術產物」[006]。

　　世界上其他國家的園林，大多以建築物為主，樹木為輔；或是限於平面布置，沒有立體的安排。而中國的園林是以利用地形，改造地形，因而突破平面；並且中國的園林是以建築物、山岩、樹木等綜合起來達到它的效果的。如果說，別國的園林是建築物的延伸，他們的園林設計是建築設計的附屬品，他們的園林學是建築學的一個分支；那麼，中國的園林設計比建築設計要更帶有綜合性，中國的園林學也就不是建築學的一個分支，而是與它占有同等地位的一門美術學科。[007]

　　基於此，錢先生主張：園林專業「應學習園林史、園林美學、園林藝術設計……要把『園林』看成是一種藝術，而不應看成是工程技術，所以這個專業不能放在建築系，學生應在美術學院培養」[008]，「園林學也有和建築學十分類似的一點：這就是兩門學問都是介乎美的藝術和工程技術之間的，是以工程技術為基礎的美術學科……總之，園林設計需要關於自然科學以及工程技術的知識。我們也許可以稱園林專家為美術工程師吧」[009]。

　　錢先生堪稱中國園林藝術的「知音」！

[005]〔英〕培根著，何新譯：《人生論》，華齡出版社 1996 年版，第 199 頁。
[006] 錢學森：〈園林藝術是中國創立的獨特藝術部門〉，見《城市規劃》1983 年 12 月。
[007] 錢學森：〈不到園林，怎知春色如許 —— 談園林學〉，見《人民日報》1958 年 3 月 1 日。
[008] 同上。
[009] 同上。

中國園林從所屬關係看，主要有私家園林、皇家園林和寺觀園林。還有一些「稱呼上雖有祠園、墓園、寺園、私園之別，或屬於會館，或傍於衙署，或附於書院，但其布局構造，並不因之而異。僅有大小之差，初無體式之殊」[010]。

中國古代園林是由詩畫藝術家因地制宜、先行構思，並和匠師合作，將山水、植物、建築等物質元素進行藝術組合創作出來的藝術品，區別於公園和城市綠化，除了具有培根所說的「天然的情趣」之外，還是文人寫在地上的文章，是畫家以山水植物建築為皴擦，畫在地上的立體的畫，稱之為「文人園」、「山水畫意式園林」。

二、「美學」，「園林美學」，「中國園林美學」

「美學」一詞源於希臘語 aesthesis，最初的意思是「對感觀的感受」。德國哲學家鮑姆加登（Baumgarten）（西元 1714 年～ 1762 年）第一次賦予審美這一概念以範疇的地位，他的《美學》（Aesthetica）一書的出版象徵著美學作為一門獨立學科的誕生，他認為美學即研究感覺與情感規律的學科。

中國國內經王國維到李澤厚等幾代學者努力，已漸漸建立起中國美學自己的體系。

「園林美學」是美學的分支，但由於園林乃綜合藝術，與各歷史時期的美學理論密不可分，當然展現在各歷史時期的園林實體上，也就是將抽象的理論形態與具體的感性形態的園林作為研究對象。

園林作為視覺審美的客體，是人與自然有序的融合，山水、建築、植物，與自然界鳥啼蟲鳴、天光行雲，構成具體形態、肌理、質地、色彩、尺度等特徵的有機整體。審美主體之心境即「精神」，承載著中國人最具

[010] 童寯：《江南園林志》，中國建築工業出版社 1984 年版，第 12 頁。

代表性的文化傳統和審美情感，即儒、道、禪學傳統及其融聚生成的新學。園林展現的是古代文士的人生理想、審美訴求、心靈境界，特別是人格追求。其美的形式是形神相兼相融、彼此滲透和相互交錯的，成為中國園林「美學思想」的主要內涵。

基於東西方哲學基礎上的本源性差異，淵源於黃河、長江流域的中華民族，以「天人合一」為哲學基礎，而淵源於北非古埃及和幼發拉底、底格里斯兩河流域的西方文明則以「天人相分」為哲學基礎，從而形成對自然美認識的根本性區別，由此構成東西園林體系中美學特徵的本源性差異。用雨果（Hugo）的話說，即東方藝術原則的「夢幻」和西方藝術原則的「理念」。

古埃及和兩河流域的巴比倫、波斯等國，由於 90% 的地區是乾旱的沙漠，造就了人們對綠洲即草坪的天然愛好，尊水為神聖，西亞奉以處在田字中心交叉處的水為「天堂」。

地處東北亞地區的中華民族，是久經磨難、唯一倖存至今的偉大民族。「孔子以來，埃及、巴比倫、波斯、馬其頓，包括羅馬帝國，都消亡了，但是中國以持續的進化生存下來了。它受到了外國的影響 —— 最先是佛教，現在是西方的科學，但是佛教沒有把中國人變成印度人，西方科學也不會將中國人變成歐洲人。」[011] 中國園林美學具有鮮明的民族特質。

（一）天人合一的生境美

植根於中國農耕文化土壤中的園林，遵循的主要是道家代表的老莊天人合一、萬物一體的自然哲學，從宇宙的高度來認識和掌握人的意願，所以美學家葉朗認為道家審美理論代表了中國藝術的真精神。

[011]〔英〕羅素（Russell）：〈中國問題〉，轉引自《文史知識》2001 年 6 月，第 1 頁。

 緒論

中國古代園林經過漫長的生態累積和審美實踐，選擇了親和力很強的土木相結合的「茅茨土階」的建築材料，木構建築具有獨特風格的建築空間和裝飾藝術，獨特的斗栱、飛簷，是力學和美學的最佳結合。從實用功能發展為審美和實用兼備的「可居可遊可賞可觀」的生活空間，使人獲得生理和心理的雙重享受，成為人類環境創作的傑構，反映了「外適內和」的人本主義精神。

美學家宗白華先生在〈看了羅丹雕刻以後〉中說：「一切有機生命皆憑藉物質扶搖而入於精神的美。大自然中有一種不可思議的活力，推動無生界以入於有機界，從有機界以至於最高的生命、理性、情緒、感覺。這個活力是一切生命的泉源，也是一切『美』的泉源。」

構園藝術家從大自然擷取山水、植物等自然元素，「外師造化，中得心源」，透過概括、精練、典型的藝術手段，使這些自然元素「雖由人作，宛自天開」，並遵循天地人關係的自然法則，有法無式，精心組合，建築隨勢高低，假山得深山叢林之趣，水體呈天然之姿，「危樓跨水」，「水周堂下」，植物生態化，處處展現人對自然的皈依，人與自然的和諧。「其布局以不對稱為根本原則，故廳堂亭榭能與山池樹石融為一體，成為世界上自然風景式園林之巨擘」[012]，「藝術的宇宙圖案」，反映了先哲早熟的生態智慧。

這一自然審美觀迥異於以石構建築為主、以「幾何審美觀」為基礎，「強迫自然去接受匀稱的法則」為指導思想，追求純淨的、人工雕琢的盛裝美的西方園林審美觀。

[012] 劉敦楨：《江南園林志・序》，中國建築工業出版社 1984 年版，第 1 頁。

（二）文心畫境之美

18 世紀來華考察的英國宮廷建築師錢伯斯（Chambers）介紹中國園林時說：

建造中國園林，它的實踐要求天才、鑑賞力和經驗，要求很強的想像力和對人類心靈的全面知識；這些方法不遵循任何一種固定的法則，而是隨著創造性的作品中每一種不同的布局而有不同的變化。不像在義大利和法國那樣，每一個不學無術的建築師都是一個造園家；在中國，造園是一種專門的職業，只有很少的人才能達到化境。因此，中國的造園家不是花匠，而是畫家和哲學家。[013]

明代計成在《園冶》中也強調營構園林「主九匠一」，「主」即「能主之人」，設計布劃者。在世界上，「唯中國園林，大都出乎文人、畫家與匠工之合作」[014]，故非一般「建築師」所能望其項背。

士大夫高雅文化成為中國古代園林的文化核心。自魏晉開始到唐宋，尤其是明清，園林、文學、繪畫等藝術門類，不僅同步發展，而且互相影響、互相滲透，它們之間的關係是你中有我，我中有你，難分彼此。詩文、繪畫把中國古典園林推向更高的藝術境界，賦予中國古典園林鮮明的民族特色 —— 詩畫境界，具體為畫境、詩境、仙境、禪境，總概括為「文心」，明陳繼儒稱「築圃見文心」。

聯合國教科文組織的哈利姆（Halim）博士看了蘇州園林後驚嘆道：「我一生中到過許多地方，卻從來沒有見過這樣美好的、詩一般的境界。蘇州園林是我在世界上所見到的最美麗的園林，我好像在夢中一樣。」他的稱讚生動的詮釋了「夢幻藝術」的魅力。

[013] 清華大學建築系編：《建築史論文集》第五輯，清華大學出版社 1981 年版，第 131 頁。

[014] 劉敦楨：《江南園林志·序》，中國建築工業出版社 1984 年版，第 1 頁。

（三）「生活最高典型」的詩意美

中國古典園林旨在滿足生理和心理的需求，亭臺樓閣廊軒等單體建築，供人們讀書、會友、吟眺、賞月等各種需求，是中華先哲創造的「生活藝術化」、「藝術生活化」的最佳生活境域。這是作為文化載體的中華文化天才們群體智慧的結晶，集中展現了東方最高最優雅的生存智慧。他們是林語堂先生所說的：

第八世紀的白居易，第十一世紀的蘇東坡，以及十六、十七兩世紀那許多獨出心裁的人物──浪漫瀟灑、富於口才的屠赤水；嬉笑詼諧、獨具心得的袁中郎；多口好奇、獨特偉大的李卓吾；感覺敏銳、通曉世故的張潮；耽於逸樂的李笠翁；樂觀風趣的老快樂主義者袁子才；談笑風生、熱情充溢的金聖歎──這些都是脫略形骸不拘小節的人。[015]

新儒學家牟宗三說：「中國文化之開端，哲學觀念之呈現，著眼點在生命……儒家講性理，是道德的；道家講玄理，是使人自在的；佛教講空理，是使人解脫的……性理、玄理、空理這一方面的學問，是屬於道德、宗教方面的，是屬於生命的學問，故中國文化一開始就重視生命。」[016] 園林正是這些中華文化菁英們向世人提供了人類「生活最高典型」的詩意美模式。

（四）潛移默化的浸潤美

中國古典園林薈萃了文學、哲學、美學、繪畫、戲劇、書法、雕刻、建築以及園藝工事等各門藝術，組成濃郁而又精緻的藝術空間，審美意象密集，草木蟲魚、天文地理、神話傳說、小說戲曲，集中了士大夫文人精

[015] 林語堂英文原著，越裔漢譯：〈《生活的藝術》自序〉，《林語堂全集》第二十一卷，東北師範大學出版社 1994 年版，第 3、4 頁。
[016] 牟宗三：《中西哲學之會通十四講》，上海古籍出版社 1997 年版，第 11 頁。

雅的文化藝術體系，是歷史的物化、物化的歷史。

園林作為一門藝術，固然可欣賞水木之明瑟、徑畔之盤紆，但絕「非僅資遊覽燕嬉之適」，它凝聚著中華民族心靈的吶喊，而精神的昇華必定又被融入美的形式中：環境氣氛給人意境感受，造型風格給人形象感知，象徵含義給人聯想認識。[017]

中國古典園林是將中華儒道釋文化的內涵、道德信仰等抽象變成視覺化具象，寓於日常的起居歌吟之中，使我們在舉目仰首之間、周規折矩之中，成為對文化的一種「視覺傳承」[018]。朱光潛先生說過，心裡印著美的意象，常受美的意象浸潤，自然也可以少存些濁念，一切美的事物都有不令人俗的功效。[019] 園林美能輕鬆的把人們日常生活引入一種合乎至善的人生理想和境界。

三、中國園林美學史的歷史分期

一部中國園林美學史，突顯了中華民族的自然觀、人生觀和價值觀的演變歷史，與歷史審美活動是一致的，大體也經歷了美學家所說的實用～比德～暢神說等幾個審美發展階段，而實用、比德、暢神互為滲融、難分彼此，貫穿於整個園林審美史，只是具體到某一歷史發展階段，總有一種占主導地位的園林美學思潮。

中國園林的名稱和內涵是漸次發展的：

先秦出現了「囿」、「園圃」、「苑囿」、「園池」、「圜」等名稱。

漢時多稱「苑」、「苑囿」、「園庭」；東漢班彪〈遊居賦〉中首次出現

[017] 王世仁：〈圓明園和避暑山莊的審美意義〉，見牛枝慧編《東方藝術美學》，國際文化出版公司1990 年版，第 146 頁。
[018] 王惕：《中華美術民俗》，中國人民大學出版社 1996 年版，第 31 頁。
[019] 朱光潛：《談美書簡二種》，上海文藝出版社 1999 年版，第 115 頁。

了「園林」[020] 一詞；隨著魏晉南北朝士人園的大量出現，「園林」之名遂多被提及。

唐宋以後「園林」之詞廣為運用，也有稱「園亭」、「庭園」、「園池」、「山池」、「池館」、「別業」、「山莊」等，已經成為傳統古代園林的常用名稱。

中國園林美學的產生、發展到成熟，固然與社會的政治、經濟、文化的發展密切相關，但也與中華民族對自然美認識的發展昇華密切相關。因此，其歷史分期，以園林美學自身的發展過程為基準，沒有機械的套用一般歷史學的分期。本書分為五章：

第一、二兩章，從原初審美意識與中國園林美的萌芽到園林美學精神主軸奠基期的夏商周三代。

第三、四兩章，從秦漢園林美學經典形態誕生期到魏晉南北朝園林美學的轉型期。

第五章，從隋盛唐到中晚唐五代園林美學的發展和拓展期。

全書力求史論結合，既有各歷史時期園林美學發展的規律探索，又有對典型園林的個案剖析，並穿插許多相關園林內容的圖片。

俄國著名哲學家赫爾岑（Herzen）曾說過：「充分的理解過去，我們可以弄清楚現狀；深刻的認識過去的意義，我們可以揭示未來的意義；向後看，就是向前進。」從古人的輝煌中找出擺脫當前生態困境的一線生機、一絲靈感和解決辦法，享受久違的那一份應有的安寧與祥和，是寫作本書的現實意義。

[020] 〔東漢〕班彪〈遊居賦〉：「瞻淇澳之園林，善綠竹之猗猗。望常山之峨峨，登北岳而高遊。」見《藝文類聚》卷二十八，上海古籍出版社 1982 年版，第 507 頁。

第六章

園林美學成熟期 —— 宋遼金元

西元 960 年，宋太祖趙匡胤代後周稱帝，建立趙宋王朝（西元 960 ～ 1126 年），建都開封，史稱北宋。又與在邊境挑釁的遼訂立「澶淵之盟」[021]，換來了宋、遼之間長達 160 餘年間的禮尚往來、通使殷勤的和平局面，「生育繁息，牛羊被野，戴白之人，不識干戈」，使北宋經濟邁向巔峰。

西元 1127 年，靖康之變導致宋室南遷，定都浙江臨安，史稱南宋。南北宋之稱其實源自都城的位置。

宋代有嚴密與完善的科舉取士制度，「取士不問家世」，更無古代封建貴族及門第傳統的遺存。宋代的教育、文化藝術等領域，出現了明顯的平民化色彩。

宋朝形成了「虛君共治」體制，君主「以制命為職」、「一切以宰執熟議其可否」，即由宰相執掌具體的國家治理權；臺諫掌握著監察、審查之權，以制衡宰相的執政大權；宰相、臺諫，加上端拱在上的君主，三權相對獨立，「各有職業，不可相侵」。法國學者稱宋朝為「現代的拂曉時辰」，認為其顯現著人性化、法制化、商業化的迷人魅力。

陳寅恪〈鄧廣銘宋史職官志考正序〉稱「華夏民族之文化，歷數千載之演進，造極於趙宋之世」。

號為北宋理學五子的周敦頤、邵雍、張載、程顥、程頤，建構了中國後期社會最為精緻、完備的理論體系 —— 理學，強化了中華民族注重氣節和德操、注重社會責任感與歷史使命感的文化性格。

兩宋時期的物質文明和精神文明所達到的高度，在中國整個封建社會時期，可以說是空前絕後的。兩宋名園薈萃之處集中在經濟文化最發達的

[021] 自咸平二年（西元 999 年）開始，遼朝陸續派兵在北宋邊境挑釁，掠奪財物，屠殺百姓，對北宋邊境地區的居民帶來了重大災難。最後北宋以「助軍旅之費」之名，每年送給遼歲幣銀 10 萬兩、絹 20 萬匹，與遼訂立「澶淵之盟」。

中原洛陽、東京和江南臨安、吳興、平江等地。各類藝術審美事實都從各個側面演說和印證著宋代美學的基本格調。在審美品味的崇尚上，宋人將唐代朱景玄提出神、妙、能、逸四畫品中的「逸品」躍升首位，「尚意」是對唐代「尚法」的反撥和自身審美的確定。

尚文的宋人雖然缺少唐人龍城虎將、醉臥沙場的氣魄、氣派和氣勢，但內心情感豐富、細膩。他們沒有嚮往神仙或宗教的迷狂，而是面向現實人生，純任情感自然的流露和表現，推崇平淡天然的美，鄙視宮廷藝術的富麗堂皇、雕琢偽飾，形成了儒、道、釋相融的審美觀。

兩宋園林簡而意足，詩畫滲融，疏朗、清雅、天趣自然，自然審美意識走向成熟，藝術體系業已完備。

在「鬱鬱乎文哉」的宋代氛圍與人文思想的啟發引導下，園林美學思想在禪宗美學思想的影響下，進一步向精神層面拓展深入，「所顯示的蓬勃進取的藝術生命力和創造力，達到了中國古典園林史上登峰造極的境地」[022]。

無論是皇家園林、私家園林還是寺觀園林，園林美學思想逐漸泯滅了彼此的差別而進一步趨向一致，大體都以清麗精緻與典雅的士人審美理想為主調。園林崇尚清雅、平淡之美，野趣盈盈，正如「滿洛城中將相家，廣栽桃李作生涯。年年二月憑高處，不見人家只見花」（邵雍〈春日登石閣〉）。日常生活藝術化、藝術生活化，成為全社會的普遍追求，雖然象徵園林藝術全面成熟的園林理論著作尚未出現，但精雅的園林美學藝術體系已經完備，屬於同一載體的書畫藝術理論進一步成熟。

早在中唐時期，壺中天地的寫意式美學空間意識已經出現，「巡迴數尺間，如見小蓬瀛」。北宋時期，在「即物窮理」、建構「天人之際」無限

[022] 周維權：《中國古典園林史》，清華大學出版社 2005 年版，第 255 頁。

廣大的理學宇宙體系思想的影響下，以小觀大的壺中觀念基本確立。

梅堯臣云：「瓦盆貯斗斛，何必問尺尋……戶庭雖云窄，江海趣已深。襲香而玩芳，嘉賓會如林。寧思千里遊，鳴櫓上清洴？」從一小盆中透視出若大境界；蘇舜欽云：「予心充塞天壤間，豈以一物相拘關？然於一物無不有，遂得此身相與閒。」這種觀念已經展現在園林創作中，如宋徽宗〈艮嶽記〉：「雖人為之山，顧豈小哉！……是山與泰、華、嵩、衡等同，固作配無極。」北宋還出現獨特新穎的木假山形式，蘇洵家藏兩座，他將三峰木假山人格化：「予見中峰，魁岸踞肆，意氣端重，若有以服其旁之二峰。二峰者，莊慄刻峭，凜乎不可犯，雖其勢服於中峰，而岌然無阿附意。吁！其可敬也夫！」

士人在「隆興」和「嘉定」和議以後相對安逸的時間裡，大致能繼北宋風流，城市或城郊宅園增多，由於禪宗思想的進一步滲透，寫意的自然美成為園林審美的主流，士人普遍追求那種自然灑脫的生命境界。

然而兩宋時代卻因「天時地理」的變化，帶來了空前的生存壓力。從 11 世紀初到 12 世紀末，氣候轉寒、溫暖期逐漸縮短，為中國近一千年以來最寒冷的一個時期。宋代時黃河平均每 2.4 年決口一次，給當時的農業生產帶來了極大的壓力。

面對日漸惡劣的自然生態環境的逼迫，生活在北方的契丹、女真、蒙古等逐水草而居的游牧民族，開始向南謀求更廣闊的生存空間。

北宋始終未能收復北方的「燕雲十六州」，卻在其東北和西北游牧民族建立的遼和西夏的步步緊逼下，最終南退到長江流域，建立南宋，在這塊富庶的江南福地找到了新的舞臺。雖偏安一方，卻依然能延續著北宋的輝煌，與北方游牧民族建立的政權長期對峙。

遼金元分別為契丹、蒙古、女真游牧民族建立的政權。他們長期生活

在「天蒼蒼，野茫茫，風吹草低見牛羊」的大草原上，在政治制度及科技文化方面遠遜於中原王朝。

元代蒙古統治者以剽悍的草原游牧氣質入主中土，並迭西征，以拓展疆土，形成地跨亞歐的封建王朝。但元朝征服者從草原帶入的制度具有明顯的中世紀色彩，逆轉了「唐宋變革」開啟的近代化方向。以所謂對「學術誤天下」的厭惡和不滿，科舉制度在元朝停廢長達八十年之久。儘管自元仁宗朝重新設立了科舉取士制度，但取北人濫而陋，棄南人如牛毛，科舉制形同虛設。

元朝還取消了大理寺、律學、刑法考試、鞫讞分司和翻異別勘的制度，治理體系陷於粗鄙化。

但元朝取儒學經典《易經》中的「大哉乾元」之義為國號「元」，又印證了「野蠻的征服者總是被那些他們所征服的民族的較高文明所征服」這個永恆的歷史規律。

遼金元三代統治者都十分傾慕宋朝宮苑，都將宋王朝宮苑作為正規化修建本王朝的宮苑，北京成為皇家宮苑及達官貴戚私家園林集中的地方。遼金元游牧和半游牧文化固有的習性又使其具有獨特的園林文化方式。

第一節　宋清雅的美學思潮

北宋開國之初，以「仁厚立國」的趙匡胤，兵不血刃的將兵權集中到自己手中，並確立了「王者雖以武功克敵，終須以文德致治」的「佑文」政策，於太廟立「誓碑」：不得殺士大夫及上書言事人，嚴令子孫，有逾此誓言者天必殛之。因而，宋朝思想最為自由，士人大都是集官僚、文士、學者於一身的複合型人才。

崇文重教，讀書求仕之風席捲全國，純化了全民的審美情趣。他們

「以深遠閒淡為意」[023]，嗜尚「蔬筍氣」、「山林氣」，欣賞出水芙蓉，雅淡神逸之美，而厭棄「金玉錦繡」、錯彩鏤金，鄙視粗俗的聲色犬馬、朝歌暮嬉的感官享受，為後代知識分子提供了生活品質的最佳樣本，提供了美和價值的示範。

詩、詞、歌、賦、書、畫、琴、棋、茶、古玩構合為宋人的生活內容；吟詩、填詞、繪畫、戲墨、彈琴、弈棋、鬥茶、置園、賞玩構合為宋人的生活方式；詩情、詞心、書韻、琴趣、禪意便構合為情調型、情韻型的宋人心態，「韻」風行於美的領域，成為對明代中後期美學最具影響力的範疇。

宋初園林美學為「唐韻浸染期」，此後是「宋調形成期、宋調鼎盛期」，以平淡美為藝術極境。

文人將繪畫所用筆墨換成山石花草，完成了三度空間的立體畫，真正意義上的「士人園」誕生了。

一、生命正規化

宋吳德仁踐行的「真率僅似陶，而奉養略如白」[024]，陶鑄出宋人全新的仕隱文化，生命正規化比唐人更臻於成熟、理性。

歐陽修晚年自號「六一居士」，作〈六一居士傳〉曰：「吾家藏書一萬卷，集錄三代以來金石遺文一千卷，有琴一張，有棋一局，而常置酒一壺……以吾一翁，老於此五物之間，是豈不為『六一』乎？」書、金石、琴、棋、酒、一「居士」，即在家修行的佛教徒，三教融合為一，代表了歐陽修的生活品味和審美追求。

[023]〔宋〕歐陽修：《六一詩話》。
[024]〔宋〕胡仔：《苕溪漁隱叢話前集》卷四，五柳先生下引。

蘇軾自號「東坡居士」，又一生崇道。雖未退隱，但他透過詩文所表達出來的那種人生空漠之感，卻比前人任何口頭上或事實上的「退隱」、「歸田」、「遁世」更深刻，更沉重。中國隱逸之風從老子的「道隱」和莊子的「心隱」，到魏晉南北朝的「林隱」，從白居易的「中隱」，再到蘇軾的「仕隱」，逐步達到極致。

蘇軾在〈臨皋閒題〉中說：「江山風月，本無常主，閒者便是主人。」元豐四年（西元 1081 年），蘇軾透過故人馬正卿向黃州府要了東門外五十畝荒地，遂自號「東坡居士」：「近於城中得荒地十數畝，躬耕其中，作草屋數間，謂之東坡雪堂。」繪雪於四壁之間，無容隙也。起居偃仰，環顧睥睨，無非雪者。蘇軾寫〈雪堂記〉極讚雪堂之美：「雪堂之前後兮，春草齊。雪堂之左右兮，斜徑微。雪堂之上兮，有碩人之頎頎。考槃於此兮，芒鞋而葛衣。挹清泉兮，抱甕而忘其機。負頃筐兮，行歌而採薇……是堂之作也，吾非取雪之勢，而取雪之意。吾非逃世之事，而逃世之機。」

蘇軾在黃州的官職是「團練副使」、「本州安置」、「不得簽書公事」，和軟禁差不多。卻在元豐五年（西元 1082 年）與客泛舟兩遊赤壁，七月十六日和十月十五日寫下了一生中最優秀的寫景賦〈前赤壁賦〉和〈後赤壁賦〉。在〈前赤壁賦〉中，蘇軾寫初秋的江上明月「清風徐來，水波不興」、「少焉，月出於東山之上，徘徊於斗牛之間」，柔和的月光似對游人極為依戀和脈脈含情，在月光朗照下，「縱一葦之所如，凌萬頃之茫然」，彷彿在太空遨遊，超然獨立；又像長了翅膀飛升仙境一樣。「於是飲酒樂甚，扣舷而歌之」，天地間萬物各有其主、個人不能強求，「唯江上之清風，與山間之明月，耳得之而為聲，目遇之而成色；取之無禁，用之不竭，是造物者之無盡藏也。」唯蘇軾忘懷得失的坦蕩胸襟，方能享受此樂。

第六章
園林美學成熟期 —— 宋遼金元

　　歐陽修謫守滁州，寫〈醉翁亭記〉，一如構園法：「環滁皆山也。其西南諸峰，林壑尤美，望之蔚然而深秀者，琅琊也。」彷彿拉開了一幅美麗誘人的林壑畫面；「山行六七里，漸聞水聲潺潺，而瀉出於兩峰之間者，釀泉也。」先聞水聲潺潺，再見到瀑布瀉出於兩峰之間，乃「釀泉也」；「峰迴路轉，有亭翼然臨於泉上者，醉翁亭也。」真是曲徑通幽，漸入佳境！「醉翁之意不在酒，在乎山水之間也。山水之樂，得之心而寓之酒也。」山水太令人陶醉了！

　　亭周朝暮變化之美：「日出而林霏開，雲歸而巖穴暝，晦明變化者，山間之朝暮也。」季相變幻更美：「野芳發而幽香，佳木秀而繁陰，風霜高潔，水落而石出者，山間之四時也。」春花，芳草萋萋，幽香撲鼻；夏蔭，林木挺拔，枝繁葉茂；秋色，風聲蕭瑟，霜重鋪路；冬景，水瘦石枯，草木凋零。儼然為園林四季設景描繪了一幅藍圖。

　　滁人遊者，有「負者歌於途，行者休於樹，前者呼，後者應，傴僂提攜，往來而不絕」，飽遊歸來，「已而夕陽在山，人影散亂，太守歸而賓客從也。樹林陰翳，鳴聲上下，遊人去而禽鳥樂也。然而禽鳥知山林之樂，而不知人之樂；人知從太守遊而樂，而不知太守之樂其樂也」。又似一幅「與民同樂」的遊園圖。

　　這一幅幅畫面，以「樂」為主題，以山水之美、鳥語花香之美為基礎，連綴起宴酣之樂、禽鳥之樂和滁人遊者之樂。

　　王禹偁〈黃州新建小竹樓記〉寫他被貶後恬淡自適的生活態度和居陋自持的情操志趣：小竹樓與月波樓相通，居高臨下，視野廣闊，「遠吞山光，平挹江瀨，幽闃遼夐，不可具狀」。四季景色美不勝收：「夏宜急雨，有瀑布聲；冬宜密雪，有碎玉聲。宜鼓琴，琴調虛暢；宜詠詩，詩韻清絕；宜圍棋，子聲丁丁然；宜投壺，矢聲錚錚然。皆竹樓之所助也。」、「非騷人之事，

吾所不取」，突顯出王禹偁的人格美和寬廣博大、光明磊落的胸襟。

宋士人之山水庭園之好，不以升遷黜降為變。

王安石剛剛拜相，「賀客盈門」，喜氣洋洋，卻揮筆在壁上題詩曰：「霜筠雪竹鍾山寺，投老歸歟寄此生！」西元 1076 年，年已 55 歲的王安石第二次罷相時，在南京鍾山西南構半山園：如「培塿」的土山、一丈地的木結構建築、扶疏三百株植物，原則是「但取易成就」。

正如美學家蔣勳所說，因為他們心裡有一片屬於自己的山水，他們很有自信，他們知道自己的生命中有比權力和財富更高的價值所在。

二、士林清賞

宋文人士大夫們博雅好古，收藏鼎彝，熱衷於園林雅賞、書齋雅玩，他們賞雨茅屋、觀摩名畫、把玩古器、賞花鬥茶，琴棋書畫詩酒茶，在藝術中生活。

收藏、把玩金石鼎彝，展現了一種文化品味。王國維《宋代之金石學》曰：「近世學術多發端於宋人，如金石學，亦宋人所創學術之一。宋人治此學，其於蒐集、著錄、考訂、應用各面，無不用力。不百年間，遂成一種之學問。」

宋徽宗敕撰、王黼編纂《宣和殿博古圖》三十卷，著錄了宋代皇室在宣和殿收藏的自商代至唐代的青銅器 839 件。

歐陽修以十年之勞，成就了集錄千卷金石文的《集古錄》。

書畫家米芾「精於鑑裁，遇古器物書畫則極力求取必得乃已」。

趙明誠夫婦進一步發展為「玩」：「得書、畫、彝、鼎，亦摩玩舒卷，指摘疵病，夜盡一燭為率。」飯後，他們還時常「翻書賭茶」，互相考問對方，以此為樂，嗜雅風尚可見一斑。

　　趙宋王朝宗室弟子趙希鵠，喜書畫，善鑑賞，所著《洞天清祿集》載：「明窗淨几，羅列布置；篆香居中，佳客玉立相映。時取古人妙跡以觀，鳥篆蝸書，奇峰遠水，摩挲鐘鼎，親見商周。端硯湧巖泉，焦桐鳴玉珮，不知人世所謂受用清福，孰有逾此者乎？是境也，閬苑瑤池未必是過。」

　　蘇東坡好硯成癖，還喜歡在硯上刻銘文，留下了 30 多首硯銘。

　　宋代文人還經常雅集，共賞所藏。如堪與王羲之等「蘭亭雅集」並稱的「西園雅集」：文人墨客在駙馬都尉王詵之西園集會，著名畫家李公麟作〈西園雅集圖〉，米芾作〈西園雅集圖記〉：

　　水石潺湲，風竹相吞，爐煙方嫋，草木自馨，人間清曠之樂，無過於此。嗟呼！洶湧於名利之域而不知退者，豈易得此耶！自東坡而下，凡十有六人，以文章議論、博學辨識、英辭妙墨、好古多聞、雄豪絕俗之資，高僧羽流之傑，卓然高致，名動四夷。後之覽者，不獨圖畫之可觀，亦足彷彿其人耳。

　　宋代禪宗美學的影響日深，禪宗以內心的頓悟和超越為宗旨，輕視甚至否定行善、誦經等外部功德，與宋儒的更加重視內心道德的修養一致。所以，宋代士大夫多採取和光同塵、與俗俯仰的生活態度。他們注重大節而不拘小節，宋人的審美態度也生活化、世俗化了。宋朝的國民生產總值是明朝的十倍，官員享受高薪，他們的薪資是明清時期的五、六倍，所以，官員生活都很奢華。

　　名臣寇準出入宰相三十年，自己從沒置過房產，得了一個「無地起樓臺相公」的雅號，但喜歡跳「柘枝舞」，稱為「柘枝顛」，「女伶歌唱，一曲賜綾一束」。阮葵生《茶餘客話》說蘇東坡：「凡待過客，非其人，則盛女妓，絲竹之聲，終日不輟。有數日不接一談，而過客私謂待己之厚。有佳客至，則屏妓銜杯，坐談累夕。」

用於宴樂場合歌女唱的詞，就是宋詞的濫觴。有人說，宋詞是一朵情花，大俗大雅，盡藏青樓。如此，遂構合為宋人的文化生活、審美生活的內容之一，形成了清賞的行為方式和清雅的審美情調。

蘇軾玩硯（陳御史花園）

三、自然人格化

林泉到處資清賞，宋代士人特別善於在生活中發現美，石稱石丈、石兄，荷為君子、梅妻鶴子、梅蘭竹菊四君子、歲寒三友……自然物、動植物都人格化了，喜歡到極致，如痴如醉，這些人格化了的對象，沉澱著宋人特有的審美理想和情感。

宋時《雲林石譜》跋曰：「石與文人最有緣。」石崇拜是地景崇拜的產物，但將崇拜之石作為審美對象點綴園林則盛行在唐，至宋達到巔峰。石存放於他們的林園中、書齋裡、几案間，一石清供，千秋如對，文人從石身上看到了亙古、滄海桑田的歲月遷徙，開創了中國賞石文化的全新時代。

米芾愛石成癖，人稱「米顛」。據《梁溪漫志》記載，米芾在擔任無
為軍守的時候，見到一奇石，大喜過望，命取袍笏拜之，擺上香案，自己
則恭恭敬敬的對石頭一拜至地，口稱「石兄」、並呼「石丈」。後來有人
問米芾此事是否為真，米芾慢慢說：「吾何嘗拜？乃揖之耳。」揖之與拜
之的區別就在於，前者是將此石作為摯友來看，而非某種掌權者。因此，
米芾或應稱此石為「石兄」，而非「石丈」。即使是「石丈」，他對這位老
丈人也以朋友相待，而具心靈之契。

縐雲峰（杭州麴院風荷）

宋代《漁陽石譜》記載米芾品石有四語焉，曰秀、曰瘦、曰雅、曰
透。形成了系統的品賞理論。童寯《江南園林志》曰：「江南名峰，除瑞
雲之外，尚有縐雲峰及玉玲瓏。李笠翁云：『言山石之美者，俱在透、漏、
瘦三字。』此三峰者，可各占一字：瑞雲峰，此通於彼，彼通於此，若有
道路可行，『透』也；玉玲瓏，四面有眼，『漏』也；縐雲峰，孤峙無倚，
『瘦』也。」童寯所言三大景石都是北宋花石綱遺存物。

玉玲瓏（豫園）　　　　　　瑞雲峰（原江南織造府）

「透瘦漏縐」只是就石峰的外部特徵而言，而且主要是對太湖石形態的審美評價標準。就石峰的內質特徵即其氣勢意境而言，還有「清醜頑拙」之特徵：

清者，陰柔之美；醜，奇突多姿之態，打破了形式美的規律，是對和諧整體的破壞，是一種完美的不和諧；頑，陽剛之美；拙，渾樸穩重之姿。還有「怪」，也顯示了對形式標準的超越。

「濂洛風雅」的代表人物周敦頤，為宋代理學之祖。他築室廬山蓮花峰下，創辦了濂溪書院，在書院內築一愛蓮堂，堂前鑿有一池，名蓮池，寫了情理交融、風韻俊朗的〈愛蓮說〉：

水陸草木之花，可愛者甚蕃。……予獨愛蓮之出淤泥而不染，濯清漣而不妖，中通外直，不蔓不枝，香遠益清，亭亭淨植，可遠觀而不可褻玩焉……蓮，花之君子者也。

讚美了蓮花的清香、潔淨、亭立、修整的特性與飄逸脫俗的神采，比喻了人性的至善、清淨和不染，把蓮花的特質和君子的品格渾然熔鑄，實

際上也相容了佛學的因緣。

清人張潮直呼:「蓮以濂溪為知己!」〈愛蓮說〉構成後世園林中遠香堂、藕香榭、曲水荷香、香遠益清、濂溪樂處等園林景點意境。

梅花則與文人結緣很早,據傳,晉武帝院中的梅花樹,獨愛好文之士,每當武帝好學務文之時,也是梅花盛開之時,反之則都不開花,因而,梅花有「好文木」之雅號。到了宋代,以梅為國花,冬寒獨賞梅之格,梅格與人格同構。

梅花神、韻、姿、香、色俱佳,開花獨早,花期較長,享有「花之魁」美譽,「格」高「韻」雅。

「梅花百株高士宅」,梅花品格高尚節操凝重,與人格同構。宋文人愛梅賞梅,蔚為風尚,《全宋詩》中就有詠梅詩 4,700 多首。

文人把植梅看作陶情勵操之舉或歸田守志之行。宋劉翰有〈種梅〉詩云:「惆悵後庭風味薄,自鋤明月種梅花。」宋人的戀梅之風,蔚成時代大潮,並為後世留下不少植梅、賞梅、畫梅、寫梅的趣聞佳話。

林和靖是其中之最,他結廬西湖之孤山,二十年足不及城市,以湖山為伴,以布衣終身。他說:「榮顯,虛名也;供職,危事也;怎及兩峰尊嚴而聳列,一湖澄碧而畫中。」一生唯愛梅鶴,有「梅妻鶴子」之說。他的〈山園小梅〉詩:「眾芳搖落獨暄妍,占盡風情向小園。疏影橫斜水清淺,暗香浮動月黃昏。霜禽欲下先偷眼,粉蝶如知合斷魂。幸有微吟可相狎,不須檀板共金樽。」尤其是「疏影橫斜水清淺,暗香浮動月黃昏」兩句,寫盡了梅花的風韻。形神兼備,曲盡梅之風姿;又以水、月陪襯,更能突顯梅花耐孤寂寒冷,不趨時附勢的高貴品格。張潮在《幽夢影》中說:「梅以和靖為知己。」和靖除愛梅外,還特別愛鶴,愛逾珍寶。鶴的孤高獨行、靜立、閒放的神姿,與疏篁千尺松高僧相伴隨行的身影,都與

林和靖的品格一樣脫俗。蘇州香雪海的梅花亭，建於梅花叢中，亭的寶頂上兀立一隻鶴，形象的詮釋著林和靖「梅妻鶴子」的風采。

北宋文人重「梅格」，到了南宋，凌寒的梅花在士大夫心目中成為真正的「國花」，更突出了梅花的精神標格。

臨死猶念「王師北定中原日」的陸游，視自己為梅花：「何方可化身千億，一樹梅前一放翁。」在他眼裡的梅花，「無意苦爭春，一任群芳妒。零落成泥碾作塵，只有香如故」，高潔、忘我，精神永駐，遺愛他人。這分明已經是陸游人格的象徵。

和文天祥同時的謝枋得，將「梅花」作為自己精神追求的崇高目標：「十年無夢得還家，獨立青峰野水涯。天地寂寥山雨歇，幾生修得到梅花？」[025] 他為逃避蒙元貴族「徵召」而隱居山裡十餘年，最終以絕食相殉。士人園林乃至皇家園林必有梅花，范成大的石湖草堂有梅花品種 12 個，西元 1186 年寫成中國也是全世界第一部梅花專著《梅譜》。范成大十分賞識姜夔，稱他「翰墨人品皆似晉宋之雅士」，姜夔正是在范成大石湖梅園中，自度〈暗香〉、〈疏影〉二曲，成為詞中詠梅絕唱。

南渡名將張俊曾孫張鎡宅園的總稱為「桂隱林泉」，園中玉照堂專為賞梅而構，因堂周圍種梅三百，皎潔輝映，夜如對月，取名玉照堂。張鎡寫了全世界首部以記梅花欣賞標準為主的奇書《玉照堂梅品》。書中記南宋十大夫賞梅忌俗求雅的審美趣味。

紹興年間，南宋吳縣（今蘇州）人李彌大，在號為天下第九洞天的西山林屋洞之西麓，建「道隱園」，巖觀之前，大梅十數本，中為亭，曰「駕浮」，可以曠望，將駕浮雲而凌虛也。山坡上石隙中紅梅、綠梅、果梅或三或五點綴在其間，鐵桿虯枝上梅花含蕾初放，有血紅的、碧綠的、

[025]〔宋〕謝枋得：〈武夷山中〉。

淡黃的、潔白的……朵朵晶瑩如玉，山上的梅花和山下十里梅海又如一片片祥雲將駕浮閣輕輕托起。

梅花與松、竹定格為「歲寒三友」，南宋初年的陸游在〈小園竹間得梅一枝〉云：「如今不怕桃李嗔，更因竹君得梅友。」梅與竹，不僅為「友」，而且同屬於「君」，正好用來比況身處亂世，不變其節的忠貞之士。南宋末期著名愛國詩人林景熙〈五雲梅舍記〉說：「累土為山，種梅百本，與喬松、修篁為歲寒友。」「歲寒三友」所象徵的正是南宋士人的氣節和風骨。從此，園林中有了「歲寒三友」景境，或以「三友」名之。

蘇州香雪海的梅花亭

第二節　宋遼金元皇家園林美學

兩宋山水園林興造掀起高潮，皇家宮苑領其風氣之先。

北宋時僅東京城內和近郊皇家宮苑就有瓊林苑、金明池、玉津園和擷芳園等八九處之多，艮嶽更具有劃時代的意義。

「靖康之難」後，宋室選擇了自古繁華的江南為根據地，「山水明秀，民物康阜，視京師其過十倍矣」[026]！皇室也在鳳凰山的大內造御園，又環西湖建了許多行宮御苑，城南郊錢塘江畔和東郊的風景地帶，建有玉津園、富景園、五柳園等。這些御苑大多能「俯瞰西湖，高抱兩峰，亭館臺榭，藏歌貯舞，四時之景不同，而樂亦無窮矣」[027]，只有德壽宮和櫻桃園在外城。

南宋皇帝經常把行宮御苑賞賜臣下作為別墅園，私人園第也有時收回為御園或捐奉為寺院。

無論是規模、文人氣息、建築工藝、色彩諸方面，皇家御苑的文人化色彩特別明顯，「比起中國歷史上任何一個朝代都最少皇家氣派」，因而，與貴族私園乃至士人園林比較接近，「但在規畫設計上則更精密細緻」[028]。

遼金元皇家宮苑是和宋文化交融的結晶，既具各自的民族文化特色，又都無一例外受宋園林美學的影響。

一、天造地設，傑若畫本

汴梁皇家園林，包括了大內御苑和行宮御苑。大內御苑中有後苑、延福宮、艮嶽三處；行宮有玉津園、宜春苑、瓊林苑、金明園，瑞聖園。園

[026] 〔宋〕灌圃耐得翁：《都城紀勝·序》。
[027] 〔宋〕吳自牧：《夢粱錄》卷十九。
[028] 周維權：《中國古典園林史》，清華大學出版社 2005 年版，第 217 頁。

內「千亭百榭」，遍植奇樹異卉，芳花滿園，規模宏大。還餵養四十頭大象和獅子、犀牛、孔雀、白駝等珍禽異獸，好似龐大的皇家動物園。園內有大片農田，種植具有實用價值的糧食花果，以待供進。這裡以自然風光為主，風貌雅樸。

北宋宮苑，到宋徽宗趙佶親自設計的「艮嶽」，集中展現了皇家宮苑美學。政和、宣和年間，金人滅遼，北宋已危在旦夕，正是焦心勞思之時，非豐亨豫大之日。而宋徽宗卻「諸事皆能，獨不能為君」、「藝極於神」、「萬機餘暇，別無他好，唯好畫耳」[029]，骨子裡是個文人雅士。

他篤通道教，自號教主道君皇帝。信從了道士在京城內築山能多子嗣之說，選擇在皇城東北的「艮」位，修築以山為主的宮苑，故名艮嶽[030]。孔子有「仁者樂山」、「仁者靜」和「仁者壽」之比德含義，故艮嶽又名艮嶽壽山、萬壽山、萬歲山等。於是，在平窪的開封城東北角，出現了全由人工堆疊起來的山水宮苑，總面積約 750 畝。「竭府庫之積聚，萃天下之伎藝」，集天下眾美於一園。

趙佶〈艮嶽記〉自謂：「設洞庭、湖口、絲溪、仇池之深淵，與泗濱、林盧、靈璧、芙蓉之諸山，最瑰奇特異。瑤琨之石，即姑蘇、武林、明越之壤，荊楚、江湘、南粵之野。移枇杷、橙柚、橘柑、椰栝、荔枝之木，金峨、玉羞、虎耳、鳳尾、素馨、渠那、茉莉、含笑之草，不以土地之殊，風氣之異，悉生成長養於雕闌曲檻。」

集天下諸山之勝於假山，東南萬里，天臺、雁蕩、鳳凰、廬阜之奇偉，二川、三峽、雲夢之曠蕩，四方之遠且異，徒各擅其一美，未若此山並包羅列。又兼其絕勝，颯爽溟涬，參諸造化，若開闢之素有，雖人為之

[029] 〔宋〕鄧椿：《畫繼》卷一。
[030] 方士所依據的是「後天八卦」即周文王八卦的方位「艮」和名山「嶽」名之。

山，顧豈山哉！餘杭鳳凰山山巔之「介亭」、山下之「雁池」等名都直接被艮嶽沿用。

在山洞的處理上，模擬生態，以石灰岩石置於其中，自生雲煙，翁鬱飄渺，儼然如真山，更如道家仙境；曲江池中建蓬壺堂，象徵海中仙山，以及屋圓如規的八仙館等。堂曰三秀，以奉九華玉真安妃聖像。山之西北有老君洞，為供奉道像之所。又集地上勝景：仿會稽鑑湖入園中，曲江池亭、形如蜀山棧道之險的磴道、閒適田園風光的農舍，周圍闢粳稼桑麻之地，山塢之中又有藥寮，附近植杞菊黃精之屬、外方內圓如半月的書館，還有高陽酒肆，也有瓊津殿、綠萼華堂、絳霄樓、凝觀圖山亭、金波門等。

宋徽宗命朱勔在蘇、杭設定應奉局，專門搜求奇花異石，宋蜀僧祖秀在《萉陽宮記事》中說「善致萬鈞之石，徙百年之水者，朱勔父子也」、「大率靈璧太湖諸石，二浙奇竹異花，登萊文石，湖湘文竹，四川佳果異木之屬，皆越海渡江，鑿城郭而至」，這就是「花石綱」之役。

作為卓越書畫藝術家的宋徽宗，把艮嶽山水宮苑當作一幅立體山水畫，他「按圖度地」，意在筆先。這個「圖」就是宋徽宗精心構想的全景式山水畫，全景式的表現山水、植物和建築之勝，氣勢恢宏，猶如今之效果圖，成為施工的藍本，展現了「天下一人」的氣派。這也是北宋山水畫的風格，如北宋王希孟創作的〈千里江山圖〉。

艮嶽的山水安排，不僅悉符畫理，而且山石主從關係猶如君臣。

宋人郭熙《林泉高致・畫訣》曰：「山水先理會大山，名為主峰。主峰已定，方作以次，近者、遠者、小者、大者，以其一境主之於此，故曰主峰，如君臣上下也。」

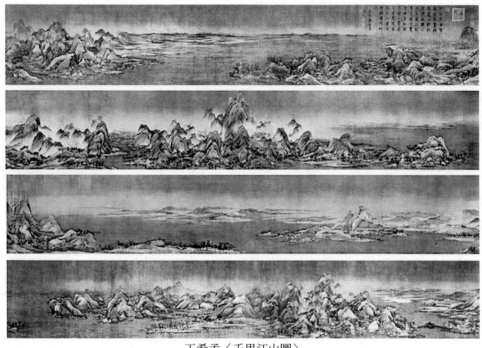

王希孟〈千里江山圖〉

　　全園以艮嶽為構圖中心，以萬松嶺和壽山為賓輔，形成主從關係。介亭立於艮嶽之巔，成為群峰之主。園東的萬歲山，與東南的壽山，二峰並峙；南山之外的小山，也橫亙二里，與中部的萬松嶺同構成層巒疊嶂之勢，相互開合犄角，或為深谷或為險峪。三山相交處有雁池，以匯眾嶺之水。正與《芥子園畫譜》中的「賓主朝揖法」及「主山自為環抱法」相合。

　　郭熙《林泉高致・山水訓》載：「水者，天地之血也，血貴周流而不凝滯。」水圍山繞、溪谷、瀑布，亦艮嶽理水之法：山右為水，池水出為溪，自南向北行崗脊兩石間，往北流入景龍江，往西與方沼、鳳池相通，其間，濯龍峽、白龍沂、瀑布屏、曲江、雁池、硯池、鳳池、大方沼等川峽溪泉、洲諸瀑布，形成了完好水系。

宋徽宗視群石若眾臣，花石綱載來的太湖石、靈璧石都被宋徽宗人格化了，「上既悅之，悉與賜號，守吏以奎章畫列於石之陽。其他軒榭庭徑，各有巨石，棋列星布，並與賜名……」如神運石、神運峰等，其餘眾石，也都有賜名，有五十多種。

群峰也都有賜名，如朝日昇龍、望雲坐龍、矯首玉龍、棲霞捫參、銜日吐月、排雲衝斗、雷門月窟等，還有喻為蹲螭坐獅、金鰲玉龜、老人壽星、玉麒麟、伏犀怒猊、儀鳳烏龍等神獸。

艮嶽中亭臺樓閣皆因勢布列，諸如介亭、麓雲、半山、極目、蕭森、蟠秀、練光、跨雲、承嵐、崑雲、浮陽亭、雲浪亭、巢雲諸亭；梅嶺、杏帕、黃楊嗽、丁嶂、椒崖、龍柏坡、芙蓉城、斑竹麓、羅漢巖、萬松嶺、倚翠樓、絳霄樓、蘆渚、梅渚，流碧館、環山館、巢鳳館、三秀堂等，都鑲嵌在峰巒溪谷之中，掩映在花木之中，高低錯落，隱露相間，遠觀近瞰，自然成景。

還有模仿某一天然風景，務求環境營造與意境一致，如營構山野藥寮和農家風景，以及「蜀道之難難於上青天」的蜀道：「東池後結棟山下日揮雲廳。復由嶝道盤行縈曲，捫石而上，既而山絕路隔，繼之以木棧，木倚石排空，周環曲折，有蜀道之難。」

山之上下，動以億計的四方珍禽奇獸，由於「聖主從來不射生，池邊群雁恣飛鳴。成行卻入雲霄去，全似人間好弟兄」，都能與人和諧相處。

艮嶽的每個景點，都有詩詞品題，成為該景景境主題，文采風流，詩意雋永，耐人涵泳。

艮嶽丘壑林塘，傑若畫本，祖秀曾諮嗟驚愕曰：「信天下之傑觀，而天造有所未盡也！」

艮嶽突破秦漢以來宮苑「一池三山」的規範，把詩情畫意移入園林，

以典型、概括的山水創作為主題，在山水兼勝的境域中，樹木花草群植成景，亭臺樓閣因勢布列，這種全景式的表現山水、植物和建築之勝的山水宮苑，成為中國園林史上的一大轉折。

曇花一現的艮嶽，啟後世「搜盡奇峰打草稿」之畫理，開「雖由人作，宛自天開」的構園理論之先河，為元、明、清宮苑提供了全方位的借鑑。

二、湖山勝景，文采飛揚

南宋宮苑，初創時尚能儉省，「靖康之難」使宋室南渡，名杭州為「臨安」，稱「移蹕」臨安府，而不稱「遷都」，稱皇宮為「行宮」，意在不忘恢復中原。

因此，大內就臨時選在杭州鳳凰山原府治舊址，《咸淳臨安志》卷五十二〈官寺〉：「府治。舊在鳳凰山之右，自唐為治所。」大內有用茅草作頂的茅亭，名「昭儉」，即昭示簡樸；以日本國松木為翠寒堂，不施丹臒，白如象齒，環以古松。保持原木本色，又含「歲寒然後知松柏之後凋」的哲理等。

御苑的園名和功能全因襲北宋同名御苑，如位於皇宮嘉會門南四里的御苑玉津園。北宋御苑玉津園是皇帝舉行燕射禮之處，南宋玉津園也是燕射之所，也經常在此接待外國使者，園名與功能完全一樣，含有不忘舊苑之意。南宋的宮室最初確實較為簡易，認為汴京之制侈而不可為訓。

但南宋偏安日久，遂日漸耽於歌舞昇平的生活，禁城內外乃年年增建，多工巧靡麗，然無宏大者，「風雅有餘，氣魄不足，非復中原帝京之氣象」、「建築多水榭園亭之屬」、「南宋內苑御園之經營，借江南湖山之美，繼艮嶽風格之後，著意林石幽韻，多獨創之雅致，加以臨安花卉妍

麗，松竹自然。若梅花、白蓮、芙蓉、芍藥、翠竹、古松，皆御苑之主體點綴，建築成分，反成襯托。」[031] 鳳凰山西北部的苑林區，「山據江湖之勝，立而環眺，則凌虛騖遠、瑰異絕特之觀，舉在眉睫」[032]。且「長松修竹，濃翠蔽日，層巒奇岫，靜窈縈深。寒瀑飛空，下注大池可十畝。池中紅白菡萏萬柄，蓋園丁以瓦盎別種，分列水底，時易新者，庶幾美觀。又置茉莉、素馨、建蘭、麝香藤、朱槿、玉桂、紅蕉、闍婆、薝葡等南花數百盆於廣庭，鼓以風輪，清芬滿殿……初不知人間有塵暑也。」故「禁中避暑多御復古、選德等殿，及翠寒堂納涼」[033]。

周密的《武林舊事》卷四載：

禁中及德壽宮皆有大龍池、萬歲山，擬西湖冷泉、飛來峰。若亭榭之盛，御舟之華，則非外間可擬。春時競渡及買賣諸色小舟，並如西湖，駕幸宣喚，錫賚鉅萬。大意不欲數蹕勞民，故以此為奉親之娛耳。

這樣，御苑內有小西湖，外眺大西湖，皇帝「有時乘坐綢緞覆蓋的畫舫遊湖玩樂，並且遊覽湖邊各種寺廟……這塊圍場的其餘兩部分，建有小叢林、小湖，長滿果樹的美麗花園和飼養著各種動物的動物園」。[034]

德壽宮位於杭州市區東南部，獨立於宮城外，離西湖較遠，模仿西湖及冷泉亭、靈隱飛來峰，並有芙蓉崗、浣溪等，但絕非西湖及飛來峰的簡單「縮景」：而是處於「似與不似」之間，達到「孰云人力非自然，千巖萬壑藏雲煙。上有崢嶸倚空之翠壁，下有潺湲漱玉之飛泉」的藝術效果。小而精緻，是寫意式的藝術創作。

[031] 梁思成：《中國建築史》，百花文藝出版社 1998 年版，第 165 頁。
[032] 〔宋〕田汝成：《西湖遊覽志》，上海古籍出版社 1980 年版。
[033] 〔宋〕周密：《武林舊事》卷三。
[034] 轉引自周維權：《中國古典園林史》，清華大學出版社 2005 年版，第 290 頁引《馬可波羅遊記》（*The Travels of Marco Polo*）。

　　始於漢的宮殿建築用匾，到宋代達到高峰，由於宋代皇帝大多酷愛藝術，他們本人的修養喜尚與士大夫們無異，所以皇家園林文人與士大夫園林區別越來越小，園林景點匾額的文學性趣味越來越濃厚，這些匾額集文字、詩詞、書法、雕刻、篆印、工藝美術等藝術於一身，文采飛揚，含英咀華。匾額題詠是對該建築空間主題的創造，使園林建築空間同時成為「精神空間」，匾額中大量的文學品題，營造了該「景」之「境界」，也就是「景境」。

　　德壽宮四面遊玩庭館，皆有名匾，據宋吳自牧《夢粱錄》卷八載：

　　東有梅堂，扁曰「香遠」。栽菊，間芙蕖、修竹處有榭，扁曰「梅坡」、「松菊三徑」。酴醾亭扁曰「新妍」。木香堂扁曰「清新」。芙蕖岡南御宴大堂，扁曰「載忻」。荷花亭扁曰「射廳」、「臨賦」。金林檎亭扁曰「燦錦」。

　　池上扁曰「至樂」。郁李花亭扁曰「半綻紅」。木樨堂扁曰「清曠」。金魚池扁曰「瀉碧」。西有古梅，扁曰「冷香」。牡丹館扁曰「文杏」，又名「靜樂」。海棠大樓子，扁曰「浣溪」。北有櫸木亭，扁曰「絳葉」。清香亭前栽春桃，扁曰「倚翠」。又有一亭，扁曰「盤松」。

　　四面遊玩庭館花卉植物眾多，所題「名匾」大多描寫花木色姿，有鮮明的文人化審美思想，為明清統治者繼承。

　　大內後苑也有很多文采飛揚的題匾，據元陶宗儀《南村輟耕錄》卷十八引南宋陳隨隱（應）〈南渡行宮記〉[035]曰：

　　由繹己堂過錦胭廊，百八十楹，直通御前廊外，即後苑。梅花千樹曰「梅崗」，亭曰「冰花亭」；枕小西湖，曰「水月境界」，曰「澄碧」；

[035] 據《南宋皇城歷史文化地理綜合研究》的考證，〈南渡行宮記〉記載的是理宗景定、咸淳年間情況，作者陳隨應，應為陳隨隱，名世崇，字伯仁，號隨隱，曾任東宮講堂掌書。

牡丹曰「伊洛傳芳」；芍藥曰「冠芳」；山茶曰「鶴丹」；桂曰「天闕清香」；堂曰「本支百世」。佑聖祠曰「慶和」、泗州曰「慈濟」、鍾呂曰「得真」、橘曰「洞庭佳味」……山背芙蓉閣，風帆沙鳥履烏下，山下一溪縈帶，通小西湖。亭曰「清漣」，怪石夾列，獻瑰逞秀，三山五湖，洞穴深杳，豁然平朗，翬飛翼拱。

以上文學色彩很濃的題詠，構成詩意境界。

位於葛嶺南坡的集芳園也有許多匾額，如「蟠翠、雪香、翠巖、倚繡、挹露、玉蕊、清勝諸匾，皆高宗御題」[036]，「又有初陽精舍、警室、熙然臺、無邊風月、見天地心、琳瑯步、歸舟、甘露井諸勝」。

「蟠翠」喻附近之古松，「雪香」喻古梅，「翠巖」喻奇石，「倚繡」喻雜花，「挹露」喻海棠，「玉蕊」喻荼蘼，「清勝」喻假山。山上之臺名「無邊風月」、「見天地心」，水濱之臺名「琳瑯步」、「歸舟」等。[037] 有的意境深遠，如從山上遠眺西湖的景色，那真是「江流天地外，山色有無中」，用「無邊風月」形容實在太恰當了。乾隆皇帝深諳其意，也許是因為「眼前有景道不得，崔顥有詩在上頭」，他只好用「蟲二」拆字，表示風月無邊。

南宋風雅皇帝都風流儒雅，醉心翰墨，喜賞花石，御苑中許多亭臺以賞花為主題。如大內後苑有觀賞牡丹的鐘美堂，觀賞海棠的燦美堂，四周環水的澄碧堂，碼瑙石砌成的會景堂，古松林立的翠寒堂。觀有雲濤觀，臺有欽天、舒嘯等臺。亭有八十座，其中賞梅的有春信亭、香玉亭，桃花叢中有錦浪亭，竹林中有凌寒、此君亭，海棠花旁有照妝亭，梨花掩映下有綴瓊亭；還有梅花千樹組成的梅岡，以及杏塢、小桃園等。

[036] 〔明〕田汝成：《西湖遊覽志》卷八。
[037] 周維權：《中國古典園林史》，清華大學出版社 1999 年版，第 225 頁。

宋代皇帝對文玩、書畫及奇石都有很高的審美水準，如奇石，原德壽宮有一太湖石，高 1.7 公尺，周圍 3 公尺，石上溝壑遍布，質地細密。據說，宋高宗趙構對兒子孝宗稱這塊奇石是太湖石之王，透、漏、醜都占，樣子極像一朵含苞欲放的蓮花，應為「芙蓉石」。乾隆十六年（西元 1751 年），乾隆在杭州吳山的宗陽宮遊覽時發現此奇石，十分喜愛，將其移置圓明園的朗潤齋，改名「青蓮朵」，今移置中山公園內。

三、一依汴京，四時捺缽

在古代，民族衝突促進了深刻的文化交融，而文化交融的過程，往往是先進文化征服落後文化的過程。以契丹、女真、蒙古文化的漢化為基本特徵。

契丹部落之崛起與五代同時，使用幽州人韓延徽等，「營都邑，建宮殿，法度井井」[038]，中原所為者悉備。

「契丹好鬼貴日，朔旦東向而拜日，其大會聚視國事，皆以東向為尊，四樓門屋皆東向」[039]。「承天門內有昭德宣政二殿，與氈廬皆東向」[040]。遼上京制度，殆始終留有其部族特殊尊東向之風俗。[041]

遼太祖於神冊三年（西元 918 年），治城臨潢，名曰皇都；太宗立為南京，又曰燕京，是為北京奠都之始。學習宋代以科舉考試選拔人才，逐漸完善科舉制度。

金以武力與中原文物接觸，十餘年後亦步遼之後塵，得漢人輔翼，反受影響，朝野普遍仰慕宋朝精神文明和物質文明。

[038] 《遼史‧韓延徽傳》。
[039] 《五代史‧四夷附錄》。
[040] 《歷代帝王宅京記》引胡嶠記。
[041] 梁思成：《中國建築史》，百花文藝出版社 1998 年版，第 151 ～ 153 頁。

忽必烈滅宋後，任用一些儒生，表示對儒、道的尊重。制定「稽列聖之洪規，講前代之定制」[042] 的綱領，融合蒙漢文化。

朝廷設立官學，徵召儒生，以儒家「四書」、「五經」為教科書，封孔子為「大成至聖文宣王」。提倡理學，確認了程朱理學的統治地位，改革了漠北舊俗，「行中國事」，造成統治體系與文物制度的大幅度「漢化」。另外，為滿足軍事需求，「元平江南，政令疏闊，賦稅寬簡，其民止輸地稅，他無徵發」[043]。

至西元 1315 年，文人藉以晉身的科學考察制度終於恢復，但這些進士中，規定一半名額分配給了蒙古人與色目人，他們的考題容易，判分標準也低，且存在大量作弊和欺詐行為。南人即使中舉也不受重用，蒙古人獨攬了國家軍政大權，直到西元 1352 年才廢除「省院臺不用南人」的舊律。

遼朝在漢化的同時，努力保持契丹人固有的文化習俗，保留了游牧民族「每歲四時，周而復始」的捺缽制。「捺缽」，即皇帝遊獵所設的行帳，引申為帝王的四季漁獵活動，所謂「春水秋山，冬夏捺缽」，合稱「四時捺缽」，因此國都並不固定。而皇都和五京，成為宰相以下官僚處理政務特別是漢民政務的地方，故而遼代皇帝沒有在京城大規模修建皇家宮苑。

遼南京又稱燕京、析津府，初無遷都之舉，故不經意於營建，是在唐代幽州城基礎上建設的城市，即以幽州子城為大內，位於今北京城之西南隅；宮殿門樓一仍其舊。子城之中主要是宮殿區和皇家園林區，宮殿區的位置偏於子城東部，東側為南果園區，西側為瑤嶼行宮，瑤池中有小島瑤嶼（今北海團城，原在水中），上有瑤池殿，傳說島嶼之巔曾有遼太后

[042] 《元史‧世祖本紀》卷四。
[043] 〔明〕于慎行：《谷山筆麈》卷十二。

的梳妝樓。《遼史》記:「西城巔有涼殿(即廣寒殿),東北隅有燕角樓、坊市、廨舍、寺觀,蓋不勝書。」《洪武北平圖經》記「瓊華島遼時為瑤嶼」。遼代建築類北宋初期形制,以雄樸為主,結構完固,不尚華飾。

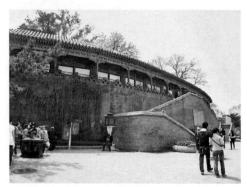

北海團城

至「景宗保寧五年,春正月,御五鳳樓觀燈」,及「聖宗開泰駐蹕,宴於內果園」[044] 之時,當已有若干增置,「六街燈火如畫,士庶嬉遊,上亦微行觀之」,其時市坊繁盛之概,約略可見。「及興宗重熙五年(西元1036年)始詔修南京宮闕府署,遼宮廷土木之功雖不侈,固亦慎重其事,佛寺浮圖則多雄偉。」[045]

南京(今北京)城內的皇家園林內果園,以種植果樹為主,園內舉行宴會,「京民聚觀」,類似公共遊豫園林;遼興宗重熙十一年(西元1042年)閏九月,「幸南京,宴於皇太弟重元第,泛舟於臨水殿宴飲」[046]。臨水殿只是皇太弟重元的府邸中一臨水的單體建築,可觀賞水景。內果園和臨水殿能否稱為園林,史載不詳,不可遽定。

南京城的城東北有華林、天柱二莊,是遼所建涼殿,可以春賞花、夏

[044]《欽定日下舊聞考》卷二九。
[045] 梁思成:《中國建築史》,百花文藝出版社 1998 年版,第 154 頁。
[046]《遼史‧遊幸表》,中華書局 1974 年版,第 1,066 頁。

納涼，是景宗、聖宗的春夏捺缽地。南京道灤州石城縣（今河北省唐山市豐南區）的長春宮，種植的花卉尤以牡丹出名，遼聖宗曾多次到此賞花、釣魚。統和五年（西元 987 年）「三月癸亥朔，幸長春宮，賞花釣魚，以牡丹遍賜近臣，歡宴累日」[047]。統和十二年（西元 994 年）三月「壬申，如長春宮觀牡丹」[048]。

今北京市通州區東南的延芳澱，是遼聖宗的主要捺缽地。《遼史·地理志》記載：「延芳澱方數百里，春時鵝鶩所聚，夏秋多菱芡。國主春獵，衛士皆衣墨綠，各持連錘、鷹食、刺鵝錐，列水次，相去五七步。上風擊鼓，驚鵝稍離水面。國主親放海東青鶻擒之。鵝墜，恐鶻力不勝，在列者以佩錐刺鵝，急取其腦飼鶻。得頭鵝者，例賞銀絹。」

與延芳澱毗鄰的臺湖（在今北京市通州區臺湖鎮）也曾是遼聖宗的春捺缽之地。中京（今內蒙古寧城縣）有名南園者，多次見於使遼宋使的筆下。「城南有園囿，宴射之所」[049]。南園主要是接待宋使時舉行宴會及射箭等活動的場所。

金代的捺缽只是女真人傳統漁獵生活方式的象徵性保留，沒有明顯的「四時」之分，一般只把它分為春水和秋山兩個系列。[050] 終金太宗之世，上京會寧草創，宮室簡陋，未曾著意土木之事，首都若此，他可想見。

宣和六年（西元 1124 年），宋使賀金太宗登位時，所見之上京，則「去北庭十里，一望平原曠野間，有居民千餘家，近闕北有阜園，繞三數頃，高丈餘，云皇城也。山棚之左日桃園洞，右日紫微洞，中作大牌日翠微宮，高五七丈，建殿七棟甚壯，榜額日乾元殿，階高四尺，土壇方闊數

[047] 《遼史·聖宗紀三》，中華書局 1974 年版，第 129 頁。
[048] 《遼史·聖宗紀四》，中華書局 1974 年版，第 144 頁。
[049] 參見周峰〈遼代的園林〉，《中國·平泉首屆契丹文化研討會論文集》，吉林大學出版社 2010 年版。
[050] 參見劉浦江〈金代捺缽研究〉，載於《文史》第 49、50 輯，1999 年 12 月、2000 年 7 月。

丈，名龍墀」[051]，類一道觀所改，亦非中原州縣制度。

　　至金熙宗皇統六年（西元 1146 年），「始設五路工匠，撤而新之，規模雖仿汴京，然僅得十之二三而已」[052]。

　　海陵王完顏亮一心仰慕中原地區先進的物質文明和漢族傳統文化，早在遷都之前，「乃先遣畫工寫汴京宮室制度。至於闊狹修短，曲盡其數」[053]。

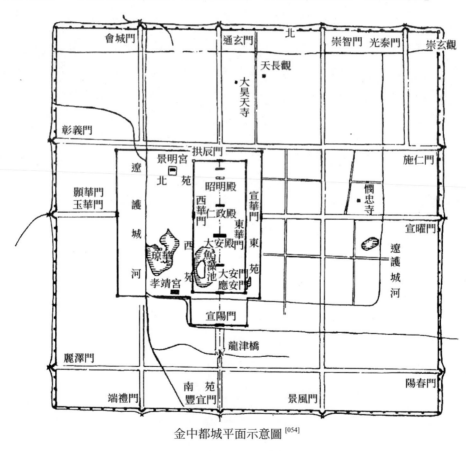

金中都城平面示意圖 [054]

[051]〔宋〕許亢宗：《宣和乙巳奉使金國行程錄》。
[052]〔清〕《歷代帝王宅京記》。
[053]《三朝北盟會編》二百四十四引張棣《金虜圖經》。
[054] 轉引自周維權《中國古典園林史》，清華大學出版社 1999 年版，第 342 頁。

「營燕京宮室，一依汴京（北京都城開封）制度。運一木之費至二十萬，牽一車之力至五百人。宮殿之飾，遍傅黃金而後間以五采，金屑飛空如落雪。一殿之費以億萬計，成而復毀，務極華麗。」[055] 范成大於乾道六年（西元 1170 年）出使金國，見到的「宮殿皆飾以黃金五采，其屏扆窗牖，亦皆由破汴都輦致於此」[056]。迨金世宗二十八年（西元 1188 年），金主謂其宰臣曰：「宮殿制度苟務華飾，必不堅固。今仁政殿，遼時所建，全無華飾，但見它處歲歲修完，唯此殿如舊。以此見虛華無實者不能經久也。」[057] 可見金世宗不主張華飾。

中都就遼代南京城舊址向東、南、西三面擴建，城周三十六里，城門十二座，在今北京廣安門地區。

中都城一經建立，金代就引西湖水（現在蓮花池）營建了西苑、同樂園、太液池、南苑、廣樂園、芳園、北苑等皇家園林。

最早的皇家園林是同樂園，位於今北京廣安門外的青年湖地區。《大金國志》記載：「西至玉華門曰同樂園，若瑤池、蓬瀛、柳莊、杏村盡在於是。」同樂園有樓臺、殿閣、水島等景，另有柳莊、杏村之類以植物為主景、帶有鄉野氣息的院落，以水景為主，若天上瑤池，蕊珠、蓬瀛為宮殿名，象徵仙島的蓬萊、方丈、瀛洲之屬。園中所建樓臺殿閣名目繁多，元代人稱其為「盡人神之壯麗」。

金人還發現中都城外的遼代離宮有著豐富的水源，其位置和功能都與汴京金明池相仿，便模仿汴京規制，開挑海子，栽植花木，營構宮殿，將其建成金代的金明池即萬寧離宮（現北海公園前身），以為遊幸之所。

據《金史·地理志》載，萬寧宮「瓊林苑有橫翠殿、寧德宮，西園有

[055]《金史紀事本末·海陵淫暴》，中華書局 1980 年版，第 415 頁。
[056]〔宋〕范成大：《攬轡錄》。
[057]《金史·世宗本紀》。

瑤光臺，又有瓊華島，又有瑤光樓」，宮中有人工開鑿的太液池，並以浚湖之土，築為瓊華島（後為燕京八景之一的瓊島春陰）。島上疊砌奇石，據《金鰲退食筆記》所言，「本宋艮嶽之石」。金人為動員百姓將艮嶽湖石自汴京載運至燕，每一湖石摺合稅糧若干，「俗呼為折糧石」，疊砌在萬寧宮瓊華島上。

清代在島上增建白塔，並拆下部分石頭去築瀛臺。今北海公園白塔山下，立有乾隆題字的「瓊島春陰」碑，碑陰刻有乾隆的七律一首：「艮嶽移來石岌峨，千秋遺跡感懷多。倚巖松翠龍鱗蔚，入牖篁新鳳尾娑。樂志詎因逢勝賞？悅心端為得嘉禾。當春最是耕犁急，每較陰晴發浩歌。」白塔山南坡還有一塊乾隆題名的「崑崙石」，石背所刻詩中，有「摩挲艮嶽峰頭石，千古興亡一覽中」句。

金人還在島上遍植花木，秀木奇石之巔，重重玉階之上，築起了一座巍峨的宮殿。殿簷高高飛起，雕花窗牖，玉石圍欄，題名為廣寒之殿。

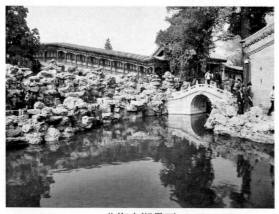

北海太湖疊石

萬寧離宮當時有殿宇九十多座，金章宗繼位以後，每年都有幾個月的時間住在這裡，接受百官的朝賀及處理政務，儼然又一個宮城，時稱「北

宮」。「寶帶香褥水府仙，黃旗彩扇九龍船。薰風十里瓊華島，一派歌聲唱採蓮。」[058] 這首宮詞形象的描繪了萬寧宮全盛時期的景象。

萬寧宮周圍廣布著稻田，「護作太寧宮，引宮左流泉溉田，歲獲稻萬斛」[059]，有江南水鄉風光。此處自金繁盛時，便有西苑、太液池的名稱。金元間人士劉景融〈西園懷古〉詩云：「瓊苑韶華自昔聞，杜鵑聲裡過天津。」

金中都南城外有廣樂園，又稱熙春園、南園。中都近郊的香山與玉泉山也是金代皇帝行宮。《明一統志》卷一記載，玉泉山「在府西北三十里。頂有金行宮芙蓉殿故址。相傳章宗嘗避暑於此」。「燕京八景」之說就起源於金代。

元朝實行「兩都巡幸制」，設大都和上都，歷代皇帝每年往來於大都和上都之間，大都為首都，上都為夏都。

忽必烈至元四年（西元1338年）在金中都的東北郊重建都城，命名為大都。「京城右擁太行，左挹滄海，枕居庸，奠朔方，城方六十里，十一門」[060]。

上都位於今內蒙古錫林郭勒盟正藍旗境內的金蓮川草原，為草原交通樞紐，便於與漠北宗王貴族連結，加強他們的向心力。每年4月皇帝從大都到上都避暑狩獵。上都東西兩側建有兩座行宮，分別名「東涼亭」和「西涼亭」。每年春秋時節，元朝皇帝都會率領官員在察罕腦兒停駐，舉行狩獵活動、召見臣丁、宴請宗王等，察罕腦兒行宮成為元朝政治生活的重要組成部分。

大都的規劃與建設以金的瓊華島海子為中心，在其東西布置大內與許多宮殿建築。瓊華島便由遼金時代的郊外範圍變成了包圍在城市中心宮

[058] 《金史紀事本末·章宗嗣統》，中華書局1980年版，第580頁。
[059] 《金史·張僅言傳》。
[060] 王璧文：〈元大都城坊考〉，見《中國營造學社彙刊》第六卷第三期。

殿內部的一座封建帝王的禁苑，稱為「上苑」。元建大內於太液池左，隆福、興聖等宮於太液池右。明大內徙而之東，則元故宮盡為西苑地。「舊占皇城西偏之八，今只十之三四。門榜曰西苑」[061]。

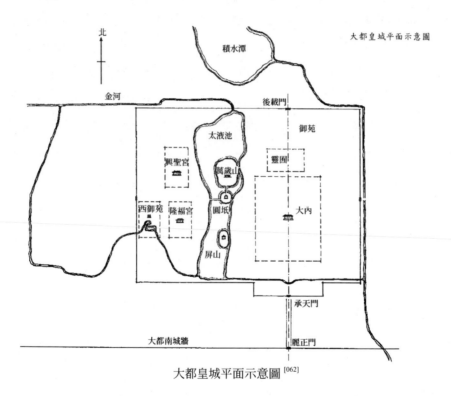

大都皇城平面示意圖 [062]

還在瓊華島上建廣寒殿，又賜名萬壽山。拓寬太液池水面，範圍包括今之北海和中海；池有三島，最大者即瓊華島，改名萬歲山，山南近旁小島稱圓坻，再南小島稱犀山，大體上已形成「一池三島」格局。海中三神山的神話傳說仿之園林，源於秦始皇，漢武帝躡其後，為歷代皇帝仿效，建造皇家宮苑，元統治者也循此漢族之例。

[061] 《宸垣識略 · 皇城》，北京古籍出版社 1982 年版，第 59 頁。
[062] 轉引自周維權《中國古典園林史》，清華大學出版社 1999 年版，第 360 頁。

山上的建築很多，廣寒殿在山頂，重阿（重檐）藻井，四面瑣窗，室內板壁滿以金紅雲裝飾，蟠龍矯蹇於丹楹之上，殿中還有小玉殿，裡面設金嵌玉龍御榻，左右從臣坐床，前面架設一個巨大的黑色玉酒甕，玉甕上有白色斑紋，隨著斑紋刻作魚獸出沒於波濤之狀，其大可貯酒三十餘擔。殿的西北有側堂一間，東有金露亭，亭為圓形，高二十四尺，尖頂，頂上安置琉璃寶頂。西有玉虹亭，形狀與金露亭相同。從金露亭的前面，有復道（即爬山走廊之類）可直達荷葉殿、方壺亭。又有線珠亭、瀛洲亭在溫石峪室的後面，形制與方壺、玉虹亭相同。在荷葉殿的西面有胭粉亭，為后妃添妝之所。

第三節　宋遼金元私家園林美學

高薪養廉為宋代首創，也是宋朝的一項國策，有宋一朝，中高階官員俸祿極為豐厚[063]。兩宋建築技藝和文人山水畫、界畫長足發展，私家園林大多呈現清澄淡雅但又不失大味、大美的平淡美，不拘法度、恣情適意的超逸境界成為普遍追求，這一審美追求一直延續到元代漢族士夫園林，是成熟型、智慧型的美學特色。

宋代尤其到了南宋，禪風大熾，「禪宗開拓了一個空曠虛無、無邊無涯的宇宙，又把這個宇宙縮小到人的內心之中，一切都變成了人心的幻覺與外化，於是『心』成了最神聖的權威」[064]。許多名為「公案」的宗門歷史故事、禪師們的上堂法語，成為園林景境內涵之一。南宋嚴羽的《滄浪詩話》是「以禪喻詩」的集大成之作。嚴羽主張「大抵禪道唯在妙悟，詩道亦在妙悟」（〈詩辨〉），這一審美思想深刻的影響了園林美學。

[063] 當時官員除正俸、祿粟以外，還有祿米、職錢、食料等錢，傔人衣糧、傔人餐錢，此外還有茶酒廚料之給、薪蒿炭鹽諸物之給、飼馬芻粟之給、米麥羊口之給，在外做官的額外還有公用錢，以及數量不等、相當可觀的職田。《宋史·職官志》「俸祿制」有詳細記載。

[064] 葛兆光：《禪宗與中國文化》，上海人民出版社 1986 年版，第 107 頁。

南宋士人風流不亞於北宋，只是士人之間從「黨爭」變為「主戰」與「和議」之間的爭鬥，思想內涵更為複雜，且增添了對「舊時月色」的頻頻回首，「分明一覺華胥夢，回首東風淚滿衣」，在追思那已成過往的審美記憶時，忍不住會對花濺淚。

出身於游牧和半游牧北方貴族的私家園林出於對花卉植物的天生熱愛，園林以花木為主。

一、詩境文心，花竹照映

北宋私家園林最集中的地方是洛陽。李格非《洛陽名園記》列敘名園十九處，有富鄭公園、董氏西園、董氏東園、環溪、劉氏園、叢春園、歸仁園等。洛陽園池，多因隋唐之舊，獨富鄭公園最為近闊，而景物最勝。富鄭公即富弼，園林皆出於他的目營心匠。園中有探春亭、四景堂、通津橋、方流亭、紫筠堂、蔭樾亭、賞幽臺、垂波軒、土筠洞、水筠洞、石筠洞、榭筠洞、叢玉亭、披風亭、漪嵐亭、夾竹亭、兼山亭、梅臺、天光臺、臥雲堂等，都以山水花木為主。

有的本來就是唐人名園，踵事增華。如唐裴度午橋綠野莊，北宋為張齊賢所有，「有池榭松竹之盛」[065]，園中鑿渠周堂，花竹照映。私家園林大多有鮮明的主題。大致有下列內容：

1. 慕陶寄傲

宋代文人才開始真正「解讀」陶淵明，歐陽修激賞〈歸去來兮辭〉，蘇軾體會出陶詩的「質而實綺，癯而實腴」「發纖穠於簡古，寄至味於淡泊」，認為其表現得充裕「有餘」，是最有韻的。所以范溫說：「是以古今詩人，唯淵明最高，所謂出於有餘者如此。」

[065]《宋史·張齊賢傳》。

陶淵明立足於內在的獨立和自由，泯去後天的經過世俗薰染的「偽我」，以求返歸一個「真我」，保持了「悠然自得之趣」的瀟灑人生境界，正好與以退為進的朝隱思潮相吻合，十分合乎士大夫們的審美要求，因而成為人生楷模。所以，歸去來兮，南窗寄傲，成為宋文人園林的重要主題。

「蘇門四學士」之一的晁補之，葺歸來園，自號歸來子，忘情仕進。園中池塘岸邊栽上楊柳，看上去好似淮岸江邊，風光極為秀美。這裡，有突出於在水中的沙洲，池岸邊的垂柳如綠色的帳幕，「柔茵」如席，新雨過後，鷺、鷗在池塘中間的沙洲上聚集，煞是好看。坐在池塘邊上，自斟自飲。「東皋嘉雨新痕漲」、「一川夜月光流渚」。

趙明誠與李清照回歸故里，名其堂為「歸來堂」，李清照則自號為「易安居士」，室名「易安室」，都出自陶淵明的〈歸去來兮辭〉：「倚南窗以寄傲，審容膝之易安。」

蘇軾設想如果自己有園，設一「容安居」，也是取「審容膝之易安」。還把他夢中的仇池視為避世的桃源。蕪湖名士韋許，家世蕪湖，志尚矯潔。築堂匾曰「獨樂」，有軒名「寄傲」，用陶淵明「倚南窗以寄傲」。

還有胡稷言十分仰慕陶淵明這位「五柳先生」，名其園「五柳園」，即今拙政園所在。

宋代時有不少私家園林直接表達「隱」居之意，如紹興北宋有小隱園、寄隱草堂，平江有招隱堂、小隱堂、中隱、隱圃等。

2. 尚友古人

北宋士人尚友古人，借古人立意。吳郡處士章憲的復軒，其後圃又有清曠堂、詠歸、遐觀，各以一詩以詠，闡發了景的意境：〈清曠堂〉，「吾慕仲公理（漢仲長統），卜居樂清曠」；〈詠歸亭〉，「吾慕曾夫子，舍瑟言所志」。〈遐觀亭〉，「吾慕陶靖節，處約而平寬」。

沈括居「夢溪園」，他在《夢溪自記》中說，在園中「漁於泉，舫於
淵，俯仰於茂木美蔭之間。所慕於古人者：陶潛、白居易、李約，謂之
『三悅』；與之酬酢於心。目之所寓者：琴、棋、禪、墨、丹、茶、吟、
談、酒，謂之『九客』」。「三悅」是園居生活崇拜的偶像和仰慕的境界，
「九客」是士大夫園居生活的內容。

沈括的偶像是陶淵明、白居易和曾在鎮江居住過的李約。李約為唐宗
室子弟，字存博，自號蕭齋，元和間曾任兵部員外郎，後棄官隱居。

3.「獨樂」、「滄浪」

宋朝黨爭激烈，司馬光是北宋新舊黨爭的核心人物，《邵氏聞見錄》
卷十八載：熙寧三年（西元 1070 年），司馬光因與王安石新法不合，不拜
樞密副使，回洛陽，「買園於尊賢坊，以『獨樂』名之，始與伯溫先君子
康節遊。」還寫了〈獨樂園記〉詮釋「獨樂」之意：

孟子曰：「獨樂樂，不如與人樂樂；與少樂樂，不如與眾樂樂。」此
王公大人之樂，非貧賤者所及也。孔子曰：「飯蔬食，飲水，曲肱而枕之，
樂亦在其中矣。」顏子一簞食，一瓢飲，不改其樂。此聖賢之樂，非愚者
所及也。若夫鷦鷯巢林，不過一枝；鼴鼠飲河，不過滿腹，各盡其分而安
之，此乃迂叟之所樂也。

追隨司馬光十餘年的助手、著名的史學家劉安世說，司馬光反對不了
王安石的「新法」、「自傷不得與眾同也」，只好獨善其身。

獨樂園中有「讀書堂」、「弄水軒」、「釣魚庵」、「種竹齋」、「採藥
圃」、「澆花亭」、「見山臺」等。司馬光以獨樂園的七景擬為七詠，分別
詠頌史上七子，也是七景命名的出典：讀書堂，「窮經守幽獨」的董仲舒；
弄水軒，「氣調本高逸」的杜牧之；釣魚庵，「羊裘釣石瀨」的嚴子陵；種

竹齋,「借宅亦種竹」的王子猷;採藥圃,「採藥賣都市」的韓伯休;澆花亭,「退身家履道」的白樂天;見山臺,「拂衣遂長往」的陶淵明,七子皆心性超逸,為司馬光所敬慕。

獨樂園簡樸而有韻味,園中竹林掩映,亭臺堂軒都小而樸,自然脫俗,透露出一份憂鬱中的瀟灑,這種格調為後世許多文人所模仿。

獨樂園釣魚庵(仇英)

北宋詩人程俱(西元 1078 ～ 1144 年)更加超脫,他在城北建園名「蝸廬」。其〈遷居城北蝸廬〉曰:「有舍僅容膝,有門不容車」、「坐視蠻觸戰,兼忘糟粕書」,表達自己願自由自在的嘯詠在蝸廬之中。

北宋中期慶曆黨爭時出現的一代名園「滄浪亭」,現在是蘇州現存最古老的園林,見證著這場爭鬥。

慶曆四年(西元 1044 年),蘇舜欽與右班殿直劉巽在進奏院祠倉王神,並召當時知名人士十餘人,以出售廢紙的公錢及大夥湊的錢的宴會,並召兩名歌伎唱歌佐酒。當時任太子中允的李定也想參加,但他有不孝之名,蘇舜欽疾惡如仇,於是拒絕了他。故聖俞有〈客至〉詩云:「有客十

人至，共食一鼎珍。一客不得食，覆鼎傷眾賓。」說的就是此事。「賣故紙錢」以助宴會，「循例祀神，以伎樂娛賓」，本為官場慣例，卻被按上「監守自盜」、「枉被盜賊之名」。其實「彈劾」蘇舜欽有些小題大做，其實是為了反對慶曆革新，因為蘇舜欽岳父杜衍、舉薦蘇舜欽的范仲淹、富弼等均為慶曆革新的主要人物。《宋史紀事本末》卷二九《慶曆黨議》載：

（杜）衍好薦引賢士而抑僥倖，群小咸怨。衍婿蘇舜欽……時監進奏院，循例祀神，以伎樂娛賓。集賢校理王益柔，曙之子也，於席上戲作〈傲歌〉。御史中丞王拱辰聞之，以二人皆仲淹所薦，而舜欽又衍婿，欲因是傾衍及仲淹，乃諷御史魚周詢、劉元瑜舉劾其事。拱辰及張方平（時為權御史中丞）列狀請誅益柔，蓋欲因益柔以累仲淹也。

結案後，蘇舜欽、王益柔及與蘇、王同席的「當世名士」均遭貶斥。次年正月，新政官僚全部被貶出朝，慶曆新政宣告失敗。

蘇舜欽「歲暮被重謫，狼狽來中吳」，遂以錢四萬得之，構亭北碕，號「滄浪」焉。取意《楚辭·漁父》的〈滄浪之歌〉：「滄浪之水清兮，可以濯我纓；滄浪之水濁兮，可以濯我足」、「跡與豺狼遠，心隨魚鳥閒。吾甘老此境，無暇事機關」。

二、涼堂畫閣，花木奇秀

南宋自紹興十一年（西元 1141 年）與金人達成和議，便形成了相對穩定的偏安局面，整個西湖風景區內，王公將相之園林相望，參差十萬人家，可在風簾翠幕中享受煙柳畫橋美景。臨安的私家園林總計達百處之多，且多半為宅園。

《夢粱錄·西湖》載：「西林橋即裡湖內，俱是貴官園圃，涼堂畫閣，高堂危榭，花木奇秀，燦然可觀。……湖邊園圃，如錢塘玉壺、豐豫漁

莊、清波聚景、長橋慶樂、大佛、雷峰塔下小湖齋宮、甘園、南山、南屏，皆臺榭亭閣，花木奇石，影映湖山，兼之貴宅宦舍，列亭館於水堤；梵剎琳宮，布殿閣於湖山，周圍勝景，言之難盡。」

湖區東南角鳳凰山上「萬松嶺上，多中貴人宅，陳內侍之居最高」[066]。

1. 嵐影湖光

南園和後樂園都是皇家御苑的賜園。

南園原為御苑慶樂園，賜給宰相韓侂胄作別墅園。陸游〈南園記〉記載，「其地實武林之東麓，而西湖之水匯於其下，天造地設，極湖山之美」、「因高就下，通窒去蔽，而物奇列。奇葩美木，爭效於前；清泉秀石，若顧若揖於是。飛觀傑閣，虛堂廣廈，上足以陳俎豆，下足以奏金石者，莫不畢備。升而高明顯敞，如脫塵垢；入而窈窕邃深，疑於無窮」、「因其自然，輔以雅趣」。

韓侂胄為北宋政治家、詞人韓琦的曾孫，據陸游〈南園記〉記載，南園最大的特點是園中的廳、堂、閣、榭、亭、臺、門等「悉取先侍中魏忠獻王（韓琦）之詩句而名之。堂最大者曰『許閒』，上為親御翰墨以榜其顏。其射廳曰『和容』，其臺曰『寒碧』，其門曰『藏春』，其閣曰『凌風』，其積石為山曰『西湖洞天』。其瀦水藝稻，為囷為場，為牧羊牛畜鷹鶩之地，曰『歸耕之莊』。其他因其實而命之名，堂之名則曰『夾芳』、曰『豁望』、曰『解霞』、曰『矜春』、曰『歲寒』、曰『忘機』、曰『照香』、曰『堆錦』、曰『清芬』、曰『紅香』。亭之名則曰『遠塵』、曰『幽翠』、曰『多稼』」。

[066]〔宋〕潛說友：《咸淳臨安志‧記遺》卷九二。

韓侂冑以韓琦為榜樣，力主抗金，陸游把重整山河的希望都寄託到了他身上，稱讚他「神皇外孫風骨殊，凜凜英姿不容畫……身際風雲手扶日，異姓真王功第一」。

賈似道奸惡無道，竊弄威權，好收藏，聚斂奇珍異寶，法書名畫。他占有三座別墅園：水樂洞園、水竹院和後樂園。水樂洞園「山石奇秀，中一洞嵌空有聲，以此得名」[067]。

水竹院在葛嶺路之西泠橋南，「左挾孤山，右帶蘇堤，波光萬頃，與闌檻相值，騁快絕倫」，風景優勝，主要建築有奎文閣、秋水觀、第一春、思刻亭、道院等。後樂園在葛嶺南坡，取北宋名臣范仲淹「先憂後樂」之意，與賈似道為人相左，顯得十分矯情。由於建築物皆御苑舊物，故極其營度之巧。「理宗為書西湖一曲，奇勳扁，度宗為書秋壑、遂初、容堂扁」[068]。

2. 萬景天全

園林規模大、景物全。

廖藥洲園在葛嶺路，內「有花香、竹色、心太平、相在、世彩、愛君子、習說等亭」[069]。

雲洞園在北山路，為楊和王府園，園林面積甚廣，築土為山，中有山洞以通往來，主山周圍群山環列，宛若崇山峻嶺。「有萬景天全、方壺、雲洞、瀟碧、天機雲錦、紫翠閣、濯纓、五色雲、玉龍玲瓏、金粟洞、天砌臺等處。花木皆蟠結香片，極其華潔。盛時凡用園丁四十餘人，監園使臣二名」[070]。

[067] 〔宋〕周密：《武林舊事·湖山勝概》卷五
[068] 〔明〕田汝成：《西湖遊覽志》卷八。
[069] 〔宋〕周密：《武林舊事·湖山勝概》卷五。
[070] 同上。

湖曲園，在慧照寺西，據《淳祐臨安志》載：「西南諸峰，若在几案。北臨平湖，與孤山相拱揖，柳堤梅崗，左右映發。」

　　裴園即裴禧園，在西湖三堤路。此園突出於湖岸，故楊萬里稱：「岸岸園亭傍水濱，裴園飛入水心橫。」[071]

　　臨安東南郊之山地以及錢塘江畔一帶，氣候涼爽，風景亦佳，多有私家別墅園林之建置，《夢粱錄》記載了六處。其中如內侍張侯壯觀園、王保生園均在嘉會門外之包家山，「山上有關，名桃花關，舊匾『蒸霞』，兩帶皆植桃花，都人春時遊者無數，為城南之勝境也」。錢塘門外溜水橋東西馬塍諸圃，「皆植怪松異檜，四時奇花，精巧窠兒，多為龍蟠鳳舞、飛禽走獸之狀，每日市於都城，好事者多買之，以備觀賞也」。

　　方家峪的趙冀王園，園內層疊巧石為山洞，引入流泉曲折。水石之奇勝，花卉繁鮮，洞旁有仙人棋臺。

　　還有自古被稱為小蓬萊的宋內侍甘升的私家園林，在雷峰塔右側。園中奇峰如雲，古木蓊蔚，宋理宗常來此處遊賞。還有御愛松，以及刻有「青雲巖」、「鰲峰」等字的奇石。

三、士人風節

　　南宋時期，宋金對峙。許多士大夫認為「我之不可絕淮而北，猶敵之不可越江而南」[072]，統治者「忍恥事仇，飾太平於一隅以為欺」[073]，苟安之風盛行。但「靖康之變，志士投袂，起而勤王，臨難不屈，所在有之。及宋之亡，忠節相望，班班可書」[074]。

[071] 〔宋〕楊萬里：〈大司成顏幾聖率同舍招遊裴園，泛舟繞孤山賞荷花，晚泊玉壺，得十絕句〉之三，《楊萬里詩詞集》卷五。
[072] 〔清〕畢沅：《續資治通鑑》，中華書局 1957 年版，第 3,676 頁。
[073] 〔宋〕陳亮：《陳亮集》（增訂本），中華書局 1987 年版，第 6 頁。
[074] 《宋史》卷四四六，上海古籍出版社 1986 年版，第 1,490、1,491 頁。

主戰、主和，涇渭分明。但即使是具有高揚的民族情結、深重的憂患意識的士人，由於「性本愛丘山」仍會脫屣紅塵，移家碧山，娑羅樹邊，依梅傍竹，以詩畫入園。

臨安以外的士人園，集中在湖州、平江等太湖地區。

湖州舊稱吳興，風光旖旎，毗鄰太湖，「山水清遠，昇平日，士大夫多居之。其後秀安僖王府第在焉，尤為盛觀。城中二溪水橫貫，此天下之所無，故好事者多園池之勝」[075]。周密的《癸辛雜識・吳興園圃》記述他經遊者三十六處。

平江（蘇州）扼南北交通之要道，經濟繁榮、文化發達，「三江雪浪，煙波如畫，一篷風月，隨處留連」，又為太湖石、黃石產地。今人丁應執統計宋代蘇州園林共計一百一十八處，其中不少築於南宋。

南宋紹興雖貴為陪都，甚至成為臨時首都一年零八個月，但是高宗以後紹興名園甚少。位於紹興市區東南的洋河弄的沈園，在南宋時池臺亭閣極盛，據傳世〈沈園圖〉，有葫蘆池、水井、土丘、形制古樸的孤鶴軒、半壁亭、六朝古井、宋井亭、冷翠亭、閒雲亭、冠芳樓等建築。還定時向士庶開放。

另外，在鎮江、鄱陽、上饒等地也有一些士人園。

1. 待學淵明

有著「他年要補天西北」的高昂理想的辛棄疾，被南宋統治者投閒散居江西上饒帶湖之濱，「卻將萬字平戎策，換得東家種樹書」！

辛棄疾屬於中高階士大夫官吏，享受豐厚的待遇，所以，他先後蓋了帶湖及瓢泉兩處莊園式園林。他把帶湖莊園取名為「稼軒」，並自號「稼

[075]〔宋〕周密：《癸辛雜識・吳興園圃》，中華書局 1988 年版，第 7、8 頁。

軒居士」，以示去官務農之志。是年新居上梁，他寫了一篇個性鮮明的〈新居上梁文〉：

> 拋梁東，坐看朝暾萬丈紅。直使便為江海客，也應憂國願年豐。
> 拋梁西，萬里江湖路欲迷。家本秦人真將種，不妨賣劍買鋤犁。
> 拋梁南，小山排闥送晴嵐。繞林鳥鵲棲枝穩，一枕薰風睡正酣。
> 拋梁北，京路塵昏斷消息。人生直合住長沙，欲擊單于老無力。
> 拋梁上，虎豹九關名莫向。且須天女散天花，時至維摩小方丈。
> 拋梁下，雞酒何時入鄰舍。只今居士有新巢，要輯軒窗看多稼。

大盛於宋代並定型於宋代的上梁文，在辛棄疾手裡，變北宋應制式樣為個性化與抒情化的散文，儼然一篇稼軒〈歸去來兮辭〉。

辛棄疾在鵝湖山距鵝湖寺二十里的奇師村，發現村後瓜山山麓有一門周氏泉，泉形如瓢，泉水澄淳，泉旁有茅屋兩間。辛棄疾改周氏泉為「瓢泉」，改「奇師」為「期思」，寄託他殷切期望結束南北分裂局面和期待再次被起用的心情。西元 1194 年，辛棄疾「便此地、結吾廬，待學淵明，更手種、門前五柳」。西元 1195 年，「新葺茅簷次第成，青山恰對小窗橫」，辛棄疾的瓢泉園林式莊園建成。

南宋思想家、文學家陳亮（西元 1143 ～ 1194 年），家有園林，園中有一名叫「小憩」的亭子，一大一小兩個池子，小池上有叫「舫齋」的舟舫式房屋數間，大池上有房屋數間，名「亦水堂」，另有「臨野」、「隱見」兩亭、書房十二間，及「觀稼」園二十畝、果園二十畝等，也為規模可觀的莊園式山水園。[076] 陶淵明後裔陶茂安「佐大農從幕府於淮西，猶慷慨有功名之志。逮為尚書郎，則已華髮蕭然，不復問功名富貴事」[077]，

[076]〔宋〕陳亮：〈又乙巳春書〉，見《陳亮集》（增訂本），中華書局 1987 年版，第 343 頁。
[077]〔宋〕韓元吉：〈東皋記〉見《南澗甲乙稿》卷十五（四庫全書本）。

遂掛冠以歸，在興國抗湖而東，得地數十畝，築園東皋。「淵明令彭澤，高風峻節，足以蹈厲一世，其詩語文章所及，後之君子喜道之」，作為陶公後裔，園名及各景點以陶公詩文為名，以繼陶公之志：如「東皋」中為一堂，曰「舒嘯」；南望而行，花木蔽芾，以極於湖之涯，作亭曰「駐屐」；西則又為「蓮蕩」。

「宋之蘇武」洪皓之子洪适，築園名盤洲，自作〈盤洲記〉，言其選中之地與他心中理想之境界吻合，「心與境契」，名閣為「洗心」，取《易經・繫辭上》「聖人以此洗心」。軒名「有竹」，竹，君子也；齋取意「艤舟」稱「艤齋」，用《莊子內篇・大宗師》，比喻事物不斷變化，不可固守。又用孔子泗上講學處命名怪石「雲葉」、「嘯風」等，文氣氤氳，思想深邃。另有鵝池、墨沼、一詠亭、種秫倉、索笑亭、花信亭、睡足亭、林珍亭、瓊報亭、灌園亭、繭甕亭；重門曰「日涉」、小門「六枳關」、徑名「桃李蹊」、叢竹名「碧鮮里」；以「野綠」表其堂，「隱霧」名軒，「楚望」之樓、「巢雲」之軒、「凌風」之臺、「駐屐」之亭、「濠上」之橋；水心一亭曰「龜巢」，九仞巍然、嵐光排闥的峰石曰「豹巖」。並有蕞爾丈室，規摹易安，謂之「容膝齋」，履閾小窗，舉武不再，曰「芥納寮」，復有尺地，曰「夢窟」。入「玉虹洞」，山房數楹，為孫息讀書處，厥齋「聚螢」。野亭蕭然，可以坐而看之，曰「雲起」。

品題琳瑯滿目，有典出儒家經典、《莊子》、晉人風采、陶淵明詩文及唐詩、佛經者，飄溢著書香墨氣。洪适十分自得：「吾杜關休老，無膏腴以蠹其心，無管絃以蠱其耳，天其或者遺我為終焉計。」[078] 盤洲真是養老的天賜之地。

[078]〔宋〕洪适：〈盤洲記〉，見《盤洲文集》卷三二。

2. 柳溪釣翁

朱敦儒（西元 1081 ～ 1159 年），志行高潔，雖為布衣，而有朝野之望。早年常以梅花自喻，不與群芳爭豔，自稱「我是清都山水郎，天教分付與疏狂。……玉樓金闕慵歸去，且插梅花醉洛陽」（〈鷓鴣天·西都作〉），不受徵召，輕狂而有傲骨；家國淪落後，「扁舟去作江南客，旅雁孤雲，萬里煙塵。回首中原淚滿巾」（〈採桑子·彭浪磯〉）。待因主戰受彈劾被免職後，便閒居嘉禾，詩酒自放，搖首出紅塵，「洗盡凡心，相忘塵世，夢想都銷歇」。他的〈感皇恩·一個小園兒〉直抒胸臆：

一個小園兒，兩三畝地。花竹隨宜旋裝綴。槿籬茅舍，便有山家風味。等閒池上飲，林間醉。

都為自家，胸中無事。風景爭來趁遊戲。稱心如意，剩活人間幾歲。洞天誰道在、塵寰外。

知足寡欲，不圖奢華，植物配置重在「隨宜」，顯得自然。泯滅人工痕跡，足可自怡悅。充分展示了朱敦儒的山水襟懷。而這種閒適和超脫，「都為自家，胸中無事，風景爭來趁遊戲」，過著神仙洞天般的生活，可謂愜意。

南宋戶部侍郎史正志（西元 1120 ～ 1179 年），宦海沉浮多年，淳熙初年（西元 1174 年）在平江城裡建堂築圃（今網師園前身），將花園稱「漁隱」，廳堂名「清能早達」，藏書樓名「萬卷堂」，自號樂閒居士、柳溪釣翁，借淢漾奪目的山光水色，寄寓林泉煙霞之志。

「漁隱」花園內水面很大，直到清初，還能「引棹入門池比境」[079]，即引河水從橋下入門，可以移棹。據曹汛先生考證，當時有水門應開在

[079]〔清〕沈德潛：《宋愨亭園居》。

西北乾位，位置在今殿春簃，池水延至東部，光緒年間被李鴻裔父子填平。[080] 史正志自稱「吳門老圃，讀書養花，賞愛山水」，稱得上菊花專家，寫有《史氏菊譜》，共錄菊花二十七種。

3. 碧瀾山隱

「吳興三面切太湖，涉足稍峻偉，浸可幾席盡也」[081]，園林處湖山之間。

「南沈尚書園，沈德和尚書園，依南城，近百餘畝，果樹甚多，林檎尤盛。內有聚芝堂藏書室，堂前鑿大池幾十畝，中有小山，謂之蓬萊。池南豎太湖三大石，各高數丈，秀潤奇峭，有名於時」。「北沈尚書園，沈賓王尚書園，正依城北奉勝門外，號北村，葉水心作記。園中鑿五池，三面皆水，極有野意。後又名之曰『自足』。有靈壽書院、怡老堂、溪山亭、對湖臺，盡見太湖諸山。水心嘗評天下山水之美，而吳興特為第一，誠非過許也」[082]。

葉適贊沈賓王尚書「沖約有清識，既以天趣得真樂，而又能挹損其言，不自誇擅，可謂賢矣」！[083]

南宋時期傑出的政治家范成大（西元 1126～1193 年），從乾道三年起，便在石湖之濱營造石湖別墅。《齊東野語》卷十載：「隨地勢高下而為亭榭。……別築農圃堂對楞伽山，臨石湖……又有北山堂、千巖觀、天鏡閣、壽樂（櫟）堂」。園中遍植梅花，主人常邀楊萬里、姜夔、周必大等文人來遊園，賦詩吟詠。因宋孝宗親筆題賜「石湖」二字以示榮寵，范成大改號為「石湖居士」。淳熙十三年（西元 1186 年），南宋太子趙惇題賜

[080] 參見曹汛〈網師園的歷史變遷〉，《問學堂論學雜著》2004 年第 12 期。
[081] 〔宋〕葉適：〈湖州勝賞樓記〉。
[082] 〔宋〕周密：《癸辛雜識‧吳興園圃》，中華書局 1988 年版，第 8 頁。
[083] 〔宋〕葉適：〈北村記〉，《水心先生文集》卷十（四部叢刊本）。

「壽櫟堂」，今為范成大祠堂。

松江之濱王份的瞿庵，圍江湖以入園，「一島風煙水四圍，軒亭窈窕更幽奇」，園內多柳塘花嶼，景物秀野，名聞四方。有與閒、平遠、種德及山堂四堂。還有煙雨觀、橫秋閣、凌風臺、鬱峨城、釣雪灘、琉璃沼、曜翁潤、竹廳、龜巢、雲關、績林、楓林等處，以及「回欄飛閣臨滄灣」的浮天閣。「晴波渺渺雁行落，坐見萬頃穿雲還」，總謂之瞿庵。園主超邁脫俗，「手把歸田賦，腰懸種樹書」，藜莧幽入室，園內「桑麻連畛秀，網罟入溪漁」、「亭榭著仍穩，不見斧鑿痕」，真是「隱者居」的丘園。

4. 萬石環之

宋人嗜石，士大夫之園已經是「無石不園」了。他們欣賞獨立石峰，又熱衷於疊石為山，還有的乾脆結廬石山。

瀕臨太湖的吳興韓氏園，園內特置太湖三峰，各高數十尺，在韓氏家族昌盛時，役千百壯夫，將石移置於此。丁氏園中亦有假山及砌臺。錢氏園「在毗山，去城五里，因山為之，巖洞秀奇，亦可喜。下瞰太湖，手可攬也。錢氏所居在焉，有堂曰石居」[084] 等等。

「假山之奇甲於天下」的俞氏園，堪稱其中之最。據周密《癸辛雜識》描述：

浙右假山最大者，莫如衛清叔吳中之園，一山連亙二十畝，位置四十餘亭，其大可知矣。然余生平所見秀拔有趣者，皆莫如俞子清侍郎家為奇絕。蓋子清胸中自有丘壑，又善畫，故能出心匠之巧。峰之大小凡百餘，高者至二三丈，皆不事餖飣，而犀珠玉樹，森列旁午，儼如群玉之圃，奇奇怪怪，不可名狀⋯⋯

[084]〔宋〕周密：《癸辛雜識·吳興園圃》，中華書局 1988 年版，第 13 頁。

乃於眾峰之間，縈以曲澗，蟄以五色小石，旁引清流，激石高下，使之有聲，淙淙然下注大石。潭上蔭巨竹、壽藤，蒼寒茂密，不見天日。旁植名藥奇草，薜荔、女蘿、菟絲，花紅葉碧。潭旁橫石作檻，下為石渠，潭水溢自出此焉。潭中多文龜、斑魚，夜月下照，光景零亂，如窮山絕谷間也。

嗜石的蘇州詞人葉夢得（西元 1077 ～ 1148 年），晚年隱居湖州城西北九公里的弁山（一名卞山）玲瓏山石林，《癸辛雜識》載：

左丞葉少蘊之故居，在卞山之陽，萬石環之，故名。且以自號。正堂曰「兼山」，傍曰「石林精舍」，有「承詔」、「求志」、「從好」等堂，及「淨樂庵」、「愛日軒」、「躋雲軒」、「碧琳池」，又有「巖居」、「真意」、「知止」等亭。其鄰有朱氏「怡雲庵」、「涵空橋」、「玉澗」，故公復以「玉澗」名書。大抵北山一徑，產楊梅，盛夏之際，十餘里間，朱實離離，不減閩中荔枝也。

葉夢得《避暑錄話》載，石林內有東西兩泉，「皆極甘，不減惠山，而東泉尤冽，盛夏可以冰齒，非烹茶、釀酒不常取」。石林內松桂深幽，以松竹為多，竹之類多，「略有三四千竿，雜眾色有之」。後之好石者，常效葉夢得之石林，如留園之「石林精舍」。

臨安天目山西麓，也有一位愛泉石「若嗜欲」的逸民，名洪載，字彥積，自號耐翁，在天目山西麓的紫薇巖之左築「可庵」，寶福寺在右，周圍皆玲瓏奇石，各賜嘉名曰飛雲、玉筍、藥洞、經龕、金鰲等，泉曰「靈泉」，亭名「盤雲」，燕遊藏息之地名「可庵」，另有「長春塢」、「含暉室」、「小桃源」……「始翁得此地，神怡意適，謂是已足吾心，計當生死此中，坐而對石，則眼怳然明，困而支石，則意灑然醒。客或扣門，管領登山，擊鮮醉釃，必極其酣適然後已。」[085]

[085]〔宋〕俞烈：〈可庵記〉，見《浙江通志》卷四十。

南宋寧宗嘉定年間，潤州知府岳珂購得米芾海嶽庵遺址，築研山園。此園的特點是「悉摘南宮詩中語名其勝概之處。前直門街，堂曰『宜之』，便坐曰『抱雲』，以為賓至稅駕之地。右登重岡，亭曰『陟』。祠象南宮，匾曰『英光』。西曰『小萬有』，迥出塵表；東曰『彤霞谷』，亭曰『陟春漪』。冠山為堂，逸思杳然，大書其匾曰『鵬雲萬里之樓』，盡摸所藏真跡。憑高賦詠，樓曰『清吟』，堂曰『二妙』。亭以植叢桂，曰『灑碧』，又以會眾芳，曰『靜香』，得南宮之故石一品。迂步山房，室曰『映嵐』。灑墨臨池，池曰『滌研』。盡得登覽之勝，總名其園曰『研山』。酤酒適意，撫今懷古，即物寓景，山川草木，皆入題詠」[086]。

四、雅俗互見，人生百態

遼金元王公貴族也在風景優美的地方建山水園林。園林以植物花卉為多，植物又以牡丹為奇，建築除亭臺廳堂外，還置道院、佛殿、僧舍，以實用為主。這類園林文化含量少，比較粗疏。也有北方士人致仕歸來，志得意滿者，築園回歸田園山林，有復得歸自然的喜悅。

南方士人園中，有不願生活在備受歧視的環境之中，將山水作為平復胸中憤懣的良方者，這類人的園林大多出現在宋元易代之初，多建於鄉村林壑，既身隱也心隱，藉「一灣流水，一枝修竹，菟裘將老」[087]；建於元初的也有仕元的文士，園林繼宋人風雅，品味不俗；元末汀淮、杭州畔烽煙四起，士人多遷居城鎮，太尉張士誠「頗以仁厚有稱於其下，開賓賢館，以禮羈寓」「一時士人被難，擇地視東南若歸」。於是，姑蘇、崑山、華亭等林藪之美，池臺之勝，遠近聞名。江南小城鎮吸引了大批士人，促

[086]〔宋〕馮多福：〈研山園記〉。
[087]〔明〕謝應芳：〈水龍吟·題曹德祥水居〉。

使小城鎮文化的興盛和城鎮士人園的發展。[088] 有楚舞吳歌，壺漿以娛者；也有胸無點墨的暴發戶、秉燭以遊、醉生夢死者。總之，人生百態，在園林這一文化載體中盡顯真相。

1. 牡丹荷蓮，閒閒遂初

北方苦寒之地，人們對奇山秀水和草原有著與生俱來的偏愛，特別是用雍容華貴的牡丹裝點園圃，自然不同凡響。但關於貴族私園見諸記載大多片言隻語，語焉不詳。

張世卿的私家園林建於歸化州（今河北省張家口市宣化區）城外，規模宏大，設施齊全。「特於郡北方百步，以金募膏腴，幅員三頃。盡植異花百餘品，迨四萬窠，引水灌溉，繁茂殊絕。中敞大小二亭，北置道院、佛殿、僧舍大備。東有別位，層樓巨堂，前後東西廊具焉，以待四方賓客棲息之所」[089]。

每年四月二十九日天興節這天，張世卿在園內建道場一晝夜，邀請僧尼以及男女信眾為親人祈福。由於園內花木眾多，他還特製了五百個琉璃瓶，從春天到秋天，每日採花裝於瓶內，貢獻於各寺的佛像前。[090]

遼奚王避暑莊，是一處依山傍水、有亭臺的山水園林，遺址尚存，在遺址東北不過一公里處，有一座大裂山，兩側的山腰上各有一亭臺，東側有一條小河。

從遼代至金初，富裕大戶都有私家園林，而私家園林中又大多種植大量的牡丹花。金章宗明昌元年（西元 1190 年），時任提點遼東路刑獄的王

[088] 參見孫小力〈元末東吳一帶文人的隱居〉，參見《中西文化新認識》，復旦大學出版社 1988 年版，第 142 ～ 149 頁。

[089] 載向南編：〈張世卿墓誌〉，《遼代石刻文編》，河北教育出版社 1995 年版，第 655 頁。

[090] 以上參見周峰〈遼代的園林〉，《中國·平泉首屆契丹文化研討會論文集》，吉林大學出版社 2010 年版，第 116 頁。

寂巡察所部，三月抵達咸平府（今遼寧省開原市）。他記述遊以種植數百株牡丹而聞名的李氏園所見：

時牡丹數百本，方爛漫盛開，內一種萼白蕊黃者，風韻勝絕，問其名曰：「雙頭白樓子。」予惡其名不佳，乃改曰：「並蒂玉東西。」後日復往，則群芳盡矣。所謂玉東西者，雖已過時，其典刑猶在。佇立久，少休於小亭，亭中有几案，置小硯屏，乃題絕句於硯屏上，今不知在否？因訊其家李氏子，取以示予，醉墨宛然，計其歲月，一十有七年矣。[091] 元汝南王張柔（西元 1190 ～ 1268 年），仰慕南方園林的精雅，役使了大批從江南俘掠來的園林工匠，在河北保定市中心開鑿「古蓮花池」，引城西北雞距泉與一畝泉之水，種植荷蓮，構築亭榭，廣蓄走獸魚鳥，名為雪香園。

金磁州滏陽（今河北磁縣）人趙秉文（西元 1159 ～ 1232 年），字周臣，號閒閒老人。大定二十五年（西元 1185 年）中進士，工書畫詩文。他在老家築園名「遂初」，意謂如東漢仲長統一樣，「卜居清曠，以樂其志」[092]：

園之地，廣修三十畝有奇，竹數千竿，花木稱是。其地循牆由菜園而入，老屋數楹，名其莊曰「歸愚」。闔戶而入，名其堂曰「閒閒」。堂之兩翼，為讀《易》思玄之所。少南，竹柏森蔚，有亭曰「翠真」。又南，花木叢茂，有亭曰「佇香」。由竹徑行數十步，牆外水聲瀝瀝然，流入池中，軒之名曰「琴築」。稍西，臨眺西山，臺之名曰「悠然」，其東，叢書數千卷，蓄琴一張，庵曰「味真」。閒閒老人得而樂之。老人仰看山，俯聽泉，坐臥對松竹，此真所以樂也。[093]

讀書看花，琴書自樂，粗茶淡飯，浮雲世事，享受生活，知足常樂，一如宋士人園。

[091] 〔金〕王寂：《遼東行部志》，張博泉《遼東行部志注釋》本，黑龍江人民出版社 1984 年版，第 87 頁。
[092] 《後漢書·仲長統列傳》，中華書局 1965 年版，卷四十九
[093] 〔金〕趙秉文：〈遂初園記〉，《閒閒老人滏水文集》卷十三。

2. 石磵書隱，苕溪輞川

「數間茅舍，藏書萬卷，投老村家」，是經歷易代之痛、保持傳統文人氣節的元初大多數士人的選擇。

高士袁易在松江之畔蛟龍浦赭墩築「靜春別墅」，正堂稱「靜春」，園外有田疇沃野，煙波四繞，園內壅水成池，累石為山。主人於堂中貯書萬卷，日以校書為務，人稱其為「靜春先生」。

浙江上虞人顧細二文采卓然，精通天文、歷史、地理、人文。宋亡後，堅辭不就元主及好友趙孟頫出仕之請，棄家遠行，訪得常熟虞山之峰之秀、補溪之水之靈（補溪，現名古淝浜），便效仿陶淵明筆下的五柳先生，於虞山之左、補溪側畔過起了高士生活，築室於溪邊「風水絕佳」、四面環水之野地，取名「補溪草堂」。於是在此，晨耕晚讀，侍竹弄柳。

吳中老儒俞琰，宋亡隱居不仕，自號石磵道人，又稱「林屋洞天真逸」。喜聚書，隱居南園，把收藏古籍作為第一要務，以著書為樂。南園中有老屋數間，皆充古籍、金石。又建構「石磵書隱」，專一購藏珍籍祕本，日夕披覽。學者稱之「石磵先生」，家傳四世皆讀書修行。子俞仲溫，又於洞庭西山建「讀易樓」，藏其遺書。孫俞楨，字貞木，號立庵，繼承藏書甚多。至正四年（西元1344年），俞仲溫「始復其故地二畝餘」，題額「石磵書堂」。有書堂、詠春齋、端居室、盟鷗軒等。俞貞木〈詠春齋記〉曰：

有客過其廬閣，式之曰：「是南園之居也。」乃下而入謁先生，俟於垣之扉，高柳婀娜，拂人衣裳，黃鳥相下上，或翔而萃，或躍而鳴，泠然有醒乎耳焉。晉於扉之闑，豐草披靡，嘉花葹芬，白者、朱者、絢且綺

者，秀綠以藉之，甘寒以膏之，灑然有沃乎目焉。升於堂之階，客主人拜稽首，琚玠如，跪起暉如，為席坐東西，條風時如水來，煦客而燠體，衝然有融乎心焉。

由此可見屋主胸次悠然，一派高士風範、曾點氣象。

宋皇室後裔的趙孟頫（西元 1254 ～ 1322 年），字子昂，自號松雪道人，擅長書畫，精通文學，通曉音律，熟諳道釋，其妻管道昇、其子趙雍皆為書畫家，外孫王蒙是著名的「元四家」之一。

趙孟頫在吳興宋代莫氏園之地置別業，名蓮花莊。「四面皆水，荷花盛開時，錦雲百頃」[094]，荷池上建涼亭、跨拱橋、疊洲嶼，曲徑迴廊，綠蔭森森。莊內建有松雪齋、大雅堂、集芳圍、晚清閣、鷗波亭、苕上輞川和題山樓等。「松雪齋」前的蓮花峰，高約 3 公尺，上寬下窄，頂部有一簇小石峰，像荷花初開，故名。趙孟頫將之媲美於唐王維的輞川別業，稱之為「苕溪輞川」。

3. 疏淡簡拙，清閣雲林

「元四家」之一的大畫家倪瓚（西元 1301 ～ 1374 年），工書擅詞翰，性狷介，淡泊名利，孤高自許，人稱「倪高士」。倪雲林一生不願為官，「屏慮釋累，黃冠野服，浮遊湖山間」，元末散鉅款廣造園林，築清閣、雲林草堂、朱陽館、蕭閒館等。

以清閣最為著名：「閣如方塔三層，疏窗四眺，遠浦遙巒，雲霞變幻，彈指萬狀。窗外巉巖怪石，皆太湖、靈璧之奇，高於樓堞。松篁蘭菊，蘢蔥交翠，風枝搖曳，涼陰滿苔」[095]「湘簾半卷雲當戶，野鶴一聲風滿

[094]〔宋〕周密：《癸辛雜識・吳興園圃》，中華書局 1988 年版，第 9 頁。
[095]〔元〕倪瓚：《清閣集》，見顧嗣立《元詩選》初集卷五八。

林」[096]「閣中藏書數千卷，手自勘定，三代鼎彝、名琴、古玉，分列左右，時與二三好友嘯詠其間」[097]。閣前廣植碧梧，梧桐，又名青桐。青，清也、澄也，與心境澄澈、與無塵俗氣的名士的人格精神同構。碧梧蔚然成林，故倪瓚自號雲林。

據明人王錡《寓圃雜記・雲林遺事》記載：「倪雲林潔病，自古所無。晚年避地光福徐氏……雲林歸，徐往謁，慕其清閣，懇之得入。偶出一唾，雲林命僕繞閣覓其唾處，不得，因自覓，得於桐樹之根，遽命扛水洗其樹不已。徐大慚而出。」「洗梧」即「洗吾」，洗襟滌胸之謂也。自此，洗梧成為文人潔身自好的象徵，也成為園林及其他藝術造型的一大母題。

常熟曹善誠慕雲林雅意，在宅旁建梧桐園，園中「種梧數百本，客至則呼童洗之」[098]，故又名「洗梧園」。

倪雲林發展了詩的表現性、抒情性和寫意性這一美學原則，「更強調和重視的是主觀的意興心緒」[099]。倪雲林在《清閟閣集》中稱：「余之竹聊寫胸中逸氣耳，豈復較其似與非，葉之繁與疏，枝之斜與直哉。或塗抹久之，他人視以為麻為蘆，僕亦不能強辯為竹，真沒奈何者何，但不知以中視為何物耳……僕之所畫者，不過逸筆草草，不求形似，聊以自娛耳。」倪雲林繪畫美學之「逸氣說」，是宋代和禪宗相聯的文人畫的美學思想在藝術實踐中的進一步發揮，典型的反映了元代處在異族統治下的士大夫的思想情感，同時也貼切的概括了自晚唐以來儒、道、禪三家美學思想趨於合流和互相滲透的情況。

[096]〔元〕陳方：《題清閣》，見顧嗣立《元詩選》三集卷十一。
[097]〔元〕倪瓚：《清閣集》，見顧嗣立《元詩選》初集卷五八。
[098]《重修常昭合志》卷十二，轉引自《蘇州園林歷代文鈔》，上海三聯書店 2008 年版，第 260 頁。
[099] 李澤厚：《美的歷程》，文物出版社 1981 年版，第 180 頁。

〈倪雲林洗梧圖〉

　　醫師仁仲燕居之所有齋名「容膝」，取陶淵明〈歸去來兮辭〉中「審容膝之易安」意，倪雲林為之畫〈容膝齋圖〉：土坡上雜樹五棵，二棵點葉，二棵垂葉，一棵為枯槎無葉，樹後是平坡茅亭；中間空白，只有茫茫湖水；上方遠山數疊。充分反映了畫家疏淡簡拙的園林美學思想。

　　徐達左（西元1333～1395年），文學家、藏書家、書畫家，字良夫，亦作良甫，號耕漁子、松雲道人，元末避亂，回到家鄉，遁跡鄧尉山，構園自娛，取意「載耕載漁」，名耕漁軒[100]。據介紹：耕漁軒位於蘇州光福古鎮西市梢頭的西崦湖旁，三面臨湖，背倚鳳鳴崗，面對虎山橋，左有馬駕山，右為龜峰山，鄧尉之峰峙其上，具區之流匯於下，湖光山色，皆在襟袖之間。扶疏之林，環抱屋舍；倩蔥花木，映帶前後；河港村落，棋布

[100]〔元〕倪瓚：〈徐良夫耕漁軒〉，見《清閣集》卷二。

田野；龜山寶塔聳立，古鎮民居鱗次。松筠橘柚之植，青青鬱鬱。春秋景色更佳，初春之時，萬樹梅花，芬芳爛漫；初秋之際，桂花綻放，馨香四溢，娛目而使人心曠神怡。軒內主要建築有「遂幽軒」等，悠遊其間，別有一番天地之感慨。

倪瓚曾寄居於松陵王雲浦的漁莊，畫有〈漁莊秋霽圖〉，描繪了太湖一角的山光水色。畫中近處一小小的土坡上有六株高低不一的樹，隔水又有荒涼的幾片淺丘。境界蕭疏，空曠中含有孤傲之氣，被視為元畫逸品的代表。

4. 疏林茅亭，玉堂詩酒

崑山詩人、畫家顧瑛是個三教兼修之人。他隱居在嘉興合溪，築宅園取杜甫〈崔氏東山草堂〉詩中「愛汝玉山草堂靜，高秋爽氣相鮮新」句，名「玉山草堂」。園按畫意布局，畦田細流，疏林茅亭，草草若經意中而具韻致，表現出文人園幽淡蕭疏的美學風格。

鄭元祐〈玉山草堂記〉記載：「其幽閒佳勝，撩簷四周盡植梅與竹，珍奇之山石、瑰異之花卉，亦旁羅而列。堂之上，壺漿以為娛，觴詠以為樂，蓋無虛日焉。」[101] 前有軒，名「桃源」；中為堂，曰「芝雲」。東建「可詩齋」，西設「讀書舍」。其後是「碧梧翠竹館」「種玉亭」，又有「浣花館」、「鉤月亭」、「春草池」、「雪巢」、「小蓬萊」、「綠波亭」、「絳雪亭」、「聽雪齋」、「百花坊」、「拜石壇」等二十四處。張大純〈姑蘇採風類記〉稱其「園池亭榭，賓朋聲伎之盛，甲於天下」。又說「園亭詩酒稱美於世者，僅山陰之蘭亭、洛陽之西園。而蘭亭清而隘，西園華而靡。清而不隘，華而不靡者，唯玉山草堂之雅集」。

[101]〔元〕鄭元祐撰：《僑吳集‧玉山草堂記》。

5. 秉燭奢靡，得意縱欲

元末盛奢靡之風，園林也不乏審美趣味低俗的無行文人和富商，蘇州鉅富沈萬山為其中之最，衣服器具擬於王者。

後園築三層「秀垣」，以美石香木十步築一亭，花開則飾以彩帛，懸以珍珠。沈萬山嘗攜杯挾伎遊觀於上，周旋遞飲，樂以終日，時人謂之磨飲垣。「牆之裡四面累石為山，內為池山，蒔花卉，池養金魚，池內起四通八達之樓……樓之內又一樓居中，號曰寶海，諸珍異皆在焉。山閒居則必處此以自娛。樓之下為溫室，中置一床，制度不與凡等。前為秉燭軒，取『何不秉燭遊』之意也。軒之外皆寶石欄杆，中設銷金九朵雲帳，四角懸琉璃燈，後置百諧桌，意取百年偕老也……後正寢日春宵澗，取『春宵一刻值千金』之意。以貂鼠為褥，蜀錦為衾，毳綃為帳，極一時之奢侈」[102]。

元末以運鹽為業的張士誠兄弟攻占平江（今蘇州）後在此建都稱吳王，據《農田餘話》記載：

張氏割據時……大起宅第，飾園池，蓄聲伎，購圖畫，唯酒色耽樂是從，民間奇石名木，必見豪奪。如國弟張士信，後房百餘人，習天魔舞隊，珠玉金翠，極其麗飾。園中採蓮舟，楫以沉檀為之。諸公宴集，輒費米千石。皆起於微寒，一時得志，縱欲至此。[103]

士人園林之所以優秀，在於其格調高逸，文化價值高。事實證明，單憑金錢、權勢而缺少文化的園林只能是曇花一現。

[102]〔明〕孔邇述：〈雲蕉館紀談〉，見《中華野史・明朝》卷一，第 2 頁。
[103]〔清〕張紫琳：《紅蘭逸乘》引《農田餘話》，見《蘇州文獻叢鈔初編》，古吳軒出版社 2005 年版。

第四節　兩宋公共園林美學

宋代藏富於民，民間的快樂甚至勝過皇宮。《夢粱錄》載：「不論貧富，遊玩琳宮梵宇，竟日不絕。家家飲宴，笑語喧譁」，「至如貧者，亦解質借兌，帶妻挾子，竟日嬉遊，不醉不歸」。

兩宋時期，帝王標榜與民同樂，金明池、瓊林苑這類皇家宮苑也定期對公眾開放，帶有公共遊豫性質，西湖更是君民同遊共賞之處。新生的書院園林，也具有公共園林性質。隨著平民審美意識的普遍提升，園林藝術走向生活，走進了飯館酒樓。

一、鳳輦宸遊，與民同樂

北宋東京皇家園林中，行宮定期對庶民開放。

太平興國元年（西元 976 年），為練習水戰開鑿了金明池，宋太宗也曾設立水軍，到此檢閱水戰演習。到了真宗朝，澶淵之盟落定，天子遊幸金明池與上元節宣德樓觀燈等一道，成為雷打不動的年度大型的皇帝與民同樂活動（哲宗年間暫停數年）。宋哲宗時期，金明池上建造了一艘規模更為宏大的龍舟，比原來的龍舟大一倍，樓閣高聳，周身雕鏤金飾。金明池由原來的水軍演練之所，逐漸變成了「水戲」之地，成為最熱鬧的去處。

瓊林苑為宋太宗之後每年宋廷賜大宴於數百名新中進士的場所，和唐的曲江杏園相類似。《東京夢華錄·駕幸瓊林苑》記載：

大門牙道皆古松怪柏。兩傍有石榴園、櫻桃園之類，各有亭榭，多是酒家所占。苑之東南隅，政和間，創築華觜岡，高數十丈，上有橫觀層樓，金碧相射，下有錦石纏道，寶砌池塘，柳鎖虹橋，花縈鳳舸，其花皆素馨、末莉、山丹、瑞香、含笑、射香等閩、廣、二浙所進南花。有月池、梅亭、牡丹之類，諸亭不可悉數。

每到二月末，御史臺在宜秋門貼出告示：「三月一日，三省同奉聖旨，開金明池，許士庶遊行。」三月初一到四月初八，瓊林苑與金明池便會開放，允許百姓進入遊覽，供市民遊樂。沿岸「垂楊蘸水，菸草鋪堤」，東岸臨時搭蓋綵棚，百姓在此看水戲。西岸環境幽靜，遊人多臨岸垂釣。

開池當天，鑼鼓喧囂，笙歌四起，士庶之家爭相前往。整個開放期間，颱風下雨也阻擋不了前來遊玩的人們。每逢舉辦水戲和爭標時，整個東京城的人幾乎都雲集於此。

還允許在這裡經營各種酒食小吃、金玉珍玩、日常用品等，使之愈加熱鬧。再加上各種雜技、曲藝、魔術、騎射表演，以及關撲、博彩等娛樂活動，甚至每當爭標比賽時，在虹橋之南，「廣百丈許」的寶津樓兩側，搭起綵樓，喧呼指點，「四野如市，往往就芳樹之下，或園圃之間，羅列杯盤，互相勸酬。都城之歌兒舞女，遍滿園亭，抵暮而歸」[104]。

士庶百姓不但能夠見到平日難得一見的皇帝嬪妃及其極盡瑰麗、浩繁的威儀、排場，看到平日難得一見的龍舟競渡、飛浪爭標、水傀儡、水鞦韆、拋水球等比賽和表演，而且還能夠參與多種活動，如關撲錢物、買牌垂釣等。一些有釣魚嗜好的人，尋一處金明池西岸比較僻靜的地方，沒有屋宇，遊人稀少，於黃楊蘸水，菸草鋪堤的秀美景色中，捕得魚之後，須掏出雙倍於平時的價錢，然後臨水烹調，別有一番閒情野趣。元代王振鵬〈龍池競渡圖〉描繪了宋徽宗崇寧年間，開放金明池，皇帝與民同樂舉行龍舟競渡、操演水軍的情形。上有乾隆皇帝題詩：「蘭亭修禊暮春時，開放金明競水嬉。妙筆孤雲傳勝事，不教午日獨稱奇。」

[104]〔宋〕孟元老：《東京夢華錄》卷七。

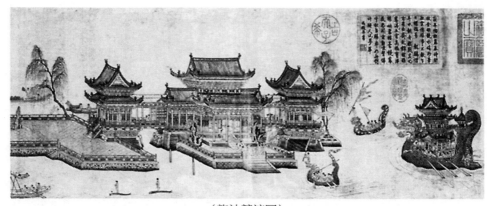
〈龍池競渡圖〉

到了夜晚，又能看到「金明夜雨」的旖旎風光：「金明池上雨聲聞，幾陣隨風入夜分。蕭瑟只疑三島霧，模糊猶似一江雲。荷花暗想披紅錦，草色遙知染綠裙。曉起銀塘鷗鷺喜，水波新漲碧澐澐。」諸多小船從「奧屋」（船塢碼頭）中將龐大的大龍舟牽引而出，小龍舟爭先團轉翔舞，迎導於前；虎頭船、飛魚船等船布在其後，勢如兩陣。軍校揮動令旗，頓時鑼鼓大作，各船競相出陣，旋轉若飛，不斷變換陣形。最後，有軍校駕小舟將裝飾華麗的「標竿」插在水中，兩行舟鳴鼓並進，先到達者得標，歡呼聲震天動地，久久不息。

皇帝臨幸金明池並賜宴群臣，君臣觀看「兩兩輕舠飛畫楫，競奪錦標霞爛」，極盡歡娛；士庶遊女各自爭著以明珠為信物遺贈所歡，以翠鳥的羽毛作為自己的裝飾，直到白雲瀰漫空際的傍晚，池上巍峨精巧的殿臺樓閣漸漸籠罩在一片昏暗的暮色之中，彷彿神仙所居的洞府，誠然一幅氣象開闊的社會風俗畫卷。

二、西湖同樂，吟賞煙霞

「臨安西湖的基本格局是經過後來歷朝歷代的踵事增華，又逐漸開拓、充實而發展成為一處風景名勝區」[105]，進而成為南宋最大的公共遊豫園林，同時也是臨安御苑、離宮及貴族私家園林和寺觀園林的外圍環境。如果說，西湖是以天然形勝為主要特點的大園林，那麼，無數小園林錯落其間，便組合成了龐大的園中園格局。

大大小小的樓閣、張簾掛幕的人家，錯落在「煙柳畫橋」之中。杭州官員「千騎擁高牙，乘醉聽簫鼓，吟賞煙霞」，宋仁宗亦稱讚此處：「地有湖山美，東南第一州！」

環西湖山水間，鑲嵌著離宮別墅，梵宇仙居，舞榭歌樓，所謂「一色樓臺三十里，不知何處覓孤山」。

春秋佳日，有的皇家園林、皇家寺廟園林、私家園林也向士庶開放，君民在西湖同樂，以效仿東京的金明池：「淳熙間，壽皇以天下養，每奉德壽三殿，遊幸湖山，御大龍舟，宰執從官，以至大璫、應奉諸司及京府彈壓等，各乘大舫，無慮數百。時承平日久，樂與民同，凡遊觀買賣，皆無所禁。畫楫輕舫，旁午如織。……宮姬韶部，儼如神仙，天香濃鬱，花柳避妍。……湖上御園，南有聚景、真珠、南屏，北有集芳、延祥、玉壺，然亦多幸聚景焉。」[106]

[105] 周維權：《中國古典園林史》，清華大學出版社 1999 年版，第 243 頁。
[106] 〔宋〕周密：《武林舊事‧西湖遊幸》卷三。

第六章
園林美學成熟期 —— 宋遼金元

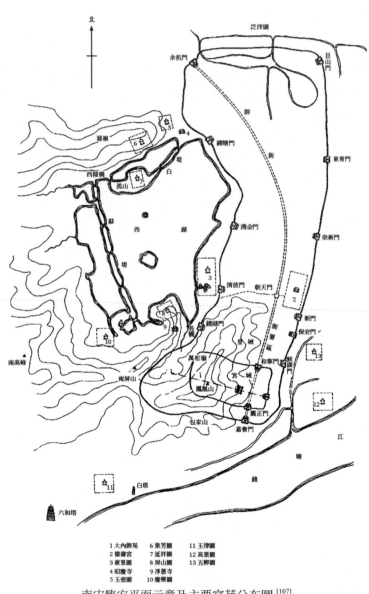

1 大內御苑	6 集芳園	11 玉津園
2 德壽宮	7 延祥園	12 高景園
3 豪景園	8 屏山園	13 五柳園
4 昭慶寺	9 淨慈寺	
5 玉壺園	10 慶樂園	

南宋臨安平面示意及主要宮苑分布圖 [107]

[107] 轉引自周維權《中國古典園林史》，清華大學出版社 1999 年版，第 275 頁。

《湖山便覽》載：「聚景園，舊名西園。宋孝宗奉上皇遊幸，斥浮屠之廬九，以附益之。」園在清波門外之湖濱，也是南宋最大的御花園。園內沿湖岸遍植垂柳，匯集名柳五百多株，品種有醉柳、浣紗柳、獅柳等，柳絲垂地，輕風搖曳，如翠浪翻空。春日，黃鶯在柳蔭中啼鳴，建有聞鶯園，「柳浪聞鶯」緣此得名。主要殿堂為含芳殿，另有鑑遠堂、芳華亭、花光亭以及瑤津、翠光、桂景、灩碧、涼觀、瓊若、彩霞、寒碧、花醉等二十餘座亭榭，學士、柳浪二橋，小瀛洲也歸聚景園。

《宋史‧孝宗本紀》記載，宋孝宗十四次遊幸聚景園，故殿堂亭榭的匾額亦多為孝宗所題。院中有山有湖，有亭有堂，有深奧、曲奧的地方，也有平坦、開闊的地方，蜿蜒曲折而不雄大，不乏精雕細刻，給人一種委婉迂紆的感覺，它為後來的江南園林那種曲徑通幽、迂紆曲折的格調奠定了藝術基礎。

南宋畫院設於杭州東城新開門外的富景園，畫家們或在臨安北山或在西湖風景秀美之地從事畫作，創造了西湖十景等大批優秀作品。

寶祐年間（西元 1253 ～ 1258 年），錢塘清貧的民間畫師葉肖巖畫了〈西湖十景圖〉，分別為蘇堤春曉、麴院風荷、平湖秋月、斷橋殘雪、柳浪聞鶯、花港觀魚、雷峰夕照、雙峰插雲、南屏晚鐘、三潭印月。西湖十景以各類建築和風景畫面組成相對獨立的主題空間。十景之名，一一對偶，格律整齊，詞調皆美，十景之名對西湖景緻的點化，恰似「點睛」，構成了精神上的詩意空間，成就了西湖百遊不厭的境界。「蘇堤春曉、麴院風荷、平湖秋月、斷橋殘雪」，包含了春夏秋冬四季季相之美，觸發了騷人墨客的創作靈感，自此以後，西湖十景成為中國乃至日本園林構景的無上粉本。

三、泉清堪洗硯，山秀可藏書

書院園林萌芽於唐代末期，形成於五代，盛於宋代，是獨立於官學之外的民間性學術研究和教育機構，是相對低迷不振的官學的有力補充，是受科舉取士推動、朝廷勸學和佛教禪林影響、雕版印刷術普及應用等多種原因共同作用下發展起來的。

書院的發展，至北宋達到高潮，有「宋朝四大書院」、「北宋六大書院」、「北宋八大書院」等稱。著名的有應天書院、嶽麓書院、石鼓書院、徂徠書院、嵩陽書院、白鹿洞書院、茅山書院、龍門書院等。中國古代文人園林與公共園林的結合體，堪稱中國古代園林中的一朵奇葩。

書院園林以陶冶心靈、清靜潛修為宗旨，大多建於山林名勝之中，為環境優美寧靜、人文薈萃之地。如應天書院位於今河南商丘睢陽區南湖畔。嶽麓書院位於今湖南長沙嶽麓山抱黃洞下，那裡寺庵林立，環境幽靜。白鹿洞書院則在今江西九江廬山五老峰南麓後屏山下，四周青山環合，俯視似洞，故名白鹿洞。其西有左翼山，南有卓爾山，三山環臺，一水（貫道溪）中流，山環水合，古木蒼穹，溪水潺潺，幽靜深邃，風光毓秀，無市井之喧，富泉石之勝。石鼓書院位於國家歷史文化名城衡陽市石鼓區，北魏酈道元《水經注》載：「山勢青圓，正類其鼓，山體純石無土，故以狀得名。」這裡有東巖曉日、西谿夜蟾、綠淨蒸風、窪樽殘雪、江閣書聲、釣合晚唱、棧道枯藤、合江凝碧八景。

古人認為，主體藝術心靈的形成是文化形態陶冶感化的結果。山水、草木、蟲魚的某些特徵，與人的精神特質有相通之處，以己度物，將山水情性與主體心靈貫通起來，從中獲得美的享受，並藉以感發和提升自己。魏晉人有著寄情山水、陶冶性靈的自覺意識，宗炳〈畫山水序〉曾認為，「聖賢映於絕代，萬趣融其神思」，這便是暢神。「悟幽人之玄覽，達恆物

之大情，其為神趣，豈山水而已哉！」同時也使主體自然的感性的生命得
以超越，從而進入到物我兩忘、全無滯礙的化境。

宋代程頤把習與性看作修德成性的途徑，他認為：「習與性成，聖賢
同歸。」[108]

自然主體與心靈是雙向交流的，況周頤《蕙風詞話》有「南人得江山
之秀，北人以冰霜為清」之說。不同地域的人在藝術中所表現出的性格、
情趣差異與千百年來自然環境的薰陶有著密切關係。

劉師培在〈南北文學不同論〉中說：「大抵北方之地，土厚水深，民
生其間，多尚實際。南方之地，水勢浩洋，民生其際，多尚虛無。民崇實
際，故所著之文，不外記事、析理二端。民尚虛無，故所著之文，或為言
志、抒情之體。」說的是自然景致對主體心靈，特別是藝術心靈的造就和
影響。

靜以養性，靜以修身，驅除了塵世喧囂，滌盪了心靈汙垢，沒有鼓盪
和聒噪，沒有激烈的衝突，「靜」反映了一種高曠懷抱的獨特心境。

「空山無人，水流花開」，拒斥俗世的欲望，保持自然的純粹性，山
水林泉都加入自然的生命合唱中去。美的環境薰陶，「一簾風雨王維畫，
四壁雲山杜甫詩」，詩寫梅花月，茶烹穀雨香。泉清堪洗硯，山秀可藏
書。傍百年樹，讀萬卷書。書院建築都浸潤在大自然之中，且建築都有富
含詩意的文學品題，儒雅雍容，書香飄溢，雋永的文化品味、不朽的人文
精神，淨化、昇華了靈魂。

南宋朱熹（西元 1130 ～ 1200 年）是程顥、程頤三傳弟子李侗的學
生，宋朝著名的理學家、思想家、哲學家、教育家、詩人，閩學派的代表
人物，儒學集大成者，世尊稱為朱子。朱熹反對宋金和議，自「隆興協

[108]《二程文集・動箴》。

議」之後，朝廷屢詔不應，潛心理學，在故里修建「寒泉精舍」，從事講學活動，生徒盈門。此後，雖出仕，但始終未忘自己的學者身分。

宋孝宗淳熙二年（西元 1175 年），朱熹在廬峰之巔築晦庵草堂，用為授道講學之所。山勢高聳，翠嵐環繞，飛雲飄蕩其間。山下有谷水西南流。至七里許，澗中巨石相倚，水行其間，奔迫澎湃，聲震山谷。自外來者，至此則已觀蕭爽，覺與人境隔異。雲谷山西南為西山，兩山對峙相望。朱熹〈講道〉詩云：「高居遠塵雜，崇論探杳冥。」朱熹〈題草廬〉詩云：「青山繞蓬廬，白雲障幽戶。卒歲聊自娛，時人莫留顧。」

淳熙十年（西元 1183 年），朱熹在福建武夷山五曲隱屏峰下，建成武夷精舍，又名文公祠、紫陽書院。在這裡，朱熹將儒家經典《大學》、《中庸》、《論語》、《孟子》合稱「四書」，撰寫《四書章句集注》並刻印發行。此後，「四書」成為帝制社會的教科書。

在隱屏峰下，兩麓相抱之中，有三間房屋，中間題名為仁智堂。堂的左右各有兩間臥室，左邊是自己居住的，叫隱求室，右邊是接待朋友的，叫止宿寮。左麓之外，有一處幽深的山塢，塢口累石為門，稱石門塢。塢內別有一排房屋，作為學者的群居之所，名為觀善齋。石門西邊，又有一間房屋，以供道流居住，名為寒棲館。觀善齋前，還有兩座亭子，分別是晚對亭和鐵笛亭。而在寒棲館外，則繞著一圈籬笆，截斷兩麓之間的空隙，當中安著一扇柴門，掛有「武夷精舍」的橫匾。

武夷山雄深磐礴，磊落奇秀的峰石、清澈見底的溪流及四時敷華的草木，足可盪滌胸臆，朱熹在此，真正享受著「曾點之樂」：「其胸次悠然，直與天地萬物上下同流」，何等快意適心！朱熹懷著喜悅的心情，寫了〈精舍雜詠十二首〉，並撰寫詩序，以記之。

之後，一批理學名家相繼在武夷山中和九曲溪畔擇地築室，讀書講

學，有的還以「繼志傳道」為己任。如劉爚的「雲莊山房」、蔡沈的「南山書堂」、蔡沆的「詠雪堂」、徐幾的「靜可書堂」、熊禾的「洪源書堂」等先後出現在武夷山中。所以，武夷山在南宋時期已成為中國東南部的一座名山，後人稱之「道南理窟」。

淳熙六年（西元 1179 年），朱熹任南康知軍，興復白鹿洞書院。白鹿洞書院以其山川之勝、堂宇之盛，被譽為「海內書院第一」。朱熹集儒家經典語句，制定出一整套容易記誦的學規，即《白鹿洞書院學規》，成為各書院的楷模。

各書院歷代多由名師主持，學術氛圍濃鬱：

嶽麓書院由著名理學家張栻主持，他以反對科舉利祿之學、培養傳道濟民的人才為辦學的指導思想；提出「循序漸進」、「博約相須」、「學思並進」、「知行互發」、「慎思審擇」等教學原則；在學術研究方面，強調「傳道」、「求仁」、「率性立命」，從而培養出一批經世之才。

白鹿洞書院堪稱江右學術聖壇、千古人文勝境。嵩陽書院飄溢著洛學風流，「洛學」創始人程顥、程頤兄弟在嵩陽書院講學十餘年，對學生一團和氣，平易近人，講學生動，通俗易懂，宣道勸儀，循循善誘。學生虛來實歸，皆都獲益，有「如沐春風」[109] 之感。嵩陽書院成為宋代理學的發源地之一。

先後在嵩陽書院講學的有范仲淹、司馬光、楊時、朱熹、李剛、范純仁等 24 人，司馬光的鉅著《資治通鑑》第九捲至二十一卷就是在嵩陽書院和崇福宮完成的。

[109] 比喻同品德高尚且有學識的人相處並受到薰陶，初稱「如坐春風」，典出朱熹《伊洛淵源錄》第五卷：「朱公掞見明道於汝州，逾月而歸。語人曰：『光庭在春風中坐了一月。』」這也是蘇州書院園林「可園」中石舫「坐春艫」的出典。

四、梁苑歌舞，煙霞巖洞

北宋時期，開封有「水陸都會」之稱，人口超過 100 萬，而倫敦當時人口只有 1.5 萬。此前歷朝皆實行的「坊市制」，即在空間和時間上，都對市場活動嚴格加以管制。這一制度到宋仁宗朝終於徹底崩潰，封閉「坊市」的圍牆沒有了，不僅住宅可以沿街開門，交易也不再圍於「市」內，大街兩邊店鋪櫛比，茶館酒樓沿街林立，隨著坊市空間的突破，時間段管制也隨之消失。《東京夢華錄》載，北宋汴京馬行街「夜市直至三更盡，才五更又復開張」，即使地處遠靜之所，「冬月雖大風雪陰雨，亦有夜市」，許多酒樓、餐廳通宵營業。

皇城東面的樊樓是歌舞最盛的地方，樊樓就是白礬樓，因商賈在這裡販礬而得名。《東京夢華錄・酒樓》卷二載：「白礬樓，後改為豐樂樓。宣和間，更修三層相高，五樓相向，各有飛橋欄檻，明暗相通，珠簾繡額，燈燭晃耀。初開數日，每先到者賞金旗，過一兩夜則已。元夜則每一瓦隴中，皆置蓮燈一盞。內西樓後來禁人登眺，以第一層下視禁中。」宋皇宮是以高大聞名於世的，白礬樓卻高過它！而且，「大抵諸酒肆瓦市，不以風雨寒暑，白晝通夜，駢闐如此」。

詩人劉屏山〈汴京絕句〉說：「梁苑歌舞足風流，美酒如刀能斷愁。憶得承平多樂事，夜深燈火上樊樓。」

白礬樓這種三層大建築，往往是建二層磚石臺基，再在上層臺基上立永定柱做平坐，平坐以上再建樓，所以雖僅三層卻非常高。王安中曾有首〈登豐樂樓〉詩曰：

日邊高擁瑞雲深，萬井喧闐正下臨。

金碧樓臺雖禁御，煙霞巖洞卻山林。

巍然適構千齡運，仰止常傾四海心。

此地去天真尺五，九霄歧路不容尋。

都市繁華，市民文藝便得到孕育，市民的審美水準普遍高雅化。酒樓、餐廳裝飾雅致。《夢粱錄》卷十六：「汴京熟食店，張掛名畫，所以勾引觀者，留連食客。今杭城茶肆亦如之，插四時花，掛名人畫，裝點店面。」孟元老在《東京夢華錄》卷三寫道：「巷口宋家生藥鋪，鋪中兩壁皆李成所畫山水。」李成畫名始於五代，入宋更盛，史稱「古今第一」，李成所繪山水，多寫寒林平遠景色，其皴法如卷雲浮動，渾厚圓潤，墨法極為精微，被奉為「北派高手」。

這些酒樓不僅內部裝飾雍容華貴，而且環境普遍園林化。《東京夢華錄》說酒樓「必有庭園，廊廡掩映，排列小閣子，吊窗花竹，各垂簾幕」。

許多酒樓直接冠以園名，如中山園子正店、蠻王園子正店、邵宅園子正店、張宅園子正店、方宅園子正店、姜宅園子正店、梁宅園子正店、郭小齊園子正店、楊皇后園子正店……市民無不嚮往在這樣的酒樓中飲酒作樂，宋話本《金明池吳清逢愛愛》中，幾位少年到酒樓飲酒就要尋個「花竹扶疏」的去處，可見市民對酒樓的標準無不以「花竹」為首要 —— 修竹夾牖，芳林匝階，春鳥秋蟬，鳴聲相續；五步一室，十步一閣，野卉噴香，佳木秀陰。

居止第宅匹於帝宮的高階官員也喜歡到市井中的酒樓去飲酒。大臣魯宗道就經常換上便服，不帶侍從，偷偷到南仁和酒樓飲酒。皇帝知道後，大加責怪他為什麼要私自入酒樓，他卻振振有詞道：「酒肆百物具備，賓至如歸。」

第五節　宋遼金元寺觀園林美學

隨著宋元時代由儒、道、釋三教共尊發展到儒、道、釋互相融會，禪宗道徒日益文人化，寺觀建築由世俗化而更進一步的文人化，宋元寺觀園林與私家園林之間的差異，除了尚保留著一點烘托佛國、仙界的功能之外，基本上已完全消失了。

契丹族原無佛教信仰，遼太祖天顯二年（西元 927 年）攻陷了信奉佛教的女真族渤海部，遷徙當地僧人崇文等 50 人到當時的契丹都城西樓（後稱上京臨潢府，今內蒙古自治區林東），特建天雄寺安置他們，宣傳佛教。此後，帝室常前往佛寺禮拜，並舉行祈願、追薦、飯僧等佛事，於是，佛教信仰逐漸流行於契丹宮廷貴族之間。至太宗會同元年（西元 938 年），遼兼併了佛教盛行的燕雲十六州，契丹王朝利用佛教統治漢人，歷聖宗、興宗、道宗三朝，遼代佛教遂臻於極盛。

當時民間最流行的信仰為期願往生彌陀或彌勒淨土，其次為熾盛光如來信仰、藥師如來信仰以及白衣觀音信仰等。

女真人信仰薩滿教，但早在女真函普時就已好佛事，滅遼及北宋後，受中原佛教的影響，佛教的信仰越加發展，至金章宗時更是大建佛寺。

蒙元統治者除了禁止白蓮教和彌勒教，對其他宗教都採取相容並蓄的優禮政策，「明心見性，佛教為深，修身治國，儒、道為切」，北方全真教，南方正一教以及禪宗、薩滿教、喇嘛教、伊斯蘭教、基督教等亦皆在國內流行。

整體來說，在精神文化領域，遼代契丹王朝上至皇帝、貴族、官僚，下至平民百姓幾乎無不認同和支持佛教，且佛教政策具有明顯的非功利化取向，信仰非常虔誠，具有平民化而不世俗化的特點。從佛學思想的角度來講，遼代繼承了唐代的佛學傳統，貴族化的義學宗派興盛，教義煩瑣的

華嚴宗、法相宗占主流，高僧學識淵博，精於思辨，佛學著作理論色彩濃厚，具有國際性影響，在東亞佛教文化圈中居於中心地位，呈現出明顯的中世特徵。

金代漸漸與世俗化色彩濃厚的宋代佛教趨同，平民化的禪宗、淨土宗盛行，佛教依附於世俗政權，帶有明顯的近世特徵。

元代佛教各派當中，吐蕃佛教在朝廷的地位最高，但就全國而言，最為流行的仍是從宋、金流傳下來的各派禪宗，臨濟宗的傳播最廣。北方的臨濟宗以海雲印簡（西元 1202 ～ 1257 年）一系最為有名，因而後來被元廷封為「臨濟正宗」；南方的臨濟宗以師徒相繼、闡揚宗風的雪巖祖欽、高峰原妙和中峰明本三人為代表。

一、題名相國，坐花載月

宋代寺院世俗化色彩更加濃鬱，「大相國寺天下雄」，它是宋代都城中最大的佛寺。相國寺號稱「皇家寺院」，北宋各個帝王都曾多次巡幸，帝王生日時，文武百官要到寺內設道場祝壽，逢重大節日的祈禱活動也多在寺內舉行，新科進士題名刻石於相國寺亦為慣例。文人園林的趣味也就會更廣泛的滲透到佛寺的建造活動中，從而使得佛寺園林由世俗化更進一步的文人化。

揚州的平山堂建於慶曆八年（西元 1048 年），是歐陽修任揚州太守後所建，位於蜀岡中峰大明寺內，宋王象之《輿地紀勝》記載，「負堂而望，江南諸山，拱列簷下」、「遠山來與此堂平」，故取名「平山堂」。歐陽修〈朝中措・送劉仲原甫出守維揚〉詞曰：「平山闌檻倚晴空，山色有無中。手種堂前垂柳，別來幾度春風。文章太守，揮毫萬字，一飲千鍾。行樂直須年少，尊前看取衰翁。」據沈括〈平山堂記〉載，歐公「時引客

過之，皆天下高雋有名之士。後之樂慕而來者，不在於堂榭之間，而以其為歐陽公之所為也。由是『平山』之名，盛聞天下」。

葉夢得《避暑錄話》載：「（歐陽修）公每暑時，輒凌晨攜客往遊，遣人走邵伯，取荷花千餘朵，以畫盆分插百許盆，與客相間。遇酒行，即遣妓取一花傳客，以次摘其葉，盡處則飲酒，往往侵夜載月而歸。」堂上至今還懸有「坐花載月」和「風流宛在」的牌匾。

蘇東坡於北宋元祐七年（西元 1092 年）由潁州徙知揚州，此時，歐陽修逝世十年，蘇軾賦〈西江月‧平山堂〉：「三過平山堂下，半生彈指聲中。十年不見老仙翁，壁上龍蛇飛動。欲弔文章太守，仍歌楊柳春風。休言萬事轉頭空，未轉頭時皆夢。」為紀念恩師，蘇軾在平山堂後建谷林堂，並賦詩〈谷林堂〉：「深谷下窈窕，高林合扶疏。美哉新堂成，及此秋風初。我來適過雨，物至如娛予。稚竹真可人，霜節已專車。老槐苦無賴，風花欲填渠。山鴉爭呼號，溪蟬獨清虛。寄懷勞生外，得句幽夢餘。古今正自同，歲月何必書。」

二、石寶雲庵，錦繡環繞

遼代佛教由於帝室權貴的支持、施捨，寺院經濟十分發達。如聖宗次女秦越大長公主舍南京（今北京）私宅，建大昊天寺，並施田百頃、民戶百家；其女懿德皇后後來又施錢十三萬貫。蘭陵郡夫人蕭氏施中京（今內蒙古大名城）靜安寺土地三千頃、谷一萬石、錢二千貫、民戶五十家、牛五十頭、馬四十匹。其他權貴、功臣、富豪亦多以莊田、民戶施給寺院，遂使寺院占有廣大的土地和眾多的民戶，寺院佛事愈盛。

這一時期寺院園林也比較興旺，分布在文化比較發達、風景秀麗的山水區，兼具寺院園林和山水園林的特色。

如遼南京（今北京）西山，風景秀麗，泉水清洌，遼時在這裡修築寺園，金章宗時代又進行擴建，成為西山著名行宮。

大覺寺，原名清水院，為金章宗西山八大水院之一，寺院坐西朝東，山門朝向太陽昇起的方向，其建築格局展現了契丹人崇日朝日的信仰。在寺院東北的古香道上還有一堵朝向東方的磚砌影壁，上書「紫氣東來」四字，也是契丹、女真族朝日信仰的反映。

西山還有香山寺，《日下舊聞考》載：「原香山寺址，遼中丞阿勒彌所舍。殿前二碑載舍宅始末，光潤如玉，白質紫章，寺僧目為鷹爪石。」西山雙泉寺也建於遼代，據《日下舊聞考》載：「原碣山在縣東北四十里，峰巒峭峻，林谷深邃，有雙泉寺，金明昌中建。」碑陽殘存碑文有「遼時蒙賜院額」等字，證明雙泉院至少在遼代就已存在。

薊州（今天津薊州區）雲泉寺位於花木繁多的神山（今天津薊州區翠屏山），「漁陽郡南十里外，東神西赭，對峙二山。下富民居，中廠佛寺。前後花果，左右林皋。大小踰二百家，方圓約八九里。每春夏繁茂，如錦繡環繞」[110]。

薊州盤山，「嶺上時興於瑞霧，谷中虛老於喬松。奇樹珍禽，異花靈草。絕頂有龍池焉，向旱歲而能興雷雨；巖下有潮井焉，依旦暮而不虧盈縮。於名山之內，最處其佳」[111]，盤山上下分布著眾多的寺院。始建於唐開元年間的祐唐寺（今名千相寺）即是其一，遼時「乃於僧室之陰，疊磷磷之石，瀹瑟瑟之泉，高廣數尋，駢羅萬樹，薙除沙礫，俯就基�849」[112]，增建講堂，同時還疊假山、引山泉、廣植樹木，營造了一處典型的寺院園林。

[110]〈薊州神山雲泉寺記〉，見《遼代石刻文編》，河北教育出版社 1995 年版，第 358 頁。
[111]《燕趙訪記錄》四。
[112]〈祐唐寺建立講堂碑〉，見《遼代石刻文編》，河北教育出版社 1995 年版，第 90 頁。

易州（今河北省易縣）的太寧山，五代、遼初的馮道曾在此隱居，於著名的寺院園林淨覺寺附近築吟詩臺，該寺據大安二年（西元 1210 年）太原王可久刻易州太寧山淨覺寺碑銘：「崇正殿為瞻仰之所，營西堂作演道之場。敞其門闥，備遊禮也。高其亭宇，延賓侶也。次有重龕峻室，疏牖清軒，石寶雲庵，松扃蘚榻。雖寒暑昏曉，更變迭至，而禪誦安居，人無不適。又引北隅之溜泉，歷曲砌虛亭，滌垢揚清，響透林壑。寺之背，回嶠層巒，隱映形狀，峭拔直起而高者，曰積翠屏。其下特構小殿，即馮道吟臺之故地。」金趙秉文〈與龐才卿雨中同遊太寧山〉描寫其形勝：

群山西來高崔嵬，太寧萬疊屏風開。半天截斷參井分，夕陽不到吟詩臺。近都形勝甲天下，況此萬斛藏瓊瑰。青蛟百道走玉骨，下赴僧界如奔雷。泉聲夜作雨飛來，冷雲滴破煙嵐堆。柏梯可望不可到，石鱗冷骨黏莓苔。塔上一鈴時獨語，慎勿促裝遽如許。徑須攜被上方眠，明日顛崖看懸乳。寺後一峰高更寒，歸來駐馬更重看。蕭蕭易水寒流廣，蒼茫不見雲中山。西風慄葉高陽道，澹澹長空沒孤鳥。荊卿廟前溼暮螢，昭王臺畔沾秋草。擬豁千秋萬古愁，更須一上郡城樓。西山應在闌幹外，注目晴空浩蕩秋。

太寧山真是「雲縈屋角僧禪靜，露下松梢鶴夢醒」。

三、八大水院，流泉飛瀑

金世宗在位 29 年，勵精圖治，實現了「大定盛世」的繁榮鼎盛，被譽為「小堯舜」。大定二十九年（西元 1189 年）正月，皇太孫完顏璟繼位，為金章宗。金世宗一朝長時間的繁榮穩定為金章宗的奢華遊樂奠定了物質基礎。章宗在北京西山一帶，選擇山勢高聳、林木蒼翠，有流泉飛瀑又地僻人稀的山林間修建寺院，有的是在前朝或更早時代所建古剎基址上

擴建或重建，人稱「八大水院」，也是他在西山的八處行宮，融山水林園與佛寺殿宇於一體。

據史籍所載，八大水院分別為清水院（大覺寺）、香水院（法雲寺）、靈水院（棲隱寺）、泉水院（玉泉山芙蓉殿）、潭水院（香山寺）、聖水院（黃普寺）、雙水院（雙泉寺）及金水院（金仙庵）。

始建於遼代的大覺寺，保留了坐西向東的格局，景致更好，山深境幽，泉石殊勝，有一道清泉繞閣而出。《天府廣記》記載：「水源頭兩山相夾，小徑如線，亂水淙淙，深入數里，有石洞三，旁鑿龍頭，水噴其口。右前數十武，土臺突兀，石獸甚巨，蹲踞臺下。」

大覺寺的山泉源自寺外李子峪峽谷，伏流入寺，出龍潭分成兩股，沿東高西低地勢順流而下，形成龍潭、石渠、碧韻清池、玉蘭院水池、功德池等多處景觀。其泉水清潔甘冽，流量穩定，水溫常年保持在攝氏 12 度左右，富含微量元素，為天然優質礦泉水。泉水滋潤著寺院的一草一木，故院內古樹名木繁多，以古銀杏樹最為知名，有享譽京城的「銀杏王」，樹齡已逾千年，依然枝繁葉茂，高達 30 多公尺，六七個人才能合抱。寺內功德橋頭的石獅以及龍潭的石欄板上雕刻有情態各異、活潑多姿的四隻石獅子，據專家考證為金代清水院的遺存。此外，寺內無量壽佛殿欄板上有淺浮雕紋飾，從風格看，這些石欄板與望柱，除少量係明代補配的外，均為金章宗清水院時期的舊物。

杳水院（法雲寺），在海淀區北安河北妙高峰下，群山環繞，景色幽深，清泉淙淙。明劉侗、于奕正《帝京景物略》載：「過金山口二十里，一石山……小峰屏簇，一尊峰刺入空際者妙高峰。峰下法雲寺。寺有雙泉，鳴於左右，寺門內甓為方塘。殿倚石，石根兩泉源出：西泉出經茶竈，繞中溜；東泉出經飯竈，繞外垣；匯於方塘，所謂香水已。……塘之

紅蓮花，相傳已久。而偃松陰數畝，久過之。二銀杏，大數十圍，久又過之。計寺為院時，松已森森，銀杏已旛旛矣。」明袁中道曾賦詩盛讚雙泉：「直北西山曲，峰巒似劍芒。近城飛雨點，高嶺入星光。西水浸茶竈，東泉繞飯堂。雙流鳴玉雪，滾滾赴魚梁。」

靈水院（棲隱寺），位於西山支壟仰山一帶山泉絕佳處，山脈蜿蜒起伏，棲隱寺有五峰八亭，競相爭秀，據《帝京景物略》卷七記載：「仰山去京八十里……崖壁無有斷處，是名仰山嶺。……曲折上而北，一峰東南有瀑練下，澗水源也。又上又折，是名仰山。山上棲隱寺，金大定寺也。峰五，亭八。……又蓮花峰下有小釋迦塔。」棲隱寺因建於金大定年間，又稱大定寺。五峰八亭之名，明翰林院學士劉定之〈重修仰山棲隱寺碑記〉記載：北日級級峰，言高峻也，有佛舍利塔在其絕頂；西日錦繡峰，言豔麗也；水外之正南為筆架峰，自寺望之，屹然三尖，與寺門對出乎層青疊碧之表；寺東日獨秀峰，西日蓮花峰。八亭分別為：接官亭、回香亭、洗面亭、具服亭、列宿亭、龍王亭、梨園亭、招涼亭。于敏中《日下舊聞考》羅列的「五峰」名與上同。

于奕正〈宿仰山棲隱寺〉：「千峰歷盡一峰尊，亂踏秋光到寺門。僧摘霜紅供客飼，鳥收殘粒怪人喧。斷碑半逐荒苔剝，缺碾曾無古藥存。欲覓靈苗何處是，依依松火送餘溫。」

泉水院（玉泉山芙蓉殿）「玉泉趵突」為著名的「燕京八景」之一，泉味甘冽，有「天下第一泉」的美稱。據史籍記載，山上的芙蓉殿（又稱芙蓉閣或芙蓉宮）是金章宗留下的避暑行宮，此處應是金章宗的「泉水院」。

明蔣一葵《長安客話》載：「玉泉山頂有章宗行宮芙蓉殿故址，章宗嘗避暑於此。蘭溪胡應麟〈遊玉泉〉詩：『飛流望不極，飄渺掛長川。天際銀河落，峰頭玉井連。波聲回太液，雲氣引甘泉。更上遺宮頂，千林起

夕煙。』」又：「殿隱芙蓉外，亭開薜荔中。山光寒帶雨，湖色淨連空。作賦攜詞客，行歌伴釣翁。夕陽沙浦晚，北雁起秋風。」

《日下舊聞考》載：「靜明園在玉泉山之陽，園西山勢窈深，靈源浚發，奇徵趵突，是為玉泉。山麓舊傳有金章宗芙蓉殿，址無考，唯華嚴、呂公諸洞尚存。」《戴司成集》載：「其在山之陽者，泉自下湧，鳴若雜佩，泓澄百頃，合流而入都城，逶迤曲折，宛若流虹」，「玉泉山在京西二十餘里，山頂懸崖舊刻玉泉二字，水自石罅中出，鳴如雜佩。金章宗行宮芙蓉殿之故址也」。

潭水院（香山寺），香山林泉幽美，有「小清涼」的美譽。大定二十六年（西元 1186 年）在遼香山寺基址重建，賜名大永安寺，曾建有金章宗會景樓、祭星臺、夢感泉等，泉水潺潺，銀杏蟠蟠。

清人繆荃孫著《順天府志》載：「舊有二寺，上曰香山，下曰安集。金世宗重道，思振宗風，乃詔有司合為一，於是賜名永安寺。」其中還詳細記載了金代擴建香山寺始末：

昔有上下二院，皆狹隘，鑿山拓地而增廣之。上院則因山之高，前後建大閣，復道相屬，阻以欄檻，俯而不危。其北曰翠華殿，以待臨達，下瞰眾山，田疇綺錯。軒之西疊石為峰，交植松竹，有亭臨泉上。鐘樓、經藏、軒窗、亭戶，各隨地之宜。下院之前樹三門，中起佛殿，後為丈室、雲堂、禪寮、客舍，旁則廊廡、廚庫之屬，靡不畢興。千楹林立，萬瓦鱗次，向之土木化為金碧，丹砂旃檀，琉璃種種，莊嚴如入眾香之國。

潭水院在原有香山寺和安集寺的基礎上合而為一，重建之後，不僅寺廟規模宏大，而且佛堂殿宇莊嚴壯麗，亭臺樓閣交相輝映。

明人郭正域〈香山寺〉詩曰：「寺入香山古道斜，琳宮一半白雲遮。

迴廊小院流春水，萬壑千崖種杏花。牆外珠林疑鹿苑，路旁石磴轉羊車。四天天上知何處，咫尺輪王帝子家。」

聖水院（黃普寺），在京西海淀區鳳凰嶺南線一帶，那裡「靈山高聳，聖泉中流，真聖境也」「遠接神山居庸一帶，林巒疊翠，溪澗流清，而有金章宗建立之古剎黃普院……敕賜妙覺禪寺」。金章宗黃普院，應該是金章宗八大水院中的「聖水院」。這裡泉水清澈甘甜，昔日供奉龍王，每逢大旱年，村民到此求雨。

雙水院（雙泉寺），在石景山區天泰山景區，原唐之古道場，有專家認為即金章宗的雙水院，山有二泉，故名。東北二里許有黑龍灣，相傳為神龍之宅。據《日下舊聞考》記載，泉水幽勝，甲於他山。雙泉寺是否是金章宗西山八大水院之一的雙水院，尚有異議。

金水院（金仙庵），位於北安河陽臺山。以「三絕」聞名於世：一為公孫林，即銀杏，今尚遺存樹齡為 700 ～ 800 年的古銀杏；二為金山泉，泉水清涼綿甜；三為玉清殿的關帝爺，關公塑像體形敦實，目光嚴峻，雙手抱笏，一臺矜持，龕上次龍舞鳳。另外尚有龍泉寺、上方寺等。

利用自然山水點綴人工建築。

四、金碧炫耀，密竹清池

由上可見，金章宗時期的園林美學思想基本上承襲唐和遼，熱愛天然風光，元《經世大典・工典・僧寺》載：「自佛法入中國，為世所重，而梵宇遍天下；至我朝尤加崇敬，室宮制度咸如帝王居，而侈麗過之。或賜以內帑，或給以官幣，雖所費不貲，而莫與之較，故其甍棟連線，簷宇翬飛，金碧炫耀，亙古莫及。」這些都屬於官方吐蕃佛教寺院和臨濟正宗寺院。

元佛教寺院遍布各地，至元代中葉，總數在百萬左右。元人許有壬〈乾明寺記〉說：「海內名山，寺據者十八九，富埒王侯。」寺院田土山林，雖然屬於寺戶，不為私人所有，但實際上為各級僧官所支配。大寺院的僧官即是披著袈裟、富比王侯的大地主。寺院所占的大量田產，除來自皇室賞賜和擴占民田外，也還來自漢人地主的託名詭寄或帶田入寺。

忽必烈曾自述：「自有天下，寺院田產二稅盡蠲免之，並令緇侶安心辦道。」寺院道觀可免除差發賦稅，因而漢人地主將私產託名寺院，規避差稅，形成一個託名佛教的地主集團。

南方臨濟宗與此異調，堅持修行山林禪，禪僧隱遁於山林叢莽，生活十分儉樸。元時蘇州城中最負盛名臨濟宗禪院獅子林，就是屬於元中峰明本一脈的南方臨濟宗。

明本禪師（西元 1263 ～ 1323 年），號中峰，法號智覺，西天目山住持，錢塘（今杭州）人。明本 24 歲赴天目山，受道於禪宗寺，白天勞作，夜晚孜孜不倦誦經學道，遂成高僧，受到尊奉藏傳佛教的蒙古統治者的禮敬，仁宗曾賜號「廣慧禪師」，又賜金襴袈裟；元文宗又追諡為「智覺禪師」，塔號「法雲」；到了元順帝初年，更冊封中峰明本禪師為「普應國師」。他的憩止處曰幻住山。中峰明本禪師卻對此殊榮不屑一顧。蒙古人滅宋，一舉滅掉了眾多禪師和士大夫那份雍容雅致的禪意，帶來了血與火的洗禮。在這國破家亡、精神無寄之時，中峰明本禪師以其精純清澈的禪悟、卓犖不凡的風骨氣節和離世出塵的文風，振奮了一代士大夫失落的心，為走入窮途的禪宗開啟了一方新的天地，贏得了中國僧人和士大夫的尊崇，王公貴族、文人士大夫更趨之若鶩，當時的文壇領袖趙孟頫、馮子振等無不拜歸於明本禪師門下，也贏得了蒙古貴族乃至元朝皇帝的尊崇。

明本大師的老師高峰原妙禪師，是一位通古今之變的高僧，他首革宋

代禪宗積弊，不住寺廟而隱居山林，先後在浙江湖州雙髻峰和餘杭西天目山庵居二十餘年。特別是在西天目山獅子巖築「死關」獨居，十七年足不出戶，行頭陀之行，一掃宋代禪宗的富貴和文弱之氣，令天下叢林耳目一新。

明本禪師是高峰禪師門下最傑出的弟子，高峰禪師圓寂時，明本禪師已是一代宗師。對於官府和各大叢林的紛紛迎請，明本禪師東走西避，在近三十年的歲月中流離無定。他常常以船為居，往來於長江上下和黃河兩岸，抑或築庵而居，皆以「幻住庵」為名，聚眾說法，畢生以清苦自持，行如頭陀，雖名高位尊而不變其節，風骨獨卓，眾望所歸，被尊之為「江南古佛」。明本一系，遂成明清兩代中國禪宗的主流。如今禪宗叢林無不是中峰明本禪師的後世兒孫。

元代至正二年（西元 1342 年），得法於中峰的天如唯則禪師來到蘇州，其門人選宋代樞密章粢之子章宅舊址建庵，因為這裡「林木翳密，盛夏如秋，雖處繁會，不異林壑」、「古樹叢篁如山中，幽僻可愛」，起名「菩提正宗寺」，以供禪師起居之用。

天如其師中峰明本以及中峰明本的老師高峰原妙，都曾於天目山獅子巖說法，各禪宗教派對傳承是否正宗十分看重，唯則禪師取獅子林之名，以示師承淵源。獅子為佛國神獸，生於非洲和亞洲的西部，牠的吼聲很大，有「獸王」之稱。《景德傳燈錄》載，釋迦佛生時，「一手指天，一手指地，作獅子吼，雲天上地下，唯我獨尊。」佛教中比喻佛說法時震懾一切外道邪說的神威叫「獅子吼」。

據元朱德潤〈獅子林圖序〉記載，唯則名此寺為獅子林，並非完全為表示師承，也不是借獅子「攝伏群邪」，更不是一般所說的石形如獅，他說，「石形偶似」而已，真正的目的是借形似獅子的石峰，表達面對「世

道紛囂」，其禪意可以破諸妄，平淡可以消諸欲；以「無聲無形」託諸「猱猊」以警世人。「林」為「叢林」之約稱，「叢林」梵語「貧婆那」，指掛單接眾可以安僧辦道的大寺院，唐僧懷海（西元 720 ～ 814 年）始稱「寺院」為「叢林」。據《禪林寶訓音義》，「叢林」之意是取喻草木之不亂生亂長，表示其中有規矩法度；《大智度論》認為眾僧共住「如大樹叢聚，是名為林」。「獅子林」就是禪宗寺院之意。

　　叢林制度，最初只有方丈、法堂、僧堂和寮舍。以住持為一眾之主，非高其位則其道不嚴，故尊為長老，居於方丈。不立佛殿，唯建法堂。所集禪眾無論多少，盡入僧堂，依受戒先後臘次安排。行普請法（集體勞動），無論上下，均令參加生產勞動以自給。又置十務（十職），謂之寮舍；每舍任用首領一人，管理多人事務，令各司其局。

　　傳為禪宗祖師幾代修行的是山林禪，禪僧隱遁於山林叢莽，要求從青山綠水中體察禪味，從人自身的行住坐臥等日常生活中體驗禪悅，在流動無常的生命中體悟禪境，從而實現生命的超越、精神的自由。因此，他們都宿在孤峰，端居樹下，於山林叢莽中，終朝寂寂，靜坐修禪，生活十分儉樸。禪宗認為，只有透過繩床瓦竈式的生活，才能令僧徒體悟到自然與生命的莊嚴法則。

　　獅子林初建時，「林中坡陀而高，石峰離立，峰之奇怪，而居中最高，狀類獅子，其布列於兩旁者」[113]，有含暉、吐月、立玉、昂霄等諸峰，最高者為獅子峰。在廢園舊屋遺址上置石磴稱作棲鳳亭；有窪地安石梁小飛虹，結茅作方丈室，稱禪窩；立雪堂為傳法之堂，臥雲室為燕居之室，還有指柏軒、問梅閣、冰壺井、玉鑑池。

[113]〔元〕危素：〈獅子林記〉，見《獅子林記勝集（含續集）校注》，蘇州大學出版社 2020 年版，第 12 頁。

　　唯則等僧人「就樹下作小屋數間」、「二時粥飯仰給於施，不足則持缽以補之。諸方公選私舉一皆謝絕。日與同志之士收拾天目山蘿蔔頭莧菜根，東咬西嚼聊以自娛」，「柴床地爐煨芋酌水相娛」，「師（獅）子林下無足誇，地爐燒柏子，蒿湯當點茶，雪中客至煨芋作供次」。

　　由於「信慕之士相率相過請法請戒，而室隘無足容」，「又動東偏別築之念」，到「癸未十月……門外檜行之側各作矮磚牆，開二小門入東西圃。小池四岸疊以蠻石，而青石蓋之。繞池石闌之外作小街道。池南種竹數個。池北撤去舊籬。古柏臨池如蓋，樹下灑掃列瓦鼓為數客坐處」。禪僧從青山綠水中體察禪味，從繩床瓦竈式的行住坐臥等日常生活中體驗禪悅，體悟到自然與生命的莊嚴法則，體悟到禪境，從而實現生命的超越、精神的自由。

　　據元危素的〈獅子林記〉載，元代獅子林的建築主要有：

　　燕居之室曰「臥雲」，傳法之堂曰「立雪」……今有「指柏」之軒、「問梅」之閣，蓋取馬祖、趙州機緣以示其採學。曰「冰壺」之井、「玉鑑」之池，則以水喻其法雲。獅子峰後結茅為方丈，扁其楣曰「禪窩」，下設禪座，上安七佛像，間列八鏡，映像互攝，以顯凡聖交參，使觀者有所警悟也。

　　據洪武五年秋高啟〈獅子林十二詠序〉，言獅子林「其規制特小，而號為幽勝，清池流其前，崇丘峙其後，怪石嶙峯而羅立，美竹陰森而交翳，閑軒淨室，可息可遊，至者皆棲遲忘歸，如在巖谷，不知去塵境之密邇也。……清泉白石，悉解談禪，細語粗言，皆堪人悟」。所詠景有獅子峰、含暉峰、吐月峰、小飛虹、禪窩、竹谷（舊名棲鳳亭）、立雪堂、臥雲室、指柏軒、問梅閣、冰壺井等。禪寺雖簡陋，「而獅子林泉益清，竹

益茂，屋宇益完。人之來遊而紀詠者益眾」。

既然「心外無佛」，也無「淨土」，只有「淨心」，就無須佛殿。佛教立教之初本來沒有佛像，也不允許造佛像的。因為佛家、基督教、伊斯蘭教等許多宗教，都認為有形的物體不可能長存不滅，所以反對立像。

現存獅子林保留了禪窩遺址及立雪堂、臥雲室、指柏軒、問梅閣、玉鑑池等舊名，還有以「公案」命名的景點，依稀可見元末明初臨濟宗禪寺的原初風貌。

傳法之所立雪堂，取《景德傳燈錄》禪宗二祖慧可初次參見菩提達摩人的故事，言參見當天夜間，適逢雨雪交加，但他求師心切，不為所動，恭候不懈。至天明，積雪已沒及膝蓋。菩提達摩見其求道誠篤，終於收他為弟子，授與《楞枷經》四卷。又傳慧可自斷手臂，終於感動了達摩，於是上前問他：「你究竟想求什麼？」答：「弟子心未安，請大師為我安心。」曰：「請把你的心帶來，我就能為你安心。」慧可陷入沉思良久曰：「我雖盡力尋思，但這心實在是難以捉摸。」達摩見其已開悟，便點醒說：「我已為你安心了！」其實，這一所謂佛門故事明顯脫胎於儒家「程門立雪」的故事。

指柏軒取自禪門中最為熱門的話題，僧問趙州從諗禪師：「『如何是祖師西來意？』師曰：『庭前柏樹子。』曰：『和尚莫將境示人。』」禪僧對什麼是祖師西來意、什麼是佛法大意的回答，反映了禪宗思想體系的四個最重要的部分：本心論、迷失論、開悟論、境界論。

問梅閣則取禪宗公案馬祖問梅、贊梅子熟了這則故事。《五燈會元》卷三載，馬祖道一禪師的弟子法常初參馬祖道一時，聽到馬祖說「即心即佛」，當即大悟，於是便到大梅山去做住持，後稱大梅法常禪師。馬祖聽

說大梅法常住山後，想了解他領悟的程度，便派一名弟子去問大梅法常，曰：「你住此山，究竟於馬祖大師處領悟到什麼？」法常說：「馬祖大師教我即心即佛。」那弟子說：「馬祖大師近日來佛法有變，又說非心非佛。」法常說：「這老漢經常迷惑人，不知要到何日。他說他的『非心非佛』，我只管『即心即佛』。」法常從明心見性、我即是佛的禪悟中，由自心自性這一核心出發，已經獲得了自我的精神覺醒，領悟到人生的、宇宙的永恆真理，已經把握住了自己的生命本性，自足、寧靜，能打破偶像與觀念的束縛，不受外在世界人事、物境的牽累。所以當那弟子回寺院告訴馬祖道一時，馬祖道一禪師讚許的對眾弟子說：「大眾，梅子熟了！」即謂大梅法常對「非心非佛」和「即心即佛」不二之理已經了悟。

滲透禪理的大假山，約占全園面積的七分之一，是中國早期洞壑式假山群的唯一遺存。著名歷史學家顧頡剛先生覺得，「此處傳為倪雲林手疊，享高名者，今觀之，乃不過擇玲瓏巨石，各各植立，猶之桌子上陳列古董耳。天下固無如是之山。此處只可稱之曰石林，而不可稱之曰假山。意者倪氏之意只在表見數十巨石之美，而志不在擬山。或元代園林藝術固以如此為極詣，而今在他處所見因為元、明來日益進步者乎？」

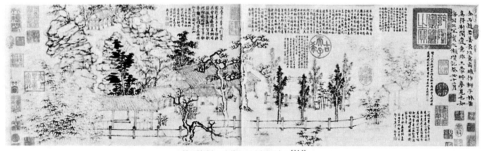

倪瓚款〈獅子林圖〉[114]

[114] 清宮藏〈獅子林圖〉因圖中一些人物、落款時間等問題真偽有爭議，故冠以「倪瓚款」。

臥雲室為寺僧靜坐斂心、止息雜慮的禪室，位於假山中央的平地中。四周環以酷似群獅起舞的峰巒疊石，小樓恰似臥於峰巒之上。古人以雲擬峰石，故小樓如臥雲間。舊時獅子林有「密竹鳥啼邃清池，萬竿綠玉繞禪房」，與《洛陽伽藍記》永明寺「庭列修竹，簷拂高松」一樣，修竹乃營造佛禪氛圍的植物。今修竹飛閣、通波，一面依疊石，三面環流水。閣旁仍有叢竹搖曳，舊時風貌依稀可見。

獅子林如海方丈乃「以高昌宦族，棄膏粱而就空寂」者，他仰慕倪雲林高士之名，洪武六年（西元 1373 年），請為獅子林作圖，雲林亦愛其蕭爽，乃為獅子林繪圖，並作五言詩：「密竹鳥啼邃，清池雲影閒。茗雪爐煙嫋，松雨石苔斑。心情境恆寂，何必居在山。窮途有行旅，日暮不知還。」倪雲林在〈自題獅子林跋〉文中說：「餘與趙君善長以意商榷作獅子林圖，真得荊、關遺意，非師蒙輩所能夢見也。」

據錢培興〈獅子林圖卷〉稱，園景概括，筆簡氣壯，景少而意長。翠竹、秋山、寒林、寺居，氣勢雄偉蒼涼，顯示了獨特風貌。元時獅子林淡靜幽曠，與倪雲林枯寒清遠的畫風相似。

第六節　兩宋園林美學理論

宋代出現的詩論、畫論及園記所涉及的美學理論，成為園林審美的重要理論依據。

一、「詩眼」與「立意」

宋初的僧保暹提出「詩眼」之說。保暹《處囊訣》云：

詩有眼。賈生〈逢僧詩〉：「天上中秋月，人間半世燈。」「燈」字乃是眼也。又詩：「鳥宿池邊樹，僧敲月下門。」「敲」字乃是眼也。又詩：

「過橋分野色，移石動雲根。」「分」字乃是眼也。杜甫詩：「江動月移石，溪虛雲傍花。」「移」字乃是眼也。

保暹的「詩眼」說雖然如錢鍾書先生所說，是以眼目喻要旨妙道，但自此以後，「詩眼」漸成中國詩學的一個重要概念。眼乃心靈之窗，誠如袁枚所謂「一身靈動，在於兩眸；一句精彩，生於一字」。詩中最精警、最能開拓意旨、最能傳達要旨妙道、最富情韻的字詞，有之，則如靈丹一粒，點鐵成金，熠熠生輝。

園林似一首詩，構景必先有立意，立意差別必取之於胸次，胸次所出在於人之文采，文采所出在於心解得詩文情懷，立意者要有一顆詩心，無詩心而造園，雖精工細作有景，卻無文采美學內涵，便沒有景的韻味，已落入景中次品。

「立意」需「胸有丘壑」，即蘇軾在〈文與可畫篔簹谷偃竹記〉中所說的「成竹在胸」說：「故畫竹，必先得成竹於胸中，執筆熟視，乃見其所欲畫者，急起從之，振筆直遂，以追其所見，如兔起鶻落，少縱則逝矣。」

園林所立之「意」，須採擷古代經史藝文中的字詞，融辭賦詩文意境於一詞，藉助其原型意象來觸發、感悟意境，這個「詞」即「詩眼」，作為詩性品題的語言符碼，令人咀嚼、玩味，成為園林的「魂」。宋代時文人主題園已經大量出現，意在為精神創造一生活境域。

「詩眼」自然是有餘意的，有餘意之謂韻，宋代范溫：《潛溪詩眼論韻》曰：「自三代秦漢，非聲不言韻；舍聲言韻，自晉人始；唐人言韻者，亦不多見，唯論書畫者頗及之。至近代先達，始推尊之以為極致。」

范溫所說的「韻」在宋被美學界所廣泛認同、接受，並作為極致性審美範疇，得到尊崇：「凡事既盡其美，必有其韻；韻苟不勝，亦亡其美。」「韻」與美相連，「韻」存則美在，「韻」失則美亡。「韻」又盡美，是最高

層次的美。

「韻」在審美內涵上正是「逸」，「韻味」與「逸氣」相通相合。黃庭堅〈題東坡字後〉道：「東坡簡札，字形溫潤，無一點俗氣……筆圓而韻勝。」所謂「無一點俗氣」正是「逸氣」，於是有「韻」便是有「逸氣」。

園林風景美如畫，而「畫」要有「詩意」，最高典範就是蘇軾在〈東坡題跋‧書摩詰《藍關煙雨圖》〉稱美的：「味摩詰之詩，詩中有畫；觀摩詰之畫，畫中有詩。」這一論述是美學中詩畫藝術結合論之濫觴。

二、林泉高致，山水「四可」

北宋文人畫家們深入生活，煙雲供養，或隱居山林，或曠遊自然，把自己對自然的感悟融入山水畫創作之中，搜奇異峰巒，創窮極造化，山水畫風向世俗生活靠攏。李成的齊魯風光、范寬的關陝風光、董源的江南風光，成就了中國畫史上的北宋三大畫家，開創了唐人所未開拓新畫風，完善了中國山水畫面貌。

郭熙為北宋後期山水畫巨匠，精於畫理，他總結了一生創作經驗、藝術見解和美學思想，經其子郭思整理編纂為《林泉高致》，此書集中的論述了關於自然美與山水畫的許多美學命題，強調山水畫要表現詩意，山水有可行者，有可望者，有可遊者，有可居者，與構園理論完全重合，許多觀點成為園林美學的經典性思想，主要有：

1. 林泉之志，煙霞之侶

郭熙強調創作山水者的精神修養：「然則林泉之志，煙霞之侶……以林泉之心臨之則價高，以驕侈之目臨之則價低。」他認為，創作者要有鍾情山水、知己泉石，寄情於山水的志趣。受禪宗思想的影響，中唐以後人們越發注重內心的強大影響力，所以，郭熙對創作者精神層面提出更高要求。

郭熙說：「莊子說畫史『解衣盤礴』，此真得畫家之法。……晉人顧愷之必構層樓以為畫所，此真古之達士。……『詩是無形畫，畫是有形詩』，哲人多談此言，吾人所師。……及乎境界已熟，心手已應，方始縱橫中度，左右逢源。」

既注重全面加強自身的文化藝術修養，又注重澄懷靜慮的心境陶養，只有這樣，方能逐步做到境界已熟，心手已應，進而掇景於煙霞之表，發興於溪山之巔，進入心與物化、神與俱成的創作境界，完成一個畫家心物化一的最終抵達，詮釋並發揚了唐人張璪的「外師造化，中得心源」之說。

郭熙主張要飽遊飫看，俯仰永珍，郭熙眼中的「真山水」是具有內在生命精神的性靈山水，而且要「注精以一之」，全身心的投入，方能掌握真山水的神理，獲得真山水之美。達到「神與俱成之」的創作最佳境界。

郭熙《林泉高致．山水訓》強調深入細膩的觀察山水：「蓋身即山川而取之，則山水之意度見矣。真山水之川穀，遠望之以取其勢，近看之以取其質。真山水之雲氣四時不同：春融怡，夏蓊鬱，秋疏薄，冬黯淡。真山水之煙嵐四時不同，春山淡冶而如笑，夏山蒼翠而如滴，秋山明淨而如妝，冬山慘淡而如睡。山近看如此，遠數里看又如此，遠十數里看又如此，每遠每異，所謂山形步步移也……所謂山形面面看也。四時之景不同也。朝暮之變態不同。」

郭熙對四季之山的觀察，也是後人在園林設四季之景、掇四季假山的理論依據。

郭熙還談到各地地形山水的不同：「東南之山多奇秀，天地非為東南私也。東南之地極下，水潦之所歸，以漱濯開露之所出，故其地薄，其水

淺，其山多奇峰峭壁，而斗出霄漢之外，瀑布千丈飛落於霞雲之表。如華山垂溜，非不千丈也，如華山者鮮爾，縱有渾厚者，亦多出地上，而非出地中也。西北之山多渾厚，天地非為西北偏也。西北之地極高，水源之所出，以岡隴臃腫之所埋，故其地厚，其水深，其山多堆阜盤礡而連延不斷於千里之外。介丘有頂而迤邐拔萃於四達之野。如嵩山少室，非不拔也，如嵩少類者鮮爾，縱有峭拔者，亦多出地中而非地上也。」

名山風貌特點各異，郭熙《林泉高致‧山水訓》曰：「嵩山多好溪，華山多好峰，衡山多好別岫，常山多好列岫，泰山特好主峰，天臺、武夷、廬、霍、雁蕩、岷峨、巫峽、天壇、王屋、林廬、武當，皆天下名山巨鎮，天地寶藏所出，仙聖窟宅所隱，奇崛神秀，莫可窮其要妙。欲奪其造化，則莫神於好，莫精於勤，莫大於飽遊飫看，歷歷羅列於胸中……蓋仁者樂山，宜如白樂天〈草堂圖〉，山居之意裕足也。智者樂水，宜如王摩詰〈輞川圖〉，水中之樂饒給也。」

2. 不下堂筵，坐窮泉壑

郭熙《林泉高致‧山水訓》云：「君子之所以愛夫山水者，其旨安在？丘園養素，所常處也；泉石嘯傲，所常樂也；漁樵隱逸，所常適也；猿鶴飛鳴，所常親也。塵囂韁鎖，此人情所常厭也。煙霞仙聖，此人情所常願而不得見也。」

君子都有山水、丘園之好，厭煩塵俗事務，此為人之常情，但如果因渴慕自然風光而遠離君親，也是君子不願意的。他們已經不想身隱，從改變環境中去尋求提升的途徑，而是重在心隱，將人們的山水隱逸情結從山林引入城市、宮廷，以一種積極入世的態度，獲得人生境界的提升。最好的解決辦法是用觀畫代替欣賞自然真景的所謂「臥遊」：

今得妙手，鬱然出之，不下堂筵，坐窮泉壑，猿聲鳥啼，依約在耳，山光水色，瀲漾奪目，此豈不快人意，實獲我心哉，此世之所以貴夫畫山水之本意也。（山水訓）以「可行可望可遊可居」的山水畫勝境，為忙碌的人們營建心靈休憩的家園：立體山水畫的園林，使「不下堂筵，坐窮泉壑」成為現實，真正是可行、可望、可遊和可居者。

3.「三遠」說

郭熙在探求山水畫藝術美的過程中創立了「三遠」說，即高遠、深遠、平遠，在理論上闡明了中國山水畫所特有的三種不同的空間處理方式和由此產生的意境美、章法美。《林泉高致·山水訓》曰：

山有三遠：自山下而仰山巔，謂之高遠；自山前而窺山後，謂之深遠；自近山而望遠山，謂之平遠。高遠之色清明，深遠之色重晦，平遠之色有明有晦；高遠之勢突兀，深遠之意重疊，平遠之意沖融而飄飄渺渺。其人物之在三遠也，高遠者明瞭，深遠者細碎，平遠者沖淡。明瞭者不短，細碎者不長，沖淡者不大，此三遠也。

「遠」，是郭熙山水畫創作的心靈指歸。「三遠」既是中國山水畫追求的一種藝術境界，也是中國文人孜孜以求的一種精神境界。

園林掇山，向來追求深遠如畫的意境，餘情不盡的丘壑，故營造者以畫為藍本，「三遠」的畫理正是園林掇山理論的重要依據。如拙政園中部，從遠香堂北面臨荷池大月臺上隔水北望，一字排開三島，彷彿一卷平遠山水畫；從雪香雲蔚亭山上往東側溪間俯瞰，又似深遠山水。園林中高視點的建築，都意在突破有限的園林空間，將人們的視線引向遠方，使人的思緒跟隨著山水之遠而無限飛越，江流天地外，山色有無中，從有限到無限，進入一塵不染的清幽境界，直抵心靈的寧靜與安詳。

4. 山水之布置

郭熙《林泉高致・山水訓》云：「山以水為血脈，以草木為毛髮，以煙雲為神采。故山得水而活，得草木而華，得煙雲而秀美。水以山為面，以亭榭為眉目，以漁釣為精神，故水得山而媚，得亭榭而明快，得漁釣而曠落。此山水之布置也。」說的是山水畫，卻涉及園林四大物質構成元素，即山、水、建築、植物的相互依存，不可或缺。

首先山以水為園林的血脈，強調山水在園林中的重要性。園林無山，可以用拳石當山。在宋代，園林重野趣，多真山，但已經出現大量人工疊山，以致純以假山為主景的艮嶽；雖也可旱園水作，或如日本用白沙當水，但缺少了水淵之美，宋代園林自然用真水，後世園林幾乎無水不成園。

水的各種形態，郭熙《林泉高致・畫訣》載：「水有回溪濺瀑，松石濺瀑，雲嶺飛泉，雨中瀑布，雪中瀑布，煙溪瀑布，遠水鳴榔，雲溪釣艇。」

園林理水的意境和手法，源於自然界的湖、池、潭、灣、瀑、溪、渠、澗等，有池塘、湖泊、江河、山溪、谷澗，淵潭、源泉、瀑布等。在園林人工瀑布最早是利用屋頂雨水，流入池中，略有瀑布之意，又有在山頂設水槽承雨水，由石隙宛轉下瀉，成雨時瞬景。現在已經分為人字瀑、雙疊瀑、三疊瀑、滾水瀑等，出水又分為直瀉式、散落式、水簾式、滾落式、湧淌式多種自然落水形式。

山水之間的關係：「石者，天地之骨也，骨貴堅深而不淺露。水者，天地之血也，血貴周流而不凝滯。」

山水布局的先後主次，郭熙《林泉高致・畫訣》云：「山水先理會大

山，名為主峰。主峰已定，方作以次，近者、遠者、小者、大者，以其一境主之於此，故曰主峰，如君臣上下也。」

以上種種，郭熙《林泉高致》講的雖是畫法，實際亦均為園林置石理水之法。中國園林的山水布局悉符此理。如蘇州園林，大多以水為中心，山或在水際，或在門口，或置水中，亭榭面水而築，或掩隱於花木之中，皆一任自然式布局：山不同形、樹不成列，水聚散不拘，隨形高下。注重橫直的線條對比、仰俯的形勢對比、輕靈厚重的提梁對比，並注意了光線的明暗、位置的高低、物體的大小、境域的寬窄、環境的動靜、色彩的濃淡等。

三、千里江山，殘山剩水

宋代是中國傳統山水畫的高峰，名家輩出，氣象蕭疏，煙林清曠。

峰巒深厚，勢伏雄強，宋代山水畫構圖大勢逼人，筆墨法度嚴謹，意境清遠高曠；從這些藝術作品的語言、形態、內容和審美主體的情感上看，會令人產生一種崇高的藝術美。這種崇高源於人類認識和改造自然的偉大力量，源於人類在改造自身的生存環境的實踐，源於人類的道德實踐和理想與價值的追求。

北宋山水畫家李成和范寬以表現北方雄渾壯闊的自然山水為主，王希孟〈千里江山圖〉則是一幅堪稱壯觀的全景式山水畫。南宋山水畫家馬遠、夏珪的構圖形式常以一角、半邊景物表現空間，有「馬一角，夏半邊」之稱。

馬遠，字遙父，號欽山，原籍山西，後居錢塘（今杭州），是南宋光宗、寧宗年間的畫院待詔。師法李唐而能自出新意，構圖改變了五代、北宋以來的「全景式」，善於高度概括、集中、提煉、剪裁自然景物。小中

見大，以一斑而窺全豹，只畫一角或半邊景物，使畫面主體更為突出，意境也更為深遠。別具一格的構圖獲「馬一角」的雅號。

夏圭（生卒年不詳），一作夏珪，字禹玉，錢塘（今浙江杭州）人。南宋畫家，與李唐、劉松年、馬遠並稱「南宋四大家」。寧宗時任畫院待詔，賜金帶。善畫山水，屬水墨蒼勁一派，喜用禿筆，下筆凝重，繼承發展了李唐的大斧劈皴。取景簡練，山水構圖多作「一角」、「半邊」之景，故時人稱之為「夏半邊」。

四、園圃廢興，盛衰之候

滄桑易變，陵谷難常，李格非《洛陽名園記》的主旨並非模山範水，歌舞昇平，而是指出「園圃之廢興，洛陽盛衰之候也。且天下治亂，候於洛陽之盛衰而知；洛陽之盛衰，候於園圃之廢興而得，則《名園記》之作，予豈徒然哉」！作者要當政者盡心國事，否則，便保不住園林之樂。他的《洛陽名園記》集中記載了洛陽名園 19 處，突破了以往僅為單篇園林記文的體例，為後代此類園林記的先導；且因為所記皆作者親歷，有些園林的結構布局、景點題名及園景賴此以存。

縱觀宋遼金元時期，中國園林美學思想體系已經完備：

宋園林美學思想在禪宗美學思想影響下，進一步向精神層面拓展深入，所顯示出的蓬勃進取的藝術生命力和創造力，達到了中國古典園林史上登峰造極的境地。

園林建築的造型到了宋代，可謂臻於梁思成先生所說的「醇美」的程度。北宋時建築技術和繪畫都有發展，出版了宋將作監奉敕編修的營造規章制度，史曰《元祐法式》。北宋紹聖四年（西元 1097 年）李誡奉詔重新編修，終於撰成流傳至今的這本《營造法式》，並於崇寧二年（西元 1103

年）刊行全國，這本書總結了宋及宋以前造園經驗，從簡單的測量方法、圓周率等釋名開始，介紹了基礎、石作、大小木作、竹瓦泥磚作、彩雕等具體的法制及功限、材料制度等，並附有各種構件的詳細圖樣，這本集前人及宋代造園經驗的著作成為後代園林建築技術上的經典規範。南宋平江重刊《營造法式》，故「興作猶遵奉汴梁遺法」[115]。

宋代不僅有了這種理論與實踐經驗的總結，還有了能「堆堆峰巒，構置澗壑，絕有天巧」的能工巧匠。

遼金元三代皇家園林除了帶有山林草原風味外，大多有對兩宋宮苑的傾慕和仿效，「一池三島」的秦漢典範依然在元代宮苑中出現。南方士人園林美學具有與兩宋士人園林一樣的美學風貌，簡素雅樸，為明和盛清園林美學理論體系的建立奠定基礎。富麗奢華、格調低俗者唯見元末那些政治、經濟暴發戶的園林。

[115] 劉敦楨：〈蘇州古建築調查記〉，見《中國營造學社彙刊》第六卷第三期。

第七章
園林美學鼎盛期 ── 明代

元末群雄割據，戰爭頻仍，民生凋敝，浙江、江西、安徽等富庶繁華之地，精美的園林化為瓦礫，荊棘遍布。宋濂轉述浙江上虞見山樓主人魏仲遠之語云：「夫自辛卯兵興，閶閭所在，往往蕩為灰燼，狐狸晝舞，鬼磷宵發，悲風翛然襲人，君子每為之永慨。」[116]

自明朝立國之初的洪武（西元 1368 ～ 1398 年）年到成化（西元 1465 ～ 1487 年）前，為恢復中國固有文化，朱元璋決心固守中國內地，不再向外發展，聲稱明軍永不征伐包括朝鮮、日本、安南（越南）及至南海各小國等。對北方民族，則藉長城以作防衛。所以黃仁宇稱明朝的特點是「內向和非競爭性」。推行「重農抑商」的國策，頒布禁海令，嚴重阻礙了商業經濟的發展。

明代沒有繼承宋朝的優良司法傳統，卻承襲了元人的專制政治，朱元璋廢除了有一千多年歷史的宰相制度和七百多年歷史的三省（中書、門下、尚書）制度，將軍政大權獨攬一身。此後又建立內閣制度，削弱諸王權力，還設立錦衣衛和東西廠，負責緝訪謀逆、妖言、大奸惡事，對群臣和百姓進行監視，實行恐怖的特務統治。同時屢興文字獄，提倡程朱理學、實行八股取士等，有效的箝制和禁錮了人們的思想。

朱元璋對富庶地區施行破壞性的統治政策，如遷徙大戶、重賦，官吏薄薪，致使園林凋敝，推行節儉政令，嚴令構園，崇尚儉樸無華。

明成祖朱棣改弦更張，派遣鄭和下西洋，主動與海外諸邦交流溝通，後有西方傳教士東來，叩啟閉關自守的大門，至明嘉靖後官方抑商政策出現了一定鬆動，資本主義萌芽，社會經濟形態發生了變化，促進了城市工商業發達，市民在政治、經濟上的勢力不斷成長。特別是江、浙兩省，經濟富庶，地處海洋文化和內陸文化交匯地的蘇州，「機戶」崛起。隆慶後海禁一度廢除，海外貿易不斷發展，經濟教育程度發達。

[116]《宋文憲公全集・見山樓主人》，《四部備要》。

萬曆後政治極端腐敗，危機日益嚴重，但是文禁相對鬆弛。宦官和權臣相繼把持朝政，統治階級內部爭鬥激烈。官員常受到株連而獲罪，遭到廷杖等酷刑甚至死罪，一般官吏做官時間很少超過八年。既然官場沒有安全感，一些官吏一旦獲得了政治地位、聲譽和金錢，便萌生了辭官歸隱的念頭，造園便成為歸隱下野官吏或準備歸隱官吏們的一項高雅文化建設活動。士大夫人格的內容由孔子的仁學發展為統一集權制度所需要的形態，其間走過關鍵的一步，即將士大夫的社會和道德責任轉化為生存的另一種方式，而園林給士大夫獨立人格找到了塵世之外的棲身之所。

經過明初的沉寂，明中葉至晚明，隨著中國經濟文化的繁榮，中國園林量質齊高，形成以巨麗的皇家宮苑為代表的北方園林體系和以蘇州園林為代表的清雅精巧的江南私家園林體系。但兩大體系所共同的特點是：園林從立意、構圖到景點的營構都與詩畫緊密結合，熔文學、哲學、美學，以及建築、雕刻、山水、花木、繪畫、書法等藝術於一爐，充分彰顯了中國園林特有的「景境」理論，「雖有人作，宛自天開」，是一幅立體的畫，是一首凝固的詩，形成了鮮明的特色。

因地制宜，師法自然，自出機杼，創造各種新意境，使遊者如觀黃公望〈富春山圖卷〉，佳山妙水，層出不窮，讓人為之悠然神往。其特點在於有法無式，不自相襲，個性鮮明。童寯先生謂：「蓋園林排當，不拘泥於法式，而富有生機與彈性，非必衡以繩墨也！」[117]

明代名家輩出，出現了《園冶》、《長物志》等園林美學理論著作，繁榮延續至清前期，成為中國園林史上，文人園林最輝煌、專業構園家技藝最高、構園理論最燦爛的時期，象徵著中國園林的高度成熟，完成了中國園林「宅園合一」的最後一次升級，成為人類環境創作的傑作。

[117] 童寯：《江南園林志》，中國建築工業出版社 1984 年版，第 3 頁。

第七章
園林美學鼎盛期 —— 明代

第一節　明代皇家宮苑美學

　　明代皇家宮苑分別有明初南京宮苑和北京宮苑。隨著經濟的發展，皇家宮苑由簡樸而逐漸丹朱堊飾，但苑林區都崇尚自然野趣。

一、茅茨而聖，敦崇儉樸

　　朱元璋屬行節約，禁止鋪張奢華：「典營繕者以宮室圖進，太祖見雕琢奇麗者，命去之，謂中書省臣曰：『千古之上，茅茨而聖，雕峻而亡，吾節儉是寶，民力其毋殫乎？』」建奉天、華蓋、謹身三殿，「六宮以次序列，皆樸素不為飾」。[118]

　　南京作為洪武、建文兩朝的都城，分宮城（又稱紫禁城或大內）、皇城、京城、外城四層。「京城城垣全以磚石築成，它南憑秦淮，北控玄武湖，東傍鍾山，西據石頭。全長六十七里，其長不僅在全國第一（北京央城、外城共約六十里），而且居世界之首（巴黎城五十九里）。」[119] 宮城內有御花園，建築精美。

　　《明史·輿服志》云：「洪武八年改建大內宮殿，十年告成。」

　　「舊內，元南治遺址也，明太祖初為吳王時居之。雙闕巍然，重垣周幣，丹朱堊飾，燦若霞輝。歲既久，宮宇傾頹，遂為居民藝植地。」[120] 改建大內宮殿，保留原有的一些有價值的建築，而不是通通推倒重建。〈輿服志〉還記載始建品殿時，有人建議採瑞州（今江西高安）文石鋪地，遭到朱元璋的訓斥：「敦崇儉樸，猶恐習於奢華，爾乃導予奢麗乎？」

　　明代創業初始，對營造崇尚儉樸的朝令貫徹相當嚴格，雖宮殿營建也不例外。

[118] 谷應泰：《明史紀事本末·開國規模》卷一四，中華書局 1977 年版。
[119] 雷從雲等：《中國宮殿史》，百花文藝出版社 2008 年版，第 255 頁。
[120] 〔清〕余賓碩：〈金陵覽古〉，《瓜蒂庵藏明清掌故叢刊》，上海古籍出版社 1983 年版。

二、崇臺傑宇，四重城垣

至燕王朱棣即位，遷都北京，改元永樂。

永樂四年（西元 1406 年），「詔以明年五月建北京宮殿，分遣大臣採木於四川、湖廣、江西、浙江、山西」[121]，歷十八年竣工，「凡宮殿、門闕規制，悉如南京，壯麗過之」[122]。

明代北京城是在元大都基礎上逐漸擴建而成的。「宣宗留意文雅，建廣寒、清暑二殿，及東、西瓊島，遊觀所至，悉置經籍。正統六年重建三殿。嘉靖中，於清寧宮後地建慈慶宮，於仁壽宮故基建慈寧宮。」[123]正統二年（西元 1437 年），詔命太監阮安（一名阿留）重修，四年工成，大學士楊士奇稱公布新修城池之壯觀：「崇臺傑宇，巍巍宏壯。環城之池，既浚既築，堤堅水深，澄潔如鏡，煥然一新。」[124]

嘉靖年間，韃靼族俺答部屢屢入侵，北京受到威脅，「邊氛時有報急」，加之城內及附部人口劇增，「今城外之民殆倍城中」。嘉靖二十一年（西元 1542 年）有朝臣建議在南城靠正陽、崇文、宣武三門之處築外城，經過多次勘測規劃，於西元 1553 年動工，利用原有「土城故址」，「增卑培薄，補缺續斷」，故能「事半功倍」、「曾未閱歲，而大工靠民」。編修張四維〈新建外城記〉云：「崇庳有度，瘠厚有級，繚以深隍，覆以磚埴，門墉矗立，樓櫓相望，巍乎煥矣，帝居之壯也。」[125]北京於是形成了外城、內城、皇城、宮城四重城垣格局。

北京內城、皇城、宮城大體上呈三重方形城垣布局，宮城居中。主要

[121]《明史・成祖本世二》。
[122]《明史・輿服志四》。
[123] 同上。
[124]《天府廣記・城池》，北京古籍出版社 1982 年版，第 42 頁。
[125]《天府廣記・城池》，北京古籍出版社 1982 年版，第 43 頁。

宮殿建築「三大殿」、「後三宮」，依次坐落在南北中軸線上，其東西兩側則排列著次一級宮殿群落。宮殿建築的體量樣式、雕飾彩繪皆判然有別，但排列均衡，講究對稱，尊卑有序，等級森嚴，禮制威儀。

前三殿是辦理國家大事的地方，其中皇極殿（原稱奉天殿，俗稱金鑾殿）居於首要位置，是皇帝坐朝問政、會見群臣、發布詔令、舉行大典的地方。建築最宏麗、輝煌，突顯了天子的神聖，象徵著皇權的至高無上。

「後三宮」分別為乾清宮、交泰殿和坤寧宮，是皇帝的「家」。宮室內部陳設精緻典雅，富有生活氣息，又有華表、嘉量、銅龜、銅鶴、石獅、龍首、欄杆、影壁等建築小品點綴其間，「空間組織和立體輪廓達到統一中又有變化」[126]。

宮後苑位於宮城中軸線上，坤寧宮後方，至今仍保留初建時的基本格局。園內以坐落在宮城南北中軸線上的欽安殿為中心，向前方及兩側鋪展亭臺樓閣。採用主次相輔、左右對稱的格局。倚東北宮牆用太湖石疊築「堆秀」山，山勢險峻，磴道陡峭，疊石手法甚為新穎。園內種植松柏槐榆、海棠牡丹，竹間點綴著山石，四季常青。「因而御花園的整體於嚴整中又富有濃郁的園林氣氛」[127]。

三、蓬島仙域，瑞氣氤氳

皇城內有西苑、兔園、東苑和萬歲山（清初改稱景山），京城安定門外有南苑。

西苑位於紫禁城之西，在金元舊苑基礎上擴建而成。「從地質史上來看，這一帶湖泊原是古代永定河的故道，河流遷移之後，殘餘的一段河

[126] 劉敦楨主編：《中國古代建築史》，中國建築工業出版社 1980 年版，第 294 頁。
[127] 周維權：《中國古典園林史》，清華大學出版社 1990 年版，第 120 頁。

床，積水成湖，並有發源於今紫竹院湖泊的一條小河 —— 高梁河，經今什剎海（也同樣是古代永定河故道的殘餘）分流灌注其中。」[128]永樂十二年（西元 1414 年）「開北京下馬海閘海子」[129]，便是太液池的南部，太液池的水面自此向南拓展到長安街一線，形成了後世所稱的北、中、南三海格局。明人在新開拓的太液池南部水面堆砌人工小島一座，名曰「南臺」，又名瀛臺，臺上建昭和殿，闢御田，以供皇上觀稼勸農。

另外，將挖出的泥土堆在宮城的北邊，堆成一座「萬歲山」，「其高數十仞，眾木森然，相傳其下皆聚石炭，以備閉城不虞之用也」，「俗所謂煤山者」[130]，清人改稱景山。萬歲山矗立於玄武門之北，金水河環流於皇極門（原稱奉天門，清政太和門）之南，構成背山面水、負陰抱陽的風水形勢，登山之頂，金碧輝煌的紫禁城與氣象雄麗的北京城盡收眼底。故此山又為紫禁城「鎮山」。

明宣宗時修葺了廣寒殿、清暑殿和瓊華島，新建了圓殿即承光殿，即團城，其餘園林基本仍維持前朝舊觀。

明英宗時「命即太液池東西作行殿三，池東向西者曰凝和，池西向東對蓬萊山者曰迎翠，池西南向者以草繕之而飾以堊曰太素。其門各如殿名。有亭六，曰飛香、擁翠、澄波、歲寒、會景、映暉。軒一日遠趣，館一日保和」[131]。凝和、迎翠、太素三大殿「均面向太液池，並附有臨水亭榭，與原有的瓊華島一起形成了以太液池為中心互為對景的建築群」[132]。

此後，後嗣皇帝陸續仍有小規模建設，如明孝宗弘治二年（西元 1489

[128] 侯仁之：〈北海公園與北京城〉，《文物》1980 年第 4 期。
[129] 《明太宗實錄》卷一五五。
[130] 《宸垣識略·皇城》，北京古籍出版社 1982 年版，第 53 頁。
[131] 《明英宗實錄》卷三一九。
[132] 潘谷西主編：《中國古代建築史·元、明建築》，中國建築工業出版社 2009 年版。

年）在北海和中海之間改建石橋一座，橋兩端各建牌坊一座，西名金鰲，東名玉，所以橋名為金鰲玉橋。至正德年間，明武宗朱厚照為方便檢閱騎射，在太液池西岸金鰲坊的南側建了一座名為「平臺」的建築，「高數丈，中作圓頂小殿，用黃瓦，左右各四楹，樓棟稍下瓦皆碧，南北陛接斜廊，懸級而降，面若城壁，下臨射苑，皆設門牖，有馳道可走馬」[133]。之後廢臺建閣，即今天的紫光閣。

嘉靖、萬曆兩朝，又陸續在中海、南海一帶增建新景點，重建殿、亭、舍、宮等，點綴於湖光山色之間，也弱化了太液池的天然野趣。

西苑以原有湖泊水景為主體，水域占據一半以上的面積，其名沿元代舊稱太液池，劃分北海、中海、南海三大水域。建築疏朗，樹木蓊鬱，既有仙山瓊閣的境界，又有自然野趣。「太液晴涵一鏡開，溶溶漾漾自天來。光浮雪練明金闕，影帶晴虹繞玉臺。萍藻搖風仍盪漾，龜魚向日共徘徊。蓬萊咫尺滄溟下，瑞氣氤氳接上臺。」[134]、「三海水面遼闊，夾岸榆柳古槐多為百年以上樹齡。海中萍荇蒲藻，交青布綠。北海一帶種植荷花，南海一帶蘆葦叢生，沙禽水鳥翔泳於山光水色間」[135]。

西苑之西，皇城西南隅，為兔園，「疊石為峰，巉巖森聳，元代故物也」[136] 有清虛殿、九曲池、瑤景亭、翠林亭等建築，古木延翳，奇石錯之。「兔園與西苑之間並無牆垣分隔，從南海之東岸繞過射苑即達，亦可視為西苑的一處附園」[137]。

東苑在皇城東南隅，棟宇宏壯，金碧相輝，其後瑤臺玉砌，「遠引西

[133]〔清〕高士奇：《金鰲退食筆記·紫光閣》。
[134]〔清〕孫承澤：《天府廣記·詩》。
[135] 周維權《中國古典園林史》，清華大學出版社 1993 年版，第 119 頁。
[136]〔清〕吳長元：《宸垣識略·皇城》，北京古籍出版社 1982 年版，第 74 頁。
[137] 周維權：《中國古典園林史》，清華大學出版社 1993 年版，第 119 頁。

山泉水，逶迤流入，澄波晃漾，其中玉龍吐水，其高盈丈」[138]。此外，又有草殿、草舍、草亭，以及堂齋軒廊，「悉以草覆之」、「四圍編竹為籬，籬下畢蔬茹匏瓜之類」，取「古人茅茨不剪」不忘儉樸之意，大學士楊榮詩云，「草逕自森邃，蔬畦亦紛披，殿宇靡華飾，儉樸同茅茨」[139]。

北京外城南垣安定門外又有南苑，別稱南海子、上林苑，面積相當於西苑的一個半，也是宮廷重要的食物產地。「南海子在京城南二十里，舊為下馬飛放泊，內有按鷹臺。永樂十二年（西元 1414 年），增廣其地，周圍凡一萬八千六百六十丈，乃城養禽獸種植蔬果之所。中有海子，大小凡三，其水四時不竭，汪洋若海，以京城北有海子，故別名曰南海子」[140]。南苑水面開闊，保留了北京城郊一片難得的荒野。元人以為放鷹狩獵場所，明人歲時遊觀、狩獵大型動物，並種植蔬菜瓜果。

第二節　私家園林美學

明代的私家園林，經歷了從明初的蕭條，成化、嘉靖時的復甦，再到晚明爆發式發展的過程。

一、政崇儉樸，嚴禁侈靡

明初朱元璋政尚嚴酷，各級官吏薪水微薄，難以養家餬口。士大夫都不樂出仕，但《明會要・刑法一・律令》中規定「寰中士夫不為君用，罪至抄劄」，其下有文彬按語云：「貴溪儒士夏伯啟叔侄斷指不仕，蘇州人才姚潤、王謨被徵不至，皆誅而籍其家。」士人出處皆危。

因元末「士誠之據吳也，頗收招知名士，東南士避兵於吳者依焉」，

[138] 夏咸淳：《中國園林美學思想史・明代卷》，同濟大學出版社 2015 年版，第 18 頁。
[139] 〈文敏・賜遊東苑詩〉，《四庫明人文集叢刊》本，上海古籍出版社 1991 年版。
[140] 《大明一統志・京師》，三秦出版社 1990 年版，第 1 頁。

119

張氏敗亡後，「唯蘇、松、嘉、湖，（朱元璋）怒其為張士誠守」，對江南富戶採取「移民」、「重賦」等方式進行迫害。

洪武元年（西元 1368 年），「徙蘇、松、嘉、湖、杭民之無田者四千餘戶，往耕臨濠」，「復徙江南民十四萬於鳳陽」，「命戶部籍浙江等九布政司、應天十八府州富民萬四千三百餘戶，依次召見，徙其家以實京師，謂之富戶」。

玉山佳處主人顧德輝「父子並徙濠梁」[141]，次年，顧瑛卒於徙所。「顧瑛走後，玉山草堂成了廢墟，崑山成了『寬城』。」[142] 明太祖在位三十餘年，嚴禁官吏侵占土地，營構園林，「不許挪移軍民居止，更不許於宅前後左右多占地，構亭館，開池塘，以資遊眺」；「國初以稽古定制，絕飭文武官員家不得多占隙地，妨民居住，又不得於宅內穿池養魚，傷洩地氣，故其時大家鮮有為園囿者」[143]。

「當時開國之始，風氣淳厚，上下恬熙，官於密勿者多至二三十年，少亦十餘年，故或賜第長安，或自置園囿，率以家視之，不敢蘧廬一官也」[144]。

開國功臣中山王徐達、開平王常遇春、岐陽王李文忠、黔寧王沐英、信國公湯和諸元勳皆賜府第，徐達功高第一，最得恩寵。據正德年間進士、金陵名士陳沂（西元 1469 ～ 1538 年）記載：「中山武寧王宅，在聚寶門內，出秦淮，為大功坊國朝功臣，仁信忠慎，無出徐達之右者，故聖主定功為第一，拜中書左丞相，改封魏國公，賜第名大功坊。」[145]

徐達府第原為朱元璋稱帝前的吳王府，朱稱帝後將其賜予開國元勳徐

[141]《明史‧文苑一》，中華書局 1974 年版。
[142] 楊鐮：〈顧瑛與玉山雅集〉，見《草堂雅集》，中華書局 2008 年版。
[143]〔明〕顧起元：《客座贅語‧古園》，中華書局 1987 年版，第 162 頁。
[144]《天府廣記‧名蹟》，北京古籍出版社 1982 年版，第 56 頁。
[145]〔清〕余賓碩：〈金陵覽古〉，《瓜蒂庵藏明清掌故叢刊》，上海古籍出版社 1983 年版。

達。明王世貞《遊金陵諸園記．魏公西圃》記載：「當賜第初，皆織室馬廄，日久不治，悉為瓦礫場。」徐達生前有南園，「當賜第之對街，今為民所據，園址石峰猶存」[146]。

今瞻園為魏公西圃一部分，乃出於徐達第七世孫太子太保徐鵬舉之手，建園時間約在徐鵬舉受封為太子太保的西元 1525 年後。王世貞《遊金陵諸園記．魏公西圃》：「太保公始除去之。徵石於洞庭、武康、玉山，徵材於蜀，徵卉木於吳會，而後有此觀。」於是有了「園以石勝，有最高峰，極其峭拔；其餘石坡，梅花塢、平臺、抱石軒、老樹齋、翼然亭、竹深處諸勝，皆名實相稱。石之不多邃洞，窅曲盤紆，頗稱屈折」[147]。

常府的府門建雕花牌樓非常莊重華麗，花牌樓也因此得名。門樓外有橋，名門樓橋。

大學士楊士奇、楊榮皆歷仕四朝，楊榮由南京「隨駕北來，賜第王府街，值杏第旁，久之成林」，因名「杏園」。王英也是歷仕四朝的老臣，「有園在城西北，種植雜蔬，井旁小亭，環以垂柳，公餘與翰苑諸公宴集其地」[148]。

國子監祭酒李時敏亦有園在王英園圃旁。所置園林規模小，簡樸清疏。

庶民廬舍，「不過三間五架，不許用斗栱，飾彩色」、「正統十二年，令稍變通之，庶民房屋架多而間少者，不在禁限」[149]。民間修建若干樓、亭、堂、軒，並非真正意義上的園林，僅僅為某一園林元素而已。

被朱元璋譽為「開國文臣之首」的宋濂，為人廉潔，曾經在門上寫

[146]《新修江寧府志．古蹟》。
[147]《金陵古蹟圖考．園林及第宅》，中華書局 2006 年版，第 255 頁。
[148]《天府廣記．名蹟》，北京古籍出版社 1982 年版，第 56 頁。
[149]《明史．輿服四》。

「寧願忍受飢餓而死，不能貪利而活著」的大字。他寫了篇〈江乘小墅記〉[150]，記載了朝廷派往地方的一位高姓巡視官的小園江乘小墅，主人「雖嘗顯榮於時，而翛然有山林之思」，逸韻曠情，「非標雅之居，無以遂其潔修，故君宦轍之所至，必營別墅以自休焉」。園是在荒蕪已久、頹垣敗壁的土地上清理、改造而成，園有「雪洞」、「橘中天」、「雲松巢」等八景。景點建築十分簡陋，如「雪洞」以白堊塗壁；「橘中天」以葦竹為牆，用泥草塗抹，上結銅絲為幕，覆以油繒等。但建築與山水植物構景卻是匠心獨運：雪洞「洞左闢圭門，中鑿小池，漫以礐，四壁塗海波，有噴湧突起之勢，手捫之，方知其平池」；雲松巢「其制一如雪洞，畫偃蹇怪松臥寒煙溼霧間，觀之毛骨瀟爽」，景與畫相結合，虛虛實實，亦真亦幻，陳設簡樸，但文人所需要的精神享受功能齊全；映雪軒「木榻橫陳，映雪時晴，宜臨右軍書」；天地一息「可聽琴，可坐而弈」；橘中天「可據爐而飲，飲後可畫」；清室「列圖書左右，間謐靜巖，不聞人聲，可以擢神局而契道機」……琴棋書畫詩，讀書、悟道，堪稱別出新意的文人園。

紹興市區勝利西路府山北麓的快園，為明初御史韓宜可之別墅。據《明史‧韓宜可本傳》載，韓宜可，字伯時，浙江山陰人，出身官宦世家，為宋資政殿學士韓肖胄後裔，明初為朱元璋的監察御史。他個性耿直，彈劾不避權貴，一生專與貪官汙吏作對，受到後世直臣海瑞、楊繼盛等人的推崇，朱元璋數次欲殺而未忍殺，可謂一代賢吏。

韓公在先祖遺址上構築了這座別業，又因為其婿諸公旦在此精勤讀書，韓公視之為「快婿」，因此遂名「快園」。園在龍山後麓，據祁彪佳《越中園亭記》載：「登龍山之陰，見竹木交陰。知為公旦諸君之快園。小徑逶迤，方塘澄澈。堂與軒與樓，皆面池而幽敞，各極其致，不必披幃相

[150]《宋文憲公全集》卷四三，四部備要本。

對。已知為韻人所居矣。」另據張岱《瑯嬛文集·快園記》載：

屋如手卷，段段選勝，開門見山，開牖見水。前有園地，皆沃壤高
畦，多植果木。

公旦在日，筍橘梅杏，梨楂菘薤，閉門成市。池廣十畝，蓤魚魚肥。
有桑百株，桃梨數十樹……有古松百餘棵，蜿蜒離奇，極松態之變。下有
角鹿、麂鹿百餘頭，盤礴徙倚。朝曦夕照，樹底掩映，其色玄黃，是小李
將軍金碧山水，一幅大橫披活壽意。園以外，萬竹參天，面俱失綠。園以
內，松徑桂叢，密不通雨。亭前小池，種青蓮極茂，緣木芙蓉，紅白間
之。秋色如黃葵、秋海棠、僧鞋菊、雁來紅、剪秋紗之類，鋪列如錦。渡
橋而北，重房密室，水閣涼亭。所陳設者，皆周鼎商彝，法書名畫，事事
精辨，如入瑯嬛福地。

可見，快園是讀書、藏古之處，也是具有生產功能的果園、植物園、
動物園，類似莊園。是園明末歸著名散文家張岱，但那時的快園，「從前
景物十去八九，平泉木石，亦只可僅存其意也已矣」！

明初還出現過在鄉村、湖畔的住宅近旁建有一軒、一亭、一榭、一齋
等建築小品，或築「斗室」、「蛻窩」臥遊，或植松竹菊適意，或藝稼穡、
事漁獵為本，或以「瓜田」為號，借古寓意，實際上這些並非是山水、植
物、建築等諸構園元素皆備的真正意義上的「園林」，這類建築僅僅為寄
託逸韻曠情、山林之思的情懷而已。

如吳江孫氏的小隱湖樓，「小樓尋常盈丈間」，但可以「高情自寄煙水
闊，長嘯不驚鷗鷺閒。白日看雲當檻過，清宵放月照琴還」；謝應芳的愛
菊軒，「嘉其當草木變衰之候，霜瓣露葉，澹然幽芬，挺挺特立，久而不
墜，殆與晚年矍鑠者默有契焉。……雖高風雅致，不敢妄擬於陶，其適意
之樂，亦無官之韓魏公也」；蔡彥祥吳江松陵的漁舍，有太湖的平波滂流，

煙濤風漪，「加有秔稌桑蘽之饒，萑葦、蒲荷、菰芡、菱蓮之利，而又遠攬玉峰，近挹白羊、穹窿、橫山、洞庭諸秀爽」，「舍間林園翳水竹，衡門茅宇，通敞清邃，琴尊在前，圖史左右，是幽人隱者之居也」；崑山邵濟民的「瓜田」，乃「慕古之同姓，種瓜東陵」、「糞於瓜田，戴笠而鋤，抱甕而灌……以之養親，可以充一味之甘；以之留客，可以侑一茶之款。其蔕為苦口良藥，可與參苓、薑桂並用，以活人濟民。嘉之，因以瓜田自號。朝於斯，夕於斯，寓幽興於斯」。

士人王復本，居南京秦淮河邊，建了三間屋子，「制甚樸陋，蓋不用瓦，而織荻為簀，覆其上以蔽雨，屋之四旁為屏障者，皆是物也」[151]。取名「緯蕭軒」，意為依靠編織蘆葦維持生計，典出《莊子·列禦寇》：「河上有家貧恃緯蕭而食者。」

二、半村半郭，山依精廬

永樂以來，國力漸強，迨至宣德、正統年間，國初這些祖制禁令漸漸鬆動，營造禁區時有僭越：「都下園亭相望，然多出戚畹勳臣以及中貴」，海淀一帶貴戚富豪園林，「大數百畝，穿池疊山，所費已鉅萬」、「豪貴家苑囿甚夥」[152]。城內得勝門之水關，後宰門北湖，其間園圃相望，踞水為勝，「稻畦千隴，藕花彌目，西山爽氣，日夕眉宇，又儼然西子湖」[153]。

官員致仕歸田，也在城中或近郊建構莊園別墅。如兵部右侍郎韓雍在蘇州封門內建構苕溪草堂，「十里苕溪路，垂楊罨畫橋。草堂名自古，芰

[151]《王忠文公集》卷六〈緯蕭軒記〉，《叢書整合》初編本。
[152]《萬曆野獲編》卷二十四〈畿輔〉，中華書局 1959 年版，第 609、610 頁。
[153]〔清〕宋起鳳：《稗說》卷四〈園囿〉，轉引自謝國楨《明人社會經濟史料選編》，福建人民出版社 2004 年版，第 215、216 頁。

土產猶饒」，時與徐有貞、祝顥、劉珏輩詩酒其中，劉珏嘗為繪十景圖，「其園林池沼之勝，甲於吳下，世擬之李衛公（李德裕）之平泉莊，司馬公（司馬光）之獨樂園」[154]。戶部尚書殷廉在河北涿州之西楊東郭別墅，「遂擅涿郡一時園亭之勝」[155]。

成化以後，歷弘治、正德、嘉靖、隆慶，隨著禁海令的鬆弛，商業逐漸繁榮，文化出現空前繁榮，構園從復甦到掀起高潮。

最初的構園，選址或在近郊：「樓窺睥睨，窗中隱隱江帆，家在半村半郭；山依精廬，松下時時清梵，人稱非俗非僧。」風貌樸野疏朗，往往是帶有濃厚自然經濟色彩的莊園，園林多依山傍水的山麓園、濱湖園，或處城灣，位於市內的園林也僅僅為宅邊隙地，規模很小。

吳門畫派先驅劉珏，「不習為吏，而舉於鄉；宦成歸隱，丹青擅場」。50 歲時他回蘇州湘城築「小洞庭」，有隔凡洞、題名石、捻髭亭、臥竹軒、蕉雪坡、鵝群沿、春香窟、歲寒窩、橘子林、藕花洲等十景。自此，「新句自題蕉葉上，濁醪還醉菊花邊。臨來古畫多洪谷，關得名琴是響泉。昨日敲門看修竹，珮環無數落湘煙」（劉珏〈和石田韻〉）。

官至內閣重臣的王鏊，「以志不得行歸里」，辭歸蘇州東山陸巷村。王鏊及其子弟親屬在太湖東山的六處園林，皆傍山依林、以水為主。王鏊築園，林泉之心願始得滿足，故園名「真適」。有蒼玉亭、湖光閣、款月臺、寒翠亭、香雪林、鳴玉澗、玉帶橋、舞鶴衢、來禽圃、芙蓉岸、滌硯池、蔬哇·菊徑、稻塍、太湖石、莫釐等 16 景，都以湖光山色、風月禽鳥、稻蔬花木成景。王鏊嘗撰詩曰：「家住東山歸去來，十年波浪與塵埃」、「黃扉紫閣辭三事，白石清泉作四鄰」，過著「十年林下無羈絆，吳

[154] 〔明〕邱睿：《重編瓊臺稿·封溪草堂記》卷一八，《四庫明人文集叢刊》，上海古籍出版社 1991年版。
[155] 同上。

125

山吳水飽探玩」、「清泉一脈甘且寒，肝肺塵埃得湔浣」的生活。

其仲兄王磐的礐舟園為其中最著者，沈周、蔣春州為繪〈礐舟圖〉，唐寅、祝允明皆題詩其上。且適園為王鏊之弟王銓所築，園中雜蒔花木，有峰有池，諸景參峙匯列。招隱園為王鏊季子延陵築，這是一處傍山依林、以水為主的庭園，葉承慶《鄉志類稿》稱其「丘壑擅莫里之勝」。王鏊之侄王學的從適園，於湖波盪漾間得亭榭遊觀之美。

東山的集賢圃，背山面湖，建於太湖之中，既得天然之美，又有人工經營，有城中園林所不可比擬處。董其昌、陳繼儒等文人、畫家常來吟眺其間。西塢書舍賀元忠廬墓處，松竹花卉甚茂。湘雲閣在東山翁巷，曲廊迂迴，入內幾迷東西。

吳寬之父吳融的東莊在封門，「菱濠匯其東，西溪帶其西，兩港旁達，皆可舟而至也」，其中不僅多異卉珍木，有菜地、瓜田、果林、桑園，還有大片的稻田、麥地，儼然一個城內的大型農莊，據《東莊記》載：

由凳橋而入，則為稻畦，折而南為果林，又南西為菜圃，又東為振衣岡，又南為鶴峒。由艇之濱而入，則為麥丘。由竹田而入，則為折桂橋。區分絡貫，其廣六十畝。而作堂其中，曰續古之堂，庵曰拙修之庵，軒曰耕息之軒，又作亭於桃花池，曰知樂之亭，亭成而莊之事始備，總名之曰東莊，因自號東莊翁。

東莊當年的風貌，略見於沈周《東莊圖冊》，圖後有董其昌等人的雜詠，其圖冊是沈周自云「為君十日畫一山，為君五日畫一水」，親手繪就並贈給好友吳寬的。

現存有東城、菱濠、西溪、南港、北港、稻畦、果林、振衣岡、鶴

洞、艇子浜、麥山、竹田、折桂橋、續古堂、拙修庵、耕息軒、曲池、朱櫻徑、桑州、全真館、知樂亭等二十一幀，所畫「一水一石皆從耳目之所睹」，我們可以從中看出「溪山窈窕，水木清華」的自然景色。

沈周《東莊圖冊·菱濠》

明代園林大多以水池為中心，四周點綴山石花木，有的以假山為中心，周旁浚池並種植花木。園中以山水為主景，建築僅為點綴，往往茅草覆頂，具有茅茨土階的簡樸風味。

沈周之祖孟淵居相城之西莊，據杜瓊〈西莊雅圖記〉：其地襟帶五湖，控接原隰，有亭館花竹之勝，水雲煙月之娛。孟淵攻書飭行，郡之龐生碩儒多與之相接，凡佳景良辰，則相邀於其地，觴酒賦詩，嘲風詠月，以適其適。沈周因父輩所築園林「有竹居」，故號「有竹居主人」。有竹居「闢水南隙地，因宇其中，將以千本環植之」，沈周有詩「比屋千竿見高竹，當門一曲抱清川」、「一區綠草半區豆，屋上青山屋下泉。如此風光貧亦樂，不嫌幽僻少人煙」，誠然是座地處幽僻、竹木森森的生態優雅之園。

文徵明之父文林構停雲館是宅邊地，更為狹小，文徵明有〈詠園詩〉十首，可以窺見其風貌：「階前一弓地，疏翠蔭蒙蒙」，寒煙依樹，喬松修梧。「簷鳥窺人閒，人起鳥下食」，樹木蓊鬱，鳥語花香。「埋盆作小池，便有江湖適。微風一以搖，波光亂寒碧」，如畫的詩，寫意的水。小小景石有「怪石吁可拜」，也有「不及尋」的疊石，但「空稜勢無極」，「小山蔓蒼蘿，經時失嶒崒。秋風忽披屏，姿態還秀出」，亦有層峰崇垣，可以「窗中見蒼島」。文徵明曾言：「吾齋、館、樓、閣無力營構，皆從圖書上起造耳。」

嘉靖六年（西元 1527 年），文徵明辭官，「到家築室於舍東，名玉磬山房，樹兩桐於庭，日徘徊嘯詠其中，人望之若神仙焉」。玉磬山房是在停雲館之東拓展一如玉磬形的書堂小庭園，「精廬結構敞虛明，曲折中如玉磬成」「曲房平向廣堂分，壁立端如禮器陳」。文徵明自謂：「橫窗偃曲帶修垣，一室都來斗樣寬。誰信曲肱能自樂，我知容膝易為安。」（〈玉磬山房〉）

拙政園始建於明正德四年（西元 1509 年），成於嘉靖十七年（西元 1538 年），為解職歸田的御史王獻臣所築，取晉潘岳〈閒居賦・序〉「灌園鬻蔬」「此亦拙者之為政也」，園為「拙政」，與「巧宦」相對。選址在姑蘇老城專事產糧的「北園」，「不出郛郭，曠若郊野」，有積水亙其間，「流水斷橋春草色，槿籬茅屋午雞聲」，頗具山野之氣。

園中主要景物是水和植物，疏置亭臺，布局平曠開闊。景物有滄浪池、若墅堂、夢隱樓、繁香塢、倚玉軒、小飛虹、芙蓉隈、小滄浪亭、志清處、柳隩、意遠臺、水花池、淨深亭、待霜亭、聽松風處、怡顏處、來禽囿、得真亭、珍李坂、玫瑰柴、薔薇徑、桃花沜、湘筠塢、槐雨亭、爾耳軒、竹澗、瑤圃、嘉實亭、玉泉、釣、槐屋、芭蕉檻等，以明瑟曠遠的

自然風景為基調。

　　文徵明有〈拙政園圖詠三十一景〉,「猶可徵當日之經營位置,歷歷眉睫。又如身入蓬島閬苑,琪花瑤草,使人應接不遑,幾不知有塵境之隔」。畫上的拙政園,古淡天然,一片野趣。如小滄浪亭:一汪滄浪水莽莽蒼蒼,流向遠處,淺灘、綠洲參差,傍水構一虛亭,綠水繞楹,水岸坡地,樹木蔥鬱。既有風月供垂釣,又有孺子唱濯纓,真是「滿地江湖聊寄興,百年魚鳥已忘情」。水木明瑟,曠遠恬淡,足可表現江湖之思、濠梁之感。

　　明嘉靖初年,宋代著名詞人秦觀後裔秦金在無錫因惠山寺南隱房和漚寓房兩處僧寮之地建園,因秦金號鳳山,故初名「鳳谷行窩」。蒼涼廓落,初不以一亭一榭為奇,奠定了園林的雛形,為一自然山林園。萬曆時湖廣巡撫秦燿改建園居,取王羲之「取歡仁智樂,寄暢山水陰」詩意,改名寄暢園。

　　今背山臨流的寄暢園,整體布局仍因明時之舊,結合園內地形和周圍環境,根據東西狹窄、南北縱長、西枕惠山山麓、西高東低的特點,因高培土,就低鑿池,創造了與園基縱長方向相平行的水池和假山。

　　該園幾百年來一直屬秦之子孫所有,故整體規模儲存較好。全園以水池為構圖中心,池東一帶臨池構築亭榭,連以遊廊,池西築土石相間的黃石假山,為張南垣從子張鉽的作品,假山內用黃石砌成八音澗,使人彷彿置身於深山曲谷之間,背靠錫山、惠山二山美景,二泉細流淙淙作響,人工美與自然美相融,深得山林野趣。園外錫山峰巒和龍光塔影浮現於林木梢頭,倒映於碧水池中,成為絕妙的借景。別具匠心的設計和營造形成了寄暢園蒼涼廓落、古樸清曠、山水林木之雅的獨特風格,卓然成為江南山墅園林的典範。

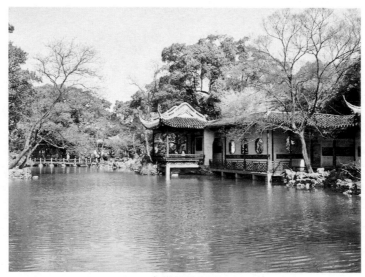

寄暢園錦匯漪

姚涮在南京繁華綺麗的秦淮河邊築「市隱園」，園有十八景，諸如「玉林」、「中林堂」、「青雨畦」、「秋影亭」等，回塘曲檻，水竹之盛，甲於都下，「蟬蛻汙渚之中，鴻翔廖闊之表，蓋內觀取足遊方外著也，以故散睇怡顏，放歌招隱，此焉永日」[156]。

三、繡戶雕甍，編茅為亭

明代園林史上最大的構園高潮是隨著晚明相對文禁的鬆弛、經濟的繁榮和消費觀念的高漲出現的。

嘉靖皇帝早期整頓朝綱，減輕賦役，對外抗擊倭寇，後史譽之謂「中興時期」。但其統治後期崇通道教，並痴迷於煉丹，致使後來發生「壬寅宮變」，之後不再理政；至萬曆帝朱翊鈞登基初期，由內閣首輔張居正主持萬曆朝新政，張居正掌權的十年，勵精圖治。資本主義萌芽出現，史

[156]〔明〕許穀：《許太常歸田稿·市隱園十八詠》卷一〇，《四庫全書存目叢書》本。

稱「萬曆中興」。萬曆皇帝後期同樣不理朝政，經常罷朝，致使朝內派系之間相互牽制、互相制衡。女真在東北迅速崛起，在薩爾滸之戰中擊敗明軍。至天啟間，熹宗朱由校好雕小樓閣，斧斤不去手，聽任閹黨魏忠賢把持朝政，殺戮異己，民怨載道。此後，明朝國勢衰微。

但是與晚明極端腐敗的政治恰恰相悖，「文化藝術的發展，有其相對獨立的場域，雖然受到政局動盪及經濟變動的影響，但審美追求所開拓的精神境界依然可以傳承，藝術創造的成果可以歷劫而重生。一旦在文化藝術上有所開創，並能蔚成風氣，形成典範，則可傳諸後世，形成傳統，晚明文化的重大意義在此」，「雖然以北京為全國『政治中心』，但是經濟發達的江南卻以南京、蘇州、杭州為核心，帶動周邊的都市與城鎮，發展成充滿文化創意的『文化中心帶』」。[157]

京城西郊海淀地區泉水湖澱等水系分布密集、自然風景優美，方圓二十餘里，鳥語花香。除了皇家園林、寺廟園林以外，富商巨賈、官宦貴戚、文人雅士的私家園林也點綴其間。京城私家園林受皇家氣派的影響，大多追求奢華，如《五雜俎》所言：「大抵氣象軒豁，廊殿多而山林少，且無尋丈之水可以遊帆。」

號為「都下名園第一」的清華園，園主是明神宗萬曆皇帝的外祖父武清侯李偉。李偉在發跡後，效仿文人墨客，附庸風雅，在風景秀麗的海淀地區修了一處規模很大的私家園林，名為清華園。其園方圓十里，西北水中起高樓五楹，樓上覆起　臺，俯瞰玉泉諸山。《明水軒日記》云：「清華園前後重湖，一望漾渺，在都下為名園第一。若以水論，江淮以北，亦當第一也。」《日下舊聞考》描述清華園盛景：「初至，見茅屋數間，入重門，境始大。」進到重門裡便是進了另一番世界：「池中金鱗長至五尺，別院

[157] 鄭培凱：〈晚明文化與崑曲盛世〉，《光明日報》2014 年 1 月 20 日。

二，邃麗各極其致。為樓百尺，對山瞰湖，堤柳長二十里，亭日花聚，芙蕖繞亭，五六月見花不見葉也。池東百步置斷石，石紋五色，狹者尺許，修者百丈。西折為閣，為飛橋，為山洞。西北為水閣，壘石以激水，其形如簾，其聲如瀑，禽魚花木之盛，南中無以過也」，「雪後，聯木為水船，上施軒幕，圍爐其中，引觴割炙，以一二十人挽船走冰上若飛，視雪如銀浪，放乎中流，令人襟袂凌越，未知瑤池玉宇，又何如爾」。

勺園是明朝著名書畫家米萬鍾於萬曆年間所建，取海淀一勺之意，在今北京大學內，其中有五大勝景：一色天空、二太乙葉、三松坨、四翠葆榭、五林於澨。園有百畝，穿池鑿山，山峻湖廣，登高俯遠近景物，下水可得舟楫之樂。畹園也在海淀，方圓有十餘里，有嶼石百座、喬木千計、竹萬計、花億萬計，有寬廣的荷花池，還有靈璧、太湖、錦川等奇石。袁中道〈海淀李戚畹園四首〉詩日：「沉綠殷紅醉曉暉，入林花雨潤羅衣。盤雲只覺山無蒂，噴雪還疑水有機。遂與江湖爭浩渺，可憐原隰總芳菲。何妨攜襆同棲宿，煙月留人詎忍歸。」

晚明江南經濟繁榮，生活富裕，文娛活動豐富，審美追求達到十分精緻的高峰。蘇州甚至成為世界時尚中心，時國內稱「小蘇州」的不下十多處。

此時文人心態也空前開放，但他們更注重內在精神修養，在日常生活中，或「琴聲相悅，灌畦汲井，鋤地栽蘭，場圃之間，別有餘適」（張鼐〈題爾遐園居序〉）；或「相與偃曝林間，諦看花開花落」（陳繼儒〈花史跋〉），從而迸發出空前的藝術創造力，他們捕捉優雅閒適的意境美和審美體驗，從山水花木中攫取清幽雅致的意象來自我映襯，一直延續至清前期。在「吳中豪富，競以湖石築峙奇峰陰洞，至諸貴占據名島以鑿，鑿而嵌空為妙絕」的同時，「閭閻下戶，亦飾小小盆島為玩」[158]。

[158]〔明〕黃省曾：《吳風錄》。

在提倡真性情，頌揚浪漫和人义雙重思潮的影響下，好貨、好色、好珪璋彝尊、好花竹泉石都成為無可非議的人性之自然。

明末張岱〈自為墓誌銘〉坦言自己：「極愛繁華，好精舍，好美婢，好孌童，好鮮衣，好美食，好駿馬，好華燈，好煙火，好梨園，好鼓吹，好古董，好花鳥，兼以茶淫橘虐，書蠹詩魔。」清初的袁枚也直言不諱的宣稱：「袁子好味，好色，好葺屋，好遊，好友，好花竹泉石，好珪璋彝尊、名人字畫，又好書。」

歸莊〈太倉顧氏宅記〉稱：「豪家大族，日事於園亭花石之娛，而竭資力為之，不少恤……今日吳風汰侈已甚，數里之城，園圃相望，膏腴之壤，變為丘壑，繡戶雕甍，叢花茂樹，恣一時遊觀之樂，不恤其他。」

構園如痴似癖，成為江南文人身分、品味的象徵。據王世貞《遊金陵諸園記》所載，明末寓居南京的士大夫營建的第宅園林就達三十六處之多。

杭州園林主要以花園、書院、草菴、山房、別墅等形式建於西湖及其周圍的青山之麓。著名者如延祥園、喬園、劉園、吳園等幾十處園林均集中於今孤山路、南山路、北山路、吳山路一帶。

明末也是紹興園林史上的構園巔峰期。許多文人積極參與園林設計和造園實踐，將文學藝術表現手法引入園林，士大夫幾乎無人不建園林自娛。祁彪佳《越中園亭記》收錄園亭276座，「越中，眾香國也」，整個越中都成了一座大花園。

常熟之瞿氏東皋草堂、錢氏拂水園、陳繼儒畬山的掃石山房、如皋冒闢疆水繪園等都名著江南。它如松江之東園、西園、也是園，富陽之澹園，臨安之宜園、涉園，潛縣之小桃李園，新城之陳氏園，昌化之東園、西園等，儀徵、太倉、常州、湖州、嘉興等地也都大量營建園林。園林之盛，達到了前所未有的程度。

第七章
園林美學鼎盛期 —— 明代

這時期的構園浪潮，有鮮明的時代特徵：

首先，園林是富商巨賈、官僚、富足文人滿足「人欲」之場所，此時傳統文人的清高已被世風溶解，「隱於園」被「娛於園」所替代。明吳履震《五茸志逸》記載：「士大夫仕歸，一味美宮室，廣田地，蓄金銀，豢妻妾，寵嬖倖，多僮僕，受投靠，負糧稅，結官稅，窮宴饋而已。」

東園（今留園前身）建於明代萬曆年間，徐泰時是明萬曆年間太僕寺卿，太僕寺是管理皇家建築工程的部門，徐泰時參與營造萬曆帝的壽宮，即十三陵中的定陵，富有建築實踐經驗。徐氏廣搜奇石，從湖州其岳父董份家運來宋代花石綱遺物瑞雲峰等五峰置於園內。瑞雲峰為一太湖奇峰，採自太湖洞庭西山，稱「小謝姑」。為北宋徽宗時花石綱遺物，擬北運汴京，因石太沉，未果。明代為南潯董份購得，萬曆中歸其婿太僕寺卿徐泰時，時稱大江南北花石綱遺石，以此為祖。清乾隆四十四年（西元1779年），織造使者為迎接乾隆皇帝弘曆第五次南巡，遷瑞雲峰至織造署西行宮內，立在水池中央，池州疊湖石假山陪襯。瑞雲峰高5.12公尺，連盤座高6.23公尺，寬3.25公尺，厚1.3公尺，有「妍巧甲於江南」之譽。

明公安派文學家袁宏道激賞周時臣所堆石屏，「高三丈，闊可二十丈，玲瓏峭削，如一幅山水橫披畫，了無斷續痕跡，真妙手也」。

今中西部山池仍保存著明代東園的布局形式，山水相依，特別是大型假山連綿逶迤，山上銀杏、楓楊、榆、柏、青楓等十餘株百年古樹，營造出濃郁的山林野趣。西部以山林風光為主，土石假山上楓樹成林，至樂亭、舒嘯亭隱現於林木之中。山左雲牆如遊龍起伏。山前「之」字形曲溪宛轉，緣溪行，有身臨桃花源之感。今北部又一村廣植竹、李、桃、杏，建有葡萄、紫藤架，闢有盆景園，猶存田園之趣。

藝圃，位於蘇州閶門商業鬧區的文衙弄，據姜垛〈頤圃記〉，明時「其

地為姑蘇城之西北偏，去閶門不數百武，闤闠之衝折而入杳冥之墟。地廣十畝，屋宇絕少，荒煙廢沼，疏柳雜木，不大可觀」、「吳中士大夫往往不樂居此」。因此，清初汪琬才稱「隔斷城西市語譁，幽棲絕似野人家」。

簡樸的大門裡先後住過三代以德高才顯著稱於明末政壇的園主：「其始，則有袁副使繩之以高蹈聞於前；其次，則有文文肅公父子以剛方義烈著於後；今貞毅先生復用先朝名諫官悠遊卒歲乎此，而其兩子則以讀書好士、風流爾雅者紹其緒而光大之。」成為蘇州園林中唯一以園主盛名而著稱的園林。

萬曆末年為文徵明曾孫文震孟所得，乃「公未第之時」。明文秉《姑蘇名賢續記》稱文震孟恬泊無他嗜好，而最深山水緣，家居唯與子弟談榷藝文，品第法書名畫、金石鼎彝，位置香茗几案、亭館花木，以存門風雅事。他酷愛《楚辭》，頗有自比屈原之意，得園後，對業已廢圮的園林略加修葺，易名「藥圃」。「藥」，楚辭中指香草白芷，清幽高潔，寓避世脫俗之意，文氏隱居於此，寫詩作畫，修身養志，「書跡遍天下，一時碑版署額，與待詔埒」。

汪琬〈文文肅公傳〉說，第宅猶諸生時所居，未嘗拓地一弓，建屋一椽。宅園基本保存了醉穎堂時期寫意山水園的特色。《文氏族譜續集》據《雁門家採》載：

中有生雲墅、世綸堂，堂前廣庭，庭前大池五畝許。池南壘石為五老峰，高一丈。池中有六角亭名「浴碧」，堂之右為青瑤嶼，庭植五柳，大可數圍，尚有猛省齋、石經堂、凝遠齋、巖扉。

青瑤嶼是文震孟讀書的地方，著有《藥圃詩稿》。庭植五棵高大的柳樹，追慕陶淵明「五柳先生」的風采，風雅可掬。崇禎《吳縣志》稱其「林木交映，為西城最勝」。

明崇禎十七年（西元 1644 年），園歸崇禎進士山東萊陽姜埰。姜埰與其弟垓，時稱「兩姜先生」，皆志節高尚。

三百年前的藝圃，汪琬〈藝圃後記〉中記載甚詳：

甫入門，而徑有桐數十本。桐盡，得重屋三楹間，曰「延光閣」。稍進，則曰「東萊草堂」，圃之主人延見賓客之所也。主人世居於萊，雖僑吳中，而猶存其顏，示不忘也。逾堂而右，曰「餺飥齋」。折而左，方池二畝許，蓮荷蒲柳之屬甚茂。面池為屋五楹間，曰念祖堂，主人歲時伏臘、祭祀、燕享之所也。堂之前為廣庭，左穴垣而入，曰「暘谷書堂」，曰「愛蓮窩」，主人伯子講學之所也。堂之後，曰「四時讀書樂樓」，曰「香草居」，則仲子之故塾也。由堂廡迤而右，曰「敬亭山房」，主人蓋嘗以諫官言事，謫戍宣城，雖未行，及其老而追念君恩，故取宣之山以志也。館曰「紅鵝」，軒曰「六松」，又皆仲子讀書行我之所也。軒曰「改過」，閣曰「繡佛」，則在山房之北。廊曰「響月」，則又在其西。橫三折板於池上，為略彴以行，曰「度香橋」。橋之南，則「南村」「鶴柴」皆聚焉。中間壘土為山，登其巔，稍夷，曰「朝爽臺」。山麓水涯，群峰十數，最高與「念祖堂」相向者，曰「垂雲峰」。有亭直「愛蓮窩」者，曰「乳魚亭」。山之西南，主人嘗植棗數株，翼之以軒，曰「思嗜」，伯子構之，以思其親者也。今伯子與其弟，又將除「改過軒」之側，築重屋以藏棄主人遺集，曰「諫草樓」，方鳩工而未落也。

汪琬在〈藝圃記〉中對建築有整體介紹：「為堂、為軒者各三，為樓為閣者各二，為齋、為窩、為居、為廊、為山房、為池館、村砦、亭臺、略彴之屬者各居其一。」水池方廣瀰漫，村寨迤邐深蔚，朝爽臺高明敞達，香草居、紅鵝館、六松軒曲折工麗。「至於奇花珍卉，幽泉怪石，相與晻靄乎幾席之下；百歲之藤，千章之木，干霄架壑；林棲之鳥，水宿之

禽，朝吟夕弄，相與錯雜乎室廬之旁」。

王世貞〈太倉諸園小記〉說：「余癖迂，計必先園而後居第，以為居第足以適吾體，而不能適吾耳目，以便私之一身及子孫，而不及人」，「有八園，郭外二之，廢者二之，其可有遊者僅四園而已」。[159] 據現存文獻記載，王世貞在太倉曾經先後居住生活的園林有檿涇園、離園、小祇園和弇山園。號為「東南第一名園」的弇山園是與當時造園高手張南陽合作的結晶，聲聞東南。

弇山園初稱小祇園，佛教有「祇樹給孤獨園」，簡稱祇園，是舍衛國的須達長者奉獻給佛陀的一座精舍，它是佛陀在世時規模最大的精舍，也是佛教寺院的早期建築形式。後因《莊子》、《山海經》、《穆天子傳》有「弇州」、「弇山」，皆為仙境，他自號「弇州山人」，亦改園名為「弇山園」。

王世貞撰寫了八篇〈弇山園記〉，弇州園占地七十餘畝，與上海豫園相當。其中「土石得十之四，水三之，室廬二之，竹樹一之」，「園之中，為山者三，為嶺者一，為佛閣者二，為樓者五，為堂者三，為書室者四，為軒者一，為亭者十，為修廊者一，為橋之石者二、木者六，為石梁者五，為洞者、為灘若瀨者各四，為流杯者二，諸巖蹬、澗壑不可以指計，竹木卉草香藥之類，不可以勾股計」。弇山園的後門，榜曰「琅邪別墅」。

王世貞概括弇山園有「六宜」之勝：「宜花、宜月、宜雪、宜雨、宜風、宜暑。」弇山園也成了文人雅集之所，留卜了戚繼光、李時珍、徐階、屠龍、陳繼儒、汪道昆、胡應麟、梁辰魚、潘季馴、王錫爵等諸多歷史名人的足跡。弇山園又是王世貞個人的退隱之所和精神家園，王世貞為營建弇山園殫精竭慮，但並不視之為一己私物，在〈題弇山園八記後〉

[159]〔明〕王世貞〈弇山園記〉，見《弇州續稿》卷五九。

說:「余以山水花木之勝,人人樂之,業已成,則當與人人共之。故盡發前後局,不復拒遊者。」晚年曾語重心長的告誡:「吾茲與子孫約,能守則守之,不能守則速以售豪有力者,庶幾善護持,不至損夭物性,鞠為茂草耳!」一方小園,是他心靈休憩的自在港灣,亂世中尋求全身遠害的途徑。

明神宗時位極人臣之首的王錫爵,因感宦途凶險,加上愛子王衡早卒,「私念平生高興,鍾於各園花果,理疾之暇,則以朝夕至各園,徜徉其間」[160]。

王衡〈春仲園居〉:「無事此經月,細草衣垣牆。開門不見人,但聞花甌香。眷言對華滋,有懷託春陽。無棄管蒯資,生理各有當。」[161] 在宦途百轉千迴之後,人生的豁達通透之悟,更顯得彌足珍貴。

經過王錫爵、王衡兩代人的不斷營建,南園景點更為豐富多樣。傳至第三代的王時敏手中時,更是多次修葺拓建,南園的景點分布狀況也最終得以確立。王時敏除了繼續拓建祖輩遺留下來的南園之外,還邀請巧奪天工的著名造園大師張南垣,將文肅公芍藥圃稍拓,花畦隙地,插棘誅茅,累山植木,名曰樂郊。中間改作者再四。磴道盤紆,廣池澹灩,周遭竹樹蓊鬱,渾若天成,而涼堂邃閣,位置隨宜,卉木窗軒,參差掩映,頗極林壑臺榭之美。有藻野堂、挹山樓、涼心閣、期仙廬、掃花庵、香綠步、縮春橋、沁雪林、梅花廊、翦鑑亭、鏡上舫、峭蒨專塈、煙上霞外、紙窗竹屋、清聽閣、遠風閣、密圓閣、畫就香霞檻、雜花林、真度庵並東崗之陂諸勝。十餘年中,費以累萬,成為聞名遐邇的江南園林典範。

豫園與顧氏露香園、日涉園,號為「明代上海三大名園」。豫園始建

[160]〔明〕王錫爵:《王文肅公文集・周年祭文》。
[161]〔明〕王衡:《緱山先生集》卷一,明萬曆四十四年刻本。

於明嘉靖三十八年（西元 1559 年），園主潘允端，出身於名門望族，其父潘恩，字子仁，號笠江，嘉靖二年（西元 1523 年）進士，官至都察院左都御史和刑部尚書，死後贈太子少保，諡「恭定」。潘恩為官廉能正直，懲惡揚善，深得民心。他家世春堂上掛著「履富履貴履盛滿，如履春冰；保身保家保令名，如保赤子」的對聯，正是他踐行的人生法則。潘恩年邁辭官告老還鄉，時次子潘允端以舉人應禮部會考落第，為了讓父親安享晚年，遂萌動建園之念。

「園日涉以成趣」，潘允端選擇了家宅世春堂西的大片菜畦作為園址，宅與園僅一巷之隔。原有七十餘畝地，時與太倉王世貞弇山園同為江南名園之冠。潘聘請園藝名家張南陽擔任設計和疊山，前後耗時十八年。山勢磅礡，重巒疊嶂。山高四丈，迂迴曲折，其間有磴道盤旋。喬鍾吳在〈西園記〉中說：大假山「層崖峭壁，森森若萬笏狀……遙望之若壺中九華，天造地設，幾不知其為人力也」，「時奉老親觴詠其間，而園漸稱勝區矣」！潘允端在〈豫園記〉中解釋園林的立意是：「匾曰豫園，取愉悅老親意也。」「豫」有安泰、平安之意，閃爍著中華民族人倫之美。

今三穗堂原為樂壽堂，南臨廣袤約 2,500 平方公尺的荷花池，「湖心有亭，渺然浮水上，東西築石梁，九曲以達於岸」，喬鍾吳寫的〈西園記〉中記載，湖心亭「亭外遠近植芙蕖萬柄，花時望之燦若雲錦。憑欄延賞，則飛香噴鼻，鮮色襲衣，雖夏月甚暑，灑然沁人心脾」，「池心有島橫峙，有亭曰鳧伏。島之陽，峰巒錯疊，竹樹敝虧，則南山也」。荷池中時有鳧禽戲水，月影飄搖。「南山」蓋取「壽比南山」之意。潘家世交、大書畫家董其昌寫有〈樂壽堂為潘泰鴻壽〉詩，稱園景「森梢嘉樹成蹊徑，突兀危峰出市廛。白水朱樓相掩映，中池方廣成天鏡」、「水北樓臺照碧霄」，「水南嵐翠何飄渺」，「磴道周遮洞壑深，遊人往往迷幽討。飛梁百

尺互長虹，別有林扉接水窮。名花異藥不知數，經年瑤圃留春風」云云。「陸具嶺澗洞壑之勝，水極島灘梁渡之趣」，潘允端說：「大抵是園，不敢自謂輞川、平泉之比，而卉石之適觀，堂室之便體，舟楫之沿泛，亦足以送流景而樂年矣。」

為金陵諸園之冠的南京瞻園成於徐達第七世孫太子太保徐鵬舉之手，有石坡、梅花塢、平臺、抱石軒、老樹齋、北樓、翼然亭、釣臺、板橋、秭生亭、竹深處等著名的十八勝景，瞻園以假山為主景。主體建築靜妙堂把園林分為南北二區，南狹北廣，各有水沼假山，有友松、倚雲、仙人諸峰，磐石、伏虎、三猿諸洞，玲瓏峭拔，曲邃盤紆。《金陵古蹟考》稱「皆名實相符，石之下多邃洞，窅曲盤紆，頗稱屈折」。

據史料記載，瞻園十八景之一的梅花塢，明代時曾是植梅勝地，當時有幾百株梅花爭豔吐芳，「環植寒梅處，橫斜畫閣東。一輪明月照，滿樹白雲空。春到孤亭上，香聞大雪中」。可惜今梅花不見。

南假山臨池壁立，具溶洞景色。有三疊瀑布，山上樹木蒼翠，藤蔓披拂，儼然真山野林；北假山坐落在北部空間的西面和北端。雄峙水際，幽谷深澗，山徑盤旋。西部山巒岡阜高下蜿蜒，別有一番山林野趣。西為土山，北為石山，東抱曲廊，夾水池於山前，陡壁雄峙，「高高低低都是太湖石堆的玲瓏山子」，臨水有石壁，下有石徑，臨石壁有貼近水面的雙曲橋，溝通了東西遊覽路線。山腹中有盤龍、伏虎、三猿諸洞。

據《儒林外史》第五十三回描寫，園中最高處有全是白銅鑄成的亭子，用炭火取暖，比北京頤和園寶雲閣（銅亭）的建成時間要早得多。

趙宧光夫婦蘇州的寒山別業，位於蘇州郊外支硎山南。趙宧光（西元1559～1625年），字凡夫，一字水臣，號廣平，太倉（今江蘇太倉）人，國學生，是宋太宗趙炅第八子元儼之後。宋王室南渡，留下一脈在吳郡太

倉，便有了晚明時期吳郡充滿人文色彩的趙氏一族。作為王室後裔，趙宧光一生不仕，只以高士名冠吳中。宧光夫婦在此，鑿石為澗，引泉為池，自闢丘壑，花木秀野，有千尺雪、芙蓉泉、小宛堂、雲中廬、彈冠室、驚虹渡、綠雲樓、飛魚峽、琳瑯叢、蝴蝶寢、馳煙驛、澄懷堂、清暉樓諸勝，巖壑清幽，泉沼澄碧，尤以千尺雪瀑布為最，泉水從巖壁間流出，懸掛千尺，色白如雪，如洞天仙源。小宛堂內茗碗幾榻，超然塵表。女主人陸卿子有組詩〈山居即事〉描寫此園的景色：「石室藏丹青，蘿房起白雲。鳥飛天影外，泉響隔林聞。澹盪波光裡，煙霞斂夕曛」，「麋鹿緣巖下，神仙採藥逢。桃花開已遍，樵客欲迷蹤」，「樹色千重碧，溪聲萬壑流。烏啼花塢暖，楓落石門秋」。建築則蘿房、石室，所見則丹青、白雲、鳥飛、天影、波光、煙霞、夕曛，所逢則麋鹿、神仙、樵客，純為山林風味。園林借真山林的壯美之勢，園內園外、天然之景和人工之景渾然一體，確為山居色彩。

王心一的歸田園居，「門臨委巷，不容旋馬。編竹為扉，質任自然」。委巷即東首的百花小巷，「牆外連數畝，資為種秫田」；作秫香館樓，「樓可四望，每當夏秋之交，家田種秫，皆在望中」，很有點「柴門臨水稻花香」的詩意。

明末揚州有鹽商鄭之彥明利國通商之事，四子元嗣、元勳、元化、俠如以園林相競。元嗣有五畝之宅，元勳有影園，元化有嘉樹園，俠如有休園。

鄭俠如的休園占地五十畝，在所居住宅後，間一街，乃為閣道而下行如阪，阪盡而徑，徑盡而門，門內為休園。先是，住宅後有含英閣、植槐書屋、碧廠耽佳、止心樓諸勝，園中有空翠山亭、蕊棲、挹翠山房、琴嘯、金鵝書屋、三峰草堂、語石樵、水墨池、湛華衛書軒、含清別墅、定

舫、來鶴臺、九英書塢、古香齋、逸圃、得月居、花嶼、雲徑繞花源、玉照亭、不波航、枕流、城市山林、園隱、浮青諸勝，中多文震孟、徐元文、董香光真跡。止心樓下有美人石，樓後有五百年棕櫚，墨池中有蟒，來鶴臺下多產藥草。

聲名最著的影園始建於明萬曆末年天啟初年，竣工於崇禎七年（西元 1634 年），費時十餘年。園主鄭元勛生而穎異，為崇禎後期進士，善文能畫。園址選在揚州城外西南隅荷花池北湖，「湖中長嶼上，古渡禪林之右，寶蕊樓之左，前後夾水，隔水蜀崗蜿蜒起伏，盡作山勢，柳荷千頃，崔葦生之」。董其昌以園之柳影、水影、山影而名之為「影園」。園處岡巒城郭之間，四季花木簇擁著石隙奇石亭榭，花影簇簇，流水潺潺，舉目皆畫，美景若夢。

是園構畫者計成，題園額者董其昌，為園中黃牡丹詩定音者錢謙益，以東坡筆法題「玉勾草堂」、「淡煙疏雨」者鄭元嗣，題「孤蘆中」者姜開光，題「一字齋」者徐碩齋，題「媚幽閣」者陳眉公，師友胞兄及名流的墨寶，彰顯了影園的高品味，鐫刻著歷史印記，流溢出鄭元勛親情、友情和真情。

如皋之水繪園，始建於明朝萬曆年間。原是邑人冒一貫的制業，歷四世至冒闢疆時始臻完善。水繪園南鄰中禪寺，西倚碧霞山，這三處勝景四周環水，呈「品」字形格局。水繪園不設垣墉，環以碧水，園中憑藉水流於地面，自然的形成了一幅幽美的畫圖。清初名士陳維崧在〈水繪園記〉中寫道：「繪者，會也，南北東西皆水繪其中，林巒葩卉塊扎掩映，若繪畫然」，「（冒襄）家有水繪園，園有逸園、梅塘、湘中閣、洗缽池、玉帶橋、寒碧堂、小三吾、小浯溪諸勝」。

南翔猗園原為萬曆年間閔士籍所建，閔士籍歷任光祿寺良醞署署正、河南府通判、代理嵩縣知縣、汝州知州。猗園由朱稚徵（字三松）精心設

計布畫，園名取《詩經》「綠竹猗猗」的意境。朱稚徵是明代的工藝家，兼工疊石造園，是嘉定派竹刻創始人，竹刻技藝臻妙，與其祖鶴、父纓合稱「嘉定三朱」，擅長繪畫，尤其善於畫遠山淡石、叢竹枯木。朱三松以十畝之園的規模，遍植綠竹，內築亭、臺、樓、閣、榭、立柱、橡子、長廊，其上無不刻著千姿百態的竹景，生動典雅。猗園於明末歸貢生李宜之，其為「嘉定四先生」之一的李流芳的侄子，詩文俱佳。時與李流芳的檀園、李氏三老園並稱南翔「三園」。李宜之曾作〈猗園成小築喜賦〉：「自可身如客，何妨寓是家。質錢為屋小，伐竹補籬斜。燕任營新壘，池休漲淺沙。最憐千樹綠，月色不曾遮。」園中以千樹綠為特色，其中「借水成三徑，搴雲補一林」，多翠竹、桂花、梧桐、蓮花等植物，「此時文酒社，家釀許同斟」，主人在此雅集文會，與文友們詩酒酬唱。清康熙舉人張揆方作〈古猗園賦〉，盛讚李宜之高才翩翩，「開蔣詡之三徑兮，關摩詰之西莊」，危亭鑑影，蕭齋遐矚。臺高且安，「不啻子瞻之超然」，「又似乎子由之東軒」，「仿屈子之水周堂下兮，疑米顛書畫之舫。傲柳州之愚溪兮，勝樂天之池上」。種竹盈塢，藝菊成畦，類與可之簀簹，比淵明之東籬。主人多藝而好事，陳圖史於几席，恆褰裳而蠟屐。

　　嘉定秋霞圃的前身為明工部尚書龔宏建於明正德、嘉靖年間的私園，龔氏取《詩經・魏風・十畝之間》意，詩曰：「十畝之間兮，桑者閒閒兮。行與子還兮。十畝之外兮，桑者泄泄兮。行與子逝兮。」

　　嘉定人鄧鍾麟有詩曰：「松風嶺上微雲度，鶯語堤邊照隔林。寒香室外花盈塢。返屐高登百五臺，歲寒徑曲延苺苔。徘徊還憩層雲石，宛轉仍歸數雨齋。坐久更深濠濮興，頻歌水檻波凝鏡。桃花潭上浴鷗閒，題青渡頭棲鷺靜。回看樓閣鬱相望，香步遙通灑雪廊。」詩中松風嶺、鶯語堤、寒香室、百五臺、歲寒徑、桃花潭、灑雪廊等都為園中勝景。

第七章
園林美學鼎盛期 —— 明代

萬曆年間，龔宏後裔與「嘉定四先生」唐時升、婁堅、程嘉燧、李流芳等名士會文唱和於其中，「園林之宴無虛日」，盛況空前。那時，園內疊石疏泉，丘壑紆迴。有人猜測，園名也許緣於唐王勃〈滕王閣序〉中「落霞與孤鶩齊飛，秋水共長天一色」的意境，但原句之意境似乎過於遼遠壯美，這裡卻是沉靜而柔美，與詩意有顯著差異。

萬曆、天啟年間諸生沈弘正在龔氏園之東另建一園，園內有扶疏堂、聊淹亭、閒研齋、覓句廊等建築。

龔氏園之北的金氏園，為萬曆十年（西元 1582 年）舉人金兆登之祖父金翊所置。據《嘉定縣志》第宅園亭門「金氏園」條云：「東清鏡塘北，中有柳雲居、止舫、霽霞閣、冬榮館，金兆登闢。別有福持堂，在塔院西，兆登別業。」

傳統文人一向以園林為洗心滌性的重要生活境域，經濟並不富裕的文人，也大都期盼著一個屬於自己的文雅空間，實在是那個時代文人的共同心願。

陳繼儒在《岩棲幽事》中以為「不能卜居名山，即於崗阜回復及林水幽翳處闢地數畝，築室數楹，插槿作籬，編茅為亭，以一畝蔭竹樹，一畝種瓜菜，四壁清曠，空諸所有，畜山童灌園薙草，置二三胡床著林下，挾書硯以伴孤寂，攜琴弈以遲良友，凌晨杖策，抵暮言旋。此亦可以娛老矣。」

明代傑出書畫家、文學家徐渭，以教書、當幕友和賣詩文書畫為生，在獲胡宗憲所贈稿酬後，馬上用以購置他的青藤書屋，面積不及兩畝，充其量為庭園式民居建築。書屋坐北朝南，三開間，硬山頂，係石柱磚牆硬山造木格花窗平房。前室南向，內懸徐渭畫像及其手書，云「一塵不到」，並有陳洪綬題「青藤書屋」之匾。

書屋之東有一小園，園內種植徐渭所喜芭蕉、石榴、葡萄等植物，書屋之南有一小圓洞門，裡面有一方盈池（稱天池），池西栽青藤，漱藤阿、自在巖等影致均為明代遺存。園門上刻有徐渭手書「天漢分源」四字。青藤書屋原名榴花書屋，因青藤長於頑石之中，又有旺盛不息的倔強性格，徐謂將青藤作為自己的別號，還以青藤命名自己的書屋，並開創潑墨畫，因此也被稱為青藤畫派。徐渭詩曰：「吾年十歲栽青藤，乃今稀年花甲藤。寫圖寫藤壽吾壽，他年吾古不朽藤。」〈葡萄〉畫軸中自題云：「半生落魄已成翁，獨立書齋嘯晚風。筆底明珠無處賣，閒拋閒擲野藤中。」

　　誠如宗白華先生所言，只有大自然的全幅生動的山川草木、雲煙明晦，才足以像我們胸襟裡蓬勃無盡的氣韻。

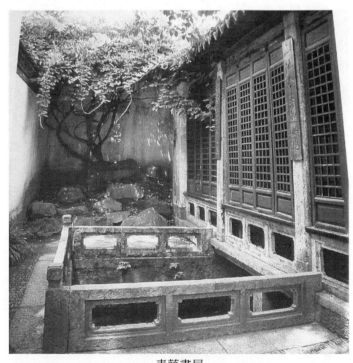

青藤書屋

在這些文人園中，景中全是情，情具象而為景，情和景的交融互滲為「意境」，景中有意境，就成為「景境」。

其次，士大夫文人畫家不僅參與園林設計，還親力親為，指導匠人造園，成為時代高雅的風尚。

明代政治家、戲曲理論家、藏書家祁彪佳稱自己有構園之「痴癖」。崇禎八年（西元 1635 年）因得罪權貴，他在都御史任上被迫辭官回家，〈居林適筆引〉中透露：「當居官之日，亟思散髮投簪，以為快心娛志，莫過山水園林，是以乞身歸來，即有卜築之興。」選址去家約三里的寓山。初以為「不過山巔數椽耳」，不意「購置彌廣，經營彌密，意匠心師，每至形諸夢寐」，於是，「朝而出，暮而歸，偶有家冗，皆於燭下了之。枕上望晨光乍吐，即呼奚奴駕舟，三里之遙，恨不促之於跬步。祁寒盛暑，體粟汗浹，不以為苦。雖遇大風雨，舟未嘗一日不出」。

雖然「摸索床頭金盡，略有懊喪意。及於抵山盤旋，則購石庀材，猶怪其少。以故兩年以來，囊中如洗」，還搞得自己身體「病而癒，癒而復病」。

構園往往曠日持久，明鄭元勛營構影園，「蓋得地七八年，即庀材七八年，積久而備，又胸有成竹，故八閱月而粗具」。吳偉業的「梅村別墅」費時近十八年，到了晚年，他還向兒子誇耀：「吾生平無長物，唯經營賁園（即梅村別墅），約費萬金。」

無論古今，構園是高額消費，儀徵的樸園「凡費白金二十餘萬兩，五年始成」。但是文人構園雖致傾家蕩產，也不後悔。潘允端築豫園，前後耗時十八年，「每歲耕穫，盡為營治之資」，「第經營數稔，家業為虛」，他在世時，其家已靠賣田地、古董維持，然「嗜好成癖，無所於悔」。

構園的普及化使園林不再是達官巨賈、文人學士的專利品，它已波及社會的更低階層之中，而趨向於大眾化、世俗化。家境不富厚的士大夫乃

至市民，也熱衷構園。據清錢泳《履園叢話‧造園》平蕪館：「嘉定有張丈山者，以貿遷為業，產不逾中人，而雅好園圃。鄰家有小園，欲藉以宴客，主人不許，張恚甚，乃重價買城南隙地築為園，費至萬餘金，署曰平蕪館，知縣吳盤齋為作記。」張丈山為爭口氣，竟不惜萬金構園，「遂大開園門，聽人來遊，日以千計。張謂人曰：『吾治此園，將與邦人共之，不若鄰家某之小量也。』」

甚至出現意念中的「紙上園林」。《履園叢話‧造園》：「吳石林癖好園亭，而家奇貧，未能構築，因撰〈無是園記〉，有〈桃花源記〉、〈小園賦〉風格，江片石題其後云：『萬想何難幻作真，區區丘壑豈堪論。那知心亦為形役，憐爾飢軀畫餅人。寫盡蒼茫半壁天，煙雲幾疊上蠻箋。子孫翻得長相守，賣向人間不值錢。』余見前人有所謂烏有園、心園、意園者，皆石林之流亞也。」

困於現實生計不得盡舒構園襟袍，乃當時讀書人的遺憾。清初枉死於文字獄的翰林院編修戴名世堪為典型。年近五旬，酷愛構園的他還「無數畝之田可以託其身」，並居然「為之慨然而泣下」！雖然後來在朋友幫助下終於買了南山岡田五十畝和幾間屋子，設想鑿池、養魚、植蓮、種柳、植竹，蓋小亭數峰亭，最終還是因經費原因擱置了。直至臨終，他還念念不忘那座虛無飄渺的意中之園。戴名世〈意園記〉曰：

意園者，無是園也，意之如此云耳。山數峰，田數頃，水一溪，瀑十丈，樹千章，竹萬個。主人攜書千卷，童子一人，琴一張，酒一甕，其園無徑，主人不知出，人不知入……其童子伐薪，採薇，捕魚，主人以半日讀書，以半日看花，彈琴飲酒，聽鳥聲、松聲、水聲，觀太空，粲然而笑，怡然而睡，明日亦如之。歲幾更歟，代幾變歟，不知也。避世者歟，避地者歟，不知也。

　　華夏士人面對明清之交的殘酷現實，經受了夷夏大防的考驗，「天命既定，遺臣逸士猶不惜九死一生以圖再造，及事不成，雖浮海入山，而回天之志終不少衰。迄於國亡已數十年，呼號奔走，逐墜日以終其身，至老死不變，何其壯歟」[162] ！

　　祁彪佳寫下「含笑入九泉，浩氣留天地」絕筆之辭而自沉於寓園梅花閣前水池中；文震亨投河自殺，為家人救起，又絕食六日，嘔血而亡……在此社會背景之下，明末清初園林多了些悲壯色彩。

　　而那些被迫出仕的「兩截人」，愧疚終身，忍受著靈與肉激烈搏鬥的煎熬，「忍死偷生廿載餘，而今罪孽怎消除？受恩欠債應填補，總比鴻毛也不如」（吳偉業〈臨終詩〉），也為園林增添了複雜的感情色彩。

第三節　寺觀及公共園林美學

　　尊崇佛道的風氣，明初已經開啟、播揚。自永樂以來，歷朝所建寺廟宮觀不斷增加，尤以北京、南京為盛。除寺觀園林外的公共園林以南京秦淮河兩岸為最。

一、西山疊翠，忘情塵俗

　　明代，自成祖遷都北京之後，隨著政治中心北移，北京逐漸成為北方的佛教和道教中心。「蓋今天下二氏之居，莫盛於兩都，莫極盛於北都」[163]。京城內寺觀園林以北城和西城最多，其中佛寺尤多。

　　嘉靖年間，北京城內三十六坊，坊坊有寺院，城外三山，山山為佛寺聖地。據統計，當時京城內外有佛寺千餘所，僅北京宛平一縣（棋盤街至西山一帶），版圖僅方五十里，而二氏之居已五百七十餘所。王英郊遊

[162]《清史稿·遺逸列傳一》卷二八七。
[163]《宛署雜記·僧道》，北京古籍出版社 1982 年版，第 237 頁。

時，目睹寺廟塔巍然，寺內「以黃金飾像，五彩繡幡幢，他器物備極工巧，觀者目駭」，感嘆「近時權貴創寺，環布城邑，度僧至數百千」[164]。

雖然寺內黃金飾像，但中國寺廟園林化，務求營造「竹徑通幽處，禪房花木深。山光悅鳥性，潭影空人心」這般忘情塵俗的意境：環境幽美靜謐，潭中天地和自己的身影也湛然空明，心中的塵世雜念頓時滌除，處此景此境，人們精神上極為純淨怡悅。

「天下名山僧占多」，寺園都十分注意選址，多在名山勝景。北京城外寺廟園林以西山為最。明王廷相〈西山行〉有「西山三百七十寺，正德年中內臣作。華緣海會走都人，碧構珠林照城郭」的詩句。

西山八大處坐落著歷經宋元明清歷代修建而成的八座寺園，其中靈光、長安、大悲、香界、證果五寺均為皇帝敕建。「三山如華屋，八剎如屋中古董，十二景則如屋外花園」，風景自然天成，四季如畫，春天花團錦簇，夏天鳥啼鵙囀，秋天滿山流丹，寒冬銀裝素裹，森林覆蓋率達到97.2%，可謂是一處天然氧吧。

長安寺，又名善應寺，在翠微山西南角下，建立於明弘治十七年（西元 1504 年），舊稱翠微寺。其寺以奇花名樹著稱，迎門高大的漢白玉臺階兩側，種有玉蘭、紫薇。寺內有四棵白皮松，均為明代所植，迄今長勢極盛。

建立於唐大曆年間，明宣德、成化年再度修葺的靈光寺，位於翠微山東麓。院落內古木參天，寶塔巍峨，殿宇堂皇，遊廊逶迤，南部院落有峭壁飛瀑、金魚池、水心亭、歸來庵及畫像千佛塔基等景，林木懿蘢，翠竹婆娑，百花爭豔，使遊人步移景異，舉目入畫，美不勝收。

步入位於翠微、平坡、盧師三山之間的三山庵，舉目入畫，可將水光山色盡收眼底。

[164]《天府廣記·名蹟》，北京古籍出版社 1982 年版，第 566 頁。

建於明仁宗洪熙元年（西元 1425 年）的龍王堂，有臥遊閣、聽泉小榭、妙香院、華祖院等景致，當戶老松生夕籟，滿山紅葉入新詩。

位於平坡山上的香界寺，其景致之美如《帝京景物略》所描述：「崗嶺三周，叢木萬屯，經塗九軌，觀閣五雲，遊人望而趨趨。有丹青開於空隙，鐘磬飛而遠聞也。」、「一竿竹影敲明月，半榻松風臥白雲」。

碧雲寺從寺後的崖壁石縫中導引山泉入水渠，繞廊出正殿之兩廡，再左右折，復匯於殿前的石砌水池，把殿堂院落園林化。

圓靜寺，據山面湖，因巖而構，山光湖影半參差。寶珠洞一目千里、證果寺天然幽谷。

北京城內寺園，竹木豐茂，也構築亭臺、池樹、山石。如明萬曆年間建於西直門外的萬壽寺，除了禮佛建築外，據《帝京景物略》記載，「方丈後，輦石出土為山，所取土處，為三池。山上三大士殿各一。三池共一亭……山後圃百畝，圃蔬彌望，種蒔採掇」。《藤陰雜記》又云：「亭榭仿平山堂，春遊唯此為勝。」

朝陽門外的月河梵苑，園林「池亭幽雅，甲於都邑」：有桑樞甕牖的希古草舍、槐室、一粟軒、考槃樹、野芳、蝸居、晚翠樓、梅屋、蘭室、春意亭、蒼雪亭、聚景亭、松亭、聚星亭、雨花臺、擊壤處、小石浮圖、彈琴處，下棋處、觀瀾處，峰有雲根、蒼雪、小金山、璧峰，石池溜泉，碧梧、萬年松、海棠……編竹為藩，詰曲相通。

二、鍾山占勝，花宮蘭若

明初「南京三大寺」靈谷寺、天界寺和大報恩寺，盡占南京名勝。明葛寅亮《金陵梵剎志》說：「金陵佳麗，半屬江山，如鍾阜、棲霞、清涼、雨花、雞鳴、鳳臺、燕磯、牛首而外，何可臚列？是為花宮蘭若，標奇占

勝。」

靈谷寺位於南京最大的山——鍾山，又名紫金山，屹立在南京城東郊，是南京名勝古蹟薈萃之地。400多公尺高的鍾山，漫山遍野都是綠色，林木蔥鬱，風景獨佳。明太祖朱元璋選定此處修建自己的陵墓，即後來的明孝陵，因此將靈谷寺移到「左群山右峻嶺」之間的一片谷地，山有靈氣，谷有合水，親自賜名為「靈谷禪寺」，占地500餘畝，並封其為「天下第一禪林」。康熙南巡時，賜聯：「天香飄廣殿，山氣宿空廊。」

天界寺位於今南京城南雨花西路東側的鬧市區。「僧廬幽邃，松竹深通」，「得城南幽勝」。明時天界寺管轄其他次等寺廟，規格最高，列中國五山十剎之首，統領雞鳴寺、靜海寺、清涼寺、永慶寺、瓦官寺、承恩寺等十二座寺廟、二十六座庵。據〈駕幸天界寺和朱太史苆韻〉描繪，寺內「古柏老檜，沉寒逼人，殿閣擬於王居。其餘蘭若三十六所，文楠為柱，白石為牆，明窗潔案，淨不容唾。竹色騰綠，佳果駢列」。地闊深邃，除有三十六庵，還有西閣、鐘樓等，既有自然山林之清幽，又有壁畫的金碧輝煌。高啟詩稱「果園春乳雀，花殿午鳴鳩」（〈寓天界寺〉），「紅塵禁陌淨，綠樹層城繞」（〈寓天界寺雨中登西閣〉）。這裡景色絕佳，被列入明代「金陵十八景」之中的「天界招提」，明初，纂修《元史》的龐大工程也是在天界寺完成的。

大報恩寺是明成祖朱棣為紀念明太祖朱元璋和馬皇后而建，在蔚然蒼翠的雨花臺處。這座寺廟完全按照皇宮的標準來營建，金碧輝煌，晝夜通明，規模極其宏大，有殿閣三十多座、僧院一百四十八間、廊房一百一十八間、經房三十八間，是中國歷史上規模最大、規格最高的寺院，為百寺之首。寺琉璃寶塔高達78.2公尺，通體用琉璃燒製，塔內外接長明燈一百四十六盞，自建成至衰毀一直是當時中國最高的建築，也是

世界建築史上的奇蹟，位列中世紀世界七大奇蹟之一，被當時西方人視為代表中國的象徵性建築，因此被稱為「天下第一塔」。

南京其他寺園也都在風景秀麗的青山綠水間，如棲霞寺在「峰巒入雲，青迥翠合」的攝山；雞鳴寺居雞鳴山上，「其南則鳳臺、牛首，其西則石城、長江，其東則大內宮闕，其北則玄湖、鍾阜，景未有若此之勝者也，而一覽可以盡之」。弘覺寺在人稱「金陵多佳山，牛首為最」的牛首山上，「雙峰高插雲漢，實金陵之巨屏，東夏之福地，林樹蔥鬱，泉石相映」。靜海寺在「山嶺綿延」的盧龍山麓。清涼寺居清涼山，這裡「山不甚高，而都城宮闕、倉廩歷歷可數，俯視大江，如環映帶」。弘濟寺建於燕子磯，「俯臨大江」，「下瞰江水，如燕怒飛，波濤噴激」。花巖寺在芙蓉峰之半，這裡「巖洞甚多，俱奇絕」，可坐觀弘覺寺樓殿林壑，「浮圖金碧，宛若畫。障絕頂，望京城歷歷錯繡，鍾山連帶，江外數峰青出，最登臨勝處」。銅井院「背城面河，城下伏道中引水從銅井口溢位，達於御溝，霖雨後洶湧可觀」，遊人至此「撫檻臨流，頗有濠梁之趣」。崇善寺「溪縈山映，得地幽勝」。永慶寺「其地深僻，林竹蒼翠，蕭然野曠，出寺左數十武（半步）有謝公墩，極登眺之勝」。還有一些中寺、小寺，也各得幽勝。

「至明之季，故臣莊士往往避於浮屠，以貞厥志」，「僧之中多遺民，自明季始也」。如葉紹袁、方以智皆於明亡後削髮為僧，朱耷明亡後削髮為道，畫白眼鳥，書「哭之笑之」、「生不拜君」。故臣莊士的逃遁於佛道，使寺廟園林的文人化亦達到鼎盛；乾隆年間「士大夫靡不奉佛」，融通儒佛歸淨土，也為園林塗抹了居士文化的色彩。

三、真武道場，瑤臺金闕

永樂皇帝對道教極為尊崇，在皇宮內苑建欽安殿，供奉道教中的北方神玄天上帝，又稱真武大帝。永樂皇帝自詡為真武大帝飛昇五百歲之後的再生之身，在他的推動下，宮中真武大帝的信仰特別盛行。

嘉靖篤通道教，對欽安殿大加修葺，重造廟宇，再塑金身，並於此設齋打醮，貢獻青詞，奉祀玄天上帝，歌頌皇帝至誠格天。嘉靖一朝，宮中經常發生大火，為防火災，嘉靖皇帝更是潛心奉玄修道，供奉玄武大帝作為壓火的鎮物。他還特別在欽安殿垣牆正門上題寫「天一之門」。

武當山因「非真武不足以當之」而得名，相傳是道教玄武大帝（北方神）修仙得道飛昇之聖地。武當山位於湖北省北部，北通秦嶺，南接巴山，連綿起伏，縱橫400多公里。武當山山勢奇特，一峰擎天，眾峰拱衛，既有泰山之雄，又有華山之險，懸崖、深澗、幽洞、清泉星羅棋布。其中，南巖傳為道教所稱真武得道飛昇之「聖境」，是武當36巖中風景最美之處。南巖宮，山勢飛翥，狀如垂天之翼，被稱為「亙古無雙勝境，天下第一仙山」。

《孝宗實錄》卷一三六載：「太宗靖難，以神有顯相功，又於京城艮隅並武當山重建廟宇。兩京歲時朔望各遣官致祭，而武當山又專官督祀事。」[165] 武當山被皇帝封為「大嶽」、「治世玄嶽」，尊為至高無上的皇室家廟：「四大名山皆拱揖，五方仙嶽共朝宗」，成為「五嶽之冠」。

永樂十年（西元1412年），成祖朱棣命隆平侯張信、駙馬督尉沐昕、工部右侍郎郭瑾、禮部尚書金純等率20餘萬軍民、工匠大修武當山，共建造7宮、2觀、36庵和72廟等建築群。此外，還建了39座橋梁、12座臺，鋪砌了全山的石磴道，使整個武當山成為一座真武道場。

[165] 轉引自任繼愈主編《中國道教史》，上海人民出版社1990年版，第598頁。

153

這些建築，都能充分隨地形高低參差錯落的安排在峰、巒、坡、巖、澗之間，彷彿天造地設一般。其中，在武當群峰中最雄奇險峻的天柱峰上，坐落銅鑄鎏金大殿，熠熠生輝，恰似天上瑤臺金闕！

建立於唐開元二十七年（西元 739 年）的白雲觀，位於北京西城區西便門外，是明道教全真第一叢林，也是龍門派祖庭。白雲觀主要殿堂分布在中軸線上，依次為牌樓、山門、靈官殿（主祀道教護法神王靈官）、玉皇殿、老律堂（七真殿）、邱祖殿、四御殿、戒臺、雲集山房等，大大小小共有 50 多座殿堂，占地約 2 萬平方公尺。它吸取南北宮觀園林特點建成，殿宇宏麗，景色幽雅，殿內全用道教圖案裝飾，其中四御殿為二層建築，上層名三清閣，內藏明正統年間刊刻的《道藏》一部。邱祖殿為主要殿堂，內有邱處機的泥塑像，塑像下埋葬邱處機的遺骨。

四、秦淮歌舞，虎丘山塘

秦淮河南京城內河段，便是著名的十里秦淮、六朝金粉的地方，東吳以來一直是繁華的商業區，六朝時成為名門望族聚居之地，商賈雲集，文人薈萃，儒學鼎盛。隋唐以後，漸趨衰落，「舊時王謝堂前燕，飛入尋常百姓家」。宋代復甦為江南文教中心，明清兩代為鼎盛時期。這裡金粉樓閣，鱗次櫛比，畫舫凌波，槳聲燈影，如夢如幻。明洪武間，於秦淮河經的聚寶門、石城門、西水關及鬥門橋、乾道橋等街市坊巷，建十六樓，即南市、北市、鳴鶴、醉仙、輕煙、澹粉、翠柳、梅妍、謳歌、鼓腹、秉賓、重譯、集賢、樂民、清江、石城，或減南市、北市二樓，或減清江、石城二樓，因稱十四樓，以「聚四方賓旅」，亦以為是禮部教坊司安置官妓之地，「蓋時未禁縉紳用妓也」[166]。

[166]《大明一統志‧應天府》，三秦出版社 1990 年版。

顧啟元云：「余猶及聞教坊司中，在萬曆十年前房屋盛麗，連街接弄，幾無隙地。長橋煙水，清池灣環，碧楊紅藥，參差映帶，最為歌舞勝處。時南院尚有十餘家，西院亦有三四家，侍門待客。其後不十年，南、西二院，遂鞠為茂草，舊院房屋，半行拆毀。」[167]

以後秦淮舊院衰而復盛，至於明末，繁華逾於昔時。余懷云：「舊院人稱曲中，前門對武定橋，後門在鈔庫街。妓家鱗次，比屋而居。屋宇精潔，花木蕭疏，迥非塵境。」[168] 其子賓碩亦云：「兩岸樓臺分峙，亭榭參差。每夏秋時，士女競集，畫簾錦幕，射馥蘭燻，火樹銀花，光奪桂魄。吳船載灑，鼓吹喧呼。」[169] 迤邐於秦淮河側的青樓妓院，清流蜿蜒，堤柳搖曳，長橋臥波，房室雅潔，庭院深靜，花木扶疏，環境與建築皆有雅致，不論從建築群組合看，或者從每一座院落看，都像園林，是中國園林藝術的又一種類型。[170]

位於秦淮河西側的莫愁湖是南京歷史上又一處公共遊豫園林，園內樓、軒、亭、榭錯落有致，堤岸垂柳，水中海棠。北宋《太平寰宇記》記載：「莫愁湖在三山門外，昔有妓盧莫愁家此，故名。」明初，莫愁湖進行了大規模開發建設，沿湖畔築樓臺十餘座，一時熱鬧非凡，被譽為「金陵第一名勝」、「第一名湖」。

莫愁湖中勝棋樓、鬱金堂、水榭、抱月樓、曲徑迴廊等掩映在山石松竹、花木綠蔭之中。「明時為中山王園亭。澄波清澈，紫氣若雲，弱柳蔭堤，絲楊被浦，山色湖光，瀁漾幾席，最為佳觀也」[171]。「明初築樓其側，相傳為明祖與徐中山弈棋之所。中山棋勝，明祖以湖輸之，遂為徐氏

[167]〔明〕顧啟元《客座贅語·女肆》，中華書局 1987 年版。
[168]《板橋雜記·雅遊》，李金堂編校《余懷全集》，上海古籍出版社 2011 年版。
[169]〔清〕余賓碩：〈金陵覽古〉，《瓜蒂藏明清掌故叢刊》，上海古籍出版社 1983 年版。
[170] 夏咸淳：《中國園林美學思想史·明代卷》，同濟大學出版社 2015 年版，第 16 頁。
[171]〔清〕余賓碩：〈金陵覽古〉，《瓜蒂庵藏明清掌故叢刊》，上海古籍出版社 1983 年版。

湯沐邑」[172]。即勝棋樓所以得名，詔以為湯沐邑，並賜予徐達。「莫愁煙雨」為「金陵四十八景」之首，鄭板橋讚嘆其景曰：「湖柳如煙，湖雲似夢，湖浪濃於酒。」袁枚詩讚：「欲將西子莫愁比，難向煙波判是非。但覺西湖輸一著，江帆雲外拍天飛。」

明清之際的虎丘及山塘展現了萬民同樂的盛世風情。傳統的「三節會」尤為熱鬧，「三節」指清明節、鬼節（七月半）、燒衣節（十月初一），此外還有中秋節。蘇州城隍和 30 多個土穀神像都要擺開儀仗到虎丘二山門內的郡屬壇，去接受地方官員的祭祀，即舉行盛大的祭奠祖先、超度亡靈活動。

那時，「畫舫珠簾，人雲汗雨，填流塞渠」，虎丘泥人、圓木小擺設、麥稈編扇、玻璃罩內的小盆景等各種手工業品琳瑯滿目，虎丘成為熱鬧的商業集市。明末袁宏道〈虎丘記〉：「虎丘去城可七八里，其山無高巖邃壑，獨以近城，故簫鼓樓船，無日無之。凡月之夜，花之晨，雪之夕，遊人往來，紛錯如織，而中秋為尤勝。每至是日，傾城闔戶，連臂而至。衣冠士女，下逮蔀屋，莫不靚妝麗服，重茵累席，置酒交衢間。從千人石上至山門，櫛比如鱗，檀板丘積，樽罍雲瀉，遠而望之，如雁落平沙，霞鋪江上，雷輥電霍，無得而狀。」虎丘山東南隅，自明至清，先後有海湧山莊、雲陽草堂、塔影園等景緻，明徐縉嘆美：「平生瀏覽遍天下，遊之不厭唯虎丘！」

「杭州有西湖，蘇州有山塘」，「天下最美蘇州街，雨後著花鞋」，蘇州山塘自白居易為蘇州刺史時開掘以來，沿河之山塘街至明代異常繁華，張鳳翼有詩曰：「七里長堤列畫屏，樓臺隱約柳條青。山公入座參差見，水調行歌斷續聽。隔岸飛花遊騎擁，到門沽酒客船停。」山塘有眾多的園

[172]《金陵古蹟圖考・園林及第宅》，中華書局 2006 年版，第 264 頁。

林供文人雅士詩酒流連：

　　東山浜的抱綠漁莊、瑤碧山房、戴園、話雨窗、起月樓，青山橋西的吟嘯樓，山塘星橋的校詞讀畫樓，綠水橋西的醉石山房，斟酌橋畔的一榭園以及坐落在虎丘及山塘街上的讀書檯等，不僅如此，這裡書堂、藏書樓琳瑯滿目：有和靖書院、正心書院、清和書院、道南書院、靜寧書院、養正書堂、查公書院、普濟社學、藝藝書舍等。

　　坐落在山塘街青山橋畔魏閹生祠舊址上的葛賢墓和五義士墓，記錄著蘇州人民反抗明末閹黨的悲壯歷史，復社領袖、著名文學家張溥撰寫〈五人墓碑記〉，讚頌蘇州市民與閹黨爭鬥，強調「匹夫之有重於社稷」，收入了《古文觀止》，廣為傳誦。「要離塚外五人塚，猶占吳門俠氣多！」

　　山塘街聲名遠播，清乾隆首先將其仿造在圓明園，名之為蘇州街，慈禧太后又依照山塘街的形狀和風貌在北京頤和園內建造了買賣街（蘇州街）。

第四節　園林美學理論昇華

　　中國古代，「能詩能畫能文，而又能園者……樂天之草堂、右丞之輞川、雲林之清，目營心匠，皆不待假手他人者也」[173]。明代眾多文人畫家參與布畫園林，或親力親為，不遺餘力，如計成、文震亨、張岱、祁彪佳、朱舜水等文士都積極構築私園，並皆亦能為他人構畫建園，他們皆善於把文人畫追求意境的情趣作為構造園林的追求目標。文人們用隨意自足、瀟灑曠達並充滿詩意的文字將這一切記錄下來，成為優美的園林小品，有清言錄、憶語體、園記文集等，全面涉及園林藝術諸要素，陳從周先生說：「讀晚明文學小品，宛如遊園。而且有許多文字真不啻造園法也！」[174]

[173]　童寯：《江南園林志》，中國建築工業出版社 1987 年版，第 7 頁。
[174]　陳從周：《中國園林》，廣東旅遊出版社 1996 年版，第 236 頁。

第七章
園林美學鼎盛期 —— 明代

經先秦至宋元的經驗累積，園林的營造技藝到明末清初臻爐火純青，達到「顧陸所不能畫，班揚所不能賦」[175]的巔峰，在日益豐富的藝術實踐基礎上，也綻放出妊紫嫣紅的園林藝術理論之花。如明末山人松江陳繼儒《小窗幽記》、《巖棲幽事》，謝肇淛《五雜爼》、程羽文《清閒供》、費元祿的《晁採館清課》、沈仕《林下盟》、鄒迪光的《愚公谷乘》等。園記文集如：明田汝成的《西湖遊覽志》、王世貞的《遊金陵諸園記》、《婁東園林志》、錢泳的《履園叢話》、張岱的《西湖夢尋》、《陶庵夢憶》以及沈復的《浮生六記》等作品中的相關內容，這些妊紫嫣紅的藝苑理論之花象徵著明代中國構園理論及美學思想的高度成熟。其中，計成的《園冶》、文震亨的《長物志》尤為突出。

一、計成與《園冶》

計成（西元 1582 年～？），號無否，生活在私家園林鼎盛的蘇州。計成自幼學畫，「少以繪名，性好搜奇，最喜關仝、荊浩筆意，每宗之」。

計成性好探索奇異，後來漫遊京城、兩湖等地，中年擇居鎮江，開始模模擬山造假山，自嘆：「歷盡風塵，業遊已倦，少有林下風趣，逃名丘壑中，久資林園，似與世故覺遠。唯聞時事紛紛，隱心皆然，愧無買山力，甘為桃源溪口人也。自嘆生人之時也，不遇時也；武侯三國之師，梁公女王之相，古之賢豪之時也，大不遇時也！」[176]

計成雖然有自比諸葛亮、狄仁傑之抱負，但生不逢時，只得成為職業構園師。雖然構園是他聊以餬口的職業，但將構園視為藝術的計成，並不認為自己與一般匠人一樣，他竭力主張構園成敗「主九匠一」，他自己當

[175]〔清〕李斗：〈《揚州畫舫錄》袁枚序〉。
[176]〔明〕計成著、陳植注釋：《園冶注釋》，中國建築工業出版社 1988 年版，第 248 頁。

然屬於「能主之人」之列。他最得意之作是常州吳玄的環堵宮東第園（又稱「五畝園」）、儀徵汪士衡的寤園以及揚州八大園林之一的鄭元勛影園。

計成晚年所撰《園冶》，是他構園的經驗總結，也是明代構園藝術的整合。全書分總述部分「興造論」與論述造園步驟的「園說」兩部分。

「興造論」主要闡述兩點：一是大凡建築營造須「三分匠人，七分主人」，而造園活動中，「主」的作用「猶須什九」，而「匠」的作用僅為「什一」。作者一再強調「更入深情」，「意在筆先」，認為即使是頑夯粗拙之石，一旦到了高明造園家手中，也可化腐朽為神奇。這種認知反映了重神輕形、重意輕技的文人特色。二是提出「園林巧於因借，精在體宜」的構園原則。「因」，指「隨基勢之高下，體形之端正，礙木刪椏。泉流石注，互相藉資；宜亭斯亭，宜榭斯榭，不妨偏徑，頓置婉轉，斯謂精而合宜者也」。「借」，指「園雖別內外，得景則無拘遠近。晴巒聳秀，紺宇凌空；極目所至，俗則屏之，嘉則收之，不分町疃，盡為煙景，斯所謂巧而得體者也」[177]。

「園說」為《園冶》總論。其說從園林的選址立基、植草栽花、移景借景、設牆鋪徑到架橋引水、置几布窗等都有一定的說明，作者進而總結出構園的最高境界：「雖由人作，宛自天開。」這八個字成為構園追求的理論圭臬。全書貫穿著天人合一思想，在此理論核心指導下，「園說」又分相地、立基、屋宇、裝摺、門窗、牆垣、鋪地、掇山、選石、借景等 10個部分。

書中還有珍貴的插圖 235 張，如欄杆、門窗、牆垣、鋪地都附各種圖式，圖文並茂，圖式紋理勻稱、美觀。

《園冶》比較全面的闡述了造園理論、藝術與技法。由於中國園林屬

[177]〔明〕計成著、陳植注釋：《園冶注釋》，中國建築工業出版社 1988 年版，第 47、48 頁。

於詩畫藝術載體，闡述這一載體的理論著作《園冶》，凝結著中國美學、文藝學、文學、畫學的藝術精華，蘊含哲理，充滿激情。

首先，《園冶》昭示著天人合一的境界，展現了追求天、地、人和諧統一的園林文化精神，古典宜居環境理念及因勢利導的高妙技藝和實施手法，展現了科學精神與人文精神的聯姻，與「以人為本」、「保護環境」、「可持續發展」等新的時代精神恰相吻合。為當今可持續發展理論提供了技術和精神資源。

其次，《園冶》採用中國古代魏晉以後產生的以「駢四驪六」為其特徵的駢體文。由於駢體文講究對仗和平仄，韻律和諧，修辭上注重藻飾和用典，含蘊著歷代翰墨史籍典冊、園林文獻、古代賢豪隱士典故等內容，如列舉莊子、揚雄、潘岳、陸雲、陶淵明、謝靈運等人的典故，作品涉及《尚書》、《左傳》、《說文》、《釋名》等，其文采飛揚，聲調鏗鏘，人文底蘊厚重，文學意境雋永。

《園冶》為世界造園學最古老的造園藝術與實踐的專著，是集中國古代造園文化與經驗之大成的里程碑式的總結，亦是一部承前啟後、影響深遠的鉅著。

二、文震亨與《長物志》

文震亨（西元 1585 ～ 1645 年），字啟美，號木雞生，蘇州人，文徵明曾孫。他家學淵源深厚，學識廣博，係簪纓世族、冠冕吳趨的貴胄子弟，「長身玉立，善自標置，所至必窗明几淨，掃地焚香」，是典型的士林清流。他「少而穎異，生長名門，翰墨風流，奔走天下……天啟甲子（西元 1624 年），試秋闈不利，即棄科舉，清言作達，選聲伎、調絲竹，日遊佳山水間」[178]。於明天啟元年（西元 1621 年）以諸生卒業於南京國子

[178]〔清〕褚亨奭：《姑蘇名賢後記》「文氏志傳」增附：〈武英殿中書舍人致仕文公行狀〉。

監，五年舉恩貢，崇禎十年選授隴州判，以琴、書之名達禁中而改授武英閣中書舍人。其家富藏書，學養深厚，「風姿韶秀，詩畫鹹有家風」。文震亨曾聲援東林黨人而幾被累罪，在北京中書舍人任上，因黃道周觸怒崇禎下獄事，受牽連被累入獄，後又獲釋復職。

晚年文氏歸隱，於東郊水邊林下，重新經營竹籬房舍。顧苓在〈文公行狀〉中說，文氏擅長經營位置，所到之處，必窗明几淨，掃地焚香，文震亨「所居香草垞，水木清華，房櫳窈窕，闌闠中稱名勝地。曾於西郊構碧浪園，南都置水嬉堂，皆位置清潔，人在畫圖」[179]。

明弘光元年（西元 1645 年），清兵攻占蘇州城之際，文震亨避地陽澄湖畔，聞剃髮令而投湖自盡，雖為家人救起，卻終絕食六日嘔血而亡，享壽六十一歲。

文震亨著述甚豐，其園林藝術修養時流露於詩文記遊之作中，集中表現在《長物志》、《怡老園記》、《香草垞志》三著之中，尤以《長物志》為代表。

《長物志》，取「長物」為名，用《世說新語》王恭的故事，意為「寒不可衣，飢不可食」，源於物而超越於物，源於飾又超然於飾。是書「所論皆閒適遊戲之事，識悉畢具，明季山人墨客多傳是術，著書問世，累牘盈篇，大抵皆瑣細不足錄，而震亨家世以書畫擅名，耳濡目染，較他家稍為雅馴。其言收藏鑑賞諸法亦頗有條理。蓋本於趙希鵠《洞天清錄》、董其昌《筠軒清祕錄》之類，而略變其體例，其源亦出於宋人，故存之以備集家之一種焉」[180]。

《長物志》上承宋代趙希鵠《洞天清錄》流韻，旁佐屠隆《考槃餘

[179]〔明〕顧苓：《塔影園集》第一集，見〈武英殿中書舍人致仕文公行狀〉。
[180]《欽定四庫全書‧子部‧長物志‧按語》。

事》、董其昌《筠軒清祕錄》等時人雜書。書以人重，在累牘盈篇的著作中能脫穎而出，與文震亨顯赫的家世、書畫藝術的名望，尤其是捐生殉國的行跡頗有關係。

《長物志》所論「範圍極廣，自園林興建，旁及花草樹木、鳥獸蟲魚、金石書畫、服飾器皿，識別名物，通徹雅俗。以其家有名園，日涉成趣，微言託意，無不出自性靈，非耳食者所能知」[181]。

明沈春澤〈長物志序〉言：「抱古今清華美妙之氣於耳目之前，供我呼吸，羅天地瑣雜碎細之物於几席之上，聽我指揮，挾日用寒不可衣、飢不可食之器，尊逾拱璧，享輕千金，以寄我之慷慨不平，非有真韻、真才與真情以勝之，其調弗同也。」

《長物志》分為室廬、花木、水石、禽魚、書畫、几榻、器具、衣飾、舟車、位置、蔬果及香茗十二卷。全書除卷五「書畫」、卷七「器具」、卷八「衣飾」、卷九「舟車」、卷一一「蔬果」、卷一二「香茗」與園林藝術並無直接關涉之外，其餘各卷對種種園林之事記述頗詳。

卷一「室廬」篇認為，居室以居山水間者為上，村居次之，郊居又次之。倘不得已而暫居於囂市，須設靜廬以隔市囂，必門庭雅潔、室廬清靚。亭臺具曠士之懷，齋閣有幽人之致。又當種佳木怪竹、陳金石圖書。令居之者忘老，寓之者忘歸，遊之者忘倦。這集中表現出作者關於園居的審美理想。

卷二「花木」篇闡述園林花木種植之藝，提出「草木不可繁雜，隨處植之，取其四時不斷，皆入圖畫」的種花植樹之則，並記述了許多花木的生態習性及在園景之中所具的審美品格與作用，寫出作者對這些奇花佳木的人格比擬思想。

[181] 陳從周：《長物志校注》，江蘇科學技術出版社 1984 年版。

卷三「水石」篇記敘園林水石藝術、疊山理水之趣，認為「石令人古，水令人遠。園林水石，最不可無。要須迴環峭拔，安插得宜。一峰則太華千尋，一勺則江湖萬里」，表現出作者對園林水石審美的真知灼見。

卷四「禽魚」篇指出凡佳園不可無禽魚之樂，「語鳥拂閣以低飛，游魚排荇而徑度，幽人會心，輒令竟日忘倦」，意在「得其性情」。

卷六「几榻」篇志述園林建築的傢俱陳設，要求几榻之制，表達了他「必古雅可愛，又坐臥依憑，無不便適」的審美見解。

卷十，「位置」篇強調「位置之法，繁簡不同，寒暑各異，高堂廣榭，曲房奧室，各有所宜」原則。

《長物志》展現出清流文士典型的園林審美情趣與審美理想。文震亨嚮往高雅、清寂、絕俗的生活環境，在「雲林清，高梧古石」的環境中做「長日清淡、寒宵兀坐」的幽人名士，感受「神骨俱冷」，這「是文士階層累積沉澱千年之久的文化品質和藝術的精神訴求在日常生活中的反映」[182]。

《長物志》全書以「古」、「雅」、「真」、「宜」為審美標準，並以此作為自己格心與成物之道，縱談士大夫生活的各種心物，崇尚清雅，遵法自然，顯然借品鑑長物而標舉人格，顯示了作者高蹈的人生況味，成為晚明士大夫清居生活的總結和一部讓生活充滿雅致格調的「百科全書」。其格心與成物之道，雅人之致，曠士之懷，均施以巧思，至今令人神往，是「明代士大夫書齋生活百科全書」。

《長物志》中有很多「不宜」、「忌」、「俗」等字眼，這些忌諱，與文震亨「貴介風流，雅人深致」很有關係，他寫《長物志》目的是重申其曾祖文徵明的「醇古風流」，「懼吳人心手日變，如子所云，小小閒事長物，

[182] 李硯祖：〈長物之鏡 —— 文震亨《長物志》設計思想解讀〉，載《南京藝術學院學報》（美術於設計版）2009 年第 5 期。

將來有濫觴而不可知者，聊以是編提防之」[183]。

英國牛津大學藝術系柯律格（Craig Clunas）教授 1991 年出版的《〈長物志〉研究：近代早期中國的物質文化與社會地位》（*Superfluous Things: Material Culture and Social Status in Early Modern China*）一書指出：文震亨的時代，「原先象徵身分地位的土地財富轉變成奢侈品的收藏」，而「古物經商品化後成了優雅的裝飾，只要有錢即可購買得到，也造成一種求過於供的社會競賽。當購買古董成了流行風吹到富人階層時，他們也紛紛搶購以附庸風雅。原來是士人獨有的特殊消費活動，都被商人甚至平民所模仿，於是他們面臨了社會競爭的極大壓力，焦慮感油然而生」[184]。

暴發戶和平民也去追逐原本屬於士紳階層的東西時，菁英階層固守自己的文化場域，以決絕的方式來排斥日常世俗化，絕不妥協於流俗，所以，文震亨書寫長物純粹是為子孫後代保存其作者的社會地位和道德素養，對抗大眾習性的結果。[185] 分析頗有道理。

《長物志》是明末傳統南方清流文人從畫家的視角欣賞園林，並沉浸其間享受藝術的園居生活的紀錄。

三、美學理論要義

歸納明人《園冶》、《長物志》及形形色色的筆記小品的審美理論，可以發現，彼此間有相因處、互補處、大相逕庭處，也頗有一致處，其實相近之處還是很多的：宛自天開的藝術追求、古雅質樸的審美習尚、尚用戒奢的構園原則。

[183] 李硯祖：〈長物之鏡 —— 文震亨《長物志》設計思想解讀〉，載《南京藝術學院學報》（美術於設計版）2009 年第 5 期。
[184] 轉引自巫仁恕《品味奢華：晚明的消費社會與士大夫》，中華書局 2008 年版，第 6 頁。
[185] 參見張之滄等著《馬克思主義倫理思想研究（第 2 輯）》，南京師範大學出版社 2009 年版，第 122 頁。

1. 宛自天開

計成提出「雖由人作，宛自天開」[186] 的園林創作原則，成為中國園林創作的圭臬。

首先，承認園林是靠人工而築，經過「意在筆先」的構畫布局，再經過能工巧匠的施工，但最終的要求是自然天成，不見斧鑿之痕，即「匠氣」，使其天巧自呈。計成《園冶·自序》云：

環潤（潤州，今鎮江）皆佳山水，潤之好事者，取石巧者置竹木間為假山，予偶觀之，為發一笑。或問曰：「何笑？」予曰：「世所聞有真斯有假，胡不假真山形，而假迎勾芒者之拳磊乎？」或曰：「君能之乎？」遂偶為成壁。睹觀者俱稱儼然佳山也，遂播名於遠近。

「有真為假，做假成真」，得天然之趣，從而達到藝術的最佳境界。

其次，構園要遵循隨形高低、順應自然的原則。計成《園冶》曰：「園地唯山林最勝，有高有凹，有曲有深，有峻而懸，有平而坦，自成天然之趣，不煩人事之工。」（《園冶·山林地》）「園基不拘方向，地勢自有高低，涉門成趣，得景隨形，或傍山林，欲通河沼。」（《園冶·相地》）「如方如圓，似偏似曲，如長彎而環璧，似偏闊以鋪雲，高方欲就亭臺，低凹可開池沼。」（《園冶·相地》）「立基亦需躕山腰，落水面，任高低曲折，自然斷續蜿蜒，園林中不可少斯一斷境界。」（《園冶·廊房基》）「未山先麓，自然地勢之嶙嶒；構土成岡，不在石型之巧拙。」（《園冶·掇山》）

明末王心一的歸田園居也是「地可池則池之；取土於池，積而成高，可山則山之；池之上、山之間，可屋則屋之」[187]。

[186] 〔明〕計成著，陳植注釋：《園冶注釋》，中國建築工業出版社 1988 年版，第 51 頁。
[187] 〔明〕王心一：〈歸田園記〉，出《吳縣志》卷三九中。

陳繼儒《小窗幽記》卷四曰：「自古及今，山之勝多妙於天成，每壞於人造。」所以，建築與山水融為一體，使建築自然化。

拙政園中部「居多隙地，有積水互其中，稍加浚治，環以林木。……凡諸亭檻臺榭，皆因水為面勢」[188]，因地制宜而成。水面約占三分之一，理水用小島、曲橋、建築巧妙分割，高低錯落，疏密得宜，主次分明。

計成以為，「池上理山，園中第一勝也，若大若小，更有妙境。……莫言世上無仙，斯住世之瀛壺也」（《園冶·掇山》）；主張圍牆隱約於蘿間，架屋蜿蜒於木末，山樓憑遠，窗戶虛鄰，栽梅繞屋，結茅竹里。（《園冶·園說》）祁彪佳〈寓山注小序〉載，「曲池穿牖，飛沼拂幾，綠映朱欄，丹流翠壑，乃可以稱園矣」，「居與庵類，而紆廣不一其形。室與山房類，而高下分標其勝。與夫為橋、為榭、為徑、為峰，參差點綴，委折波瀾。大抵虛者實之，實者虛之，聚者散之，散者聚之，險者夷之，夷者險之。如良醫之治病，攻補互投；如良將之治兵，奇正並用；如名手作畫，不使一筆不靈；如名流作文，不使一語不韻。此開園之營構也」。

建築與花木相融合，陳繼儒《小窗幽記》記載：

喬松十數株，修竹千餘竿。青蘿為牆垣，白石為鳥道。流水周於舍下，飛泉落於簷間。綠柳白蓮，羅生池砌。時居其中，無不快心。

書屋前，列曲檻栽花，鑿方池浸月，引活水養魚；小窗下，焚清香讀書，設淨几鼓琴，卷疏簾看鶴，登高樓飲酒。

竹籬茅舍，石屋花軒；松柏群吟，藤蘿翳景；流水繞戶，飛泉掛簷；煙霞欲棲，林壑將暝。中處野叟山翁四五，予以閒身作此中主人，坐沉紅燭，看遍青山，消我情腸，任他冷眼。

凡靜室，須前栽碧梧，後種翠竹，前簷放步，北用暗窗，春冬閉之，

以避風雨，夏秋可開，以通涼爽。然碧梧之趣，春冬落葉，以舒負暄融和之樂；夏秋交蔭，以蔽炎鑠蒸烈之氣。四時得宜，莫此為勝。

編茅為屋，疊石為階，何處風塵可到；據梧而吟，烹茶而話，此中幽興偏長。

因葺舊廬，疏渠引泉，周以花木，日哦其間，故人過逢，瀹茗弈棋，杯酒淋浪，其樂殆非塵中有也。

霜天聞鶴唳，雪夜聽雞鳴，得乾坤清絕之氣；晴空看鳥飛，活水觀魚戲，識宇宙活潑之機。山月江煙，鐵笛數聲，便成清賞；天風海濤，扁舟一葉，大是奇觀。

雲水中載酒，松篁裡煎茶，豈必鑾坡侍宴；山林下著書，花鳥間得句，何須鳳沼揮毫。

園中不能辨奇花異石，唯一片樹陰，半庭蘚跡，差可會心忘形。友來或促膝劇論，或鼓掌歡笑，或彼談我聽，或彼默我喧，而賓主兩忘。

鴻中疊石，未論高下，但有木陰水氣，便自超絕。

臥石不嫌於斜，立石不嫌於細，倚石不嫌於薄，盆石不嫌於巧，山石不嫌於拙。

山房置古琴一張，質雖非紫瓊綠玉，響不在焦尾、號鍾，置之石床，快作數弄。深山無人，流水花開，清絕、冷絕。

明張鼐〈題爾遐園居序〉也說：「數椽不飾，虛庭寥曠；綠樹成林，綺蔬盈圃；紅蓼植於前除，黃花栽於籬下；亭延西爽，山氣日佳；戶對層城，雲物不變；鉤簾緩步，開卷放歌；花影近人，琴聲相悅；灌畦汲井，鋤地栽蘭；場圃之間，別有餘適。」

再者，園內植物栽培也要自然有野趣，計成《園冶》說：

新築易乎開基，只可栽楊移竹；舊園妙於翻造，自然古木繁花。

自然幽雅，深得山林之趣。

山林意味深求，花木情緣易逗。

文震亨《長物志》說：

或以碎瓦片斜砌者，雨久生苔，自然古色。

（種竹）余謂此宜以石子鋪一小庭，遍種其上，雨過青翠，自然生香。

當覓茂林高樹，聽其自然弄聲，尤覺可愛。

祁彪佳〈寓山注小序〉認為：

園以外山川之麗，古稱萬壑千巖；園以內花木之繁，不只七松五柳。四時之景，都堪泛月迎風；三徑之中，自可呼雲醉雪。

陳繼儒《小窗幽記》卷六載：

春雨初霽，園林如洗，開扉閒望，見綠疇麥浪層層，與湖頭煙水相映帶，一派蒼翠之色，或從樹杪流來，或自溪邊吐出，支筇散步，覺數十年塵土肺腸，俱為洗淨。

還需有巖阿之致，如廳堂臺階，《長物志》卷一曰：

（階）自三級以至十級，愈高愈古，須以文石剝成。種繡墩或草花數莖於內，枝葉紛披，映階傍砌。以太湖石疊成者，曰澀浪，其制更奇，然不易就。復室須內高於外，取頑石具苔斑者嵌之，方有巖阿之致。

最後，陳設的家具色彩及花紋崇尚自然。

《長物志·水石》：「（家具紋飾）紫花者稍勝，然多是刀刮成，非自然者，以手摸之，凹凸者可驗，大者以制屏亦雅。」

《長物志·位置》：「（亭榭）須得舊漆、方面、粗足、古樸自然者置之。」

《閒情偶寄・居室部・窗欄》也強調貴自然：「宜簡不宜繁，宜自然不宜雕斫」、「但取其簡者、堅者、自然者變之，事事以雕鏤為戒。」

澀浪（留園）

2. 古雅質樸

文人雅士向來鍾情於「法天貴真，不拘於俗」的老莊哲學美學思想，尚「古」復「古」。明宋濂〈師古齋箴序〉道：「所謂古者何？古之書也，古之道也，古之心也。道存諸心，心之言形諸書，日誦之，日履之，與之俱化，無間古今也。」弘治、正德年間和嘉靖、萬曆年間，文學上出現了「前後七子」文學復古運動，成化間蘇州「作者專尚古文，書必篆隸，駸駸兩漢之域，下逮唐、宋，未必或先」[189]，終明一代，文藝思潮以復古為主流。

在園林審美上，崇尚古雅成為時代潮流，萬曆五年進士王士性說：「姑蘇人聰慧好古，亦善仿古法為之……又如齋頭清玩，几案床榻，近皆以紫檀、花梨為尚，尚古樸不尚雕鏤，即物有雕鏤，亦皆商周秦漢之式」[190]。

[189]〔明〕王錡：《寓圃雜記》卷五，中華書局 1984 年版，第 42 頁。
[190]〔明〕王士性：《廣志繹・兩都》卷二。

士大夫清流的傑出代表文震亨是復古運動的中堅，他在《長物志》中更是主張「隨方制象，各有所宜，寧古無時，寧樸無巧，寧儉無俗，至於蕭疏雅潔，又本性生，非強作解事者所得輕議矣」[191]，對園內每一建構元素都務必追求「雅」，如環境蕭疏雅潔，植物、石頭位置之雅，家具款式、花樣之雅。

文震亨對環境的要求是：「居山水間者為上，村居次之，郊居又次之。吾儕縱不能棲巖止谷，追綺園之蹤，而混跡廛市，要須門庭雅潔，室廬清靚。亭臺具曠士之懷，齋閣有幽人之致。又當種佳木怪籜，陳金石圖書，令居之者忘老，寓之者忘歸，遊之者忘倦。蘊隆則颯然而寒，凜冽則煦然而燠，若徒侈土木，尚丹堊，真同桎梏樊檻而已。」（《長物志·室廬》）

《長物志》筆涉古雅者眾：「（水仙造景）取極佳者移盆盎，置几案間。次者雜植松竹之下，或古梅奇石間，更雅。」（《長物志·花木·水仙》）「（種竹）城中則護基筍最佳，餘不甚雅。」（《長物志·花木》）「（太湖石）贋作彈窩，若歷年歲久，斧痕已盡，亦為雅觀。」（《長物志·水石》）「（錦川、將樂、羊肚石）斧劈以大而頑者為雅。若直立一片，亦最可厭。」（《長物志·水石》）「古人制几榻，雖長短廣狹不齊，置之齋室，必古雅可愛。」（《長物志·几榻》）「藏書櫥須可容萬卷，愈闊愈古。」（《長物志·几榻·櫥》）。「（琴室）古人有於平屋中埋一缸，缸懸銅鐘，以發琴聲者。然不如層樓之下，蓋上有板，則聲不散；下空曠，則聲透徹。或於喬松修竹、巖洞、石室之下，地清境絕，更為雅稱耳。」（《長物志·室廬》）「（英石疊山）小齋之前，疊一小山，最為清貴，然道遠不易致。」（《長物志·水石》）「（鐘磬）古靈壁石磬聲清韻遠者，懸之齋室，擊以清耳。」（《長物志·器具》）

[191]〔明〕文震亨：《長物志·室廬》卷一，江蘇科技出版社 1984 年版。

計成也同樣有雅人深致，《園冶》多有論及：「時遵雅樸，古摘端方。」（《園冶·屋宇》）「（窗格）內有花紋各異，亦遵雅致，故不脫柳條式。」（《園冶·裝摺》）「冰裂唯風窗之最宜者，其文致減雅，信畫如意，可以上疏下密之妙。」（《園冶·裝摺·圖式》）「欄杆信畫而成，減便為雅。」（《園冶·欄杆》）「門窗磨空，制式時裁，不唯屋宇翻新，斯謂林園遵雅。」（《園冶·門窗》）「今之方門，將磨磚用木栓拴住，合角過門於上，在加之過門枋，雅致可觀。」（《園冶·門窗·圖式》）「從雅遵時，令人欣賞，園林之佳境也。」（《園冶·牆垣》）「園林砌路，堆小亂石砌如榴子者，堅固而雅致。」（《園冶·鋪地》）文震亨、計成對古雅的這種追求代表了那個時代文人雅士的共同追求，清伍紹棠在《長物志·跋》中言：「有明中葉，天下承平，士大夫以儒雅相尚，若評書品畫，瀹茗焚香，彈琴選石等事，無一不精，而當時騷人墨客，亦皆工鑑別，善品題，玉敦珠盤，輝映壇坫。」

如陳繼儒所說高人韻士的追求就是：「結廬松竹之間，閒雲封戶；徙倚青林之下，花瓣沾衣。芳草盈階，茶煙幾縷；春光滿眼，黃鳥一聲。此時可以詩，可以畫，而正恐詩不盡言，畫不盡意。而高人韻士，能以片言數語盡之者，則謂之詩可，謂之畫可，謂高人韻士之詩畫亦無不可。」[192]

「入門曲逕，首揭城市山林；臨池水檻，必曰天光雲影；濠濮想多見魚塘；水竹居必施筊塢；日涉、市隱，屢見園名；環翠、來雲，皆為樓額。」[193]

他們都用畫家眼光審視，有畫意者稱「雅」，如：「燈樣以四方如屏，中穿花鳥，清雅如畫者為佳。」（《長物志·器具》）「蟠根嵌石，宛若畫

[192]〔明〕陳繼儒：《小窗幽記》卷六。
[193]〔明〕謝肇淛：《五雜組·地部一》，中華書局 1959 年版，第 83 頁。

意……篆壑飛廊，想出意外。」（《園冶‧自序》）「境仿瀛壺，天然圖畫，意盡林泉之癖，樂餘園圃之間。」（《園冶‧屋宇》）「（峭壁山）理者相石皴紋，仿古人筆意……宛然鏡遊也。」（《園冶‧掇山》）「深意畫圖，餘情丘壑。」（《園冶‧掇山》）園主也都以有「畫意」相尚，如明末王心一在〈歸園田居記〉中論園中所掇山：「東南諸山採用者湖石，玲瓏細潤，白質蘚苔，其法宜用巧，是趙松雪之宗派也。西北諸山採用者堯峰，黃而帶青，質而近古，其法宜用拙，是黃子久之風軌也。余以二家之意，位置其遠近淺深，而屬之善手陳似雲，三年而工始竟。」[194]

古雅之物，質樸無文，誠如《韓非子‧解老》所言：「和氏之璧不飾以五彩，隋侯之珠不飾以銀黃，其質至美，物不足以飾之，夫物之待飾而後行者，其質不美也。」

文震亨稱，「鏡，秦陀、黑漆古、光背質厚無文者為上」（《長物志‧器具》），與此相反，雕繢滿目則俗：臥室「精潔雅素，一涉絢麗便如閨閣中，非幽人眠雲夢月所宜矣」（《長物志‧位置‧臥室》）。

榻者，「有古斷紋者，有元螺鈿者，其制自然古雅……近有大理石鑲者，有退光朱黑漆，中刻竹樹，以粉填者，有新螺鈿者，大非雅器。他如花楠、紫檀、烏木、花梨，照舊式製成，俱可用，一改長大諸式，雖曰美觀，俱落俗套」。「今人製作，徒取雕繪文飾，以悅俗眼，而古制蕩然，令人慨嘆實深。」天然几只可「略雕雲頭、如意之類，不可雕龍鳳、花草諸俗式。近時所制狹而長者最可厭。」「（照壁）得文木如豆瓣楠之類為之，華而復雅，不則竟用素染，或金漆亦可。青紫及灑金描畫，俱所最忌。亦不可用六，堂中可用一帶，齋中則止中楹用之。有以夾紗窗或細格代之者，俱稱俗品。」「（交床）金漆摺疊者，俗不堪用。」（《長物志‧几榻》）

[194]《吳縣志》卷三九中。

「近更有以大塊辰砂、石青、石綠為研山、盆石，最俗。」（《長物志・水石》）

「（書桌）中心取闊大，四周鑲邊闊僅半寸許，足稍矮而細，則其制自古，凡狹長混角諸俗式，俱不可用，漆者尤俗。」（《長物志・書桌》）

因此，文震亨《長物志》以為：

漆用金漆，或朱黑二色；雕花、彩漆，俱不可用。

（門）用木為格，以湘妃竹橫斜釘之，或四或二，不可用六。兩旁用板為春帖，必隨意取唐聯佳者刻於上。若用石梱，必須板扉。

石用方厚渾樸，庶不涉俗。

門環得古青綠蝴蝶獸面，或天雞饕餮之屬釘於上為佳，不則用紫銅或精鐵如舊式鑄成亦可，黃白銅俱不可用也。漆唯朱紫黑三色，餘不可用。

（窗）用木為粗格，中設細條三眼，眼方二寸，不可過大。

（橋）廣池巨浸，須用文石為橋，雕鏤雲物，極其精工，不可入俗。

堯峰石，近時始出，苔蘚叢生，古樸可愛。以未經採鑿，山中甚多，但不玲瓏耳！然正以不玲瓏，故佳。

《長物志》這種厚質無文的審美觀，也是作者獨立的人格建樹和精神追求的表現。沈春澤在《長物志》初版序言中說：「夫標榜林壑，品題酒茗，收藏位置，圖史杯鐺之屬，於世為閒事，於身為長物，而品人者，於此觀韻焉，才與情焉。」[195]

文震亨《長物志》主張陳設「精而便，簡而裁」，鮮花著錦、疊床架屋者俗。他在《長物志・位置》中指出，齋中僅可置四椅一榻，屏風僅可置一面，不宜太雜，齋中懸畫宜高，齋中僅可置一軸於上。置瓶插花亦不

[195] 沈春澤：《〈長物志〉序》，見《長物志校注》卷首，江蘇科技出版社 1984 年版。

宜繁雜，若插一支，須擇枝柯奇古，二枝須高下合插，只可一二種，過多便如酒肆云云。

陳繼儒《小窗幽記》也展現出同一趣味：「淨几明窗，一軸畫，一囊琴，一隻鶴，一甌茶，一爐香，一部法帖；小園幽徑，幾叢花，幾群鳥，幾區亭，幾拳石，幾池水，幾片閒雲。」、「文房供具，藉以快目適玩，鋪疊如市，頗損雅趣。其點綴之注，羅羅清疏，方能得致。」（《小窗幽記‧集韻》）

屠隆也主張陳設簡素，他在《考槃餘事‧瓶花》中說：「堂供須高瓶大枝，方快人意。若山齋充玩，瓶宜短小，花宜瘦巧。最忌繁雜如縛，又忌花瘦於瓶……瓶忌妝彩雕花。即使物有雕鏤，亦皆商周秦漢之式。」

清朝中葉，一般揚州富裕人家的陳設代表了鹽商的審美趣味，自然難以免俗，清李斗《揚州畫舫錄》卷十七曰：

民間廳事，置長几，上列二物，如銅瓷器及玻璃鏡、大理石插牌，兩旁亦多置長几，謂之靠山擺。今各園長几，多置三物，如京式。屏間懸古人畫。小室中用天香小几，畫案書架。小几有方、圓、三角、六角、八角、曲尺、如意、海棠花諸式。畫案長者不過三尺。書架下檔上空，多置隔間。几上多古硯、玉尺、玉如意、古人字畫、卷子、聚頭扇、古骨朵、剔紅蔗葭、蒸餅；河西三撞兩撞漆盒、瓷水盂，極盡窯色，體質豐厚。靈壁、太湖諸硯山、珊瑚筆格、宋蠟箋、書籍皆宋元精槧、舊抄祕種及毛抄錢抄。隔間多雜以銅、瓷、漢玉古器。……他如雉尾扇、自鳴鐘、螺鈿器、銀累絲、銅龜鶴、日圭、嘉量、屏風韀匣、天然木几座、大小方圓古鏡、異石奇峰、湖湘文竹、天然木柱杖、宣銅爐。大者為官奩，皆炭色紅、胡桃紋、鷓鴣色，光彩陸離。上品香頂撞、玉如意，凡此皆陳設也。

其實，商家炫富很俗，而清代富貴旗人家中格調也不高。

文震亨和計成都厭「卍」字紋俗，如：「『卍』字者，宜閨閣中，不甚古雅」（《長物志·室廬》），「板橋須三折，一木為欄，忌平板作朱『卍』字欄」（《長物志·室廬》），「迴文、萬字，一概屏去」（《園冶·欄杆》），「雕鏤花、鳥、仙、獸不可用，入畫意者少」（《園冶·牆垣》），「近制八仙等式，僅可供宴集，非雅器也」（《長物志·几榻》），「竹櫥及小木直楞，一則市肆中物，一則藥室中物，俱不可用」（《長物志·几榻》）等。

區別雅俗，重要的標準是有無「山林氣」和「古意」。陳繼儒《小窗幽記》卷四說：「園亭若無一段山林景況，只以壯麗相炫，便覺俗氣撲人。」文震亨《長物志》卷六云，「禪椅以天臺藤為之，或得古樹根，如虯龍詰曲臃腫，槎枒四出」，「竹杌及環諸俗式不可用」等等。

以上審美趣味，特別是文震亨的《長物志》代表了士族雅文化，有明顯的尚古傾向。

3. 尚用戒奢

尚用戒奢是明至清前期構園理論的重要內容。如前所述，造園的消費驚人，甚至令人傾家蕩產，而且那時「暴富兒自誇其富，非所宜設而設之，置槭斋於大門，設尊罍於臥寢」[196]者有之，「明窗淨几，焚香其中餐雲飲露，一掃人間訛病」者亦有之。所以，文震亨、計成都注重實用，提倡節能，前述古樸雅素的審美思想也都與節能相關。

宋代郭熙·郭思父子仕《林泉高致·序》論山水畫時說：「山水有可行者，有可望者，有可遊者，有可居者。」園林本來就堪比可行、可望、可遊、可居的立體山水畫，明清園林又大多為宅園，宅邊隙地所建宅園，

[196]〔清〕袁枚《隨園詩話》卷六。

不同於大型遊賞性園林，是海德格（Heidegger）所說的「詩意棲居」的載體，「詩意創造首先使居住成為居住。詩意創造真正使我們居住」[197]，「詩意是居住本源性的承諾」[198]。「因阜壘山，因窪疏地，集賓有堂，眺望有樓有閣，讀書有齋，燕寢有館有房。循行往還，登降上下，有廊榭、亭臺、碕沜、村柴之屬」[199]。園中建築，各具起居、觀賞、宴飲、吟詩、作畫、撫琴、垂釣等實用功能。

制具更在於實用。如家具，乃是一種物質文化，其價值首先展現為一種物質性 —— 實用性，是衡量其存在價值的根本標準。

《長物志‧几榻》講到明代家具數例：

几榻，「坐臥依憑，無不便適，燕衍之暇，以之展經史，閱書畫，陳鼎彝……何施不可」。方桌「須取極方大古樸，列坐可十數人者，以供展玩書畫」，椅子「宜矮不宜高，宜闊不宜狹，其摺疊單靠、吳江竹椅、專諸禪椅諸俗式，斷不可用」，「天然几，以文木如花梨、鐵梨、香楠等木為之；第以闊大為貴，長不可過八尺，厚不可過五寸，飛角處不可太尖，須平圓，乃古式。照倭几下有拖尾者，更奇；不可用皿足如書桌式，或以古樹根承之。不則用木，如櫃面闊厚者，空其中，略雕雲頭、如意之類」。

家具尺寸和座椅類都使用方便且曲線彎曲度與人體相符合舒適者。如「榻座高一尺二寸，屏高一尺三寸，長七尺有奇，橫三尺五寸，周設木格，中貫湘竹，下座不虛，三面靠背，後背與兩傍等，此榻之定式也」（《長物志‧几榻》）。明代的榻主要用於餐聚會友，品茗清談。榻座一尺

[197]〔德〕海德格：《詩‧語言‧思》（Poety, Language, Thought），彭富春譯，文化藝術出版社 1991年版，第 187 頁。
[198]〔德〕海德格：《詩‧語言‧思》（Poety, Language, Thought），彭富春譯，文化藝術出版社 1991年版，第 198 頁。
[199]〔清〕沈德潛〈復園記〉，見王稼句編著《蘇州園林歷代文鈔》，生活‧讀書‧新知三聯書店2008年版，第 43 頁。

二寸，與人的腳掌至髖骨的長度相適，上身重量著重於骨盆與股骨，從而減輕腳部壓力，但適宜的長度又不使腳有懸垂不穩定之感，易於踩、踏穩定。屏高一尺三寸，又與人坐時背部受力點相適宜。

「尚用」的追求還展現在不僅要宜人還要宜地，所謂「因地制宜」就是要考慮到物質條件、環境，「隨方制象，各有所宜」（《長物志·室廬》），「（疊山）要須迴環峭拔，安插得宜」（《長物志·水石》），「繁簡不同，寒暑各異，高堂廣榭，曲房奧室，各有所宜」（《長物志·位置》），如《長物志·敞室》：

> 長夏宜敞室，盡去窗檻，前梧後竹，不見日色，列木几極長大者於正中，兩傍置長榻無屏者各一……北窗設湘竹榻，置簟於上，可以高臥。几上大硯一，青綠水盆一，尊彝之屬，俱取大者。置建蘭一二盆於几案之側，奇峰古樹，清泉白石，不妨多列。湘簾四垂，望之如入清涼界中。

「合宜」方能實用，「構合時宜，式徵清賞」（《園冶·裝摺》），也符合審美要求。「宜亭斯亭，宜榭斯榭，不妨偏徑，頓置婉轉，斯謂精而宜者也。」（《園冶·興造論》）「窗牖無拘，隨宜合用……大觀不足，小築允宜。」（《園冶·園說》）「格式隨宜，栽培得致。」（《園冶·立基》）「園林屋宇，雖無方向，唯門樓基，要依廳堂方向，合宜則立。」（《園冶·立基》）「（亭）造式無定……隨意合宜則制，唯地圖可略式也。」（《園冶·屋宇》）

陳繼儒根據士人生活審美理想詳細開列過「合宜」選單，《小窗幽記》卷六載：

> 門內有徑，徑欲曲；徑轉有屏，屏欲小；屏進有階，階欲平；階畔有花，花欲鮮；花外有牆，牆欲低；牆內有松，松欲古；松底有石，石欲怪；

石面有亭，亭欲樸；亭後有竹，竹欲疏；竹盡有室，室欲幽；室旁有路，路欲分；路合有橋，橋欲危；橋邊有樹，樹欲高；樹陰有草，草欲青；草上有渠，渠欲細；渠引有泉，泉欲瀑；泉去有山，山欲深；山下有屋，屋欲方；屋角有圃，圃欲寬；圃中有鶴，鶴欲舞；鶴報有客，客不俗；客至有酒，酒欲不卻；酒行有醉，醉欲不歸。

計成《園治・興造論》中說造園「需求得人，當要節用」，「節用」，就是要節約，反對鋪張浪費，不過在當用錢時要不惜費，在該投入資金的地方，不能吝嗇，要給予足夠的資金保障。

《園冶・鋪地》載：「廢瓦片也有行時，當湖石削鋪，波紋洶湧；破方磚可留大用，繞梅花磨斗，冰裂紛紜。」「（冰裂地）意隨人活，砌法似無拘格，破方磚磨鋪猶佳」。報廢的瓦片和破損的磚石，可以砌出美麗的花紋，真是化腐朽為神奇。

計成謂「斯謂雕棟飛楹構易，槐蔭挺玉成難」（《園冶・相地》），保留地基上原有的古木樹。《園冶》提到的植物大多是江南本土植物，如柳、竹子、芭蕉、桃樹等。可謂就地取材，節能節用。

4.「芥子而納須彌」

明園林的藝術追求逐漸由「隱於園」向「娛於園」發展，享樂功能增加，「山居」固然可以逍遙於城市而外，但生活有諸多不便，最受青睞的還是「彷彿乎山水之間」的「城市山林」。

士人多利用宅邊隙地構園，園林面積受限制，但麻雀雖小，五臟俱全，「芥子而納須彌」意即小草芥的籽要容納大千世界。禪宗認為空間越小，可供人們想像的餘地越大，也就是文震亨說的「一峰則太華千尋，一勺則江湖萬里」。早在唐代，有山水癖好的白居易，所到之處，即使一日

二日，也要「覆簣土為臺，聚拳石為山，環斗水為池」[200]，以滿足心理需求。

陳從周《梓翁說園》云：「園之佳者如詩之絕句，詞之小令，皆以少勝多，有不盡之意，寥寥幾句，弦外之音，猶繞梁音。」[201] 陳繼儒認為：「園亭池榭，僅可容身，便是半生受用。」[202]

張岱《陶庵夢憶‧筠芝亭》載：

筠芝亭，渾樸一亭耳。然而亭之事盡，筠芝亭一山之事亦盡。吾家後此亭而亭者，不及筠芝亭；後此亭而樓者、閣者、齋者，亦不及。總之，多一樓，亭中多一樓之礙；多一牆，亭中多一牆之礙。太僕公造此亭成，亭之外更不增一椽一瓦，亭之內亦不設一檻一扉，此其意有在也。亭前後，太僕公手植樹皆合抱，清樾輕嵐，瀠瀠翳翳，如在秋水。亭前石臺，躐取亭中之景物而先得之，升高眺遠，眼界光明。敬亭諸山，箕踞麓下；谿壑瀠回，水出松葉之上。臺下右旋，曲磴三折，老松僂背而立，頂垂一十，倒下如小幢，小枝盤鬱，曲出輔之，旋蓋如曲柄葆羽。癸丑以前，不垣不臺，松意尤暢。

但要做到以小見大，務必要對園林山水、花木及亭臺樓閣等基本元素進行概括和凝練，灌注其思想、詩文意境，喚起人們的無窮聯想，方能成為藝術品。

《長物志‧水石》謂：「石令人古，水令人遠，園林水石最不可無，要須迴環峭拔，安插得宜……又須修竹老木，怪藤醜樹，交覆角立，蒼崖碧澗，奔泉汛流，如入深巖絕壑之中，乃為名區勝地。」

[200]〔唐〕白居易：〈草堂記〉，見朱金城箋校《白居易集箋校》，上海古籍出版社 1988 年版，第 2,736 頁。

[201] 陳從周：〈說園（一）〉，見《梓翁說園》北京出版社 2004 年版，第 6 頁。

[202]〔明〕陳繼儒：《小窗幽記》卷一二。

　　首先巧妙的「借景」,「窗含西嶺千秋雪,門泊東吳萬里船」,從有限到無限,白居易在簡陋的廬山草堂,「仰觀山,俯聽泉,旁睨竹樹雲石,自辰及酉,應接不暇」[203],就是藉助了「借景」。計成《園冶》將借景提高到「林園之最要者」,系統論述和總結了借景原理與處理技法:「如遠借、鄰借、仰借、俯借、應時而借。」(《園冶・借景》)

　　互相藉資是園林創作規劃的重要原則。張家驥《園冶全釋》說:任何一處景境的創作,都應是構成園林完美而和諧的整體部分,不論是由外望內,由內望外;自上瞰下,自下仰上;由遠瞻近,由近眺遠,無不具詩情而有畫意。必須從人和人的視覺活動的審美要求,透過時空融合的整體環境,展現出自然山水的精神和意境,這就是「互相藉資」的意義。

　　借景可以「納千頃之汪洋,收四時之爛漫」,不僅把園外一切美景盡收眼底,而且還把風聲、雨聲、鳥語、花香等無形之景盡容於園中。

　　計成還描繪了令人神往的借景的藝術效果:「剎宇隱環窗,彷彿片圖小李;巖巒堆劈石,參差半壁大痴」,「遠峰偏宜借景,秀色堪餐」。

　　祁彪佳《寓山注・爛柯山房》:

　　主人讀書其中,倦則倚檻四望。凡客至,輒於數里外見之,遣童子出探,良久,一舟猶在中流也。時或高臥,就枕上看日出雲生,吞吐萬狀,昔人所謂臥遊。

　　咫尺書房,卻能銜山吞水,形象的詮釋了借景原理,反映了園林與自然大環境之間和諧交融的思想。

　　其次是利用廊、亭、軒、榭等小型建築,對園林空間進行分割、轉折、封閉、圍合,達到「庭院深深深幾許」的藝術效果,獲得曲折幽深、

[203] 〔明〕陳繼儒:《小窗幽記》卷一二。

藏而不露、含蓄蘊藉的神韻。隔則深，園林空間越分割，感覺就越大，暢則淺。簾幕無重數，方能顯出庭院深深，隔簾看月，隔水看花，距離產生美感。

陳繼儒《小窗幽記》卷六載：

山曲小房，入園窈窕幽徑，綠玉萬竿，中匯澗水為曲池，環池竹樹雲石，其後平岡逶迤，古松鱗鬣，松下皆灌叢雜木，蔦蘿駢織，亭榭翼然。夜半鶴唳清遠，恍如宿花塢，間聞哀猿啼嘯，嘹嚦驚霜，初不辨其為城市為山林也。[204]

計成疊山，講究「從進而出，計步僅四百」，曲折迂迴，小中見大。

張岱透過對植物的四時安排實現視覺上的流動性，小小一室，四季接替，流動無極：

不二齋……夏日，建蘭、茉莉薌澤浸人，沁入衣裾。重陽前後，移菊北窗下……顏色空明，天光晶映，如沉秋水。冬則梧葉落，蠟梅開……以崑山石種水仙列階趾。春時，四壁下皆山蘭，檻前芍藥半畝。[205]

另有：一間屋，六尺地，雖沒莊嚴，卻也精緻；蒲作團，衣作被，日裡可坐，夜間可睡；燈一盞，香一灶，石磬數聲，木魚幾擊；龕常關，門常閉，好人放來，惡人迴避；髮不除，葷不忌，道人心腸，儒者服制；不貪名，不圖利，了清靜緣，作解脫計；無罣礙，無拘繫，閒便入來，忙便出去；省閒非，省閒氣，也不遊方，也不避世，在家出家，在世出世；佛何人？佛何處？此即上乘，此即三昧；日復日，歲復歲，畢我這生，任他後裔。[206]

[204]〔明〕陳繼儒：《小窗幽記》卷六。
[205]〔明〕張岱：《陶庵夢憶》卷二。
[206]〔明〕陳繼儒：《小窗幽記》卷二。

曲折幽深，境界自出：「意貴乎遠，不靜不遠也；境貴乎深，不曲不深也。一勺水亦有曲處，一片石亦有深處。」[207]

陳繼儒稱：「有屋數間，有田數畝；用盆為池，以甕為牖；牆高於肩，室大於斗。布被暖餘，藜羹飽後。氣吐胸中，充塞宇宙；筆落人間，輝映瓊玖。人能知止，以退為茂；我自不出，何退之有？心無妄想，足無妄走；人無妄交，物無妄受。炎炎論之，甘處其陋；綽綽言之，無出其右。」[208]

5. 構園無格

園林作為一門綜合藝術，其生命力在於創造性。誠如史鐵生《病隙碎筆》中所說：「藝術，原是要在按部就班的實際中開出虛幻，開闢異在，開通自由，技法雖屬重要，但根本的期待是心魄的可能性。便是寫實，也非照相。便是攝影，也並不看中外在的真。一旦藝術，都是要開放遐想與神遊，且不宜搭乘已有的專線。」

朱光潛在〈慢慢走，欣賞啊〉一文中也說：「文章忌俗濫，生活也忌俗濫。俗濫就是自己沒有本色而蹈襲別人的成規舊矩。西施患心病，常捧心顰眉，這是自然流露，所以愈增其美。東施沒有心病，強學捧心顰眉的姿態，只能引人嫌惡。在西施是創作，在東施便是濫調。濫調起於生命的乾枯，也就是虛偽的表現。」[209]

計成明確提出「構園無格」（《園冶‧借景》），「格」是固定的樣式、程序，構園有成法，「法」指整體藝術規律及原則。諸如「巧於因借」、「精在體宜」、「順應自然」、「山貴有脈，水貴有源，脈理貫通，全園生動」等均是。「式」是指呆板機械的規則圖式，構園無固定樣式，全在於

[207] 〔清〕惲格：《甌香館集》卷十一，《叢書整合初編》，商務印書館 1935 年版，第 177 頁。
[208] 〔明〕陳繼儒：《小窗幽記》卷六。
[209] 朱光潛：《談美文藝心理學》（新編增訂本），中華書局 2012 年版，第 93 頁。

營構者的因地制宜，給歷代匠師無限的創造空間，因此構園之藝術不僅薪火相傳，而且能與時俱進，青出於藍而勝於藍。

計成曰：「（亭）造式無定，自三角、四角、五角、梅花、六角、橫圭、八角至十字，隨意合宜則制，唯地圖可略式也。」（《園冶·屋宇》）「窗牖無拘，隨宜合用；欄杆信畫，因境而成。制式新番，裁除舊套。」（《園冶·園說》）「格式隨宜，栽培得致。」（《園冶·立基》）「門扇豈異尋常，窗櫺遵時各式。」（《園冶·裝摺》）總之，有法無式，避免蹈襲雷同是園林營構法則。

明萬曆年間，以袁宏道、袁宗道、袁中道為代表的文學流派「公安派」，主張「世道既變，文亦因之」和「性靈說」，即文章獨抒性靈，不拘格套。他們反對前後七子的擬古主義，加上王學左派的思想影響，追求個性、不拘於俗的思想在藝術創作上有很大影響，如石濤強調「我之為我，自有我在。古之鬚眉，不能生在我之面目；古之肺腑，不能安入我之腹腸。我自發我之肺腑，揭我之鬚眉」。追求個性、崇尚獨創的精神，同樣表現在園林創作上。

蘇州園林建築平面開間、面闊的比例、屋頂形式等都不拘囿於程序，而是根據生活實際需求而靈活變化，如因南方冬天寒冷但一般不生火取暖，而且夏天氣溫較高，因此廳堂內的天花板普遍採用軒形，有茶壺擋軒、弓形軒、一支香軒、船篷軒、菱角軒、鶴脛軒等，不僅使室內空間顯得主次分明、形式豐富，還有著隔熱防寒、隔塵的作用。蘇州園林中都是山不重樣，池不同形，一園之中，花窗絕不雷同，展現了李漁的審美理想。

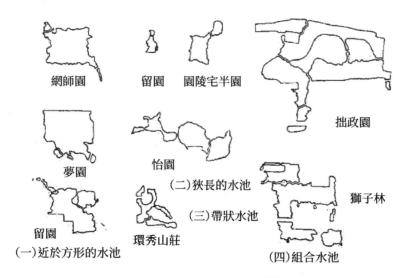

網師園　　留園　　園陵宅半園

拙政園

夢園

怡園

（二）狹長的水池

（三）帶狀水池

獅子林

留園

環秀山莊

（一）近於方形的水池

（四）組合水池

蘇州園林形態各異的水池 [210]

堆疊假山的風格也是多姿多彩：同樣以畫疊山，明張南陽鍾情於全景式山水畫，氣勢磅礡，石包土，以堆積為工；張南垣則創「截溪斷谷」、「土中戴石」的疊石方法，呈平岡小坂之態。兩種方法形成不同疊山風格，王世貞的弇山園和其子王士騏的泌園亦各有所好，錢謙益和王士騏論及此事時說：

　　閱伯（王士騏）論詩文，多與弇州異同，嘗語餘曰：「先人構弇山園，疊石架峰，以堆積為工，吾為泌園，土山竹樹，與池水映帶，取空曠自然而已。」余笑曰：「兄殆以為園喻家學乎？」閱伯笑而不答。[211]

　　假山類型及疊石方法也多樣，如周秉忠為東園（留園）所疊假山「玲瓏峭削，如一幅山水橫披畫，了無斷續痕跡，真妙手也」[212]。惠蔭園所

[210] 轉引自劉敦楨《蘇州園林》，中國建築工業出版社 2005 年版，第 103 頁。
[211]〔清〕錢謙益：《列朝詩集小傳》，上海古籍出版社 1959 年版，第 437、438 頁。
[212]〔明〕袁宏道：〈園亭紀略〉，見錢伯城《袁宏道集箋校》卷四，上海古籍出版社 1981 年版。

疊地下水假山，則「洞故仿包山林屋，石床神鉦，玉柱金庭，無不畢具。歷二百年，苔蘚若封，煙雲自吐，碧梧銀杏，紫荊翠柏，春夏之交，濃廕庇月，時雨初霽，巖乳若滴。有水一泓，清可鑑物，嵌空架樓，吟眺自適，遊其中者，幾莫辨為匠心之運，石林萬古不知暑，豈虛語哉！」[213]

　　同樣是貼壁山，揚州何園、小蓮莊、網師園峭壁山各有其特點：揚州何園貼壁山將山貼牆而立，使山與牆融為一體，是登樓貼壁山，它運用挑、飄手法，使山形充滿了張力，其間配以植物，綠意盎然。小蓮莊內園假山，以玲瓏剔透的太湖石圍立在牆前。網師園琴室的峭壁山，緊貼南牆，山下竹叢搖曳，儼如竹石圖。

惠蔭園地下水假山

[213]〔清〕韓是升：〈小林屋記〉，見《吳縣志》卷三九。

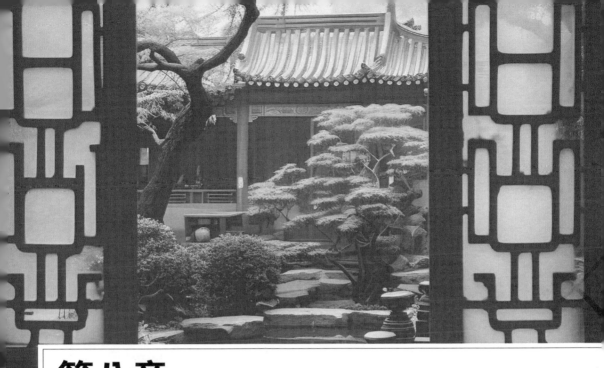

第八章
中國園林美學的整合及嬗變期 ——
清代

第八章
中國園林美學的整合及嬗變期 —— 清代

明清鼎革，但文化創意的「繁盛的生命力可以跨越改朝換代的戕害與創傷，一直延續到乾嘉時期」[214]。

入主中原的清朝統治者，繼承沿襲了明代的律令制度，「京城皇城宮城，並依原址」、「綜觀清代大內沿革，一切巨規宏模，無一不沿自明朝」、「諸宮殿皆經重修或重建，然無一非前明之舊規也」[215]。

自康熙至乾隆，祖孫三代一百三十多年，為清代歷史上的全盛時期。康熙繼位後，三藩被滅、臺灣回歸、西藏內附、緬甸入貢，國力日雄，又在塞外設定了木蘭圍場，營建了避暑山莊行宮御苑。康熙六巡江南，安撫江南的同時，領略了江南園林的綺麗風采。此後，在北京西郊建造了香山行宮及澄心園（後名靜明園），又在明代李偉的清華園基址上興建暢春園，但僅為「質明而往，信宿而歸」的離宮。

雍正繼位後改建了賜園圓明園。乾隆以其祖為榜樣，六巡江南，在玉泉山前的甕山和西湖間興建清漪園，圓明園東建長春園和綺春園，擴建改建避暑山莊。又於圓明園向西延伸直到西山建三山五園。城內大規模改建明御苑，紫禁城中新增福宮西御花園、慈寧宮御花園、寧壽宮西路花園等，在西苑中又增設了靜心齋、濠濮間等園中園。

乾隆年間，西藏的既仿照漢族離宮模式又具有藏族風格的羅布林卡，反映了盛清園林的多元色彩。

嘉道年間，國勢漸衰，內憂外患不斷。西元 1840 年 6 月，英帝國主義為了向中國走私鴉片，用堅船利炮轟開了「閉關鎖國」的清帝國門戶，中國的自然經濟開始解體，通商口岸被迫開放。此後，覬覦中國的帝國主義列強挑起了一次次戰爭，中國內部也戰亂頻仍，大王旗城頭變幻，皇家園林一蹶

[214] 鄭培凱：〈晚明文化與崑曲盛世〉，《光明日報》2014 年 1 月 20 日。
[215] 梁思成：《中國建築史》，百花文藝出版社 1998 年版，第 245 頁。

而難再興，獨領風騷數千年的江南私家園林，亦十不存一。雖有所謂同光中興，但清廷除了挪用籌備興建海軍的經費修建頤和園，再無實力構園。

清咸豐前私家園林繼晚明餘韻，繼續發展。官僚富豪、文人士夫，或葺舊園，或築新構，爭妍競巧。以北京為代表的私家園林、蘇州園林、揚州園林、嶺南園林，各具鮮明的地方特徵。

文人的審美眼光開始投射到世俗化的日常生活上，清鄭板橋在〈寄弟家書〉中說：「坐小閣上，烹龍鳳茶，燒夾剪香，令友人吹笛，作〈落梅花〉一弄，真是人間仙境也。」清初王士禎將唐司空圖「不著一字，盡得風流」及宋嚴羽的「入神」說發展為「神韻」詩說，也為園林意境創造增添了內蘊。

藝術「到了道光年間，已經沒有了文化創意」[216]，且清廷自 1905 年廢止了科舉制度卻又無精妙制度頂替，社會崇文風尚日衰，菁英階層失去了學而優則仕的優勢，喪失了構園的資本和熱情，大多淡出了園林界，簪纓世家衰敗而軍閥、資本家、富商等新貴躍起，園主成分雅俗不齊。

同時，西方殖民文化如同雨點般擊打在中國社會結構之上。隨著上海開埠，以運河為交通骨幹的內陸市場轉化為以海洋為主動脈的超內陸市場，大運河日漸蕭條，江南園林重鎮，蘇、杭、揚州等失去了傳統優勢，如蘇州經濟發展停滯，經濟重心隨之轉移，大多數的工人、商人移居上海；揚州不僅喪失了全國交通樞紐的地位，反而成了交通閉塞之地。

同治、光緒年間，江南地區再次出現畸形的構園高潮，但由於「園主」身分的變化，審美情趣各不相同，興造活動大部分流於對名園的模仿和技術的追求，當然也有佳構。儘管如此，這些園林的出現只是強弩之末，難以遏制傳統園林的式微之勢。

[216] 鄭培凱：〈晚明文化與崑曲盛世〉，《光明日報》2014 年 1 月 20 日。

第八章
中國園林美學的整合及嬗變期 —— 清代

第一節　皇家園林美學

　　清皇家園林的高潮，奠定於康熙，完成於乾隆，是中華大帝國最後一個繁榮時期。清代乾隆以後，皇家園林以三山五園、三海御苑以及長城外的獵苑和避暑山莊為代表，具有包舉宇內的鮮明美學特色。

一、財散民聚，大興園林

　　康乾號為盛世，經濟繁榮，人丁興旺，財政富足。[217] 乾隆認為：「泉貨本流通之物，財散民聚，聖訓甚明，與其聚之於上，毋寧散之於下。」[218] 乾隆五次全免天下一年錢糧，同時大興皇家園林。

1. 三山五園，山水添彩

　　「三山五園」是北京西郊一帶皇家行宮苑囿的總稱，有圓明園、暢春園、靜宜園、靜明園、清漪園等五個大型的人工山水園林，其中靜宜園在香山，靜明園在玉泉山，清漪園在萬壽山。

　　康熙二十三年（西元 1684 年），在明代皇親李偉的別墅「清華園」的廢址上修建了暢春園，由江南畫家葉洮參與規劃，江南造園名匠張南垣之子張然主持施工，占地約 0.6 平方公里。全園以島堤崗阜劃分為兩大水域。園林區大致劃分三路，中路以西湖為骨幹，布置主要觀賞建築，如瑞景軒、林香山翠、延爽樓等。湖東長堤遍植丁香，湖西長堤遍植桃花、芝蘭，湖中養荷，形成豐富的觀賞植物環境，園景呈現出江南山水園的特色。

　　圓明園是雍正皇帝為皇子時的賜園，即位後擴建為離宮，增加殿、

[217] 據美國保羅・甘迺迪（Paul Kennedy）《霸權興衰史》（*The Rise and Fall of the Great Powers*）記載：當時，全世界五十萬以上人口的城市只有十個，中國就占了六個，乾隆二十五年（西元 1760 年），全世界的工業生產，中國占 32%，整個歐洲只占 27%。
[218]《清高宗實錄》卷一一四一。

宇、亭、榭，引水蓄池，培植林木，成二十八景，定名為圓明園。雍正解釋為「圓而入神，君子之時中也；明而普照，達人之睿智也」，恪守圓通中庸、聰明睿智之意。乾隆二年（西元 1737 年）再次擴建，增景十二個，又附建長春園和綺春園，合稱圓明三園。此後，又歷經嘉慶、道光、咸豐長達 151 年的修建，總面積 3.5 平方公里，周長為 10 公里。水面占半，山脈延續 30 公里以上，有各類建築 145 組。圓明園成為宏偉壯麗的「萬園之園」[219]、世界上最豪華的瑰麗宮苑。

圓明園有三大景區，即中部的前湖景區、後湖景區和福海景區，前後共有四十八景。

前湖、後湖景區包括正大光明殿所在的宮廷區以及前湖、後湖沿岸的九島。環繞後湖的東、西、北三面，布置了小園林叢集，形成一圈外圍景區，如眾星捧月般地簇擁著中央景區。福海景區即以福海的大水面為中心，湖中有三個島嶼鼎列，以象徵傳說中的東海三仙山。湖岸布置了與水有關的二十處景點。此外，在圓明園的北宮牆外，尚有後來增建的一條狹長的景區，主要表現水村野居的風光。布局上婉轉曲折，人工造的山、水、島嶼，更增加了自然的美感，園林題材以水圍山島結合的仙境、中國山水畫中深山幽谷、江南風景畫面並汲取歷代宮苑特點構畫而成。

位於圓明園東側的長春園是圓明園的附園，分南、北兩個景區：南區以淳化軒一組為主體建築，周圍湖島布置了茹園、鑑園、獅子林、海嶽開襟、玉玲瓏館等 10 個景點，因水成景；北區為一橫長地區，區內布置了諧奇趣、蓄水樓、養雀籠、方外觀、海晏堂、遠瀛觀等歐洲 18 世紀的宮殿式建築。

[219] 法國傳教士王致誠（Jean-Denis Attiret）在西元 1747 年寫回歐洲的長信中稱圓明園為「萬園之園」。

　　綺春園早期曾是怡親王允祥的御賜花園，乾隆三十四年（西元 1769年）歸入圓明園，正式定名為「綺春園」。同治年間擇要重修時，改稱萬春園，是一個小型的水景園集錦。著名的建築和風景區有「迎暉殿」、「中和堂」、「敷春堂」、「蔚藻堂」、「涵秋館」、「天地一家春」、「展詩應律」、「莊嚴法界」、「四宜書屋」、「延壽寺」、「消夏堂」、「綠滿軒」、「點景房」等 30 景。

　　圓明園整體布局不拘章法，富於自然情調。景與景之間疏密相間，水系錯綜複雜，形成小巧玲瓏的格局。法國大文學家雨果浩嘆：

　　一個近乎超人的民族所能幻想到的一切都匯集於圓明園。圓明園是規模龐大的幻想的原型，如果幻想也可能有原型的話。只要想像出一種無法描繪的建築物，一種如同月宮似的仙境，那就是圓明園。假如有一座集人類想像力之大成的燦爛寶庫，以宮殿廟宇的形象出現，那就是圓明園。[220]

　　乾隆十八年（西元 1753 年），位於北京西山之東小山丘上的行宮，擴建成了一座離宮靜明園，山形奇麗，林木蔥鬱，多奇巖幽洞，湧泉溪泊，河湖環繞。全園大致分為南山、東山及西山三個區。南山區是精華所在，有宮廷區、玉泉湖及一系列小景點。西北兩面以山為屏，山峰上點綴華藏塔及玉峰塔，使得這一區襟山帶湖，開合得宜，高低錯落，四面成景。東山區包括玉泉山的東坡及山麓的許多小湖泊，以小型水景園見長。

　　靜宜園位於北京西北郊香山，包括內垣、外垣、別垣三部分，占地約 1.53 平方公里。園內的大小建築群共 50 餘處，經乾隆皇帝命名題署的有「二十八景」。內垣接近山麓，為園內主要建築薈萃之地，有宮殿、梵剎、廳堂、軒榭、園林庭院等，都依山就勢；外垣占地最廣，是靜宜園的

[220] 王德勝：〈半檻泉聲過四海，一亭詩境飄域外〉，參見宗白華等著：《中國園林藝術概觀》，江蘇人民出版社 1987 年版，第 461 頁。

高山區，建築物很少，以山林風景為主調。「西山晴雪」為著名的燕京八景之一，這裡地勢開闊而高峻，可對園內外的景色一覽無遺；別垣內有園中之園「見心齋」，始建於明代嘉靖年間，以曲廊環抱半圓形水池。齋後山石嶙峋，廳堂依山而建，松柏交翠，環境幽雅。靜宜園具有濃鬱的山林野趣。

清漪園建成於乾隆二十九年（西元 1764 年），位於北京城西北，全園面積約 2.9 平方公里。北山南水：北部甕山（後改稱萬壽山）約占全園三分之一，萬壽山山形呈一峰獨聳之勢，在山上建造了大量的點景建築；山南為昆明湖，形成開闊的山前觀賞景區。咸豐十年（西元 1860 年），清漪園被英法聯軍全部破壞。

光緒中葉，慈禧太后挪用海軍建設費二千萬兩白銀修復此園，更名為頤和園，基本上保持了原清漪園的格局。

全園宮苑廟宇結合。朝會及居住的宮廷區布局謹嚴，具有靜穆的氣概。主要的觀賞建築皆雲集萬壽山前山，面對昆明湖，視野開闊，山下有長達 728 公尺的長廊環圍湖邊，連結東西。後山和後湖山形陡峻，河湖狹窄，配置小型園中園，風景以幽邃靜雅為基調。

昆明湖中南湖島、藻鑑堂、冶鏡閣和知春亭、鳳凰墩和小西泠，是海中蓬壺的象徵。昆明池岸西有一組建築群象徵農桑，代表「織女」，隔岸的「銅牛」代表的是「牛郎」，而昆明湖代表阻隔牛郎織女的銀河。當然，作為帝王宮苑，景點中同時還有諸多隱喻象徵含義，如南湖島涵虛堂的前身是「望蟾閣」和「月波樓」，月亮稱為「蟾宮」，為「月宮仙境」的象徵，南湖島的龍王廟與南面水中的「鳳凰墩」分別象徵帝后的龍鳳，萬壽山西麓的關帝廟和昆明湖東岸的文昌閣成為左文右武的配置等。[221]

[221] 參見曹林娣《靜讀園林》，北京大學出版社 2017 年版，第 51 頁。

2. 避暑山莊，鑑奢尚樸

承德避暑山莊位於承德武烈河西岸，始建於康熙四十二年（西元 1703年），有鞏固北疆、懷柔蒙古王公以及定期舉行「木蘭秋獮」大型狩獵活動以鍛鍊軍士等政治、軍事意圖。

武烈河一帶泉水甘美，山林茂密，環境幽靜，霧霏露結，據納蘭揆敘、蔣廷錫等在〈御製避暑山莊詩恭跋〉中言，山莊「群峰迴合，清流縈繞，至熱河而形勢融結，蔚然深秀。古稱西北山川多雄奇，東南多幽曲，茲地實兼美焉，蓋造化靈淑特鍾於此。前代威德不能遠乎，人跡罕至。皇上時巡過此，見而異之。念此地舊無居人，闢為離宮」。所以被康熙慧眼識寶地。

園內劃分為特色鮮明的四大景區，即宮廷區、湖沼區、平原區、山巒區。

宮廷區根據封建帝王前朝後寢制度，依中軸對稱布局原則，布置了午門、正宮門、澹泊敬誠殿、四知書屋、萬歲照房、門殿、煙波致爽殿、雲山勝地樓、岫雲門等一系列殿寢建築。松鶴齋一組建築為奉養太后的居地。萬壑松風在松鶴齋之北，後瀕下湖，為宮廷區與湖沼區的過渡性建築。東宮是清帝舉行慶典宴會之所，殿、堂、室、樓都採用樸素簡潔的北方民居建築形式，不用琉璃瓦及彩畫進行裝飾。

湖區安排在東南，水光瀲灩，洲島錯落，花木扶疏，儼然一派江南景色。湖沼區有七個湖泊縈繞，以長堤、橋梁串聯如意洲、青蓮島、金山島、月色江聲島等幾個較大的島嶼，是「一池三山」法規的別出心裁的運用：「從一莖分三枝，如靈芽自然衍生出來一般，生長點出自正宮之北。三島的大小體量主次分明，相當於蓬萊的最大的島嶼如意洲和小島環碧簇

生在一起，而中型島嶼『月色江聲』又與這兩個島偏側均衡而安，形成不對稱三角形構圖。

其東隔岸留出月牙形水池環抱月色江聲島，寓聲色於形……至於煙雨樓和小金山兩個小孤島坐落的位置亦與三島相呼應。傳說中也有五座仙島之說。」[222]

具有蒙古草原風情的平原區守北，包括萬樹園、永佑寺諸景，以及西部山腳下的寧靜齋、千尺雪、玉琴軒、文津閣諸建築。其中以萬樹園最具特色，在數百畝草地間，蒼松翠柏，鬱鬱蔥蔥，獨具北國草莽風光。

巍巍山巒區雄踞於西北部，占據山莊絕大部分，用地4.3平方公里，其中包括松雲峽、梨樹峪、松林峪、榛子峪、西峪等數條峪谷。最大程度的保持山林的自然形態，穿插布置一些山居型小建築，不施彩繪，不加雕鏤，清雅古樸，體量低小，並呈散點布置，遠遠望去完全淹沒在林淵樹海之中。其中最引人入勝的是松雲峽，數里長峽遍植松柏，一路之上松濤鳥語，滿目青翠，層巒疊嶂，雲霧迷濛，使人完全進入一個幽靜清絕的境界之中。

環繞山莊長達10公里的虎皮石宮牆，蜿蜒起伏在群山上，正是萬里長城的象徵，恰似中華版圖的地形地貌，符合皇帝獨尊、端威莊嚴之勢。

康熙時建成三十六景，景名皆四字，並作序、賦詩、繪畫成《御製避暑山莊記》。乾隆在其祖父基礎上加以發展，增賦了三十六景，景名皆三字，並寫了〈御製避暑山莊後序〉，「總弗出皇祖舊定之範圍」，表現了孫輩不敢超越祖制。

山莊鑑奢尚樸、寧拙捨巧，以人為之美入天然，以清幽之趣藥濃麗，格調澹泊、素雅、樸茂、野奇，突出了山莊風景的特色。[223]

[222] 孟兆禎：《避暑山莊園林藝術》，紫禁城出版社1985年版，第34頁。
[223] 孟兆禎：《避暑山莊園林藝術》，紫禁城出版社1985年版，第12頁。

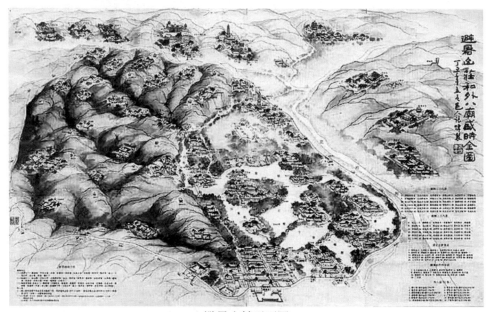

避暑山莊平面圖

3. 太液秋風，花園多姿

在皇城內、宮城西的皇家園林西苑，增加了寺廟園林和文人園林部分。以瓊華、瀛洲、犀山三個島嶼象徵海上仙山。

順治八年（西元 1651 年）在北海瓊華島廣寒殿舊址上建立了白色的喇嘛塔，因此又名白塔山，成為三海的空間構圖中心，並以此為軸心組織前山的永安寺建築群和後山北部沿湖的倚瀾堂、道寧齋及沿湖樓廊。湖周岸邊添置了濠濮間、畫舫齋、鏡清齋、西天梵境、快雪堂、闡福寺、小西天等景點。

中海東北岸在明代崇智殿舊址上建蕉園，松檜蒼翠，果樹分羅。有春藕齋、植秀軒、聽鴻樓。植秀軒西為石池，度池穿石洞出為虛白室、竹洲亭、愛翠樓等。

南海中有瀛臺島，三面臨水，奇石花樹，層巖幽壑，蓼渚蘆灣，增建了勤政殿、昭和殿、豐澤園、知稼軒、秋雪亭、澄淵亭等大片建築群，並聘請江南疊山名家張然主持疊山工程。南有村舍水田，於此觀稼。

紫禁城內重修或新建的有御花園、慈寧宮花園、建福宮花園和位於寧壽宮區西北角的乾隆花園。

不足 10 畝的乾隆花園別出心裁，基地狹長，採用了江南私家園林院落式布置手法。五進院落安排古華軒、遂初堂、萃賞樓、符望閣等二十幾座類型豐富的建築物。每進院落，各具特色，靈動多姿。

禊賞亭（乾隆花園）

建築具有鮮明的文人寫意色彩。如禊賞亭坐落於須彌座平臺上，抱廈內地面鑿石為渠，渠長 27 公尺，曲回盤折，號稱是「九曲十八彎」，取王羲之蘭亭雅集「曲水流觴」之意，稱為「流杯渠」。渠水來自亭南側假山後掩蔽的水井，汲水入缸，經假山內暗渠流入渠內。亭的內外裝修均飾竹紋，以象徵修禊時「茂林修竹」的環境，恰切的烘托了建築的主題。亭前壘砌具有亭園情趣的山石踏步，亭簷下以刻有竹紋的漢白玉欄板圍護，渲染了幽雅閒適的意境。

　　坐北面南的三開間小軒三友軒，為黃琉璃瓦捲棚頂，東為硬山式，西為歇山式，三面出廊，這是一種巧借地形的屋頂構造形式，為宮中僅有。軒內以松、竹、梅「歲寒三友」為裝修題材。紫檀透雕圓光罩，罩上竹葉以玉片鑲嵌，構思巧妙。次間後簷皆為支摘窗，窗外為假山。西次間西牆闌窗，以紫檀透雕松、竹、梅紋為窗櫺，疏密相間，雕刻精細。透過西窗，可觀賞窗外玲瓏的假山與翠竹青松。裝修題材與軒外的各種植物相統一，內外呼應，渲染突出了建築主題。

　　碧螺亭形制似梅花，構件亦以梅花紋裝飾，又稱碧螺梅花亭。亭平面呈梅花形，梅花形須彌座，五柱五脊，重檐攢尖頂，上層覆翡翠綠琉璃瓦，下層覆孔雀藍琉璃瓦，上下層均以紫晶色琉璃瓦剪邊，上安束腰藍底白色冰梅寶頂。每層五條垂脊，分為五個坡面，亦仿梅之意。亭柱間圍成弧形的白石欄板上雕刻各種梅花紋圖案，柱簷下安裝透雕折枝梅花紋的倒掛楣子，亭內頂棚為貼雕精細的梅花圖案天花。上下簷額枋彩畫為點金加彩折枝梅花紋蘇式彩畫。亭前簷下懸乾隆御筆「碧螺」匾，亭南架一石橋，通萃賞樓二層，東西有石階，可通山下。

　　全園山石疊置技巧精湛，多人文花木，建築做工精美，既樸實淡雅，又不失皇家氣度，將私家園林精雅與皇宮華貴富麗的氛圍相協調。

4. 皇家獵苑，四時蒐狩

　　滿族本是女真族後裔，嫻於騎射，流淌著「金都四時皆獵」的血脈。據《清太宗實錄》，清太宗皇太極曾明確指出：「中國家以騎射為業。」可見，滿族始終把行圍狩獵作為演武強兵的主要方式。

　　清帝王四季狩獵分別稱為「春蒐、夏苗、秋獮、冬狩」。

　　京城旁設圍場南海子（南苑），因南海子圍獵活動多在春季舉行，因

此稱「春蒐」。《欽定日下舊聞考》記載：「仰唯開國以來，若南苑則自世祖修葺，用備蒐狩。」於此，又設「海戶」、「一千六百，人各給地二十四畝」、「每獵則海戶合圍，縱騎士馳射於中，所以訓武也」。南海子水源豐富，野生動物極多，「中有水泉三處，獐鹿雉兔不可以數計」[224]。

　　康熙二十二年（西元 1683 年）在河北省東北部與內蒙古草原接壤處設木蘭圍場，這裡「萬里山河通遠徼，九邊形勝抱神京」，總面積一千平方公里的狩獵場，稱為秋獮大獵。這裡是水草豐美、禽獸繁衍的草原和千里松林。春夏綠草如茵，山花爛漫；秋季層林盡染，野果飄香；冬季銀裝素裹，玉樹瓊花。是世界上第一個，也是迄今為止規模最大的皇家獵苑。

承德木蘭圍場（胡時芳攝）

[224]〔清〕于敏中：《日下舊聞考》，北京古籍出版社 1983 年版，第 1,231、1,267 頁。

二、皇家園林美學特色

1. 湖光山色共一樓

清代皇家園林選址都青睞山清水秀之地。

「三山五園」都在北京西北郊。泉水充沛，西山參差逶迤，層巒疊嶂，形成許多原始堤塘湖泊。乾隆時為增加玉河水量以滿足京城用水需求，同時為了防洪及發展西郊水稻生產，而大規模整治西山水系，包括建立涵閘，疏通玉河及長河，開通玉泉山諸泉眼，建立養水湖及高水湖，擴大西湖（後改稱昆明湖），連通圓明園水系等一系列水利工程。河湖水系的改善為進一步開拓西郊風景園林建設打下基礎。

靜宜園所在的北京西北郊香山，為北京西山山系的一部分，自金代開始就是一處風景名勝區。那裡丘壑起伏，林木繁茂。主峰香爐峰，俗稱「鬼見愁」，海拔 557 公尺，南、北側嶺的山勢自西向東延伸遞減成環抱之勢，境界開闊，可以俯瞰東面的廣大平原。

靜明園所在的玉泉山，位於北京西山山麓，是突顯於西山之東的一座小山丘，山形奇麗，林木蔥鬱，多奇巖幽洞，玉泉山的東坡及山麓有許多小湖泊，湧泉溪泊，倚山面水，小溪潺潺，山因泉得名。泉水自山間石隙噴湧，水卷銀花，宛如玉虹，明代以前便有「玉泉垂虹」之說，列為燕京八景之一。明清兩代，宮廷用水，皆從玉泉山運來，並成為民間用水泉源之一。最北部以北峰的妙高塔為結束。

清漪園地區，原是一片漥地，漥地北面有座山叫甕山，山前的小湖叫甕山泊，後改名為西湖。西元 1749 年修清漪園，將西湖進行了清淤、疏濬、擴大，整治後的西湖命名為昆明湖，成為清代皇家諸園中最大的湖泊。

三山五園之間運用借景原理：西面以香山靜宜園為中心形成小西山東麓的風景區，東面為萬泉河水系內的圓明、暢春等人工山水園林，之間係玉泉山靜明園和萬壽山清漪園。靜宜園的宮廷區、飛泉山主峰、清漪園的宮廷區三者構成一條東西向的中軸線，再往東延伸交匯於圓明園與暢春園之間的南北軸線的中心點。這個軸線系統把三山五園之間的 20 平方公里的園林環境，串聯成為整體的園林群。在這個群中，西山層巒疊嶂成為園林的背景，相互借景、彼此成景，將園外廣闊的自然空間環境納入園內，其曠達的景深打破了園林的界域，達到從有限到無限、又從無限到有限的回歸，獲得雖非我有而為我備的藝術境界。

　　湖光山色共一樓，建築美與自然美的彼此糅合、烘托而相得益彰，使雍容華貴的皇家建築亦不失樸實淡雅的文化氣質。

　　由於園林所處地形各異，故各園形態各異，有人工山水園、天然山水園，也有天然山地園，基本匯集了傳統山水畫意式園林的各種創作類型。

　　平地構園的圓明園，周圍泉眼叢聚，草豐樹茂，為了避免起伏較小的人工假山與園林廣袤面積之間的不協調，採用了園中園的「集錦式」組景手法，獨立小園自成一個個山水空間、建築空間、花木空間，由曲折崗坡把園林空間分隔得撲朔迷離，山重水複，並將其連綴為一個系統的整體，收到「遠近勝概，歷歷奔赴」[225] 之勢的藝術效果。

　　承德山莊居住朝會部分位於山莊之東，正門內為楠木殿，素雅不施彩繪，因所在地勢較高，故近處湖光，遠處嵐影，可捲簾入戶，借景絕佳，顯示了人對組織豎向空間這類特殊形式美法則的進一步開掘。乾隆在〈題食蔗居〉中闡述：「石溪幾轉遙，巖徑百盤里。十步不見屋，見屋到尺咫。」

[225] 乾隆：〈圓明園圖詠〉。

在山岳區經營建築，保持山野趣，按照自然地貌尺度，僅在山脊和山峰的四個制高點上建體量較小的亭子，略加點染。磐錘峰是山莊借景的主題，又在山莊外圍仿蒙藏地區著名廟宇形式興建了外八廟，如同眾星捧月，再拓展到周圍崇山峻嶺作為一個統一整體來考慮，園內群峰與壯麗的磐錘峰、羅漢山、僧帽山建立了系統的連結，整個山莊與武烈河東岸起伏的山巒遙相呼應，構成約 20 平方公里的山水園林與廟宇寺觀交織的壯麗風景，園內外之景渾然一體，雄渾磅礴、自然天成，層次清晰、野趣橫生。

山區建築基址的選擇也考慮到外借的因素，做到有景可借。山莊四處山巔各冠一亭：「四面雲山」、「錘峰落照」、「南山積雪」、「北枕雙峰」。每座亭都與園外特定的勝景相關聯，他們把周圍千巖萬壑的奇妙風景借於園內。登亭可俯瞰湖區全貌，極目遠眺可見綿延挺拔峻峭的群巒奇峰、雄偉壯麗的寺廟群及蜿蜒流淌的武烈河。

西郊宮苑基本連成一片，中間以長河及玉河相互連通，並將沿途的農田、村舍納入園林觀賞範圍之內。帝王乘御舟遊弋在河湖行宮之中，除領略園林的人工美景，同時也將農家生活納入畫框之中，園內外渾然一體。

2. 移天縮地在君懷

「天上人間諸景備，移天縮地在君懷」，確切的展現概括了清代皇家園林的構園思想。

皇家園林大致透過師天下絕景、仿仙佛境界、取名園神髓等藝術手法，將皇家宏闊的氣派與袖珍精雅的江南小園、金碧重彩與清秀雅淡、唯我獨尊與出世傾向、禮式建築的中軸線與雜式建築的因山就勢等矛盾水乳交融的結合在園林中，巧若天成。運用北方剛健之筆抒寫江南絲竹之情，形成了迥異於私家園林的藝術風格。僅以圓明園四十景為例。

師天下絕景，圓明園「西峰秀色」、「小廬山」假山模仿江西廬山，廓然大公北部的假山模仿無錫寄暢園假山，紫碧山房中假山仿建蘇州寒山別墅的千尺雪假山，別有洞天一景中有模仿西湖龍井一片雲堆疊的假山；「上下天光」仿洞庭湖之勝概；蘇堤春曉、麴院風荷、平湖秋月、斷橋殘雪、柳浪聞鶯、花港觀魚、雷峰夕照、雙峰插雲、南屏晚鐘、三潭印月等仿杭州西湖十景；還有仿寧波天一閣的文源閣，仿浙江紹興蘭亭的坐石臨流等。

模仿仙境的「別有洞天」、「蓬萊瑤池」、「方壺勝境」；仿佛教聖地的有仿印度釋迦牟尼釋法的「舍衛城」，仿杭州花神廟的匯萬總春之廟，仿江蘇淮安府運河邊的惠濟祠與河神廟，正覺寺文殊亭中的文殊像疑與山西五臺山的文殊像同源，長春園寶相寺的觀音像是按照杭州天竺寺的木雕觀音像精製而成，仿浙江天臺山的慈雲普護，仿浙江杭州府清蓮寺「玉泉魚躍」的坦坦蕩蕩等。

取天下名園神髓：康熙、乾隆都鍾情於園林，乾隆更是「山水之樂、不能忘於懷」，曾先後六次到江南巡行，足跡遍及揚州、無錫、蘇州、杭州、海寧等私家園林精華薈萃勝地，「眺覽山川之佳秀」，隨行畫師摹繪成粉本「攜園而歸」。兼收並蓄天下名園，但並非照搬，而是如乾隆在〈惠山園八景詩序〉中所說的：「略師其意，就其自然之勢，不捨己之所長。」如仿蘇州獅子林的長春園獅子林，仿南京徐達瞻園的如園，仿揚州趣園的鑑園，仿海寧陳氏隅園的安瀾園，仿杭州汪氏園的小有天園等，都展現了「略師其意」。

避暑山莊分山區、平原區和湖區三部分，將北國山岳、塞外草原、江南水鄉的風景名勝，集萃於一體，按照恰當的比例（山嶺占五分之四，平原、水面占五分之一），構成巨幅山水畫中堂。山莊湖區主景金山亭、西苑瓊島北岸的漪瀾堂，均是再現鎮江「寺包山」格局的金山與北固山的「江天一覽」勝概。

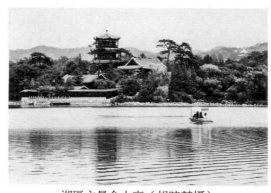

湖區主景金山亭（胡時芳攝）

清漪園的整體布局仿杭州西湖，西堤仿蘇堤，景明樓仿岳陽樓，鳳凰墩仿無錫黃埠墩，惠山園（諧趣園）仿無錫寄暢園，涵虛堂仿自武昌黃鶴樓……長島「小西泠」一帶，則是模擬揚州瘦西湖「四橋煙雨」的構思。

頤和園後山則以松林幽徑和小橋曲水取勝。山路盤旋至山腰，兩旁古松槎椏，如入畫境。山腳是一條曲折的蘇州河，仿蘇州虎丘山塘，有江南風景的感覺。

乾隆修繕北海時，將淵源於崑崙和蓬萊神話系統的蓬島瑤池藝術的再現在北海之中，展現了三千年的歷史傳統。將修復新建的道觀和佛教建築規範在中軸對稱的嚴整的幾何形體之內，展現了儒家君權至上，而且，龐大的寺觀建築群都掩映在四周逶迤起伏的丘陵之中，卻依然有城市山林之感。濠濮間、畫舫齋和鏡清齋等園中園，則引進了江南文人園林的精華。

濠濮間位於自南而北伸展的土崗之後，一泓清池，沿岸為玲瓏疊石，一道彎曲石梁橫跨水面，橋北頭飾以石坊，橋南建臨水軒室，舊額稱為「壺中雲石」，幽靜有致，別有一番境界。畫舫齋隱蔽於土山林木之間，是面臨方形水池的殿閣，坐北朝南，紅色廊柱，灰瓦歇山頂，向水中推出平臺，猶如一艘江南彩畫船，雕梁畫棟的倒影，在微瀾中盪漾，令人有舫

遊之想。四周圍以廊屋，與春雨林塘殿、觀妙室、鏡香室、古柯庭、得性軒等建築物，組成一個完整的院落。

濠濮間，取《莊子‧秋水篇》濠梁觀魚和濮水釣魚的意境。畫舫齋取意陶淵明〈歸去來兮辭〉中的「眄庭柯以怡顏，倚南窗以寄傲」；得性軒取意陶淵明〈歸園田居〉詩中的「少無適俗韻，性本愛丘山」。這些都是效法傳統文人「寄傲山水」的「風雅」，來點綴皇家園林。

鏡清齋內部的園林布局以水池、石橋、假山和亭、閣、堂、室所組成。自假山之上俯覽池中曲橋、迴廊、亭、榭建築與池水相映照，園內疊翠樓、牆外碧鮮亭採擷大自然的翠綠，枕巒亭享受山色，沁泉廊看「青溪瀉玉，石磴穿雲」，「韻琴齋」聆聽這山水清音，山光水色盡收眼底，浸潤在大自然美景之中。隔而不隔的一個個景區，都自成一幅幅山水畫面，「罨畫軒」鑑賞自然名畫，「畫峰室」描繪山巒美景。整個鏡清齋就是一幅可望可遊可居的山水畫妙品。

以上景區都具有江南園林的情調，意境內涵也是文人園林所追慕的寄情山水、相忘塵俗的「風雅」。

濠濮間想

誠如孟兆禎先生概括的承德避暑山莊仿景：推敲以形肖神的山水形勝；捕捉風景名勝布局的特徵；模擬特徵性的建築；整體提煉、重點誇大；創造似與不似之間的景趣。[226]

3. 宇內建築及珍寶博物館

皇家園林集「夷夏」建築風格之大成。

承德山莊組合各民族建築形式於一區。如正宮、月色江聲等處，運用了北方民居四合院的組合方式；萬壑松風、煙雨樓等運用了江南園林的靈活布局。宗教建築造型兼收道釋各派：如安遠廟仿新疆伊犁固爾扎廟、普寧寺仿西藏山南扎囊縣的桑鳶寺、須彌福壽之廟仿西藏日喀則扎什倫布寺、普陀宗乘之廟仿西藏拉薩布達拉宮、殊像寺仿山西五臺山的殊像寺、羅漢堂仿浙江海寧安國寺的羅漢堂等。其他各寺如溥善寺、溥仁寺、普樂寺、普佑寺、廣安寺、獅子園等寺廟與別園，分別模仿新疆、西藏等少數民族建築造型，以及山海關內各地建築風格，宏偉瑰麗，與山莊建築呼應爭輝。道教的有廣元宮、斗姥閣等。

圓明園是以建築造型的技巧取勝，單體建築設計打破了傳統官方形式的束縛，廣徵博採地方民居形式及刻意求新的體型，小巧素雅，與自然環境相協調，顯示了對一般形式美法則的熟練掌握。園內 15 萬平方公尺的建築中，個體建築的形式就有五、六十種之多；而一百餘組的建築群的平面布置也無一雷同，可以說是囊括了中國古代建築可能出現的一切平面布局和造型樣式，但卻萬變不離其宗，都是以傳統的院落作為基本單元。

乾隆不僅要集聚中國國內園林精華於一園，而且要囊括天下奇觀，這就是圓明園西洋樓建築群。西洋建築風情和金碧輝煌的「外朝」、「天地一

[226] 孟兆禎：《避暑山莊園林藝術》，紫禁城出版社 1985 年版，第 50 ～ 57 頁。

家春」等美景別宮，昭示著圓明園的鼎盛時代。

圓明園建築的內部裝修同樣堪稱集傳統裝修之大成，裝修多採用揚州「周制」，以紫檀、花梨等貴重木料製作，上鑲螺鈿、翠玉、金銀、象牙等，使外部造型絢麗精巧與內部裝修華麗精緻系統組合，卓絕的技能融於形式美的法則之中，可謂技藝融合。

家具追求富麗華貴、繁縟雕琢，精雕細刻，造型厚重，鑲嵌大理石、寶石、琺瑯和螺鈿等，反映出清代追求奢侈華貴的審美傾向。

圓明園幾乎每座殿堂裡都有珍貴的文物和精美的器具，其中許多都是稀世之寶，價值連城。這裡收藏了唐宋元明清歷代名家書畫及孤本圖書、金佛像等藏品。

四十景之一的舍衛城是供奉佛像的地方，藏有金、銅、玉、石佛像數十萬尊。這裡的殿堂，乃是藝術的寶庫，所藏珍品數不勝數。據英國《泰晤士報》記載，當年八國聯軍的強盜們被圓明園眾多寶物震驚，「這些士兵到了圓明園不知道該拿什麼」、「為了金子把銀子丟了」、「為了鑲有鑽石的手錶，又把金子丟了」、「被士兵點燃的是價值連城的國畫」、「國寶級的瓷瓶因為太大而被打碎」，真是暴殄天物，令人髮指！

第二節　私家園林美學

清代的園林繼承了宋明以來的構園傳統，對構園的熱情在清初又進一步高漲。大批文人全身心的參與構園。當時官僚富豪、文人士大夫，或葺舊園，或築新構。北京西北郊一帶，在三山五園之間穿插著二十餘座貴族大臣賜園，更充實了這片規模龐大的風景園林區。

除了貴族私園，園林集中在南京、揚州、蘇州、杭州等江南城市以及嶺南地區。

第八章
中國園林美學的整合及嬗變期 —— 清代

一、北方私家園林

北方私家園林以北京最為集中，約有一百五十餘處，有王府園林和士大夫園林，美學風格有天壤之別。

1. 富麗雄偉水木清華的王府園林

王府花園是王府的附園，如恭親王府、醇親王府、康親王府、孚王府、洵貝勒府等府邸花園，是北京貴族私家園林的一種特殊類型，按照不同品級，建制亦不相同。建築富麗堂皇，園林部分大抵都水木清華。

恭親王奕府邸恭王府，為京師王府花園之冠，園名「萃錦」，意謂聯翩美景如五彩的絲織品聚集。

從三組宮殿式府邸進入園林，園門是「榆關」拱券城牆，城牆上還有完整的城堆口。「萃錦」實為「萃福」園。全園分中、東、西三路成多個院落。

中路花園的正門是一座具有西洋建築風格的漢白玉石拱門，處於花園中軸線的最南端。進門後以「獨樂峰」為屏兼石敢當。水池做成一隻向前飛舞的蝴蝶平面，取「蝴」的諧音「福」，初名為福河，「蝶」與「耋」諧音，「耋，老也；八十曰耋。」借指高壽。後因池似蝙蝠，一稱「蝠池」，又因狀似元寶亦稱元寶池。池周植榆樹，「榆」者「餘」也，葉似銅錢，每到榆莢飄落，「榆樹兒」落池，寓意「福壽寶貴滿一池」。最後一進院落是翠竹棚頂與兩邊的耳房曲折相連形成蝙蝠雙翅的建築形狀的「蝠廳」。橋名「海渡鶴橋」，鶴為長壽之禽，五福居首。堂名「安善」。到全園的主山「滴翠巖」，山下「祕雲洞」內，就有康熙「福」字碑，此福字蘊含「多田多子多才多壽多福」五福。會客廳名「多福軒」。最後一組建築是「倚松屏」和「蝠廳」。園門、飛來峰、蝠池、安善堂、方池、假山、邀月臺、綠天小隱、蝠廳都處在一條中軸上。

東路的主要建築是「大戲樓」，大戲樓南為「怡神所」，還有「曲徑通幽」、「吟香醉月」、「蹤蔬圃」、「流懷亭」、「垂青樾」、「樵香徑」等景點。西路「湖心亭」，以水面為主，有「凌倒影」、「浣雲居」、「花月玲瓏」及「海棠軒」等。

中路建築和山水基本對稱，東、西兩路山體對稱。三條軸線和恭王府府邸中、東、西三組院落對應，這些都與恪守嚴謹的中軸線和對稱均衡格局的宮廷禁苑同構。

北京西北郊海淀一帶，坐落著一些王公貴族和官僚的園林，如自怡園、澄懷園、淑春園、鳴鶴園、蔚秀園、承澤園、熙春園等。

自怡園地處海淀水磨村以北，萬泉河以西一帶。園主為清康熙朝武英殿大學士明珠。著名畫家兼造園藝術家葉洮為之布畫營造。據查慎行《敬書堂詩集‧自怡園二十一詠》，可知自怡園有簀簧塢、雙竹廊、桐華書屋、蒼雪齋、巢山亭、荷塘、北湖、隙光亭、因曠洲、邀月樹、蘆港、柳汈、茭汉、含漪堂、釣魚臺、雙遂堂、南橋、紅藥欄、靜鏡居、朱藤逕、野航二十一景。園傳明珠、揆敘父子兩代。雍正二年（西元 1724 年）因追發揆敘罪狀籍沒，乾隆年間其址併入長春園東部。

澄懷園是雍正年間大學士張廷玉的賜園，位於海淀區，毗鄰圓明園，在蔚秀園北。張廷玉去世後，大學士劉統勳常居此園。乾隆年間澄懷園為上書房內值諸臣寓齋，因此，又稱翰林花園。澄懷園有樂泉、葉亭、竹徑、借春陰館、影荷橋、硯齋、墨亭、臨河軒、樂泉西舫、食筍齋等二十餘處景點，五處建築組群。

園中水湖岸邊環植垂柳，綺麗多姿。

其他著名的賜園有坐落在今北京大學校園內的淑春園、鳴鶴園、蔚秀園、承澤園等；熙春園和近春園在今清華大學校園內。

　　淑春園為清乾隆朝宰相和珅賜園，又稱十笏園，坐落於今北京大學未名湖風景區。該園園域廣闊，建築規模宏偉，模仿皇家園林建築，園中有樓臺六十四座，房屋一千零三間，遊廊、樓亭三百五十七處。園內有山有湖，湖即今北京大學未名湖，湖中有小島、石舫，號為「蓬島瑤臺」，築臨風待月樓等。「曾移奇石等黃金」、「壯麗樓臺擬上林」，後被列為逾制大罪。嘉慶以和珅二十條罪狀，將其賜死，其中第十三款即為「所蓋楠木房屋，僭侈逾制，其多寶閣，及隔斷式樣，皆仿照寧壽宮制度，其園寓點綴，與圓明園蓬島瑤臺無異，不知是何肺腸」。

小島石舫（今北京大學未名湖）

　　鳴鶴園俗稱「老五爺園」，為道光五弟惠親王綿愉宅園。鳴鶴園東部為起居、待客建築，西部為遊宴之地，池中島嶼，環以流水，掩以修竹，臨池湖石參差。園林建築群以一個方形金魚池為中心，由廳、堂、迴廊、城關和小山組成一個封閉的庭院。庭院東邊是一座小山，有疊廊可拾級而上，山上有亭名「翼然亭」。園池甚廣，庭院中還另闢方池。

　　蔚秀園原名含芳園，是載銓的賜園。咸豐八年（西元 1858 年）含芳園又轉賜給醇親王奕譞，並改名為蔚秀園。

承澤園為果親王允禮的賜園。道光年間曾賜予皇八女壽恩公主，光緒時又賜給慶親王。園中山石池沼及各類建築物至今猶存。

熙春園園林建築分成西南和東北兩組。東北部仍然稱熙春園，是道光皇帝第五子的府邸；西南部命名為近春園。

東半部熙春園咸豐年間更名為「清華園」，誠如禮部侍郎殷兆鏞所書對聯描寫的：「檻外山光歷春夏秋冬，萬千變幻都非凡境；窗中雲影任東西南北，去來澹盪洵是仙居。」

近春園以水景取勝，主要建築物分布在兩個大島上。如今雖然僅存荷塘荒島，但「曲曲折折的荷塘上面，彌望的是田田的葉子」，「層層的葉子中間，零星的點綴著些白花，有嬝娜的開著的，有羞澀的打著朵兒的」，「微風吹拂，送來縷縷清香……月光如流水一般，靜靜的瀉在這一片片葉子和花上。薄薄的青霧浮起在荷塘裡」。正如朱自清筆下〈荷塘月色〉中描寫的那樣，依舊美麗著。

2. 士人私園各臻其妙

京城內外文人學者和官僚縉紳建造的私人宅園，結構精雅，書香濃郁，各有特色。

芥子園和半畝園以疊石聞名於時。芥子園是著名文學家、構園理論家李漁在京所居，名與他金陵園同，位於北京南城和平門外韓家潭衚衕，門額題「賤者居」，楹聯曰：「十載藤花樹，三春芥子園。」清麟慶（字見亭）的〈鴻雪因緣圖記〉寫：「當國初鼎盛時，王侯邸第連雲，競侈綺造，爭迓翁為座上客，以疊石名於時。」位於東城黃米胡同的半畝園，據傳園中山石亦由李漁所疊，假山被譽為京城之冠。

園內雲蔭堂、海棠吟社乃文友聚會處，其他有專收古琴的「退思

齋」，晒畫的「曝畫廊」，貯端硯、印章的拜石軒，瑯嬛妙境藏書屋，專存鼎彝的「永保尊鼎」。還有玲瓏池館、瀟湘小影、雲容石態、罨秀山房等建築和景點。鋪陳古雅「富麗而有書卷氣」。山石結構曲折、典雅、古樸，奧如曠如；雖小而局全，歷經顯宦名士多主，皆不改其雅。

康熙年間，文華殿大學士馮溥的萬柳堂，聚土為山，捎溝以為池，短垣繚之，騎者可望，境轉而益深，朱彝尊〈萬柳堂記〉稱「園無雜樹，迤邐下上皆柳，故其堂曰萬柳之堂」。朱彝尊的宅園有兩株古藤，取名「古藤書屋」；書屋對面是專為晒書用的有柱無壁的「曝書亭」。

光緒年間大學士文煜的可園，面積僅兩千多平方公尺，據碑文所記：「鳧渚鶴洲以小為貴，雲巢花塢唯曲斯幽。若杜佑之樊川別墅，宏景之華陽山居，非敢所望。但可供遊釣、備棲遲足矣。命名曰『可』。」

位於北京東城禮士胡同的劉墉宅園，建築以三組四合院組成「品」字形排列，裝修精巧別致，尤以磚雕漏窗等別具風格。

那桐府花園中心挖池疊石，植樹蒔竹，並運用曲廊、疊落廊組織空間，「臺榭富麗，尚有水石之趣」。

寄園位於西城區教子胡同。清康熙年間，戶科給事中趙吉士在此建構別墅，「浚池累石，分布亭館，種花木」、「海內名士入都恆留連不忍去」。

清初天津也出現了一批私家園林。規模最大、影響最大的是問津園，位於天津城東，依金鐘河而建。主人為津門大戶遂閒堂張氏。園中樹石蓊蒨，亭榭疏曠，垂楊細柳，流水泛舟。

清初書畫家、詩人與學者張霔的帆齋，建築皆本於天然，瓜花豆莢，竹林石影，居如村舍，風格質樸，與三叉河口天然風光、農家漁舍連成一體。

長蘆鹽商查日乾與其子輩經營的水西莊，位於城西南運河畔，「面向衛水，背枕郊」，巧於因借。乾隆曾四次留駐，並賜名「芥園」。據傳，

乾隆年間，宋宗元任天津道期間，曾主持芥園減水壩工程，後辭官回老家蘇州，任旖旎的葑溪水畔，築網師園，「負郭臨流，樹木叢蔚，頗有半村半郭之趣。……居雖近塵，而有雲水相忘之樂」[227]。

被譽為「天津的徐霞客」的金玉岡，在其祖父金平杞園基礎上，增築蒼葭亭、黃竹山房，閒暇時栽花疊石，蓄養仙鶴，煮茶彈琴，怡然自得。

還有豔雪樓、寓遊園、榮園等園林也名著一時。這些私家園林昔日都是延攬四方名士、文酒雅集之處。

二、江南私家園林

江南私家園林至盛清時代，其藝術達到了自然美、建築美、繪畫美和文學藝術的統一，成為張潮所稱的「地上文章」。同光年間，雖然園林美學風格發生了嬗變，但依然有許多堪稱美的私家園林。江南園林以蘇州、揚州最為著稱，也最具代表性。

1. 蘇州園林小巧精雅

蘇州園林自宋明以來持續發展，入清以後，蘇州成為「最是紅塵中一二等富貴風流之地」。康熙進士沈朝初〈憶江南〉有「蘇州好，城裡半園亭」，乾隆時的畫家徐揚繪〈姑蘇繁華圖〉中到處可見城中小園、茂林修竹、假山亭臺。繁華的商業將園林掩映，遂有李斗《揚州畫舫錄》「蘇州以市肆勝」之說。周維權先生也承此說，認為「同治以後，江南地區的私家造園活動的中心逐漸轉移到太湖附近的蘇州」。據魏嘉瓚《蘇州歷代園林錄》統計，乾隆年間蘇州實際存在的園林仍超過揚州，蘇州城區園林約 190 多處，新建的 140 餘處，呈持續發展態勢。

[227]〔清〕錢大昕：〈網師園記〉，見《蘇州園林歷代文鈔》，上海三聯書店 2008 年版，第 76、77 頁。

清初蘇州園林主人多文人雅士，蘊含豐富雅致的文化資訊。

「亦園」主人尤侗，康熙稱其為「老名士」，於康熙十八年（西元
1679 年）舉博學鴻儒，授翰林院檢討，著述頗豐，書齋名為「西堂」，故
自號「西堂老人」。亦園約 10 畝，池占其半。尤侗自定十景名為：南園春
曉、草閣涼風、葑溪秋月、寒村積雪、綺陌黃花、水亭菡萏、平疇禾黍、
西山夕照、層城煙火、滄浪古道。

「五柳園主」為乾隆朝狀元石韞玉，園名取自陶淵明〈五柳先生傳〉
「宅邊有五柳樹，因以為號焉」，「五柳先生」是陶淵明的自畫像，他「閒
靜少言，不慕榮利」、「不戚戚於貧賤，不汲汲於富貴」、「銜觴賦詩，以
樂其志，無懷氏之民歟？葛天氏之民歟？」得名於自比「五柳先生」的陶
淵明，立意甚雅。

往往一姓多園、一人多園。如順治進士、吏部員外郎顧予咸及其家屬
就有十多座私園：顧予咸「雅園」、顧嗣協「依園」、顧嗣立「秀野園」、
顧月樵「自耕園」、顧汧「鳳池園」，「潭山丙舍」和「青芝山房」、顧筆
堆「學圃草堂」、顧其蘊「寶樹園」等。

順治進士、翰林院編修、文學家汪琬先後築有「丘南小隱」、「苕華書
屋」和「堯峰山莊」三園。

乾隆朝狀元畢沅也有「適園」、「小靈巖山館」和「靈巖山館」三園；
精於醫術的薛雪有「掃葉莊」和「一榭園」；吳嘉淀有「退園」、「秋綠
園」等。

城郊和太湖東西山的園林，巧借周邊山水，風景優美。如清華園在閶門
外冶芳浜內，清沈德潛〈清華園記〉：「登清華閣，左右眺望，吳山在目，
北為陽山，南為穹窿，浮屠隱見知為靈巖夫差之故宮也；虎阜峙後，參差殿
閣，閶闔穿葬所也；其他天平、上方、五塢、堯峰諸屬，俱可收之襟帶。」

蘇州光福逸圍，據《履園叢話》二十載：「逸圍在吳縣西脊山之麓……右臨太湖，左有茶山、石壁諸勝。每當梅花盛開，探幽尋詩者必到逸圍……其所居曰生香閣，閣下為在山小隱，琴尊橫几，圖籍滿床，前有釣雪槎，其西曰九峰草廬、白沙翠竹山房、騰嘯臺，下臨具區，波濤萬頃，可望、飄渺、莫釐諸峰，雖員嶠、方壺，不是過也。」又蔣恭〈逸圍記〉也載，逸圍占地約 50 畝，臨湖，周圍有數萬株梅樹。穿過廣庭，拾級登上九峰草廬，有寒香堂、養真居……圍中以梅為特徵，有詩云：「不知何處香，但見四山白。」草廬之西有景，稱為「梅花深處」。圍中最高處有石臺，可以東觀丹崖翠木、雲窗霧閣，西眺風帆沙鳥、煙雲出沒，是為逸圍最勝處。傳聞乾隆皇帝南巡，曾居住於此。

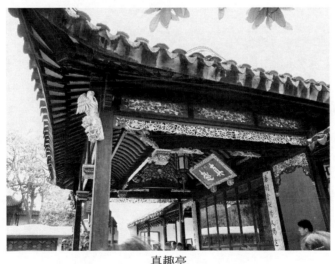

真趣亭

　　獅子林，清初衡州知府黃興祖就原獅子林舊址重建，取陶淵明「園日涉以成趣」名為「涉圍」。乾隆三十六年（西元 1771 年），其子黃熙高中狀元，遂精修府第，重整庭院，園內有合抱松樹五株，取名「五松

園」，並以乾隆御筆「真趣」匾額新增「真趣亭」一景。據乾隆〈南巡盛典圖〉，其依然保持前寺後園格局，以牆分隔，園範圍約相當於今日園中部山池一帶，池西緊靠界牆。沈德潛〈恭和御製獅子林元韻〉：「洞穴地底通，遊者迷彼此。」其詩又云：「乍高忽下下復高，已伏潛升升又伏……如蟻穿珠通九曲。」曹凱詩「岡巒互經互，中有八洞天。嵌空勢參差，洞洞相迴旋」。可見其時園中假山山洞已經初步形成。

乾隆皇帝曾六遊獅子林，賜匾「鏡智圓照」、「畫禪寺」和「真趣」三塊、留十首「御製詩」，臨摹倪雲林〈獅子林全景圖〉三幅。乾隆為了「夢寐遊」，在皇家園林仿建了獅子林。西元 1771 年，乾隆在圓明園長春園東北角仿建獅子林，由蘇州織造署奉旨將獅子林按實景五分一尺燙樣製圖送就御覽，建成後景點匾額均由蘇州織造署製作，送京懸掛，乾隆認為「峰姿池影都無二」。後又覺得不能盡同迂翁之〈獅子林圖〉，於西元 1774 年再次仿建於承德避暑山莊：東部是以假山為主的獅子林，西部是以水池為主的文園，合稱「文園獅子林」。乾隆對此園非常喜歡，稱之「欲傲金閶未有此」。

曾為「吳下名園之冠」的留園，始建於明，清代乾嘉時期園歸劉恕，園景「竹色清寒，波光澄碧」[228]且多植白皮松，有蒼凜之感，「前哲」韓文懿亦「嘗以寒碧名其軒」，因名「寒碧山莊」，又因地處花步里，又稱「花步小築」。劉恕愛石成癖，蒐羅集聚奇石十二峰於園內，名奎宿、玉女、箬帽、青芝、累黍、一雲、印月、獼猴、雞冠、拂袖、仙掌、幹霄，自號為「一十二峰嘯客」。又有晚翠、獨秀、段錦、競爽、迎輝等湖石立峰和拂雲、蒼鱗松皮石筍。

[228]〔清〕錢大昕：〈寒碧莊宴集序〉，《蘇州園林歷代文鈔》，上海三聯書店 2008 年版，第 53 頁。

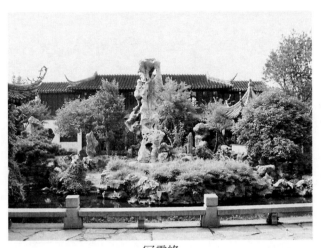

冠雲峰

　　清末同治十二年（西元 1873 年），盛康購得此園，因「夫大亂之後，兵燹之餘，高臺傾而曲池平，不知凡幾，而此園乃幸而無恙」遂名留園，寓「長留天地間」之意。盛家新闢東園，即今林泉耆碩之館、東山絲竹、冠雲峰、冠雲樓、待雲庵周圍一帶。又從他處覓得冠雲、岫雲、瑞雲（係盛康另選峰石沿用舊名）等石峰，尤以冠雲峰為最。

　　全園四區布局：

　　中區一池居中，嚴格以五行四季相配，東木春，清風池館、曲溪樓、紫藤花廊、小蓬萊；南火夏，明瑟樓、涵碧山房，夏日荷花別樣紅；西金秋，聞木犀香軒高踞於西壁假山之上，桂花香動萬山秋；北水冬，半野草堂、可亭、白皮松。

　　北區柳暗花明又一村，小桃塢、菜畦、花塢、葡萄架蜿蜒曲折。

　　西區別有天地，有桃花墩，一派山林風光。

　　東區則宴樂藏書，有五峰仙館、汲古得修綆、揖峰軒、林泉耆碩之館、戲樓，富麗精工，如七寶樓臺。

　　700 公尺長廊將四區連成一體，曲徑通幽，處處柳暗花明，令人目不暇接。廊壁共存歷代書家名帖 379 方，被譽為「留園法帖」，堪稱一絕。

　　留園集住宅、祠堂、家庵、庭院於一體，「因阜壘山，因窪疏地。集賓有堂，眺望有樓，有閣讀書，有齋燕寢，有館有房，循行往還，登降上下，有廊榭樹亭臺、碕汈村柴之屬」[229]。居住、讀書、作畫、撫琴、弈棋、品茶、宴飲、遊憩、修禪、祭祀，無所不備，展現了中國園林自足和內向的文化性格，圖解了白居易「內適外和」即生理需求和精神享受兼備的生存智慧。

　　清乾隆時宋宗元於南宋史正志萬卷堂址築園，承原「漁隱」之意名網師園，網師，就是漁父、釣叟，是以漁釣精神立意的水園。所謂漁釣精神，就是借淵漾奪目的山光水色，寄寓林泉煙霞之志，不下堂筵，坐窮泉壑，以悅耳目，快意人生。

　　網師園是蘇州現存園林中最為完整的住宅與園林合而為一的典範。「園以有『境界』為上，網師園差堪似之」[230]。網師園的「境界」和深厚的文化累積沉澱，是經過了數百年時間的磨洗和幾代人的努力完成的。

　　全園建築布局以規則和自然兩式，分別對應正式和雜式兩類建築，形象的反映了士大夫儒、道互補的人生哲學。

　　住宅為蘇州典型的清代官僚宅第。格局規則嚴整：分大門、門廳、轎廳、大廳、女廳、後庭院、梯雲室，呈中軸線。自轎廳西首入低矮的水景園門，有額曰「網師小築」，背面門宕刻「可以棲遲」四個篆字，以示安貧樂道，這是古代知識分子的傳統文化心理。小門含蓄，不事張揚，儼如園主清心寡欲的心理獨白。

[229]〔清〕沈德潛：〈復園記〉，《蘇州園林歷代文鈔》，上海三聯書店 2008 年版，第 43 頁。

[230] 陳從周：〈蘇州網師園〉，南京博物館《文博通訊》1976 年 1 月第 23 期。

山水園北寬南窄，設計師充分運用隱、顯、虛、實等藝術手法，將有限的空間處理得抑、揚、收、放，具有鮮明的層次感和節奏感。

四面廳「小山叢桂軒」，環以廊簷，與蹈和館、琴室為一區宴聚用的小庭院。軒處南北疊石間，山居之意裕如也。

漫步爬山廊間，東望小山叢桂，庭中老樹濃蔭，東南黃石雲崗，有「山居忽聞樵唱」之感。

琴室為一飛角歇山式半亭，居中置琴磚一方，傳為漢物，厚重中空，奏琴於上，音韻悠然。東側院牆門宕上刻有「鐵琴」二字額，意即鐵骨琴心。院南堆砌二峰湖石峭壁山，古琴、漢古琴磚、琴几、掛屏，以南面兩座大小壁山為對景，於此撫琴一曲，頗有令眾山皆響的意境。

小山叢桂軒、蹈和館和琴室，建築體量都比較小，空間狹窄封閉，走廊蟠回婉轉，環境幽深曲折，是為藏景。

循樵風徑北上，經一段低小晦暗的曲廊而達中部，池水盪漾，豁然開朗，以暗襯明，欲歌先斂。

彩霞池居中，水僅半畝，水面聚而不分，池中不植蓮藻，使天光山色、廊屋樹影倒映池中。曲橋貼水，駁岸有級，石磯互列於中，出水留磯，增人「浮水」之感，而亭、臺、廊、榭，無不面水，使全園處處有水「可依」。尺度比例之精妙，對空間抑揚、收放的自如處理，對園林建築遮掩、敞顯的潛心安排，使水面顯得遼闊曠遠，瀰漫無盡，有水鄉漫漶之感。

塤池區的建築和植物配置互異，可靜賞朝夕晨昏的變化，流連春夏秋冬四季景物：

池東春色，射鴨廊，迎春花低枝拂水，紫藤爬滿了獅形假山，木香垂直滿粉牆，春色一片爛漫。

　　池南夏涼，濯纓水閣基部石梁架空，水周堂下，輕巧若浮，幽靜涼爽，臨檻垂釣，依欄觀魚，悠然而樂，確有滄浪水清，俗塵盡滌之感。

　　池西秋月，月到風來亭臨池西向，架於碧水之上，明波若鏡，漁磯高下，畫橋逶邐，顯得浩渺寬闊，漣漪盪漾，「晚色將秋至，長風送月來」。

　　池北冬雪，主植白皮松、柏樹，看松讀畫軒隱於後。

　　軒東修廊一曲與竹外一枝軒接連，「江頭千樹春欲暗，竹外一枝斜更好」，獨賞那梅花的幽獨嫻靜之態和欹曲之美。小軒低臨水面，小巧空靈，從池南望去，宛似船舫。恰似冬到春的一個過渡。真是「亭臺到處皆臨水，屋宇雖多不礙山」。

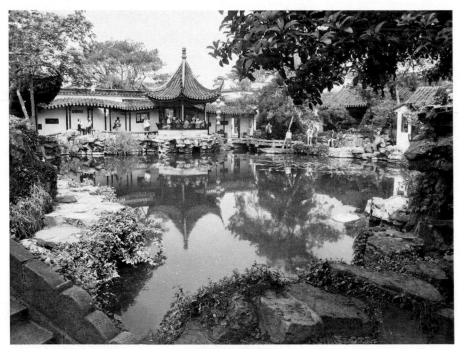

彩霞池（網師園）

彩霞池西為園中園「潭西漁隱」，是一個雅潔幽靜的書齋小庭院、美國大都會博物館「明軒」的藍本。建築僅有殿春簃、冷泉亭、涵碧泉三處。殿春簃東一區有看松讀畫軒、集虛齋、五峰書屋……

網師園「地只數畝，而有紆迴不盡之致……柳子厚所謂『奧如曠如』者，殆兼得之矣」[231]、「池容澹而古，樹意蒼然僻」。宜坐宜留，有檻前細數游魚，有亭中待月迎風，而軒外花影移牆，峰巒當窗，宛然如畫，靜中生趣。

環秀山莊以嘉慶十二年（西元 1807 年）疊山名家戈裕良在半畝之地所疊有尺幅千里之勢的湖石假山而馳名中外。依山傍水點綴著二亭一榭，真是咫尺天地，再造乾坤，既凝聚了中國傳統山水詩、山水畫的美學意境，又能融五嶽奇峰、括天下形勝概於胸中，自成天然畫本。尤其是假山，使人恍若登泰岱、履華嶽，入山洞疑置身粵桂，引古今才人交口稱譽。劉敦楨說：「蘇州湖石假山當推此為第一。」陳從周以中國詩歌史上的雙子星李白和杜甫的詩相比方：「環秀山莊假山，允稱上選，疊山之法具備。造園者不見此山，正如學詩者未見李杜。」

戈裕良疊山不拘泥一格，而是視園庭地勢環境，變換手法，達到婉轉多姿的藝術效果，山石的開合、收放、虛實、明暗相宜，變化層出不窮。既有「張（漣）氏之山」渾然一體的氣勢，又有嘉道年間精雕細琢的心裁，尤其是環秀山莊的假山，可以說是中國現存湖石假山當中難能可貴的「神品」。

戈裕良的故去，象徵著中國古典園林疊山藝術的最後終結。[232]

[231]〔清〕錢大昕：〈網師園記〉，《蘇州園林歷代文鈔》，上海三聯書店 2008 年版，第 77 頁。
[232] 參見曹汛〈戈裕良傳考論〉，《建築師》2004 年第 4 期。

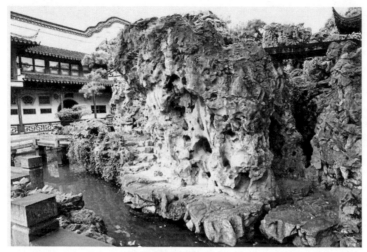

環秀山莊假山

　　坐落於千年古鎮同里的退思園，建於光緒十一年（西元 1885 年）至光緒十三年（西元 1887 年），園主為任蘭生，因被劾「盤踞利津、營私肥己」和「信用私人，通同作弊」而落職返回鄉里，「題取退思期補過，平泉草木漫同看」。請著名畫家袁龍（字東籬）巧構此園。宅園結構變傳統的南北布局為東西橫向布局：西宅東園。

　　「水貼亭林泊醉鄉」，山水園中四季物華常新，花香氤氳，坐春望月、秋桂飄香、夏荷鬧紅、冬歲寒居品梅，一年無日不看花。集中了江南園林的亭、臺、樓、閣、軒、曲橋、迴廊、假山、水池建築，全圍池而築，如浮水面，似乎隨波盪漾，而且春、夏、秋、冬、琴、棋、詩、畫，各景俱全。主體建築「退思草堂」坐北面南，風格清淡素雅，展現了園名主題。更具妙思的是園中水際建築用姜夔〈念奴嬌・鬧紅一舸〉上闋詞境構景：

　　鬧紅一舸，記來時，嘗與鴛鴦為侶。三十六陂人未到，水佩風裳無數。翠葉吹涼，玉容銷酒，更灑菰蒲雨。嫣然搖動，冷香飛上詩句。

分別命名「鬧紅一舸」、「水香榭」、「菰雨生涼軒」，既描寫了朦朧迷人的水鄉美景，姜詞也可作為療傷的一味良藥，巧妙的用出淤泥而不染的「荷花」具象，洗刷自己的冤情。水園西九曲迴廊彷彿作為園主坎坷人生的象徵。

「耦園住佳耦，城曲築詩城」，化愛情為浪漫的妙構、用山水建築譜寫成高山流水知音的不朽頌歌的，唯有列入世界文化遺產名錄的蘇州耦園。耦園是一首寫在地上的愛情詩。沈秉成夫婦均為書畫家，沈秉成精於道學，熟諳園事，又請畫家顧澐一起，精心設計，將伉儷偕隱之深情融進園中，易「涉園」為「耦園」，耦園者，佳耦偕隱耦耕也。

耦園在建築布局、山水安排，乃至植物配置上都根據陰陽八卦，處處陰陽互生：園的布局，住宅居中，原涉園居東，住宅之西增築西園，雙園傍宅，整體格局寓「偶」；震卦位於東方，象徵春天、長男；兌卦位於西方，象徵秋天、少女。陽大陰小、左陽右陰，東園為主，面積大，位左；西園為輔，面積小，位右。

顧文彬於光緒年間建立怡園，顧文彬給其子顧承的信中說：「園名，我已取定『怡園』二字，在我則可自怡，在汝則為怡親。」集錦式是其鮮明象徵。構園之初，顧文彬希望兒子：「蘇城內外各園汝皆熟遊之地，何不復遊一遍，細細領略一番，如有可以取法者，或仿照一二……集思廣益。」自己也曾「宿於耕蔭義莊（環秀山莊）者數旬，心追手摹」。童寯《江南園林志》中提到，可自怡齋一帶，假山荷池，稍似留園，而全域性則較疏曠。湖石疊山，仿環秀山莊的假山。徐澄《卓觀齋脞錄》讚其「堪與獅子林、寒碧莊爭勝」；復廊效法滄浪亭，旱船模仿拙政園的香洲，水池則效法網師園的彩霞池。

顧氏父子和任阜長等花鳥畫家精心構思，方成此園：「茲園東南多水，

西北多山。為池者有四，皆曲折可通；山多奇峰，醜凹深凸，極湖嶽之勝。方伯手治此園，園成，遂甲吳下，精思偉略，即此徵之。」[233]

書齋花園曲園和擁翠山莊臺地園也各具特色。

蘇州曲園，是晚清著名文學家和音韻、訓詁學家俞樾的書齋花園，簡樸素雅，不事雕琢。俞樾說，「其形曲，故名曲園」，僅「一曲而已，強被園名，聊以自娛者也」，亦含《老子》「曲則全」之意，即區域性裡頭包含整體。俞樾自號「曲園居士」，並以「一曲之士」自稱。主廳樂知堂、以文會友和講學之處春在堂、讀書之處小竹裡館，園中處處流露出知足自樂之意。

從曲園老人到俞陛雲、俞平伯父子，曲園石庫門中接連走出了三位名人，斯文一脈，清芬奕葉，濃郁的書香在曲園盪漾。

清代的蘇州名士們還留下了一座面積僅一畝餘的微型園林 —— 擁翠山莊，它位於虎丘二山門內上山磴道左側的憨憨泉西側，上與真娘香塚隔道相鄰，不獨選址得天獨厚，而且立意造型在蘇州園林眾芳中獨樹一幟，是座因地制宜、就山勢而築的臺地園。

園以東側的「憨憨泉」立意，正如清石韞玉〈憨憨泉〉所謂「師憨泉亦憨，以憨全其真」，洪鈞、彭南屏、文小波等名士為揚名此泉，集資若千萬，「於泉旁籠隙地亙短垣，逐地勢高偃，錯屋十餘楹，面泉曰『抱甕軒』，磴而上曰『問泉亭』，最上曰『靈瀾精舍』，又東曰『送青樿』，而總其目於垣之楣，曰『擁翠山莊』。雜植梅柳蕉竹數百本，風來搖颺，戞響空寂，日色正午，入景皆綠。憑垣而眺，四山瀯蔚，大河激駛，遙青近白，列貯垣下，相與釃酒稱快」[234]。園中滴水全無，卻處處有水意。

[233]〔清〕俞樾：〈怡園記〉，《吳縣志》卷三九。
[234]〔清〕楊峴：〈擁翠山莊記〉，見山莊書條石刻。

清前期蘇州山塘街上還坐落著眾多的文人私家園林，騷人墨客在那裡吟詩讀畫，消遣歲月。如東山浜的抱綠漁莊、瑤碧山房、戴園、話雨窗、起月樓，青山橋西吟嘯樓、引善橋側的萍香榭、山塘星橋南戈載的「校詞讀畫樓」、綠水橋西的醉石山房等，都具林亭之勝。

還有大量酒樓園林雜廁其間，最著名的飯館酒樓有三山館、山景園、李家園三家，樓館內不僅有四時佳餚，而且均闢有花園，疏泉疊石，配以書畫，環境十分清雅。

著名的紀念性園林也出現在虎丘周圍。

2. 揚州園林雄柔相兼

揚州園林雖屬江南園林體系，但和蘇州園林有明顯不同，乾隆二十八年（西元 1763 年）六月十一日上諭高恆：揚州習氣往往因以時急需，即不計重賞製造，而蘇州自有一定章程，斷不可輕易更改，亦不得將工匠好手帶赴揚州，致將來在蘇工程掣肘。

揚州園主大多為鹽商。揚州位於京杭大運河邊，居南北的交通樞紐之地、「天下四方之衝」，集散鹽曾達 10 億公斤，富商巨賈雲集。在唐代「園林都是宅」，到清初達到輝煌的頂點，時值海內承平，物力豐富，兩淮鹽業又適逢極盛之時，「金錢濫用比泥沙」。爭造園林的原因是迎合帝王宸遊。康熙、乾隆帝曾六次南巡到揚州，特別是乾隆時，各大商擲鉅資爭造園林，以備翠華臨幸。

兩淮八大鹽商之一的汪石公之妻，在石公既歿之後，主持內外各事，人稱汪太太。「當高宗幸揚時，與淮之鹽商，先數月在北城外擇荒地數百畝，仿杭之西湖風景，建亭臺園榭，以供御覽。唯中少一池，太太獨出數萬金，夜集工匠，趕造三仙池一方，池夜成而翌日駕至，高宗大讚賞，賜

第八章
中國園林美學的整合及嬗變期 —— 清代

珍物,由是而太太之名益著。」[235]

　　王振世《揚州覽勝錄》載:「當高宗(乾隆)南巡江浙,臨幸揚州,
駐蹕湖山,於北郊建行宮,於行宮前築御碼頭,泛舟虹橋,登蜀岡,縱覽
平山堂、觀音山諸勝,品題湖山,流連風景,賦詩弔歐公(歐陽修)之遁
蹤,並幸臨沿湖各鹽商園林,宸翰留題,不可殫記。如江氏之淨香園、黃
氏之趣園、洪氏之倚虹園、汪氏之九峰園等,皆高宗親書園名賜之,或並
賜聯額詩章,各鹽商均以石刻供奉園中,以為榮寵,至諸名園之樓臺亭
榭,洞房曲室以及一花一木一竹一石之勝,無不各出新意,爭奇鬥麗,以
奉宸遊,可謂極帝王時代遊觀之盛矣。」

　　於是,為得到皇帝題詞,瘦西湖至平山堂一帶,「宮觀樓閣,池亭臺
榭之名,盛稱於郡籍者,莫可數計」,螢苑、迷樓、竹西歌吹、平山堂、
影園、休園、榆莊、小玲瓏館等大小園林百餘處。其中,王洗馬園、卞
園、隲園、東園、怡春園、南園、筱園等號八大園林。清乾隆年間江蘇儀
徵人李斗《揚州畫舫錄》遂有「杭州以湖山勝,蘇州以市肆勝,揚州以園
亭勝,三者鼎峙,不分軒輊」之說。

　　至道光中葉,朝廷改革綱鹽制度,販運食鹽已無大利可謀,鹽商歇業
貧散,無力構園,原有園林已是「樓臺荒廢難留客,花木飄零不禁樵」,
一蹶不振了。唯南河下存道光二十四年(西元 1844 年)鹽務官員丹徒人
包松溪在清初「小方壺」(後又有「駐春園」、「小盤洲」之名)舊址拓新
棟宇,改建的「棣園」,園內建戲臺,備戲班,演出崑曲,經常有作曲家
借班借臺排演新劇,極一時之盛。但也只「二分明月山一角」。因此,揚
州園林有著自身鮮明的美學特色:

[235]《清稗類鈔》卷二四。

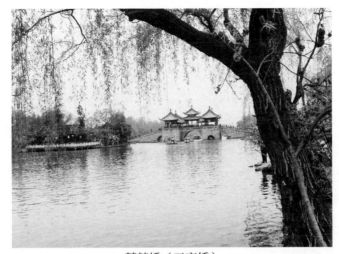

<p style="text-align:center">蓮花橋（五亭橋）</p>

　　一是揚州園林往往連片成群，氣勢俱貫，色彩絢麗。如在城內東關街，有小玲瓏山館、壽芝園、百尺梧桐閣、逸圃等；新城花園巷一帶，如寄嘯山莊、片石山房、小盤谷、棣園、秋聲館等。

　　又或在瘦西湖兩岸。「林園多在北門西，一帶高城壓水低，望裡常如看畫卷，春來抑或有詩題。」城北瘦西湖兩岸直通至「一起一伏，皆成岡陵」蜀岡平山堂，其間樓臺逶迤，屋宇高築，鱗次櫛比，「兩堤花柳全依水，一路樓臺直到山」，城南有硯池染翰、虹橋修禊、柳湖春泛、西園曲水、卷石洞天、荷浦薰風、平山堂、蓮花橋（五亭橋）等景。

　　清錢泳在《履園叢話》中說：「余於乾隆五十二年秋始到，其時九峰園、倚虹園、筱園、西園曲水、小金山、尺五樓諸處。自天寧門外起，直到淮南第　觀，樓臺掩影，朱碧鮮新，宛入趙千里仙山樓閣中。」、「平山堂離城約三四里，行其途有八九里，雖全是人工，而奇思幻想，點綴天然，即閬苑瑤池，瓊樓玉宇，諒不過此。其妙處在十餘家之園亭合而為

一，聯絡至山，氣勢俱貫。」煊煊煌煌，招搖張目，色彩之絢麗、視野之開闊，與僻處小巷深處、雜廁於民居之間的蘇州園林大異其趣。

二是廳堂高敞宏闊。如个園的「壺天自春」為抱山樓，是沿著園北牆的一幢七開間的樓廊，西依夏山，東連秋山，體量龐大，氣勢恢宏，是園主進行商業活動的主要場所。「江園」的「怡性堂」敞廳五楹，棟宇軒豁，且色彩富麗，金鋪玉鎖，前廠後蔭。「『石壁流淙』，水廊西斜，蓼浦蘭皋，接徑而出，中有高屋數十間，題曰『花潭竹嶼』。」、「屋後危樓百尺，欄檻塗金碧。楹柱列錦繡，望之如天霞落地」。

三是以疊石勝。以疊石勝是揚州園林的另一重要特色。自明代開始，由於漕運和兩淮鹽業的興起，鹽商船隻從全國各地到揚州，因空船航行時都備有「壓艙石」，以免翻船，全國各地不同的壓艙石在裝貨時就要卸掉。這些石料，正好用來作為園林疊山。

始建於清乾隆嘉慶年間的小盤谷，為造園家戈裕良的手筆。園內假山占地很小，因地制宜，隨形造景，峰危路險，蒼巖探水，溪谷幽深，石徑盤旋，形成深山大澤的氣勢，咫尺天涯。

个園「四季假山」馳名中外。主人黃至筠獨愛竹，不僅自己名號用竹，而且以竹立意名園為「个」，「个」者，字狀如竹葉，「月映竹成千个字，霜高梅孕一身花」。竹寓君子高節，王子猷「不可一日無此君」、蘇東坡「寧可食無肉，不可居無竹。無肉令人瘦，無竹令人俗」，竹已經成為士大夫人格寫照，而「个」為獨竹，獨立不依，挺直不彎，既寓君子高節又含孤芳自賞之意。最令人稱絕的是園內的「四季假山」。分別用石筍、湖石、黃石、宣石等不同的石材表現春夏秋冬四季意境，更是將揚派疊石推向了新的高峰。

春山在桂花廳南的近入口處，圓洞門旁側叢植千竿修竹，點綴以十二

生肖像形山石，竹叢中的石筍，地質學名叫「瘤狀結核灰岩」，顏色有淺紫、灰綠、灰黃等，沿花牆布置，襯以粉牆，翠竹披拂，恰似春筍破土，畫面生動多姿，不唯「寸石生情」，更能催發春天常駐、生氣勃勃的境外之思。

春山（个園）

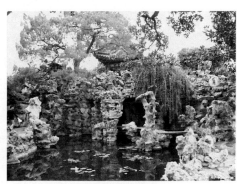

夏山（个園）

夏山坐西北朝東南，由太湖石疊置，假山臨池，假山的正面向陽，皺皺繁密，呈灰白色的太湖石表層在日光照射下所起的陰影變化多，有如夏天的行雲，又彷彿人們常見的夏天的山岳多姿景象，這便是「夏山」的縮影。澗谷幽邃，石乳倒掛，沿山十二洞，洞洞見景如畫。山頂有柏如蓋，山腰蟠根垂蘿，秀木繁蔭，造成濃蔭幽深的清涼世界，清幽無比。山下水聲淙淙，正合郭熙所謂的「夏山蒼翠而如滴」的特色。

秋山是座以黃石疊成的大假山，主峰居中，兩側山峰拱列成朝揖之勢。通體有峰、嶺、巒、懸巖、岫、澗、峪、洞府等的形象，賓主分明。其掩映烘托的構圖經營完全按照畫理的章法，據說是仿石濤畫黃山的技法為之。山的正面朝西，黃石紋理剛健，色澤微黃。峻峰面迎夕照，配以紅楓，一派象徵成熟和豐收的秋色。黃石假山設定三條可以盤旋而上的崎嶇磴道，全長約 15 公尺，步異景變，山口、山峪、削壁、山澗、深潭，都氣勢逼真，引人入勝。

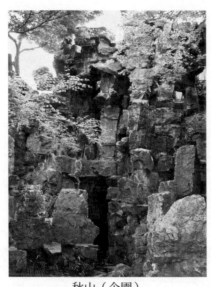

秋山（个園）

　　秋山多峰，峰峰有洞，峰別洞異，蔚為奇觀。山腹有洞穴盤曲，與磴道構成立體交叉，這是北派的石法。山洞是分峰處理，中峰最高，分三洞，下洞如深山石林，眾峰環繞，還設有飛梁石室，置石門、石窗、石桌、石床之屬。石室之外為洞天一方，四周皆山，通風良好；中洞稱仙人洞，四面凌空，設有龜臺。谷地中央又有小石兀立，其旁植桃樹一株，賦予幽奧洞天以一派生機。盤旋至山頂，上有二層平臺，為全園最高景點。展現了清唐岱《繪事發微》所說的「嶺有平夷之勢，峰有峻峭之勢，巒有圓渾之勢……遙嶺遠岫有層疊之勢」的畫理，鄭奇、方惠《疊石造山法》讚為「中國園林疊石中雄壯之美的極品」。山頂建一四方小亭名「拂雲」，依亭憑欄，修竹湧浪，幽篁疊翠，近可俯觀腳下群峰，往北遠眺則瘦西湖、平山堂、綠楊城郭均作為借景而收攝入園。中峰南壁透過疊石的垂直空透，在陽光下產生條狀陰影，蓄意形成山瀑飛瀉的感覺，並在前面設有凌空飛梁及天橋供觀賞瀑布之用。兩者形成「之」字形，前後錯落，

人步其上，上有瀑布，下有深潭，觀賞效果「險」而可見。這是造園藝術上的「旱園水意」。

　　冬山在東南小庭院中，倚牆疊置宣石，又名雪石，產於寧國縣一帶。石色潔白，多於紅土積漬，須經刷洗才見其質，愈舊愈白，儼如雪山也。猶如白雪皚皚未消，部分山頭藉助陽光照射，光澤耀眼。「雪山」又在南牆上開四行圓孔，每排六個，稱為音洞，因外面是狹巷高牆，利用狹巷高牆的氣流變化所產生的北風呼嘯的效果，營造冬天大風雪的氣氛，真有「北風呼嘯雪光寒」之感。加上用白礬石冰裂紋鋪地，植以蠟梅、南天竹烘托、陪襯，盡得歲寒冷趣。在小庭院的西牆上又開圓洞空窗，可以看到春山景處的翠竹、茶花，又如嚴冬已過，美好的春天已經來臨。這種構思設想，點睛一筆，精神境界陡升。

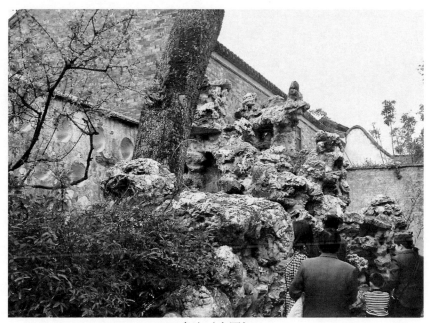

冬山（个園）

231

吳肇釗分析个園四季假山，是以春山為開篇，夏山鋪展，秋山達到高潮，最後以冬山作結，具一氣貫注之勢。

揚派疊石講究「中空外奇」，或挑法造險，或飄法求動。洞內或置石床、石凳、石桌，或引水、布橋，造景別有洞天，可遊、可觀、可居，空透處深不可測，突兀處險象萬千。

旱園水作多用在水源缺的北方，即挖一水塘，點綴些山石，沾點水氣。但多水的揚州，卻也喜旱園水作，造出山溪、瀑布、河流、海濤等形狀，船舫、橋梁、水榭、池岸等臨水景物，蓋激發遐思，以增若干浪漫寫意趣味。其水景更具象徵性和藝術性。

如寄嘯山莊即是如此。構園者在進園處貼壁山下鑿一汪曲水，駁岸參差，蜿蜒至讀書樓，使人行其下，疑入山林。船廳設計亦為佳例，船廳建於平地，但廳前地面用瓦片和鵝卵石鋪設成鱗片狀波紋圖案，又用「月作主人梅作客，花為四壁船為家」對聯強化和深化水船意境。

也有滴水全無，卻見水意，一如日本枯山水，超感覺的大寫意。陳從周解釋曰：「園中無水，而利用假山之起伏，平地之低降，兩者對比，無水而有池意，故云水做。」

四為獵奇西洋。商人履跡歐亞，喜歡獵奇炫富，也為贏得同樣喜歡獵奇西方的乾隆帝的青睞。《揚州畫舫錄》卷十二記載：

> 堂左構子舍，仿泰西營造法……

左靠山仿效西洋人製法，前設欄楯，構深屋，望之如數什百千層，一旋一折，目炫足懼，唯聞鐘聲，令人依聲而轉。

江園模仿西方巴洛克建築「連列廳」、模仿義大利山地別墅園的逐層平臺及大臺階的做法，「連列廳」是文藝復興晚期使室內外空間流轉貫通的手法，即腹地的主要大廳排成一列，門開在一條直線上，造成多層次

的、深遠的透視效果。

《揚州畫舫錄》卷十二載：「外畫山河海嶼，海洋道路。對面設影燈，用玻璃鏡取屋內所畫影，上開天窗盈尺，令天光雲影相摩蕩，兼以日月之光射之，晶耀絕倫。」這是模仿當時盛行於歐洲的巴洛克式建築的所謂「連列廳」以及用大鏡子以擴大室內空間的「鏡廳」做法。

揚州的黃園，為黃氏別墅，與江園相接。其中，《揚州畫舫錄》卷十二載：「第三層五間，為澄碧堂。蓋西洋人好碧，廣州十三行有碧堂，其制皆以連房廣廈，蔽日透月為工，是堂效其制，故名『澄碧』。」模仿廣州歐式建築十三行的建築立面，大量使用西洋建築中的玻璃裝飾，玲瓏剔透。

揚州「石壁流淙」，《揚州畫舫錄》卷十四載：「靜照軒東隅，有門狹束而入……一窗翠雨，著須而凝，中置圓几，半嵌壁中。移几而入，虛室漸小，設竹榻，榻旁一架古書，縹緗零亂，近視之，乃西洋畫也。由畫中入，步步幽邃，扉開月入，紙響風來，中置小座，遊人可憩，旁有小書廚，開之則門也。門中石徑逶迤，小水清淺，短牆橫絕，溪聲遙聞，似牆外當有佳境，而莫自入也。嚮導者指畫其際，有門自開，粗險之石，穿池而出。長廊架其上，額曰『水竹居』。」

由於其在室內牆上繪西洋壁畫，繪畫運用焦點透視法因而顯得景物逼真，人彷彿可以走進去。

在園林小品方面，揚州園林受到西洋水法的影響，徐履安於乾隆二十二年（西元 1757 年）為園作水法，「以錫為筒一百四十有二，伏地下，下置木桶高三尺，以羅罩之，水由錫筒中行至口。口七孔，孔中細絲盤轉千餘層。其戶軸、織具、桔槔、轆轤、關捩、弩牙諸法，由械而生，使水出高與簷齊，如趵突泉，即今之水竹居也。」使用龍尾車操縱水源的方法製作西洋式噴泉。

江園「蓋室之中設自鳴鐘，屋一折則鐘一鳴，關捩與折相應」。自鳴鐘是一種能按時自擊，以報告時刻的鐘。明謝肇淛《五雜俎·天部二》：「西僧利瑪竇有自鳴鐘，中設機關，每遇一時輒鳴。」清趙翼《簷曝雜記·鐘錶》：「自鳴鐘、時辰錶，皆來自西洋。鐘能按時自鳴，錶則有針隨晷刻指十二時，皆絕技也。」據說西方的自鳴鐘傳到中國是在明朝的萬曆八年（西元 1580 年），當時中國無論皇帝還是臣民，都對此表現出按捺不住的好奇，作為最時尚之物，殊不知，中國人在 900 多年前的北宋時期就發明了鐘錶。

揚州園林從盛極一時到衰敗僅僅三十年，清錢泳《履園叢話二十·園林》：

揚州之平山堂，余於乾隆五十二年秋始到，其時九峰園、倚虹園、筱園、西園曲水、小金山、尺五樓諸處，自天寧門外起直到淮南第一觀，樓臺掩映，朱碧鮮新，宛入趙千里仙山樓閣中。今隔三十餘年，幾成瓦礫場，非復舊時光景矣。有人題壁云：「樓臺也似佳人老，剩粉殘脂倍可憐。」余亦有句云：「《畫舫錄》中人半死，倚虹園外柳如煙。」撫今追昔，恍如一夢。

所以，張家驥認為：瘦西湖的盛極一時，根本不是社會發展的經濟現象，而是所謂「翠華六巡，恩澤稠疊」，為迎接皇帝的政治現象。隨南巡的終止，瘦西湖即衰敗。

3. 江南其他名園

杭州附近海寧的「安瀾園」也久負盛名，甚至有「海內論名園，安瀾實稱最。傾慕積平生，今辰償遊債」之詩歌詠之。

安瀾園和南京瞻園、蘇州獅子林、杭州小有天園齊名，園址在今浙江

海寧鹽官鎮西北隅，本為南宋安化郡王王沆的故園。明神宗萬曆年間至為右堂寺少卿陳與郊（號隅陽）重建，取名隅園。清康熙二十四年（西元1685年）後，傳與本族曾孫清朝文淵閣大學士陳元龍，更號遂初園。陳元龍歿後，為其子翰林院編修陳邦直所得。其間擴建其園廣至百畝，「制崇簡古」，園內有三十餘景。西元1762年乾隆南巡，駐蹕於此，賜名安瀾園。

清初文人沈復《浮生六記》寫道：

遊陳氏安瀾園，地占百畝，重樓複閣，夾道迴廊；池甚廣，橋作六曲形；石滿藤蘿，鑿痕全掩；古木千章，皆有參天之勢；鳥啼花落，如入深山。此人工而歸於天然者。余所歷平地之假石園亭，此為第一。曾於桂花樓中張宴，諸味盡為花氣所奪……

縱觀安瀾園全貌，其皇家氣勢令人驚嘆。從園門入內經乾隆御碑亭到軍機處，北路有太子宮、天架樓、佛閣等，最終通向園林的主建築「寢宮」、西路由十二樓、漾月軒、映水亭、群芳閣組成，其後與寢宮相連。中路還有御書房、古藤水軒、飛樓、環碧堂等。寢宮原名賜閒堂，樓中恭懸「林泉耆碩」賜匾。全園有景點四十餘處，如「和風皎月」、「淪波浴景」、「石湖賞月」、「煙波風月」、「竹深荷靜」、「引勝奇賞」、「曲水流觴」等。

小有天園在南屏山麓山腰之上。北宋時為興教寺所在，元末寺圮，明洪武間重建，後改為壑庵，清初為汪之萼別墅，乾隆十六年（西元1751年），乾隆皇帝南巡杭州，賜名「小有天園」，並作詩詠之。但乾隆皇帝對此美景仍是念念不忘。乾隆二十二年（西元1757年），他再次南巡，又來到此地，更是欣賞備至，「為之流連，為之倚吟」。清明節，乾隆〈再遊小有天園〉詠曰：「不入最深處，安知小有天。船從聖湖泊，逕自祕林

穿。萬卉軒春節,千峰低齊煙。明發旋翠畢,偷暇重留連。」乾隆回到北京後,於第二年將此景仍以「小有天」之名仿建於圓明園長春園內「思永齊」之東別院。

三、嶺南園林

嶺南指中國大庾嶺、騎田嶺、都龐嶺、萌諸嶺和越城嶺等以南地區,也包括臺灣在內。地處歐亞大陸的東南邊緣,北有五嶺為屏障,南瀕南海。北迴歸線橫貫境內,受惠於季風的調節,植物繁茂,四季繁花似錦,風物旖旎,「薔薇馥郁紅逾火,芒果蘢蔥碧入天」;英石、臘石、鐘乳石又是堆山疊石的良材和觀賞美石。越秀山層巒疊翠,白雲山白雲繚繞;東面巨浪西面鏡的汕尾遮浪島,外伶仃島石奇水清,享有「東方夏威夷」的青澳灣、「南方北戴河」的海陵島,成為園林的天然藍本。

嶺南都於宅內設庭,體量小巧,面積多則三五畝,少的僅數十平方公尺,「餘地三弓紅雨足,蔭天一角綠雲深」,可靜賞移時。

嶺南地處與海外文化交流的前哨,園林海納百川,獵奇鬥異,巧用他山之石攻玉。諸如個別園林有序式布局、整形式水池、套色玻璃、雕花玻璃、洋式石欄杆、鑄鐵花架、羅馬式門窗、巴洛克柱頭等,著有西方建築文化之色,但終不失中華文人園底色。

順德清暉園、佛山梁園、東莞可園和番禺的餘蔭山房,號為嶺南四大名園;寶島臺灣由於歷史原因,園林中塗抹了濃重的思家戀土色彩,具有代表性的是臺北板橋的林本源園林。

據傳清暉園園主築園初衷,乃為奉母,那「清暉」猶「春暉」,以喻父母之恩如日光和煦照耀。園內水木湛清華,幽徑迴廊,碧溪澄漪,花木蔥蘢,紅葉書屋、沐英澗、留芬閣等,真如人間小蓬瀛,是養生延壽之

所。建築布局，前疏後密，前低後高，向陽通風；深池四壁，高樹濃蔭，周以廊房，荷塘恰如降溫池，延來一派清涼。這些，都適合南方炎熱的氣候，切合中國古典園林因地制宜的營造原則。清暉園又頗善吸納西洋建築文化因子，羅馬式的拱形門窗、巴洛克的柱頭、有序式的水池、套色玻璃門窗，乃至廳堂外設鑄鐵花架等，無不反映出中西相容的嶺南文化特點。

梁園可稱萃錦園，由當地詩書名家梁藹如、梁九章及梁九圖叔侄四人，於清嘉慶、道光年間歷時四十餘年陸續建成。整體布局以住宅、祠堂、園林三者渾然一體。有「十二石齋」、「群星草堂」、「汾江草蘆」、「寒香館」等不同地點的多個群體組成。其中四組園林群體風格各異，組景手法變化迭出，有「平庭」、「山庭」、「水庭」、「石庭」、「水石庭」等。四季景色俱全，有「草蘆春意」、「枕湖消夏」、「群星秋色」、「寒香傲雪」等。梁園突顯了詩書名家的特有風采，如「石齋寄情」、「硯磨言志」、「幽居香蘭」、「莊宅遺風」等品題，將雅集酬唱、讀書著述、家塾掌教、幽居賦閒等園居文化生活內容表現得淋漓盡致。

可園因築於可湖之旁得名，園內有可堂、可軒、可亭、可湖等，實乃「可堪遊賞」、可如人意之園也。建築占地面積 2,204 平方公尺，不規則的多邊形園林平面，不拘一格的建築組合，一樓、五廳、六閣、十五房、十九廳等住宅、客廳、別墅、庭院、花圃、書齋，各抱地勢，立面高低錯落，自由活潑。主景「獅子上樓臺」，以當地珊瑚石砌築，風趣別致。沿牆環碧遊廊逶迤，「邀山閣」高踞可軒之上，使遠近諸山、沙鳥江帆，莫不奔赴、環立於煙樹出沒之中，去來於筆硯几席之上。另有雙清室、擘紅小榭、曲池、滋樹臺、假山涵月、湛明橋、問花小院、雛月池館、博溪漁隱、觀魚簃等建築景點。咫尺之中，再造乾坤，真乃「可羨人間福地，園誇天上仙宮」。

　　餘蔭山房，又名餘蔭園，不忘先祖惠及子孫的福蔭。山房故主鄔彬與其兩個兒子都是舉人，有「一門三舉人，父子同登科」之說。園林吸收蘇杭庭園建築藝術之精華，結合閩粵庭園建築藝術之風格，在三畝方寸之地，巧妙的在幾何圖形中將畫館樓臺、軒榭亭橋、假山碧池布置得曲折藏露，幽曠裕如。園內東西兩庭並列，各以一池碧水為中心，東為方塘，所有建築和組景都與方塘平行，呈方形構圖；西為八角形，八角形的「玲瓏水榭」高踞池心石臺基之上，窗開八面，荷風來八面，園主在此，澄觀臥遊：「每思所過名山坐看奇石皺雲依然在目；漫說曾經滄海靜對明漪印月亦足瑩神。」[236] 庭內橋、廊、小路，都採取與八角形周邊成平行或垂直的方向。兩庭以廊橋「浣紅跨綠」連線，橋中段聳起一座四角飛簷的亭蓋，橋洞恰如飛虹拱月，每到春末夏初，綠蔭落紅，倒影池中，碧水漣漪，好似浣洗落紅。園內鐵花架、彩色玻璃，烙上西洋色彩，但彩色玻璃上的龜錦文和八角中間的折枝石榴花，卻展現著祈求長壽多子的中華傳統文化心理。

　　嶺南園林還有如取名自陶淵明「結廬在人境，而無車馬喧」、詩人黃遵憲的「人境廬」；新加坡華僑富商黃氏家族的別墅花園「小畫舫齋」；施琅於福建泉州構春夏秋冬四座花園，分別取「春遊芳草地」、「夏賞綠荷池」、「秋飲黃花酒」和「冬吟白雪詩」的意境，詩意盎然，別具一格。

　　臺灣之有園林，始於荷蘭統治時代，入清後，任職臺南的官員亦喜在宮署建造園林。道光年間中北部亦出現了幾座名園：臺中吳鸞旗的吳園、板橋林家花園、進士鄭用錫新竹市北郭園、新竹林占梅的潛園、臺中霧峰林家的萊園和臺北陳維英太古巢等園。

　　臺灣園林普遍有尋本溯源的情結，美學風格不脫家鄉山水。如吳園中

[236] 園主鄔燕天自撰聯。

以仿漳州城外飛來峰之形勝造景為最有名，內有假山、廊道、池臺、樓閣等。

　　以林本源園林為其中之最，號稱臺灣第一名園。坐落在新北市板橋區西門街，為昔日全臺首富漳州籍林氏家族的私家園林。花園由林維源建立於光緒十四年至十九年（西元 1888 ～ 1893 年）。「林本源」之名，既有宗族色彩，又有紀念福建漳州府龍溪縣祖居地的情愫。平侯有子五，按照「飲水本思源」的古訓，依次分別取名，由於庭園為「本記」和「源記」兩家所建，故稱為「林本源宅」。有「臺灣大觀園」之稱。園林設計者是福建漳州「詔安畫派」領袖謝穎蘇和篆隸名家呂世宜。

　　園林中亭臺池樹皆雅近畫意，建築風格又留意展現八閩情調。所用的木材都採自大陸和臺灣名貴的樟楠，園內半圓形榕蔭大池「雲錦淙」及假山，池岸上屹立著仿照林家祖籍漳州龍溪群山模樣的假山。假山或起或伏，或聚或散，沿牆布列，其間穿插隧道、山洞，中植花樹，頗有氣勢。配以佳木異卉，儼然置身於家鄉山林幽谷、百花深處。繞池之涼亭臺榭，有方形、圓形、菱形、三角形、六方形，形態變化無一雷同。

　　林家庭園設計風格模仿當時晚清大臣盛宣懷在蘇州的園林「留園」，並重金禮聘大陸名師巧匠參與設計建造，痕跡很明顯：如園林入口由白花廳經過修長的遊廊再折而東，方能進入園內的汲古書屋小庭院，含蓄不張揚，與蘇州留園的入口異曲同工。書房「汲古書屋」與留園「汲古得綆處」相同，收藏圖書數千卷，其中不乏宋元善本。園內都建有「花好月圓人壽軒」；留園的「遠翠閣」，曾名「含青樓」，林本源園林的「來青閣」取自「青山綠野入眸來」之意，亦模仿此意。

汲古書屋（林本源園林）

　　林氏書齋名方鑑齋，齋前深池中設有戲臺，右側依壁，假山重疊，取高山流水之意境。盛氏留園當年造有蘇州第一戲廳，室內雙層戲臺，兩翼為包廂，中央大廳可容十張大圓桌，並以謝安之風流自許。

　　留園水池中築「掬月亭」，林氏園林亦於海棠形水池中築方勝形「月波水榭」；林氏園林當街園門額曰「板橋小築」，與留園入園處的「華步小築」亦有異曲同工之妙。其他如「一池三島」的寫意造型、彩畫裝飾的題材、廳堂的命名、吉祥圖案的內涵無不取材於中華詩文和傳統文化，流溢著濃濃的中華文化內涵。

　　清代私家園林無論皇家賜園還是文人士大夫私園，都呈現出「集萃」的美學風格。擇址在山水之間或城邊僻巷，因阜掇山，因窪疏地；宅園結合，便於「園日涉以成趣」，園林建築功能多樣化，建築密度增高，「集賓有堂，眺望有樓有閣，讀書有齋，燕寢有館有房，循行往還，登降上下，有廊榭、亭臺、埼沜、村柴之屬」，自然野趣弱化。

士大夫私園，規模更趨小型化，大多在咫尺之內再造乾坤；為追求「少少許勝多多許」的藝術效果，構園技藝要求日高，風格素雅精巧，拙間取華。園林具有濃郁的書卷氣，生境、詩境、畫境齊備，外適內和，成為詩意棲居的文明實體。

第三節　寺觀及公共園林美學

清代統治者宗教政策比較開放，所以宗教園林呈現多元色彩，宗教園林的美學風格也多姿多彩。

佛教出現藏傳、漢傳和南傳三大流派，其中，由於藏傳佛教在中國的蒙藏地區（包括青海和新疆）勢力強大，教徒信仰極其虔誠，佛經教義是蒙藏人民的精神支柱。喇嘛教上層人物在政治上有效的控制地方政權，經濟上匯聚著大量的財富，文化上掌握著經堂與教院。乾隆指出：「興黃教，即所以安眾蒙古，所繫非小，故不可不保護之。」黃教（俗稱喇嘛教）得以迅速發展，影響全國；清代北方全真道已步入衰頹的時期，道觀呈南盛北衰之勢，規模日趨小型化，且多向城鎮發展，甚至趨向道佛合流，呈現更世俗化色彩。

一、布達拉宮羅布林卡

清初藏傳佛教，藝術風格雖有藏式、漢藏混合式、漢式等類型，在西藏既有佛殿、佛塔，還有學院（藏語為「扎倉」）和行政管理機構活佛公署，是政教合一的場所。

藏式寺廟多流行於西藏、青海、四川的藏族居住地區，它的特點是因山而建，依山就勢，呈錯落參差的布局，不強調軸線，而以空間構圖的自由均衡為原則，往往形成突出的輪廓外觀。

最著名的是拉薩布達拉宮，始建於唐代，清順治二年（西元1645年）五世達賴喇嘛開始重建，歷時五十餘年建成今日規模。布達拉宮坐落在拉薩市西北的瑪布日山上，包括因山就勢的宮堡群、山腳下的方城和山後的花園。

方城內布置了地方政府機構、印經院及官員住宅。

宮堡群由總高九層的紅宮與總高七層的白宮兩大部分組成。紅宮位於建築主體的中央，是達賴從事宗教活動的地方，有二十餘座佛殿和安放歷代達賴遺體的靈塔殿。白宮為達賴理政和居住的地方。

瑪布日山後，是以龍王潭為中心的布達拉宮後花園。五世達賴重建布達拉宮時在此取土，形成深潭。後來六世達賴在湖心建造了三層八角形的琉璃亭，內供龍王像，故此稱為龍王潭。

羅布林卡是歷代達賴喇嘛的夏宮，是座樹木茂盛、繁花似錦的大型宮殿式園林，被列入世界文化遺產名錄。「羅布」為「寶貝」之意，「林卡」為「園林」之意。所以，羅布林卡即「寶貝園林」。

該地原有蜿蜒曲折的拉薩河古道，平緩的水流潺潺流淌，夏日有垂柳拂水，風景秀麗，山花野鳥、麋鹿走獸，藏人稱為「拉瓦採」，即「灌木叢林」。七世達賴喇嘛格桑嘉措執政時期，每年夏天到此沐浴療疾。駐藏大臣代表清朝中央政府出資搭設了一些帳篷，以供達賴休息和誦經之用，這就是「烏堯頗章」（烏堯，藏語意為帳篷，頗章意為宮殿），即帳篷宮或涼亭宮，是為羅布林卡的前身。

西元1751年，七世達賴又在「烏堯頗章」的東側，修建了一座以自己名字命名的三層宮殿「格桑頗章」（賢傑宮），並取名「羅布林卡」，是為建園之始。從此，羅布林卡逐漸由休閒療養之地演變為處理政教事務的夏宮。

經過二百多年的擴建，先後建成了格桑頗章、金色頗章、措吉頗章

（湖心宮）、達旦明久頗章（永恆不變宮）等建築，逐步形成了現在占地0.36平方公里的大型宮廷式園林，因而又被稱為「夏宮」（布達拉宮為「冬宮」）和「拉薩的頤和園」。

園林東半部稱羅布林卡，分為格桑頗章景區：南宮殿，北林園，園中有水池，綠化以竹為主。宮前景區：觀戲樓、露天戲臺、榆樹林。達旦明久頗章（藏語意為「永恆不變宮」，俗稱新宮）景區：宮殿傲居其中，開有大玻璃窗，宮前有西式噴泉，有中軸線，四周花木相簇。綠化以松柏為主。措吉頗章（湖心宮）景區，以長方形水池為中心，池中有三島，大致排成中軸線位於達旦明久頗章宮區西南為極具漢式皇家園林風格的「一池三山」布局景區，是全園的核心。池中三島南島植柏樹，中島建措吉頗章，有橋搭於東岸，北島設西龍王宮，中島和北島之間也有橋相接。池西建有持舟殿，殿南為內觀馬宮，池中水鳥成群。

羅布林卡西半部叫金色林卡，由三個景區組成：宮區，金色頗章、格桑德吉頗章（賢劫福旋宮）、其美曲溪三組宮殿成環狀布置，金色頗章居東，自成院落，格桑德吉頗章居中，其美曲溪靠西。建築環狀排列，形成大院落空間。格桑德吉頗章左側，一前一後各有兩個圓形水池。前面的水池用鐵絲網罩著，水中央一尊精美佛像手捧金缽，金缽中間是噴泉口，泉水從金缽中涓涓流出；後面的水池上建有涼亭，傳說是達賴洗頭的地方，名為「烏斯康」（玻璃亭）。方形涼亭的立柱間鑲嵌玻璃，屋面是八角攢尖頂。因建在一個圓形的水池之中，又有人稱為湖心亭。

這裡還有 0.1 平方公里的林區，以高大的藏青楊林為主，茂密深邃，馬鹿徘徊，野趣盎然。散布在林區邊緣的草地，牛羊成群。整個金色林卡四周松柏環抱、小橋流水、假山水池、涼亭水榭，好一派江南園林的迷人風光，但又不失藏式建築的文化特色。

羅布林卡到處都有壁畫，歷史最早的可追溯到 18 世紀中期，最晚期的也在 1950 年代繪成。以藏區近代影響最大的繪畫流派勉唐畫派為主，法度嚴謹、色彩鮮豔、線條流暢，壁畫內容多以宗教、傳記、歷史、風俗畫題材為主，其精美程度不亞於敦煌壁畫。

建築內外簷裝修除了富有藏族宗教特色外，還融合了內地的一些手法。如格桑德吉頗章的隔扇、窗櫺的形式和紋飾、雕梁等木雕裝飾採用內地裝修手法，運用許多漢族典型的傳統圖案，裡外套間裡供有馬頭明王擁妃像、大威德怖畏金剛像、能仁金剛佛、大悲觀音菩薩等密宗神祇，壁畫上繪有噶丹聖地、普陀聖地、內地五臺山、甘丹彌勒淨土等珍貴歷史壁畫。

羅布林卡的一池三山及其裝修題材風格顯然受到漢文化影響，達旦明久頗章前的西式噴泉則受西方園林的影響。

羅布林卡多古樹參天的林地、草原與廣場、方整的水池等園林環境，帶有某些伊斯蘭游牧風格，反映了藏民族自由豪放、與天地為伴、與牛羊為伍的純樸而開放的美學特色。

藏傳佛教在佛像雕刻塑造方面，多神態恐怖的番像。同時殿堂內部應用了柱衣、幡幟、壁畫、唐卡、酥油花等作為裝飾，因此內部更為神祕，不可捉摸。

二、普陀宗乘之廟

清政府為了展現「深仁厚澤」來「柔遠能邇」，以達到清王朝「合內外之心，成鞏固之業」的政治目的，於皇家園林承德避暑山莊東北部，建 12 座色彩絢麗、金碧輝煌的大型喇嘛寺廟，呈眾星拱月之勢。其中有 8 座寺廟由清政府理藩院管理，並在北京設有常駐喇嘛辦事處，又都在古

北口外，故統稱外八廟（即口外八廟之意）。「外八廟」便成為這 12 座寺廟的代稱。「外八廟」以山莊為中心，建築形式、風格各異：如普寧寺仿西藏扎囊桑鳶寺、安遠廟仿新疆伊犁固爾扎廟、普陀宗乘之廟仿拉薩布達拉宮、須彌福壽之廟仿日喀則扎什倫布寺等。可以瞻仰西藏布達拉宮的氣勢，遊覽日喀則扎什倫布寺的雄奇，領略山西五臺山殊像寺的風采，親睹新疆伊犁固爾扎廟的身影，還可以看到世界最大的木製佛像千手千眼觀世音菩薩。

「外八廟」象徵著「康乾盛世」的強大和民族大團結，也象徵中國各少數民族對清中央政府的向心力，是漢和蒙藏文化交融的典範。

「外八廟」以彩色琉璃瓦、銅鎏金魚鱗瓦覆頂，遠遠望去巍峨壯觀、金碧輝煌，與避暑山莊內青磚灰瓦的亭、軒、榭、閣的古樸典雅風格形成鮮明對比。它吸取了西藏、新疆以及蒙古族居住地許多著名建築的特點，集中了當時建築上的成功經驗。

「外八廟」的整體布局為依山勢建構。建築群落大部分採用漢族傳統的對稱方式，主體建築大都建在寺中最高處，引人入勝。其中普陀宗乘之廟和須彌福壽之廟的前面部分採取對稱處理，其他部分隨地形而變化。

普陀宗乘之廟是「外八廟」中最大的一座，位於承德市獅子溝北側，普陀宗乘是藏語布達拉宮之意，是乾隆為了慶祝他本人 60 壽辰和他母親皇太后 80 壽辰而建的。主體建築大紅臺位於山巔，通高 43 公尺，臺中央萬法歸一殿是主殿，殿頂部高出群樓，殿頂都用銅鎏金魚鱗瓦覆蓋，金光閃閃，富麗堂皇。60 餘座平頂碉房式白臺和梵塔白臺隨山勢呈縱深式自由布局，星羅棋布，依山面水，無明顯軸線。全廟布局、氣勢仿拉薩布達拉宮。它是在漢族傳統建築的基礎上融合藏族建築特點建造的，是漢藏建築相互交融的典範。

三、寺觀園合一

　　寺觀往往都與園林融會為一，如「三山五園」中也有許多寺廟道觀穿插其中。如頤和園佛香閣是一座宏偉的塔式宗教建築，建在 60 多公尺高山坡上的 20 公尺高的石臺上，高約 40 公尺，和下面金碧交輝的排雲殿建築群共同構成萬壽山的主軸線。它將東邊的圓明園、暢春園，西邊的靜明園、靜宜園以及萬壽山周轉十幾里以內的優美風景攬於周圍，把當時的「三山五園」巧妙的合成一體，使之成為一個大型皇家園林風景區。閣仗山雄，山因閣秀，萬壽山在遠處西山群峰的屏障和近處玉泉山的陪襯下，小中見大，氣勢非凡，蒼松翠柏，秀色蔥蘢。佛香閣面對的昆明湖又恰到好處的把這個畫面全部倒映出來，山之蔥蘢，水之澄碧，天光接引，令人蕩氣抒懷。靜明園西山區為一片開闊平坦的地段，在此布置了園內最大的一組寺廟東嶽廟，此外尚有聖緣寺、清涼禪窟等，形成西區以宗教建築為主的特色。靜宜園別垣內也有昭廟的建築群。

　　名勝風景區的寺觀更與秀峰碧水相融。如四川都江堰青城山古常道觀、四川峨眉山伏虎寺、甘肅天水玉泉觀、雲南昆明太和宮等。

　　北京西郊翠微山、盧師山和平坡山之間，三峰環抱古剎八座，林木蔥茂，奇石嶙峋，洞泉潺潺，野趣盎然，人稱「西山八大處」，依次為長安寺、靈光寺、三山庵、大悲寺、龍泉庵、香界寺、寶珠洞、證果寺。最早的證果寺始建於隋，其餘的相繼建成於唐朝和明清時期，現存的廟宇和園林多為清朝重建。

　　四大名山是歷史上逐漸形成的佛教寺廟集中地，其中以五臺山歷史最久，遍布於五臺山之內的寺廟有一百餘處。其建築多為北方官式建築風格，有序平肅，色調豔麗，雕飾繁多，具有豪華氣派。明代以後，這裡相當多的寺廟改為藏傳佛寺，因此清代以來的五臺山建築又雜有藏式裝飾

風格。

　　峨眉山主峰海拔 3,099 公尺，山麓至峰頂 50 餘公里，磴道曲折盤迴，寺廟皆依附地勢，高下自由，與山形水態、植被環境密切結合自然成景，不拘一格。報國寺的分臺設殿逐級升高，使建築物氣勢軒昂；伏虎寺門前的橋亭導引，掩映於楠木濃蔭之中；雷音寺建築則採用部分吊腳樓形式，居高臨危；清音閣做成依山高築不對稱的橫長形建築，並且將黑龍江、白龍江夾持的帶形地段組織到寺前的布局中，形成極有變化的風景線。

　　九華山寺廟大量採用當地民居形式，亂石牆、小青瓦、少量的粉壁，建築裝修極為簡單，不施彩繪，造型不拘定式。甚至有的寺廟跨路而建，朝山者可穿行建築物中。開創了一種清新、簡樸、自由、輕快的寺廟建築格調，與藏傳佛寺的神祕、漢傳佛寺的嚴肅皆不相同。

　　普陀山是浙東舟山群島中的一個小島，島上建有普濟、法雨、慧濟三座大型寺廟及其他庵堂，巧妙的糅合了海景奇巖與人文風景。

　　清北京西山諸寺之冠碧雲寺的水泉院，原是金代章宗所建北京八大水院之一。寺坐西朝東，依山勢逐進而高，雄偉莊嚴，參天松柏簇擁。北路水泉院內的清泉從山石中流出，淙淙有聲。池上有橋，池畔有亭，山石疊嶂，松柏蒼鬱，環境幽美。

　　位於北京市區東北角的雍和宮，是康熙帝賜予四子雍親王的府邸，雍正三年（西元 1725 年）改為行宮，稱雍和宮。雍正駕崩後曾於此停放靈柩，因此，雍和宮主要殿堂將原綠色琉璃瓦改為黃色琉璃瓦。又因乾隆皇帝誕生於此，雍和宮出了兩位皇帝，成了「龍潛福地」，所以殿宇為黃瓦紅牆。乾隆九年（西元 1744 年）改為喇嘛廟。由王府變為廟宇，故格局宛若一座簡縮了的王宮。宮內亭臺樓閣，高低錯落，參差有致。南側松柏濃郁，甬道深遠；北部殿閣錯落，密集幽深。

　　寺觀園林與庭院結合，如北京白雲觀後院的雲集山房庭院、北京臥佛寺的西院、北京潭柘寺戒臺院等。

　　北京臥佛寺又叫十方普覺寺，位於京郊香山附近，寺依山而建，三面環山，翠屏拱衛，肅穆幽靜。寺內有三世佛殿、臥佛殿，蓮池、石橋，還有東西兩院。

　　東院為僧人住所，前後有五層，即大齋堂、大禪堂、法堂、方丈、祖堂。西院為皇室行宮，後面是大行宮、二行宮、介壽堂。庭院疊假山，挖水池，植蒼松翠柏，清幽靜謐。

　　早期宮觀多選址在山林清靜之地，結茅清修。如三十六洞天、七十二福地，多是著名的山林風景勝地。清代道教宮觀一般都比較小，大多數為獨院式，有些是利用佛教廟宇改建而成。

　　道教進一步世俗化，宮觀所供神祇，如文昌、八仙、呂祖、關帝、天齊王等，其事蹟都有與平民生活休戚相關的慈善行為，堪為人間楷模，具有更大的宗教吸引力。東嶽大帝即為泰山之神，原為自然神，自宋以來，道家創說東嶽大帝是天上主管人間生死之神，也是統帥百鬼之神，所以各地普建東嶽廟，而不限於泰山一地。每逢節日，廟內舉行廟會，搭建戲臺（有的廟裡建有戲臺），唱戲酬神，熱鬧非凡。所以東嶽廟又是平民祈福求壽、遊樂購物的場所，帶有很大的群眾性。

　　清代道教為了獲得民眾的支持，宮觀開始向城鎮內發展。如成都青羊宮、都江堰伏龍觀、昆明三清閣、寶雞金臺觀、天水玉泉觀、中衛高廟等，都是清代建立或重修的位於城鎮內的大型宮觀建築。

　　即使歷史上已形成的道教聖地都江堰青城山宮觀，在清代時亦從後山區下皇觀一帶移前幾十公里，在古常道觀一帶建立新的宮觀區，以便群眾朝山禮拜。由此可見，道教面向城鎮是為了發展的需求。

道教宮觀中的佛道混合趨向更為突出。有的以佛為主，兼有道教內容，如佳縣白雲山廟；有的佛道兼半，各成系統，如中衛高廟；有的是儒、釋、道三教合流，信仰內容混合布局，如渾源懸空寺。

宮觀園林布局沒有固定格式。有對稱工整的整體布局，如太原純陽宮、成都青羊宮；也有依山就勢的布局，如天水玉泉觀。

清代西南地區有一些著名的公共遊豫園林。如康熙年間，平西王吳三桂統治雲南時，在昆明城區西南蘆葦沼澤近華浦一帶，巡撫王繼文等人見當地景色優美，視野開闊，「遠浦遙岑，風帆煙樹，擅湖山之勝」。於是挖池築堤，種花植柳，建大觀樓等亭臺樓閣，使近華浦成為當地遊覽勝地。

近華浦三面臨水，柳蔭叢下，輕舟盪漾。盛夏荷塘中，荷花清香，其園林與山水風光融為一體。留下了乾隆年間名士孫髯翁所撰 180 字「海內第一長聯」。光緒年間由雲貴總督岑毓英請書法家趙藩楷書刊刻，藍底金字，光彩奪目。其云：

五百里滇池，奔來眼底。披襟岸幘，喜茫茫空闊無邊。看東驤神駿，西翥靈儀，北走蜿蜒，南翔縞素。高人韻士，何妨選勝登臨。趁蟹嶼螺洲，梳裹就風鬟霧鬢。更天葦地，點綴些翠羽丹霞。莫孤負，四圍香稻，萬頃晴沙，九夏芙蓉，三春楊柳。

數千年往事，注到心頭。把酒凌虛，嘆滾滾英雄誰在？想漢習樓船，唐標鐵柱，宋揮玉斧，元跨革囊。偉烈豐功，費盡移山心力。盡珠簾畫棟，卷不及暮雨朝雲。便斷碣殘碑，都付與蒼煙落照。只贏得，幾杵疏鍾，半江漁火，兩行秋雁，一枕清霜。

翠湖，又名九龍池，山色空濛，水光瀲灩，位於昆明市區五華山西麓。清康熙三十一年（西元 1692 年），雲南巡撫王繼文在湖心島上建碧漪亭。同時在湖北岸建來爽樓。嘉道年間，先後建蓮華禪院、觀魚樓、阮

（元）堤，於是，「十畝荷花魚世界，半城楊柳佛樓臺」，翠湖成為昆明城內風景名勝區。

第四節　中國園林傳統美學的嬗變和功能的異化

中國園林薈萃凝聚了輝煌燦爛的五千年文明，從大漢帝國的張騫出使西域，到馬加爾尼（Macartney）出使中國，中國園林曾大踏步的走向世界。沒有任何一種藝術品能夠像園林那樣，具體反映出一個民族的生活、宗教、歷史和思考方式。

清初「圓明園雖以歐式建築為點綴，各地教會雖建立教堂，然洋式建築之風至清中葉猶未盛」，乾隆出於獵奇心理有此嘗試；南京「隨園」、揚州「江園」等園林主人同樣出於獵奇和趨時髦的心理，在園林區域性構件和細部裝飾上摻雜一些西洋的藝術元素，但園林美學風貌整體上保持著以「中」為主體，遠未形成中國園林美學體系的複合與變異。

梁思成、童寯兩位先生在談清末及民國以後的建築時說：

自清末季，外侮凌夷，民氣沮喪，國人鄙視國粹，萬事以洋式為尚，其影響遂立即反映於建築。凡公私營造，莫不趨向洋式。[237]

自水泥推廣，而鋪地疊山，石多假造。自玻璃普遍，而菱花柳葉，不入裝摺。自公園風行，而宅隙空庭，但植草地。[238]

一、異域園林風格

西方殖民主義者在海外擴張的同時，建築樣式也強行入駐中國海岸城市，中國大地上出現了被稱為「花園洋房」的園林樣式。它們大都增設佛

[237]　梁思成：《中國建築史》，百花文藝出版社 1998 年版，第 353 頁。

[238]　童寯：《江南園林志・序》，中國建築工業出版社 1988 年版。

堂、健身房、小放映室等。宅院內增設運動場、網球場、游泳池等體育場地，院內挖池造山，種植名貴花木。

上海的「沙遜別墅」，是英籍猶太人沙遜（Sassoon）於 1904 ~ 1910年建成，建築面積 800 平方公尺，屬於英國鄉村風格的尖頂花園洋房。主屋坐北朝南，磚木結構，東部為二層，中部和西部為一層。用裸露的棕墨油煙色木頭構架屋架，屋頂為斜陡的坡頂，上蓋紅色瓦片，牆面為粉淡黃色，色彩鮮明、高雅。主屋兩側種植了芭蕉、羅漢松、盤槐等樹木，南面為大草坪，草坪西北角種有兩株並列的懸鈴木，下置鞦韆盪椅，別墅四周有高大圍牆。入口處有一大平臺，進門為走廊，設有 200 平方公尺長方形大廳，大廳東首為餐廳，往後是書房，二樓為臥室、起居室。內部裝飾全部採用橡木和柚木，門窗特地選用帶有癭疤的木料，並保留粗糙的斧角痕跡，小五金構件全部用手工製作，細微之處亦透出古樸的鄉土氣息。

西元 1882 年，無錫人張鴻祿的別墅，名味蓴園，位於靜安寺路，俗稱張園，後為洋人格農別墅。園中不僅建築是西洋的，花木也多是西洋品種。園中心處是一座大洋房「安塏第」。裡面有聚會大廳、劇場、撞球場、照相館、網球場、書場，還有遊戲、鐵路等遊樂設施，可容上千人。洋房前面有草坪，三面有密林掩映。南面有池塘，池中有假山石，池畔有小紅樓，還有松竹搖曳。

誠如梁思成所言：

當時外人之執營造業者率多匠商之流，對於其自身文化鮮有認識，曾經建築藝術訓練者更乏其人。故清末洋式之輸入實先見其渣滓。然數十年間正式之建築師亦漸創造於上海租界，洎乎後代，略有佳作。[239]

洋房的出現，雖然是列強殖民侵略、中國被迫開放的結果，但歐風促

[239] 梁思成：《中國建築史》，百花文藝出版社 1998 年版，第 353 頁。

進了中西文化在技術與藝術、觀念與建築手法等方面的衝撞與變革，對推動園林界創新思維有一定作用。

二、中西混搭

開埠後的上海，也出現一批中西混搭的私人花園。如上海愚園，假山、亭臺、樓廳建築以中式為主，只是增加了是西洋特色的舞廳和書場。亭臺樓閣的題名還是頗有傳統文化韻味的，如杏花村、雲起樓、倚翠軒等。書條石上刻的是辜鴻銘用英文、德文寫的詩歌，顯出歐化氣息。

位於上海華山路上的丁香花園，是晚清北洋大臣李鴻章的私園，占地70 畝，園內主副兩幢樓為 19 世紀後期美國式的別墅建築。外觀及內部結構皆相同，中間凸出，上層為敞廊式的陽臺，採用紅白相間的色調。下為門前過道，但一號樓呈凹形，三號樓為半圓形，區域性山牆面的半露垂直木構架帶有英國建築風格，帶拱券的門廊，木柱雕花和底層遮陽板上的圖案則是中國傳統的金錢圖案。南面花園中有極大的草坪和高大的香樟，呈現歐式園林風格，但又有中國園林的曲徑通幽、小橋、石洞。園內還有長達百餘公尺的蜿蜒起伏的龍牆，牆上雕有百餘條姿態各異的遊龍，琉璃瓦壓頂。園內「未名湖」上設九曲橋，湖中心有湖心亭，為一素色琉璃瓦的八角攢尖頂，頂上有一鳳凰雕塑，故稱鳳亭。與龍頭遙遙相望，完全為中國傳統「龍鳳呈祥」的吉祥寓意。環湖還有太湖石堆成各種動物造型，湖邊上有旱船、假山，皆為傳統園林做法。室內陳設亦為中西結合，牆上既有祖宗畫像，也有西洋畫。

出於中國園主之手的花園洋房，受到中華民族固有血脈影響和本土匠師的技術適應的制約，儘管外觀是洋式的，但細部裝飾上還是中華傳統符號。

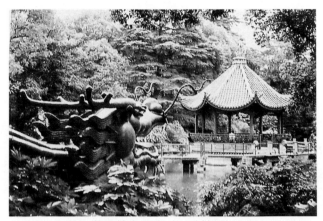

龍鳳嬉水之景（丁香花園）

　　揚州園林早在乾隆年間就出現異國園林元素，但僅限於某些裝飾部件。

　　始建於清同治元年（西元 1862 年）何芷舠所造的揚州何園，號稱晚清第一園。園林中國特色鮮明，如園名取陶淵明〈歸去來兮辭〉中「倚南窗以寄傲……登東皋以舒嘯」名「寄嘯山莊」；怡悅老母的「怡萱樓」，用傳統母親草「萱」稱母，閃爍著東方敬親的人倫美。其他如依牆兀立的貼壁山、院牆和迴廊的各式花窗帶，船廳前以鵝卵石、瓦片鋪成水波紋等無不給人傳統園林美的薰陶。

　　園主何芷舠曾遊歷法國，園中面積達 160 平方公尺的大廳，高大莊重，建築架構上配以四圍通透開放、裝飾華麗的玻璃牆面。特別是園主人闔家居住的玉繡樓，前後兩座磚木結構的二層樓，採用中國傳統式的串樓理念，四周以上下兩層迴廊及內外廊復道圍山院落；又融入西方的建築手法，樓內的房型設計、樓外立面的裝飾、印著「益壽延年」四個字的法國進口鑄鐵欄杆、法式的百葉門窗、法式的壁爐、鐵藝的床等，處處洋溢著法式風情。中西相容，展現了時代特色。

　　蘇州遂園是道員董國華道光年間就慕家花園西部而建。宣統年間，董氏舊宅歸安徽劉姓官員，改名遂園，以水池為中心，有曲橋、小亭，池東北有假山，一如傳統蘇州園林，但池西北主樓卻為羅馬式建築風格，琉璃瓦屋頂又有北方皇家貴族園林的色彩。

　　該園外形是中國式風格，內部用西洋裝飾元素，如蘇州補園（今拙政園西部），為清光緒三年（西元 1877 年）蘇州商會會長張履謙所築，取補殘全缺之意。占地 12.7 畝，園主延請吳門名畫家顧若波、陸廉夫及書法家、崑曲家俞粟廬等參與謀劃而成。今拜文揖沈之齋內有俞粟廬書〈補園記〉鐫石。園主自述：

　　宅北有地一隅，池沼澄泓，林木蓊翳，間存亭臺一二處，皆欹側欲頹。因少葺之，芟夷蕪穢，略見端倪，名曰補園。園之東即故明王槐雨先生拙政園也，一垣中阻，而映帶聯絡之跡，歷歷在目。觀其形勢，蓋創造之初，當出一手，後人剖而二之耳。

　　主體建築是園主宴請賓客和聽曲的場所。館平面為方形，廳內中間用隔扇與掛落分為大小相同的南北兩部分，南為十八曼陀羅花館、北為三十六鴛鴦館，好像兩座廳合併而成，形同鴛鴦廳。其上的草架空間較大，對廳內隔熱防寒有較好的作用，嵌菱形藍白玻璃，捲棚屋頂，梁架採用四連軒而稱滿軒，「四連軒」即在四隅各建耳室一間，原作演唱侍候等用，四軒又稱暖閣，既可解決進出時的風擊問題，也可作為僕從聽候差遣之處。四軒用「鶴頸彎椽」與「船篷軒彎」，組成穹形軒頂，成捲棚狀，既寓鴛鴦命意，又使音響繞梁縈迴，有極好的音響效果。

　　軒地下留空，與國外教堂地底下埋設空缸，以追求唱詩音響效果一樣，亦可助曲笛之聲更美。鴛鴦廳地面方磚下設有地龍（仿北京故宮），

冬天在廳外生火，將暖氣送至地下，使全廳溫暖如春，以迎賓客。

北廳臨池，從菱花藍白玻璃窗中北望，與假山上浮翠閣相對，天開圖畫無限景，彷彿一座水上舞臺，透過水面反射檀板笛聲，曲聲悠揚，餘音裊裊；陽光映照地面，又為一幅幅畫面。池中有彩色鴛鴦十餘對，翠鬣紅毛，巧麗豔美，拍浮為樂。取意於《真率筆記》，云：「霍光園中鑿大池，植五色睡蓮，養鴛鴦卅六對，望之燦若披錦。」李時珍《本草綱目》云：「終日並遊，有宛在水中央之意也。或曰：雄鳴曰鴛，雌鳴曰鴦。」

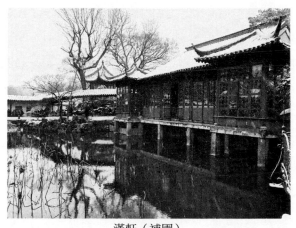
滿軒（補園）

「留聽閣」緊臨鴛鴦廳，廳內「唸白清唱可渡水越空，時如山澗鳴禽，時似幽谷流泉，縹紗空靈，含蓄不盡」。

位於長江三角洲的金三角滬蘇杭嘉湖中心的湖州市南潯鎮，素有「絲綢之府、魚米之鄉、文化之邦」之稱。但作為中國早期資本主義萌芽地之一，始於明朝萬曆年間，劉人均《南潯鎮志》裡描述過當年絲市盛況：「小滿後，新絲市最盛，列肆遍闤，衢肇有塞。」《陶朱公致富奇書》曰：「繅絲莫精於南潯人，蓋由來久矣。」

　　中西混搭是南潯建築風格的最大特點。南潯鉅富張氏家族以經營輯里湖絲和鹽業發家，現存張石銘舊宅建於光緒二十五年至三十一年（西元 1899 ～ 1905 年），占地面積 6,500 平方公尺，建築面積 7,000 平方公尺，有五落四進和中西式各式樓房 150 間。整個大宅由典型的江南傳統建築格局和法國文藝復興時期的西歐建築群組成。相互聯通，巧妙結合，反映了主人在 19 世紀末與西方在經濟、文化、藝術中的關聯與溝通。

　　前進院為二合院，二、三進院為三合院，前進院二合院有轎廳，面闊四間，和轎廳相連的是一座磚碉如意門樓，門額刻有吳昌碩所書「四德作求」四字。門樓四周雕有「群仙祝壽」等圖案，雕刻採用鏤刻手法，層次分明，富立體感。與門樓相對的是正廳懿德堂，匾額係南通張謇所書。二進一廳二廂，稱「小姐樓」，亦稱「女廳」。雕磚門樓，有吳淦書匾額「竹苞松茂」四字，純為傳統園林風格。樓廳扇窗裝有法國進口的彩色花玻璃，以藍色為主。玻璃上的圖案包括花卉、農作物、瓜果等。三進廂房粉牆上嵌有硬木漏明窗，雕有芭蕉葉圖案，故稱芭蕉廳。芭蕉廳是典型的中西合璧建築，外形為中式結構，廳頂上天花為棋盤格，門窗格式及玻璃、走廊上鋪設著法國地磚，廊廡和漏窗上都刻著栩栩如生的芭蕉圖案。第四進大廳為設有更衣間、化妝間的豪華舞廳，地磚及油畫均從法國進口，牆面屋頂由紅色磚瓦砌築。從壁爐、玻璃刻花到克林斯鐵柱等，均展現出歐洲 18 世紀建築風格。樓前有一天井，栽有兩棵 20 世紀初進口的廣玉蘭。第五進為後花園和碑廊。

　　總之，歐式折中主義的巴洛克也好，中式園林某些細部做法吸收西洋元素也好，都象徵著中國傳統園林的嬗變。

三、租界公園

　　屬於公共遊覽性質的園林早已有之，如寺廟道觀園林本來就屬於公共遊覽性質，但以「公園」名之還是在近代。

　　鴉片戰爭後，帝國主義國家利用不平等條約在中國建立租界，並用掠奪中國人民的財富在租界建造公園供其享受，長期不准中國人入內。

　　租界公園的風格，以當時風行世界的英國式為主，多為英國自然風景式。以開闊的草地、自然式種植的樹叢、蜿蜒的小徑為特色。不列顛群島潮溼多雲的氣候條件，以及資本主義生產方式造成龐大的城市，促使人們追求開朗、明快的自然風景。英國本土丘陵起伏的地形和大面積的牧場風光為園林形式提供了直接的範例，社會財富的增加為園林建設提供了物質基礎，這些條件促成了獨具一格的英國式園林的出現。這種園林與園外環境結合為一體，又便於利用原始地形和鄉土植物，所以被各國廣泛的用於城市公園，也影響了現代城市規畫理論的發展。

　　如上海的虹口公園，原為公共租界工部局所屬四川路（今四川北路）界外靶子場，後來劃出一部分建成公園，初稱「新靶子場公園」，1922 年改稱為虹口公園。又如兆豐公園中設計了西式幾何有序的大草坪，面積為 3.69 萬平方公尺。

　　小公園以英國維多利亞式較多，如占地約 2 萬平方公尺的上海外灘公園。其他還有法國勒諾特爾式風格的凡爾登公園（現國際俱樂部）和區域性風景區是荷蘭式的匯山公園（現楊浦區滬東工人文化宮）等。

第五節　清園林美學理論

　　清代理學與心學影響此消彼長，園林美學得到長足進步，顯示出旺盛的活力。

　　康乾之世皇家園林的美學風格與康熙、乾隆的園林美學思想有密切的關係。如康熙建承德避暑山莊，除了表達他「俯察庶類」的「紫宸志」外，還強調了「自然天成地就勢，不待人力假虛設」和「隨山依水揉輯齊」、「寧拙舍巧治群黎」的美學思想。他在〈避暑山莊三十六景圖詠〉題〈煙波致爽〉額時寫道：

　　熱河地既高敞，氣亦清朗，無濛霧霾氛，柳宗元記所謂「曠如也」。四圍秀嶺，十里澄湖，致有爽氣。「雲山勝地」之南，有屋七楹，遂以「煙波致爽」顏其額焉。

　　乾隆皇帝喜詩詞、善書法，在構園美學思想方面頗多真知灼見。如提出園苑「因山以構室者，其趣恆佳」[240]；「而峰頭嶺腹凡可以占山川之秀，供攬結之奇者，為亭、為軒、為廬、為廣、為舫室、為蝸寮，自四柱以至數楹，添置若干區⋯⋯非創也，蓋因也」[241]，這些精闢之論，不僅具有造園學理論上的價值，而且有其實踐意義。

　　皇家園林中的宮區部分，都展現儒家中和典雅的美學風格，「允執其中」，認為「中也者，天下之大本也；和也者，天下之達道也。致中和，天地位焉，萬物育焉」[242]，突出了中軸線所展現的皇家權威。

　　清代大批文人參與構園，園林美學思想不僅展現在理論專著中，在小說、散文、園記、詩歌中也大量湧現。

[240]〔清〕乾隆：〈塔山西面記〉。
[241]〔清〕乾隆：〈靜宜園記〉。
[242]《禮記·中庸》第一章。

李漁的《閒情偶寄‧一家言》（〈居室〉、〈器玩〉兩部）、陳淏子的《花鏡》、李斗的《揚州畫舫錄》、高士奇的《北墅抱甕錄》、錢泳的《履園叢話‧園林》等，皆為一代名著。冒襄《影梅庵憶語》、張潮《幽夢影》、沈復《浮生六記》、張縉彥《依水園記》、汪懋麟《平山堂記》、王時敏《樂郊園分業記》，以及小說《紅樓夢》和袁枚、葉燮、汪琬、朱彝尊、石濤、王翬等著名文學家、畫家都在詩文中闡述過他們的園林美學思想。

一、李漁《閒情偶寄‧一家言》

《閒情偶寄‧一家言》突出的是李漁的獨創精神。李漁，字笠鴻，又字謫凡，號笠翁。原籍浙江蘭溪，生於江蘇如皋，晚年移居杭州西湖。出身於藥商家庭，「予襁褓識字，總角成篇，於詩書六藝之文，雖未精窮其義，然皆淺涉一過」。但卻屢試場屋都以失敗告終，無奈，奔走官府名門，打打抽豐，自食其力，以翰墨沽售。實際上，李漁才華橫溢，他自述，「生平有兩絕技」，「一則辨審音樂，一則置造園亭」。「兩絕技」成就其為清代著名的文學家、戲劇理論家、美學家、造園理論家和造園藝術家。他曾親手為自己營構過三座園林：伊園、芥子園、層園，均為樸素無華的文人草堂。其中，最著名的是金陵芥子園。

芥子園面積不足 2,000 平方公尺，其命名的緣由，李漁解釋得很清楚，「此余金陵別業也，地止一丘，故名『芥子』，狀其微也。往來諸公，見其稍具丘壑，謂取『芥子納須彌』之意」。芥子納須彌，佛家語，指微小的芥子中能容納龐大的須彌山。芥子園雖小，卻將構園要素演繹得淋漓盡致。

該園選址在山林地，位於古城金陵南郊一座虎頭形的小丘上，但距秦

淮河僅一箭之地，依山傍水，房在山中，石在房下，一泓秋水環山而過。同時人文環境也十分優越，在文化遺址晉周處讀書檯、孫楚酒樓附近。

園內石筍林立，房前屋後、山邊石旁種滿了各種花草，一年四季，萬紫千紅，香氣怡人。令人領略到林中禽鳥啼鳴，秦淮河上歌聲裊裊的無窮韻味。逢下雨天，洪水奔騰而下，瓊飛玉舞，詩意更濃。

園內築有浮白軒、棲雲谷、來山閣、月榭、歌臺等建築，既具天然之美，又有人工之巧。設計上巧妙的利用借景原理，僅窗戶就有湖船式、花卉式、蟲鳥式、山水圖式、尺幅式等。室內陳設從牆壁、門窗、几案到匾額對聯，無不自出機杼，風格獨具。芥子園成為幽泉靈石，月榭歌臺，一應俱全的園林式住宅。

李漁既是一位有著豐富實踐經驗的文化大師、造園匠師，又是具有慧心獨到的園林美學家，他的構園實踐經驗和美學論點，集中展現在他所著《閒情偶寄》的〈居室部〉（包括房舍、窗欄、牆壁、聯匾、山石）、〈器玩部〉（包括制度、位置）和〈種植部〉（包括木本、藤本、草本、眾卉、竹木）中。他自謂：

廟堂智慮，百無一能；泉石經綸，則綽有餘裕。惜乎不得自展，而人又不能用之。他年齎志以沒，俾造化虛生此人，亦古今一大恨事！故不得已而著為《閒情偶寄》一書，託之空言，稍舒蓄積。

李漁藉著書所「舒蓄積」，乃「一期點綴太平，一期崇尚儉樸，一期規正風俗，一期警惕人心」（〈凡例〉七則），《閒情偶寄》「可以說是以自己獨有的方式實踐著傳統文人士子的最終使命」，所以友人余懷在《閒情偶寄》序中憤憤道：「今李子《偶寄》一書，事在耳目之內，思出風雲之表，前人所欲發而未竟發者，李子盡發之；今人所欲言而不能言者，李子盡言之。其言近，其旨遠，其取情多而用物閎……猶謂李子不為經國之

大業，而為破道之小言者……古今來能建大勛業、作真文章者，必有超世絕俗之情、磊落嶔崎之韻，如文靖諸公是也。今李子以雅淡之才，巧妙之思，經營慘淡，締造周詳，即經國之大業，何遽不在是？而豈破道之小言也哉！」

第一，李漁視構園為「一種學問」和「一番智巧」，「不得以小技目之」：

幽齋磊石，原非得已。不能致身巖下，與木石居，故以一卷代山，一勺代水，所謂無聊之極思也。然能變城市為山林，招飛來峰使居平地，自是神仙妙術，假乎於人以示奇者也，不得以小技目之。

且磊石成山，另是一種學問，別是一番智巧。盡有丘壑填胸、煙雲繞筆之韻士，命之畫水題山，頃刻千巖萬壑，及倩磊齋頭片石，其技立窮，似向盲人問道者。故從來疊山名手，俱非能詩善繪之人。見其隨舉一石，顛倒置之，無不蒼古成文，紆迴入畫，此正造物之巧於示奇也。

僅僅胸有丘壑還不夠，還必須有「倩磊齋頭片石」的能力，將案頭山水畫變成立體山水，還得有賴於疊山名手，所以，童寯先生說：「造園一事……且除李笠翁為真通其技之人，率皆嗜好使然，發為議論，非本自身之經驗。」

第二，生活在明末清初的李漁，頗受陽明哲學的影響，在哲學觀點和文學思想上繼承了反傳統的思想，反對模仿、力主創新，強調的是「一家言」，他把自己的全集取名為「一家言」，可見其獨立的風格。他在「一家言釋義」即自序中解道：「凡余所為詩文雜著，未經繩墨，不中體裁，上不取法於古，中不求肖於今，下不覬傳於後，不過自為一家，云所欲云而止。」故其所著《一家言》皆能「匠心獨造，無常師，善持論，不屑依附古人成說」；李漁在《閒情偶寄》中自言：「生平恥拾唾餘，何必更蹈其

轍」[243]、「性又不喜雷同，好為矯異」[244]，他在〈凡例〉中明言其著述有三戒：一是「剿竊陳言」，二是「網羅舊集」，三是「支離補湊」。並自信的宣稱「所言八事，無一事不新，所著萬言，無一言稍故」、「如覓得一語為他書所現載，人口所既言者，則作者非他，即武庫之穿窬，詞場之大盜也」。因此，他提出「創造園亭，因地制宜，不拘成見，一榱一桷，必令出自己裁」[245]，主張構園、造亭要自出手眼，不落窠臼。

其中「尺幅窗」、「無心畫」的創構以及對聯匾製作以及品石、疊山、借景、框景等造園藝術，提出種種妙構，皆匠心獨運、見解獨到。尤其把《園冶》中的「借景」從理論和實踐上加以深化和發展；〈器玩部〉利用門窗的靈活裝拆，提出統一規格經常互換，提出室內環境的「貴活變」思想，可謂發前人所未發的妙想。

第三，有實踐指導意義，如尤侗序文所言：「乃笠翁不徒託諸空言，遂已演為本事。家居長干，山樓水閣，藥欄花砌，輒引人著勝地。」如他設計的「此君聯」，用竹片製成的楹聯，既指出了出於子猷愛竹的典雅意義，還有具體製作方法：

截竹一筒，剖而為二，外去其青，內鏟其節，磨之極光，務使如鏡，然後書以聯句，令名手鐫之，摻以石青或石綠，即墨字亦可。以云乎雅，則未有雅於此者；以云乎儉，亦未有儉於此者。不寧唯是，從來柱上加聯，非板不可，柱圓板方，柱窄板闊，彼此牴牾，勢難貼服，何如以圓合圓，纖毫不謬，有天機湊泊之妙乎？此聯不用銅鉤掛柱，用則多此一物，是為贅瘤。止用銅釘上下二枚，穿眼實釘，勿使動移。其穿眼處，反擇有字處穿之，釘釘後，仍用摻字之色補於釘上，混然一色，不見釘形尤妙。

[243]〔清〕李漁：《閒情偶寄・器玩部・位置》。
[244]〔清〕李漁：《閒情偶寄・居室部・房舍》。
[245] 同上。

釘蕉葉聯亦然。

設計的「蕉葉聯」，含有書法家懷素「蕉書」之韻事及「雪裡芭蕉」的深意：「蕉葉題詩，韻事也；狀蕉葉為聯，其事更韻。」製作方法也極具可操作性：

但可置於平坦貼服之處，壁間門上皆可用之，以之懸柱則不宜，闊大難掩故也。其法先畫蕉葉一張於紙上，授木工以板為之，一樣二扇，一正一反，即不雷同。後付漆工，令其滿灰密布，以防碎裂。漆成後，始書聯句，並畫筋紋。蕉色宜綠，筋色宜黑，字則宜填石黃，始覺陸離可愛，他色皆不稱也。用石黃乳金更妙，全用金字則太俗矣。

《閒情偶寄》被譽為古代生活藝術大全，名列「中國名士八大奇著」之首。林語堂將其譽為「中國人生活藝術的指南」。林語堂說，他寫的《生活的藝術》是和「一群和藹可親的天才」合作的產物，這些「天才」中有明清的「許多獨出心裁的人物 —— 浪漫瀟灑、富於口才的屠赤水；嬉笑詼諧、獨具心得的袁中郎；多口好奇、獨特偉大的李卓吾；感覺敏銳、通曉世故的張潮；耽於逸樂的李笠翁；樂觀風趣的老快樂主義者袁子才；談笑風生、熱情充溢的金聖歎 —— 這些都是脫略形骸不拘小節的人」。

李漁的園林美學理論，也開了現代生活美文之先河，對我們今天營造藝術的人生氛圍仍有極大的借鑑價值。

二、陳淏子《花鏡》

清初陳淏子，字扶搖，自號西湖花隱翁，明亡後隱居田園，「素性嗜花，家園數畝，除書屋、講堂、月榭、菜寮之外，遍地皆花、竹、藥苗」，所撰《花鏡》是中國最早的一部園藝專業文獻。

該書原分六卷：花曆新栽、課花十八法、花木類考、藤蔓類考、花草

類考和 45 種禽、獸、魚、龜、蟾蜍、蛙、蟲的飼養法。

《課花十八法·種植位置法》中，他首先指出花木在園林中的美學價值：「有名園而無佳卉，猶金屋之鮮麗人；有佳卉而無位置，猶玉堂之列牧豎。」再從種植設計角度，指出要結合植物的生物學特性和植物學特性、色相的配合，方能收到最美的效果：

如牡丹、芍藥之姿豔，宜玉砌雕臺，佐以嶙峋怪石，修篁遠映。梅花、蠟瓣（此指蠟梅）之標清，宜疏籬竹塢，曲欄暖閣，紅白間植，古幹橫施。水仙、甌蘭之品逸，宜磁斗綺石，置之臥室幽窗，可以朝夕領其芳馥。桃花夭冶，宜別墅山隈，小橋溪畔，橫參翠柳，斜映明霞。杏花繁灼，宜屋角牆頭，疏林廣樹。梨之韻，李之潔，宜閒庭曠圃，朝暉夕藹；或泛醇醪，供清茗以延佳客……

基本概括了古典園林的景境意匠在植物配置上的傳統美學思想和實踐經驗。

陳淏子在《花鏡》中論述花木栽培和養護都很講究科學性，如他提出〈種植位置法〉，根據花木的生態習性，種植位置得宜：

故草木之宜寒宜暖，宜高、宜下者，天地雖然生之，不能使之各得其所，賴種植時位置之有方耳。如園中地廣，多植果木松篁，地隘只能花草藥苗。設若左有茂林，右必留曠野以疏之；前有芳塘，後須築臺榭以實之；外有曲徑，內當壘奇石以邃之。花之喜陽者，引東旭而納西暉；花之喜陰者，置北園而領南薰。其中色相配合之巧，又不可不論也……使四時有不謝之花，方不愧名園二字，大為主人生色。

所述都很實用，如《課花十八法》之十七〈整頓刪科法〉：

諸般花木，若聽其發乾抽條，未免有逆生趣。宜修者修之，宜去者去之，庶得條達暢茂有致。凡樹有瀝水條，是枝向下垂者，當剪去之。有

刺身條，是枝向裡生者，當斷去之。有駢枝條，兩相互動者，當留一去一。有枯朽條，最能引蛀，當速去之。有冗雜條，最能礙花，當擇細弱者去之。

《課花十八法》之十八〈花香耐久法〉載，「昔人云：『種花一載，看花不過十日。』香豔不久，殊為恨事！今特載一、二耐久之法，以補惜花之主人之不逮爾。」

《花鏡》還有〈花園款設八則〉介紹了〈堂室坐几〉、〈書齋椅榻〉、〈敞室置具〉、〈臥室備物〉、〈亭榭點綴〉、〈迴廊曲檻〉、〈密室飛閣〉、〈層樓器具〉、〈懸設字畫〉、〈香爐花瓶〉、〈仙壇佛室〉等 11 種家具款設布置原則。如敞室置具：

敞室宜近水，長夏所居，盡去窗檻，前梧後竹，荷池繞於外，水閣啟其旁，不漏日影，唯透香風。列木几極長丈者於正中，兩旁置長榻無屏者各一。不必掛佳畫，夏日易於燥裂，且後壁洞開，亦無處可懸掛也。北窗設竹床靳簟於其中，以便長日高臥。几上設大硯一，青綠水盆一，尊彝之屬，俱取陽大者。置建蘭、珍珠蘭、茉莉數盆於几案上風之所，兼之奇峰古樹，水閣蓮亭；不妨多列湘簾，四垂窗牖，人望之如入清涼福地。

還有〈花間日課〉四則，分別論述春、夏、秋、冬四季日常享用各類鮮花及園樂事，十分愜意，如〈春〉：

晨起點梅花湯，課奚奴灑掃曲房花徑。閱花曆，護階苔，寓中取薔薇露浣手，薰玉蕤香，讀赤文綠字。晌午採筍蕨，供胡麻，汲泉試新茗。午後乘款段馬。執剪水鞭，攜斗酒雙柑，往聽黃鸝。日晡坐柳風前，裂五色箋任意吟詠。薄暮繞徑，指園丁理花，飼鶴、種魚。

故《花鏡》問世後即受推重，並傳至日本。

三、姚承祖《營造法原》

清末民初，傳統建築的營造正經歷著前所未有的挑戰，新材料的漸漸引入，人們對西洋事物的憧憬，包括對洋樓等建築形式的接納，整個傳統建築營造的滑坡，這一切使得掌握著傳統營造工藝的匠人面臨尷尬的境地。正是這樣一個多元文化碰撞的年代促成了匠人的開放性心態。隨著體制的變更，民間匠師的地位有了較大的變化。

堪與明代蒯祥比肩的非「江南眷匠」姚承祖莫屬。姚承祖，字漢亭，號補雲，出身於香山的木匠世家，11 歲就隨叔父姚開盛學木作，16 歲輟學從梓之後，便在蘇州城鄉各地營建房舍殿宇，經他本人擘畫修建的廳堂館所、亭臺樓閣、寺院廟宇不下百幢。代表作有木瀆羨園、蘇州怡園可自怡齋（藕香榭）、光福梅花亭、木瀆靈巖寺大雄寶殿等。

清光緒年間建造的蘇州怡園可自怡齋，建築造型呈四面廳形式，四周設有圍廊，捲棚歇山灰瓦屋頂，內部卻分隔為南北二廳，分別為三界和五界回頂圓作，呈鴛鴦廳形式，內外裝修極為精美。

蘇州光福香雪海梅花叢中的梅花亭，形如梅花，亭內所有裝飾也盡是梅花，鋪地為梅花紋、藻井為層層梅花，石柱、石欄，屋瓦也全作梅花瓣形。亭高兩丈有餘，上下錯採，如翬斯飛，玲瓏典雅，亭頂是無數朵小梅花烘托著一朵大梅花，更妙的是在梅花亭頂置一銅鶴，使人聯想到宋代以「梅妻鶴子」聞名於世的高人林和靖的風采，意境盡出，鶴下置軸承，風吹鶴轉，生氣盎然，真假莫辨。

姚承祖重文化，在建築界享有「秀才」的盛譽，他認為「沒有文化的工匠是個不完全的工匠」，他把工匠及工匠子弟的文化素養看成是頭等大事，在蘇州城區玄妙觀旁創辦梓義小學，在家鄉墅裡村創辦墅峰小學，免

費招收建築工匠的子弟入學。1912 年，蘇州成立魯班協會，他被推選為會長。正是這些義舉和名望，在蘇州工業專科學校成立之時，校長鄧邦逖特聘姚承祖到校任教，成為一名講師，傳道授業，將吳地「蘇派建築」營造技藝的用料、做法、工限、樣式等一一歸納編寫講義，成為《營造法原》的前身。

蘇州工業專科學校是一所被稱為「建立了中國高等現代建築教育的先河」的學校，集結了當時建築界的佼佼者，被稱為建築界「三士」的柳士英、劉士能、朱士圭都參與了蘇州工業專科學校建築系的建立工作。

姚承祖的祖父姚燦庭著有《梓業遺書》，姚承祖繼承祖業，在蘇州工業專科學校建築工程系任教期間，寫成《營造法原》一書。該書主要根據家藏祕笈和圖冊中的建築做法，是江南歷代工匠營造智慧和經驗的總結；當然，也是他本人一生實踐經驗的結晶。全書既符合中國古典建築的實際，又有作者獨到的見解，象徵著民間匠幫之間的傳承模式跳出了「口傳心授」的師徒相傳的方式。

全書約三萬二千餘言，共十六章：包括「地面總論」、平房樓房大木總例、提棧總論、牌科、廳堂總論、廳堂升樓木架配料之例、殿庭總論、裝摺、石作、牆垣、屋面瓦作及築脊、磚瓦灰砂紙筋應用之例、做細清水磚作、工限、園林建築總論、雜俎等。

特別是第十五章的「園林建築總論」，對江南古典園林建築中的亭、閣、樓臺、水榭與旱船、廊、花牆洞、花街鋪地、假山、地穴門景、池與橋進行了詳細而精當的分析。如談花街鋪地：「以磚瓦石片鋪砌地面，構成各式圖案，稱為花街鋪地。堂前空庭，須磚砌，取其平坦；園林曲徑，不妨亂石，取其雅致；用材凡磚、瓦、黃石片、青石片、黃卵石、白卵石以及銀爐所餘紅紫、青蓮碎粒、斷片廢料，皆可應用。」將鋪地作用、用

材等闡述得十分明晰。「附錄」有量木制度、檢字及辭解和魯班尺與公尺換算表三部分內容。

對於枯燥的工程用量，他還編成歌訣的形式，使之朗朗上口，便於記憶。以平房中的「三開間深六界」為例：

三間二正二邊貼四隻正步四隻廊
二脊四步四邊廊二條大梁山界梁
六隻矮柱四正川四條雙步八條川
邊矮四隻機十八六條步枋廊坊同
邊雙步川加夾底二十一桁十二連
六椽三百零六根眠簷勒望四路總
飛椽底加里口木花邊滴水瓦口板
出簷開脛加椽穩也有開脛用閘椽
頭停後梢加按椽提棧租四民房五
堂六廳七殿庭八隻以界深界淺算

各種口訣是匠人們技藝傳承的生動依據，也是他們長期經驗的總結。採用便於記憶的口訣雕刻、堆塑各類圖式也成為香山幫的一大特色，如景物訣：「春景花茂、秋景月皎，冬景橋少，夏景亭多」、「冬樹不點葉，夏樹不露梢，春樹葉點點，秋樹葉稀稀」、「遠要疏平近要密，無葉枝硬有葉柔，松皮如鱗柏如麻，花木參差如鹿角」；人物訣：「貴婦樣：目正神怡，氣靜眉舒，行止徐緩，坐如山立」、「丫鬟樣：眉高眼媚，笑容可掬，咬指弄巾，掠鬢整衣」、「娃娃樣：短臂短腿，大腦殼，小鼻大眼沒有脖，鼻子眉眼一塊湊，千萬別把骨頭露」、「美人樣：鼻如膽，瓜子臉，櫻桃小口，螞蚱眼，慢步走，勿乍手，要笑千萬莫張口」；鳥獸訣：「抬頭羊、低頭豬、怯人鼠、威風虎」、「十斤獅子九斤頭，一條尾巴掉後頭」、「十

鹿九回頭」等。

另外，《營造法原》中對於天井的比例尺度有極其科學的運算法，「天井依照屋進深，後則減半界牆止」，與現在的運算法不同，當代的日照間距是以天井的進深與簷高的比例算出來的。

該書立足於水鄉蘇州的傳統建築，分析其建築形制的特色，提供了南方建築各種詳盡的形制數字，同時也對園林藝術的各類建構方法進行了提綱挈領的論述，是「唯一記述江南地區代表性傳統建築做法的專著」。朱啟鈐評論此書「上承北宋、下逮明清」、「足傳南方民間建築之真象」；著名建築學家劉敦楨譽之為「南方中國建築之唯一寶典」，具有科學和藝術的雙重價值。

該書不僅被視為香山匠人的「至尊寶典」，而且，「今北平匠工習用之名辭，輾轉訛誤，不得其解者，每於此書中得其正鵠。然則窮究明清兩代建築嬗蛻之故，仰助此書正多，非僅傳蘇杭民間建築而已」（朱啟鈐有此評價）。

書中還附有照片一百七十二幀，版圖五十一幅。該書對設計研究傳統形式建築及維修古建築有很大的參考價值。

四、清代其他文人的園林美學思想

袁枚〈隨園記〉、〈隨園後記〉、三記至六記[246]中，提出了許多發人深省的園林美學思想。

如〈隨園記〉「隨其豐殺繁瘠，就勢取景」、「隨其高，為置江樓；隨其下，為置溪亭；隨其夾澗，為之橋；隨其湍流，為之舟；隨其地之隆中而欹側也，為綴峰岫；隨其蓊鬱而曠也，為設宧窔。或扶而起之，或擠而

[246]〔清〕袁枚：《小倉山房詩文集》卷十二。

止之,皆隨其豐殺繁瘠,就勢取景,而莫之夭閼者,故仍名曰隨園,同其音,易其義」。

〈隨園後記〉主張景中有我,與精神相屬,「夫物雖佳,不手致者不愛也;味雖美不親嘗者不甘也……唯夫文士之一水一石,一亭一臺,皆得之於好學深思之餘,有得則謀,不善則改。其蒔如養民,其刈如除惡;吞其建立似開府,其浚渠簣山如區土宇版章。默而識之,神而明之。

惜費,故無妄作;獨斷,故有定謀。及其成功也,不特便於己,快於意,而吾度材之功苦,構思之巧拙,皆於是徵焉」。

錢泳在《履園叢話》中,主張整齊參錯、曲折得宜、前後呼應之空間布局,欣賞營造之工和亭臺之勝、潭水濚洄之景以及塔影鐘聲的環境。

李斗《揚州畫舫錄》中也不乏著者的美學理想,如泉石之美、輾轉幽靜之美、空曠疏朗之美、花草竹柳之美和煙雨變幻之美等。

清初張唯赤,順治時進士,累官禮科、刑科給事中。三藩之亂,廷議加賦,他不贊成,於是去官而歸,築涉園。主張「美本乎天」、「必待人之神明才慧而見」、「孤芳獨美不如集眾芳以為美」等觀點。

石濤,原姓朱,名若極,廣西桂林人,別號有很多,如清湘老人、苦瓜和尚、瞎尊者,法號有元濟、原濟等。明靖江王朱亨嘉之子。與弘仁、髡殘、朱耷合稱「清初四僧」。明亡後削髮為僧,居揚州。他既是繪畫實踐的探索者、革新者,又是藝術理論家,著有《苦瓜和尚畫語錄》,著名的美學理論有「一畫論」、「搜盡奇峰打草稿」、「筆墨當隨時代」等。如《苦瓜和尚畫語錄》立一畫之法,蓋以無法生有法,以有法貫眾法也。解除一切來自傳統、概念、物欲、筆墨技法等束縛,進入一片創作的自由境界中去,其核心是發揮人的創造力。石濤工疊石,築有余氏萬石園。相傳今何園內的片石山房假山便出自石濤和尚之手,被稱為石濤疊石的「人間

孤本」。石壁、石磴、山澗三者最是奇絕，獨峰聳翠，秀映清池，是他理論的實踐之作。

沈復《浮生六記》卷二〈閒情記趣〉、卷四〈浪遊記快〉、卷六〈養生記道〉等都談到「虛實相間」、「小中見大」理論，如：

若夫園亭樓閣，套室迴廊，疊石成山，栽花取勢，又在大中見小，小中見大，虛中有實，實中有虛，或藏或露，或淺或深。不僅在「周迴曲折」四字。

蘇州汪琬認為園林應該「有自然之理，得自然之氣」，如果「非其地而強為地，非其山而強為山，雖百般精而終不相宜」。

葉燮的美學思想集中反映在他的〈滋園記〉：「美本乎天者也，本乎天自有之美也。」葉燮進一步指出，事物的審美價值，並不在於其外在形式，而取決於對象自身的內在本質。

朱彝尊欣賞「水木之明瑟」、「徑畛之盤紆」，提出「舞歌既闋，荊棘生焉。唯學人才士著作之地，往往長留天壤間」，並認為「爵位之崇高，林泉之逸豫，人生恆不能兼致」，意思就是說，園林之美，在朝為官者是無法領略的。朱彝尊還強調，「古大臣秉國政，往往治園囿於都下。蓋身任天下之重，則慮無不周，慮周則勞，勞則宜有以佚之，緩其心，保其力，以應事機之無窮，非僅資遊覽燕嬉之適而已」。

縱觀清代園林美學，既集中華園林美之大成，又是中華園林美學嬗變之始。中國園林以「雖由人作，宛自天開」為主要審美準則。千姿百態的大自然，是激發藝術創作靈感的取之不盡的泉源。到近代，隨著社會轉型與西式園林的傳入，在沿海沿江與通商口岸，傳統美學風格嬗變，引以為傲的中國古典園林從此走向低迷。

但是，中國園林植根於古老而博大的中華文化土壤之中，有著強大的

生命力，雖然隨著時代的前進不斷吸納異質文化因子，但傳統園林蘊含的
天人合一的生態科學、低碳節能的營構原則和藝術養生等理念，依然是當
今可持續發展的寶貴理論資源和可資借鑑的實物正規化。

第九章
園林美學的多元發展期 —— 現當代

第九章
園林美學的多元發展期 —— 現當代

中國園林發展到民國初年，傳統影響大降而西方影響日盛，古典園林時聞頹敗，罕見新修。顧頡剛先生在民國十年（1921年）曾憂心忡忡的說：「今日造園者，主人傾心於西式之平廣整齊，賓客亦無承昔人之學者，勢固有不能不廢者矣！」[247]

中國園林集中的江南地區，據中國建築學家童寯先生於1937年寫成的《江南園林志》記載，當時的狀況是：「創自宋者，今欲尋其所在，十無一二。獨明構經清代迄今，易主重修之餘，存者尚多，蘇州拙政園，其最著者也。杭州私園別業，自清以來，數至七十。然現存者多咸、同以後所構。近且雜以西式，又半為商賈所棲，多未能免俗，而無一巨制。」蘇杭並以風景名世，唯獨杭州之園林，固遠遜於蘇州。而昔日以園林勝的揚州，如今則已「邃館露臺，莽蒼滅沒，長衢十里，湮廢荒涼」。不禁令童寯先生興「猶有白頭園叟在，斜陽影裡話當年」之嘆。

1937年隨著日寇大舉侵華，許多名園再次遭受毀滅性重創，秋墳鬼唱，滿目淒涼，深院幽庭，一片瓦礫，雲牆粉壁，可憐焦土！

1949年，一批名園得以修復，自此枯木逢春、鳳凰涅槃。此後又因政治經濟等原因，許多中小園林或自然傾圮，或廢為民居，或被機關、學校、醫院、工廠占用，遭到建設性的破壞。

20世紀後期以來，西方景觀理論席捲中華大地，歐陸風、北美風乃至日式風接連登場，然而美麗且冬暖夏涼的大屋頂卻已難見蹤影，觸目皆是向天空袒露著胸膛的平頂樓房，或是奇形怪狀的吸引眼球的建築物，讓人忍不住悲嘆數典忘祖，千城一面！或基於拜金主義、實用主義的惡俗仿生、東施效顰，最醜建築層出不窮[248]，這都是不諳博大精深的中華文

[247] 顧頡剛：《蘇州史志筆記》，江蘇古籍出版社1987年版，第79頁。

[248] 基於中華大地醜陋建築的泛濫，中國暢言網自2010年開始聯合文化界、建築界的學者、專家、藝術家、建築師每年評選出「中國十大醜陋建築」活動，旨在抨擊那些對建築業發展造成不利影響的醜陋建築。

化 [249]，妄自菲薄、盲目崇洋帶來的文化自卑。

　　進入 21 世紀以來，隨著中國經濟的發展，中華文化復興的步伐越來越堅定有力，很多有中華文化情懷的房地產開發公司開始進軍中式園林居住小區的開發，私家園林也以多種形式呈復甦之勢。

第一節　園林美學的多元化

　　清末民初，西方建築強行入駐中國口岸城市，如青島、大連、天津、上海等，以洋為時尚，以洋為美。花園洋房為租界殖民者和政界、商界富貴階層所專屬，採用西方的建築形式、新的工程技術和新型建築材料的產品。洋式花園別墅色彩繽紛，從英、法、德、西班牙、俄羅斯、日等樣式，到古希臘柱式、古羅馬柱式、拜占庭式、哥特式、文藝復興式、巴洛克式、古典主義式和新古典主義式，可謂包羅永珍。

　　如上海的花園洋房，建築形式有法國新古典主義式、英國哥德式、英國帕拉第奧式、英國鄉村式、西班牙風格、希臘風格、北歐風情、文藝復興式、中西雜糅風格等。天津有英式、義式、法式、德式、西班牙式、文藝復興式、古典主義式、折中主義式、巴洛克式、庭院式以及中西雜糅風格等，就如世界建築博覽園。不過，其庭園布置手法，吸收中國傳統造園手法的也很多。而在受傳統園林美學薰染特別深入的江南地區，依然出現保持中華傳統園林美學風格的宅園。

　　可見，民國以來中華園林美學呈多元發展態勢。

[249] 如有人說：「曾經使中國園林充滿詩意的晦澀的典故和經文，已逐漸變得陳腐……那種『舉杯邀明月，對影成三人』的園林風月，那種『留得殘荷聽雨聲』的庭院雅致，在當代恐怕是只能用孤獨落寞和衰敗淒涼來形容，舊的詩意，在新人面前則是道地的空洞和無病呻吟。」

第九章
園林美學的多元發展期 —— 現當代

一、洋式花園風格

　　天津是近代開闢的通商口岸，列強在天津設立了租界，成為政治上的避風港，多位官僚政客以及清朝遺老都曾進入租界避難。天津五大道地區（即常德道、重慶道、大理道、睦南道和馬場道五條路），西元 1860 年被定為英租界，許多外國人在這裡蓋起了洋房。後來，又有許多清朝的官員從北京來此安家落戶，五大道便興盛起來，現在擁有 1920、1930 年代建成的具有不同國家建築風格的花園洋房 2,000 多所。

　　純洋式別墅往往出自「洋人」。如上海「馬勒住宅」，是在上海經營賽馬和賽狗賭博業的英籍猶太商人馬勒（Moller）建於 1936 年的。主建築為三層斯堪地那維亞式挪威風格建築，主樓連接附樓，高高低低，屋頂陡峭，外形凹凸變化奇致。門窗呈拱形，框架突出牆面。樓面陡峭，兩座主塔高大、挺拔，像劍鞘一般，上開多層小窗。建築物邊梢樓角，都建有小的尖塔，以求與高大的主塔呼應，造型綺麗。這些高尖陡直的屋頂展現了北歐高緯度地區的建築特色，原本目的是為了抵禦寒風和減少屋面積雪，而馬勒住宅的採用則是立意於形式美感。主建築的南立面有 3 個雙坡屋頂和 4 個尖頂凸窗，連同東西及北面 3 個四坡頂尖塔交織在一起，其形狀宛如一座華麗的小宮殿。雙坡頂的木構件清晰外露，構件間抹白灰，比較典型的表現出北歐鄉村建築風格。主建築內的各層平面分割複雜，共有大小各種房間 106 間。室內裝修大量採用有雕刻的木平頂和護牆板。樓梯、地板、壁板多為柚木，均呈紅褐色，雕刻裝飾帶西方風味。整座樓面呈赭紅色，一律用耐火磚建造，中嵌彩色瓷磚，望去像進入童話世界。庭院內的花房、葡萄房都以瓷磚鋪地，上蓋黃玻璃頂，並鑲以各色圖案。園中還置有青銅馬像和大理石墓碑的狗墳和馬塚。圍牆高大厚重，採用進口耐火磚砌築，呈赭紅多彩色調，並以黃綠色琉璃瓦壓頂，富麗堂皇。

二、中華傳統風格

以中式為主調的宅園大多出自中華文化人之手。

1934 年，民國上海市市長吳鐵城在華山路上建造「望廬」，雖然平面採用西方住宅的通用方式，但外觀卻似中國南方祠堂的模樣，粉牆青瓦，飛簷垂脊，構圖對稱持重。但由於追求復古，屋頂很大，屋簷凸出，造成室內光線較暗，通風也差。

上海畫家姚伯鴻建造的一處營業性園林，因園內水域面積占總面積的一半，所以取杜甫〈戲題王宰畫山水圖歌〉詩中的名句「剪取吳淞半江水」，命名「半淞園」。園中有聽潮樓、留月臺、鑑影亭、迎帆閣、江上草堂、群芳圃、又一村、水風亭等，長廊曲折環水，頂部有紫藤，四壁遍嵌玻璃板所印之〈快雪堂書帖〉，相當於傳統園林的「書條石」。

位於蘇州市郊石湖西北漁家村的覺庵，又名漁莊、石湖別墅，所在地傳為南宋范成大石湖別墅農圃堂（一說天鏡閣）故址。書法家余覺建於 1932 年至 1934 年，為一磚木混合結構庭院建築，占地約 1,500 平方公尺。現有廳堂兩進，面闊均為五間，明間與次間為廳，梢間為書房、居室。前廳名「福壽堂」，後為內室。前後廳之間兩側以廊貫通，廊腰各構方形半亭，左右相對，中間為一四合院式庭院。莊前濱湖另築方亭，名「漁亭」，遙對上方山楞伽寺塔和磨盤山范成大祠堂，風景殊勝。莊前花木扶疏，苔蘚侵階，極幽深之致。出門廳則近水遠山，送青獻玉。余覺欣賞此地風景是「捲簾唯白水，隱几亦青山」、「山靜鳥談天，水清魚讀月」。他在扇面上寫道：「石湖別墅中種葵九百株，高皆二丈，占地半畝，大葉遮天，本本如蓋，人行其中，輕快無比，一榻一甌，手書一卷，坐臥其下，從葉縫中望山色湖光，風帆沙鳥，悉在眼前，清風拂拂，非復人間世矣。」

第九章
園林美學的多元發展期 —— 現當代

1932 年上海蛋商汪氏在蘇州建的宅園樂園，占地 1 萬平方公尺，為採用傳統布局的仿古園林。全園以山水為主景，石包土假山，峰巒起伏，池架曲橋，聚分兼得。四周圍以花崗石牆。玻璃瓦仿古四面廳、花廳、亭、廊等建築。水池架以曲橋，路略點以石筍。園中花木茂盛，樹種豐富，有白皮松、羅漢松、廣玉蘭、櫻花、杜鵑等。最為珍貴的是兩株地栽五針松，高約 2 公尺，生長健旺。布置疏朗，建築物比較小巧，綠化面積大，環境十分幽靜。

1931 年，著名鴛鴦蝴蝶派作家周瘦鵑以賣文收入所築的紫蘭小築，是典型的傳統文人園，宅園位於蘇州鳳凰街王長河頭 3 號，原為清朝著名書法家何紹基後裔的宅園，占地約 2,600 平方公尺。

周瘦鵑是著名作家和中國盆景大師。周先生酷愛花木，尤其鍾情於紫羅蘭。在希臘神話中，司愛司美的女神維納斯與遠行的愛人分別時，眼淚滴入泥土，到了春天發芽開花，就是紫羅蘭。花園命名「紫蘭小築」，書齋命為「紫羅蘭庵」，為的是紀念一個美麗的愛情之夢。年輕時的周先生有一戀人名周吟萍，英文名 Violet，即紫羅蘭，清淑嫻雅，風姿不凡，但周家嫌棄周瘦鵑是一個窮書生，周吟萍被迫嫁給富家子弟。周先生是性情中人，他移愛於紫羅蘭花，家中有紫羅蘭神像一座，刻「紫羅蘭庵」朱文印，可謂「一生低首紫羅蘭」：

我之與紫羅蘭，不用諱言，自有一段影事，刻骨傾心，達四十餘年之久，還是忘不了。只為她的西名是紫羅蘭，我就把紫羅蘭作為她的象徵，於是我往年所編的雜誌，就定名為《紫羅蘭》、《紫蘭花片》，我的小品集定名為《紫蘭芽》、《紫蘭小譜》，我的蘇州園居定名「紫蘭小築」，我的書室定名為「紫羅蘭庵」，更在園子的一角疊石為臺，定名為「紫蘭臺」，每當春秋佳日紫羅蘭盛開時，我往往痴坐花前，細細領略它的色

香。而四十年來牢嵌在心頭眼底的那個亭亭倩影，彷彿從花叢中冉冉的湧現出來，給予我無窮的安慰。

周先生曾說：「我往年所有的作品中，不論是散文、小說或詩詞，幾乎有一半都嵌著紫羅蘭的影子。故徐又錚當年曾賦詩見贈云：『持鬢天后落人寰，歷劫情腸不可寒。多少文章供涕淚，一齊吹上紫羅蘭。』」園中建有愛蓮堂，堂內瓶花架石，朱魚綠龜，書畫古玩，鶯鶯燕燕，一時間芳菲滿目。

園子最東邊有一六角型的水泥荷花池，池前搭「荷軒」，夏天池塘裡荷花盛開，瀑布汩汩而下，柏枝拂水，舒爽愜意。

園以愛蓮堂為中界，分東西二區。

東區植素心蠟梅、天竺、白丁香、垂絲海棠、玉桂樹、白皮松，古老的柿樹、塔柏和玉桂樹鼎足而三。太湖石壘起的六角小花壇裡面種著紫羅蘭，中央立著捷克雕塑家塑造的女花神像，雙手高高捧著玫瑰花。梅丘周圍植有各種梅花，還有蘇州「五人墓」移來的義士梅、白居易手植的槐樹枯椿……草坪石案上四盆老柏，象徵光福漢柏「清奇古怪」。

西區有紫藤棚，棚旁小屋名「魚樂國」，陳列各種金魚。屋前是露天盆景展覽館，幾百盆大大小小疏密有序的陳列在這裡。盆景館後面有五個湖石豎峰，稱為「五嶽起方寸」。五峰之後，竹林茂密。

周瘦鵑酷愛梅花，園中土山上遍植梅樹，還在兩區間的假山池木之中建造梅屋，為「寒香閣」、「且住」二室。屋內存放著明清兩代幾幅梅花書畫和點綴著梅花的瓷、銅、陶石、竹、木等十多件珍品。另還有畫著金龍的乾隆玉磬、水滸一百零八將五彩雕瓷小插屏，壁上掛著乾隆漆畫「歲朝圖」，明代露香園刺繡和雕瓷梅、蓮、牡丹等掛屏，明代萬曆朝成對的細瓷壁瓶，「道光御玩」用玉石螺鈿嵌成的花寒庵竹石大掛屏，以及墨松、

五針松、代代橘等若干盆景等物。

「蕉石神傳唐伯虎，竹枝貌肖夏仲昭。生香活色盆中畫，不用丹青著意描。」

周瘦鵑善於仿古人的名畫製作盆景，並撰寫了中國最早介紹盆景歷史和製作方法的盆景專著《盆栽趣味》，重視師法自然，講究詩情畫意，是蘇派盆景藝術的奠基人之一。紫蘭小築也曾天天花香鳥語，周先生「真正生活於畫中」，他甚至想像自己的最後歸宿也和鮮花一樣美麗：安排一精緻小室，觸目琳瑯，彪炳生色，又複列盆花數十，散馥吐芳，人坐其間，那濃烈的香氣，使人醺醉，從此不醒，飄然離世而去……

三、中西雜糅風格

實際上，即使是租界內的洋人花園，特別純粹的也不多，外來的各種風格常常互相混雜或者與傳統的中國風格相混雜，從美學角度來說，不能說「合璧」而只能用「雜糅」了。

如上海在民國時期最大的私家花園愛儷園（俗稱「哈同花園」），園主為猶太富商哈同（Hardoon）及夫人羅迦陵。整個花園的設計手法中西雜糅，不拘一格。園內各景都有當時的達官和名士留題或撰寫的楹聯，如天演界、飛流界、文海界（藏書樓）、海棠艇、駕鶴亭、引泉橋、侯秋吟館、聽風亭、涵虛樓等。景名中不乏取典於中華傳統詩文的，如「西爽軒」，源自魏晉風雅，典出劉義慶《世說新語·簡傲》：「王子猷（徽之）作桓車騎參軍。桓謂王曰：『卿在府久，比當相料理。』初不答，直高視，以手版拄頰云：西山朝來，致有爽氣。」東晉名士王徽之，對長官關於公務的問話，答以他對西山清朗氣象的喜悅。後用來詠清朗的自然景象並藉以表現超脫的情懷。唐代王維〈送李太守赴上洛〉：「若見西山爽，應知

黃綺心。」形容這裡的山水清靜幽雅、水木清華，有隱隱之爽氣。「引泉橋」外形是中國式，而欄杆是用西式鑄鐵花洛可可式；「侯秋吟館」是日本式建築，但在居室四周卻繞有陽臺，為殖民地式；「聽風亭」屋頂是中國宮廷式，但其柱頭卻是古希臘科林斯式；「涵虛樓」仿江南園林中的樓閣形式，邊上長廊有漏窗、美人蕉欄杆；「天演界」戲臺則仿中國傳統廳堂形式。

上海黃金榮的郊居別墅黃家花園，始建於 1931 年，造園意圖是：「為戚友酬酢處，為及門歡敘處，為己身憩息處，故薄具亭臺花木山石之勝，以備來賓觴詠娛情。」賞景中心取《論語・述而》「子以四教，文行忠信」名「四教廳」。建築多處使用鋼筋混凝土結構。黃家花園的風格猶如花園中湖心的「頤亭」，屋頂為中式亭形狀，屋頂以下和建築內部卻為西洋風格，似亭非亭、不中不西，就像一位頭戴瓜皮帽，身穿西服，赤腳站在腳盆裡的怪人。

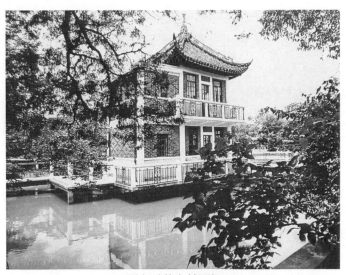

頤亭（黃家花園）

坐落在蘇州東山鎮的雕花大樓，建於 1922 年，以木雕、磚雕、石雕等雕工著稱，反映蘇州香山木工爐火純青的精湛技藝。建築坐西朝東，從五行來看是中國建築風水中陽氣很充足的吉方，故取向陽門第春常在之意名「春在樓」，作四合院形式。宅園單體建築以中軸線分布，自東向西依次為照牆、門樓、前樓、後樓及附房，北側是庭院，整個格調和建築布局是中國傳統樣式。

春在樓採用了若干西洋的建築構件，如樓梯扶手做成歐洲十字形欄杆，十字是古羅馬的刑具、基督教的標示。前樓二樓欄板採用了西式鑄鐵造，中間鑲嵌的文字圖案是中國傳統的「延年益壽」、「萬福流雲」等篆字綴圖的鑄鐵欄板裝飾，欄簷部位的花環式裝飾帶，又是巴洛克裝飾手法，這是洛可可的鐵柵欄裝飾與中國建築「以文為圖」的結合。春在樓後樓建造了西式水泥晒臺和水泥陽臺。窗子上廣泛採用西洋的彩色玻璃：白色象徵純潔雅致，紅色象徵熱情奔放，藍色象徵明淨安詳，黃色象徵莊嚴神聖，綠色象徵溫柔恬靜，橙色象徵豐滿成熟等，以這些手法美化室內環境，增加歡樂和喜慶的氣氛，房間裝彈子鎖洋式門。這些代表了 1920 年代新興的建築裝飾風格，反映了當時的審美趣味和社會生活。春在樓園林部分都是傳統的樣式，鋪地、水井、壁塑等都是傳統圖案。

獅子林在 1918 年（戊午歲）歸上海顏料巨商貝潤生（一名仁元）所有，貝氏又用了將近七年的時間整修，植花木、浚水池，貝仁元〈重修獅子林記〉：

「仁元世居茂苑，僑寓淞濱，非無鱸鱠之思，林壑怡情，敢效菟裘之築，吾將老焉。」其典故出自《左傳·隱公十一年》：「羽父請殺桓公，將以求大宰。公曰：『為其少故也，吾將授之矣。』使營菟裘，吾將老焉。」後因以稱告老退隱的居處為「菟裘」。今之格局：東部為宗祠，前祠堂，

後住宅，西部為花園。住宅、族校部分為西洋風格。

　　園林部分增建燕譽堂、小方廳、九獅峰、牛吃蟹，建湖心亭、九曲橋、石舫、荷花廳、見山樓等，西部疊假山、人工瀑布。園周環以長廊，廊牆嵌置「聽雨樓藏帖」、「乾隆御碑」、「文天祥詩碑」等碑刻71塊。

　　園林的空間布局為傳統文人園，由於保存了禪意假山、禪宗公案等景點，形成儒禪相容的園林風格。建材和裝飾構件較多採用了水泥、鑄鐵、彩色玻璃等西洋材料，使部分建築裝飾華麗雕琢，如旱船、真趣亭上的金碧輝煌裝飾也為該時期所有，與明初倪雲林畫風大相逕庭。

　　小蓮莊為南潯首富劉鏞所築的私家花園，始建於清光緒十一年（西元1885年），後經劉家祖孫三代40年的經營，由劉鏞的長孫劉承幹於1924年落成。占地27畝，因慕元末湖州籍大書畫家趙孟頫湖州蓮花莊之名，故稱小蓮莊。

　　園林分內外兩園。內園是一座園中園，處於外園的東南角，以山為主體。仿唐代詩人杜牧〈山行〉之意，鑿池栽芰，疊石成山。山道彎彎，半山蒼松，半山紅楓，楓林松徑，山路迴轉，小巧而又曲折，宛然一座大盆景。此園與外園以粉牆相隔，又以漏窗相通，似隔非隔，內外園山色湖光，相映成趣。

　　外園以荷池為中心，池廣約10畝，沿池點綴亭臺樓閣：

　　南岸臨池而建的主體建築「退修小榭」，設計精巧，是江南水榭建築的精品，此榭臨溪曲廊連「養新德齋」，是主人的書房，因院內多植芭蕉，故又名「芭蕉廳」。荷池北岸外側為鷓鴣溪，沿溪疊有假山並植矮竹護堤，堤上建有六角亭。堤東端建有西式牌坊一座，門額上署「小蓮莊」三字額。荷池東岸，原建有「七十二鴛鴦樓」，其南側有百年紫藤，似臥

龍參天盤捲，枝葉茂密，伸達五曲橋頂，每到花季，即如紫色的綵帶懸繞於橋頂，美不勝收。

荷池西岸較高的建築「東昇閣」，是座西洋式的樓房，俗稱「小姐樓」。室內用雕花圓柱裝飾，壁爐取暖，窗的外層用百葉窗遮光，為法式建築風格，具有濃郁的異國情調。

西岸另建「淨香詩窟」，是主人與文人墨客吟詩酬唱之處，構思別出心裁：廳內以「升斗」為藻井，別具一格，稱升斗廳，意在用謝靈運所稱譽的曹植「才高八斗」衡量人之才華。宋無名氏《釋常談·八斗之才》：「文章多，謂之『八斗之才』。謝靈運嘗曰：『天下才有一石，曹子建獨占八斗，我得一斗，天下共分一斗。』」與此相應的是，淨香詩窟廳屋頂垂脊上都有八仙堆塑，意味「八仙過海，各顯神通」。不僅在建築學上是「海內孤本」，而且正如陳從周先生所稱，是「有性格的建築，有品味的藝術」。

東昇閣外觀（小蓮莊）

荷池西岸長廊的壁間嵌有〈紫藤花館藏帖〉和〈梅花仙館藏真〉刻石四十五方，故名「碑刻長廊」。刻石書法真、草、隸、篆各體皆備，刻工精妙，字型遒勁，文采飛揚，與寧海〈渤海藏珍〉帖石並稱於世。為不使長廊有長而呆板之感，北以橋亭為端，中隔半圓亭，南以扇亭為終，並引接與園林長廊一牆之隔的劉氏家廟建築群。

民國時期，在「三民主義」治國綱領和「自由、民主、博愛」的旗幟下，城鎮公園應運而生。蘇州就有城內的蘇州公園、常熟虞山公園、崑山亭林公園、吳江震澤公園等。蘇州公園，今名大公園，建在春秋吳王子城基址上，元末為張士誠皇宮廢基，公園建於 1925 年，其前半為法國規則式布局，有噴泉綠地，至今的綠地還是保持著西方「繡花地毯」的樣式；後半則為蘇州園林的荷沼曲橋、假山孤亭、曲水繞山。

第二節　復園與改園

1949 年之初，百廢待興，名園的修復也在此列。歷史上，傳統園林也是不斷興廢，許多園林都在舊園原址上重修。有多才的園主人「因其規模、別為結構疊石種樹，布置得宜，增建亭宇，剔舊為新」，最終皆由自己「目營手畫而名之者也」[250]。但整修前人名園，要遵循「修舊如舊」原則，就增加了難度。清代學者錢泳認為，「修改舊屋，如改學生課藝，要將自己之心思而貫入彼之詞句，俾得完善成篇，略無痕跡，較造新屋者似易而實難」[251]，這也就是汪氏在〈重葺文園〉中提到的「改園更比改詩難」。陳從周〈說園（三）〉：

整修前人園林，每多不明立意。余謂對舊園有「復園」與「改園」二

[250]〔清〕錢大昕：〈網師園記〉，《蘇州園林歷代文鈔》，上海三聯書店 2008 年版，第 76 頁。
[251]〔清〕錢泳：《履園叢話》十二。

議。設若名園，必細徵文獻圖集，使之復原，否則以己意為之，等於改園。正如裝裱古畫，其缺筆處，必以原畫之筆法與設色續之，以成全璧。如用戈裕良之疊山法彌明人之假山，與以四王之筆法接石濤之山水，頓異舊觀，真愧對古人，有損文物矣。若一般園林，頹敗已極，殘山剩水，猶可資用，以今人之意修改，亦無不可，姑名之曰「改園」。[252] 傳統園林的修復首先要明白該園「立意」，使之復原；但對毀得面目全非又無任何資料可以稽考的園林，只能依據傳統園林的營構方式改建或重建，這樣，雖曰「改園」，亦能略存舊園風貌。

細徵文獻圖集，尋找舊園舊影，如園記、園畫，特別是園林圖繪，作為修復依據。「今不能證古，洋不能證中，古今中外自成體系，絕不容借屍還魂，不明當時建築之功能與設計者之主導思想，以今人之見強與古人相合，謬矣」[253]。

如留園在抗戰時期，被侵華日軍糟蹋劫掠，唯有搬不走的太湖石、古樹、池沼淹沒於瓦礫和垃圾堆中。此後又遭到軍馬的踐踏，楠木梁柱啃成了葫蘆形，破壁頹垣，馬屎堆積，一片狼藉。

1954 年，成立了以構園藝術家、書畫家劉敦楨、陳從周、謝孝思為首的專家組，將民間頹圮老屋的材料，化腐朽為神奇，留園奇蹟般的基本恢復了舊貌。

對五峰仙館、揖峰軒等殘破建築，扶直加固，接補移換，保存原結構，細心修復；對冠雲臺等坍塌而尚存基礎者，按原風格重建；對全部坍塌毀壞而基地不詳，特別是北部的少風波處、花好月圓人壽軒、心曠神怡之樓（走馬樓）、亦有廬、半野草堂等殘餘建築，或拆除為廊，或植竹

[252] 陳從周：〈說園（三）〉，見《中國園林》，廣東旅遊出版社 1996 年版，第 20 頁。
[253] 陳從周：〈說園（三）〉，見《中國園林》，廣東旅遊出版社 1996 年版，第 19 頁。

園。亦吾廬樓廳改建為佳晴喜雨快雪之亭。又一村處僅餘荒地，則改置葡萄架及小桃塢，以其田園風味與附近環境相協調。門窗裝修則收購自舊貨市場或私家舊宅。盛家祠堂中 100 多扇門窗掛落亦拆下移入園中。[254]

蘇州北半園，初係清乾隆年間沈奕所建，清咸豐年間道臺、安徽人陸解眉進行改建，以「知足而不求齊全，甘守其半」為建園宗旨，取名「半園」。園林在住宅東部，水池居中，環以船廳、水榭、曲廊、涼亭、橋等建築多以「半」為特色，如半廊、半橋、倚牆半亭、園東北部的重檐樓閣二層半，處處流露出中國古代士大夫追求「事不求全，心常知足」的精神境界。

園林曾先後歸木器盆桶社、織帶廠、東吳絲織廠、第三紡織機械廠等企業使用，建築、環境破敗嚴重，漸漸淪為鄰近居民閒聚，做小生意之地。修復時嚴格遵循修舊如舊原則：如二層半重檐樓閣已經嚴重傾斜，就重做地基並進行校正，先用 18 個建築用葫蘆將牆體整體提離地面 15 公分，再按照原狀恢復。施工中，每一塊磚、每一根柱子、每一個石墩等，都做了編號，保證復原時不發生錯位。

向水池的大廳紫竹軒，原與後面重檐樓閣旁一座一樓半附樓相連，四面溝通，因附樓被改成了廁所只通二面，為恢復原狀，古建專家們先拆牆體，再按大木結構恢復原狀，在東側巧妙設計了一段半廊，與附樓相連，使紫竹軒完全恢復原貌。

園內有大小兩個水池，風格為傳說中的「金山銀山」，即下面黃石，上面太湖石。修復前，由於池邊疊石已多處坍塌，為了使池邊疊石紋理清晰，上下和諧，並與園中風格和諧，派專人帶著「標準」四處找石，經過 4 個月苦苦尋覓、對上千塊石頭的甄選，才將所需補石購全再在岸上遍植黃楊、廣玉蘭、丁香等，如今樹木茂盛，環境幽靜，占意盎然，古樸雅致。

[254]　參見蘇州市園林和綠化管理局編：《留園志》，文匯出版社 2012 年版，第 219 頁。

半廊（北半園）

上海豫園至 1949 年，亭臺破舊，假山傾坍，池水乾涸，樹木枯萎，舊有園景日見湮滅。

1956 年起，上海市文化局直接組織專門團隊，聘請上海民用設計院和同濟大學建築專家以及能工巧匠，對豫園進行了全面修復。歷時五年，於 1961 年 9 月對外開放。1986 年，又聘請園林專家陳從周教授及其博士生蔡達峰，參照清乾隆時期的豫園布局和江南古典園林特點，再次整修，終使「名園木石又逢春，濃點纖波錯落陳」。

廣袤約 70 餘畝的豫園，到同治七年（西元 1868 年）清丈時，已經不足 37 畝。今恢復僅 30 餘畝，明代只餘張南陽的一座黃石假山。「其布局至簡，磴道、平臺、主峰、洞壑，數事而已，千變萬化，其妙在於開闊。」[255] 所見樓閣參差、山石崢嶸、石徑彎曲、曲橋臥波、山重水繞、樹木蒼翠，以清幽秀麗、玲瓏剔透見長，具有小中見大的特點，大有「五

[255] 陳從周：〈續說園〉，見《中國園林》，廣東旅遊出版社 1996 年版，第 14 頁。

步一樓，十步一閣，廊腰縵回，簷牙高啄」之勢，人工與自然渾然一體。動觀流水靜觀山，須人們駐足靜品細讀，展現出盛清時期江南園林建築的藝術風格。

南京瞻園於清同治三年（西元 1864 年）毀於兵燹，「故國崇勳，廢為離黍」。「但園址數經官、民侵削，範圍日狹，花木凋零，峰石徙散，雖有幾次小葺，均不能止其圮落，兩朝名園，遂又淪為敗廡荒草」[256]。

唯坐落在北部空間的西面和北端的北假山，東抱曲廊，夾水池於山前。陡壁雄峙，「高高低低都是太湖石堆的玲瓏山子」，現雖部分已毀，尚保留有若干明代「一卷代山，一勺代水」的疊山技法，臨水有石壁，下有石徑，臨石壁有貼近水面的雙曲橋，溝通了東西遊覽路線。山腹中有盤龍、伏虎、三猿諸洞。

1960 年，中國著名古建築專家劉敦楨教授主瞻園的恢復整建工作，葉菊華、詹永偉參與設計，並堆疊了南部太湖石假山。假山疊成絕壁、主峰、危崖、洞龕、鐘乳石、山谷、配峰、次峰、步石、石徑，山勢左右環抱，山頂奇峰兀立，假山上伸下縮，形成蟹爪形的大山岰，舒緩的伸向水面，一條瀑布從山巔飛瀉，如蛟龍出洞，似白練飛舞。飛瀑流泉，閃珠濺玉，聲震幽谷；山上石洞中，有石鐘乳倒懸，形成微型的溶洞奇觀。使南假山呈現嶙峋多姿、群峰跌宕、層次分明、自然幽深的壯麗景觀，加上人工瀑布與水洞，遍植的藤蘿、紅楓、櫻花、牡丹與鋪地黑松，使南假山生機盎然，鬱鬱蔥蔥，展現出一幅青松伴崖石的美妙畫卷。

[256] 參見劉敦楨〈南京瞻園考〉，引自中國建築學會、建築歷史學術委員會主編：《建築歷史與理論》第一輯，江蘇人民出版社 1981 年版，第 66 ～ 73 頁。

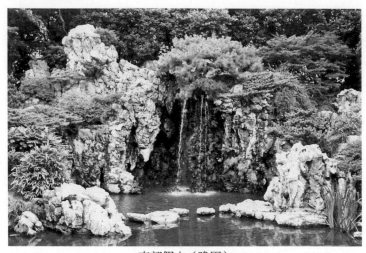

南部假山（瞻園）

　　1987 年，東部新建亭廊、草坪和水院。375 平方公尺的大草坪周圍散置湖石，配置四季花卉，已是淵源於英國的造園法，與傳統中國園林異趣。為了彌補北山尚顯低矮之缺陷，整修時在主峰上新砌三疊石屏，既遮擋了影響畫面構圖的北部西式高樓，又平添了北山的崇山峻嶺之意境，還參照蘇州環秀山莊的風格，在東北角依牆順勢新疊一臨池峭壁。

　　瞻園相繼建成「方亭錦鱗」、「老藤化虯」、「雪浪尋蹤」、「石磯戲水」等新十八景，遂使一代名園恢復了明清山水風格，突出了以山石取勝的特色，展現了江南園林古樸雋美之特色，名園重現魅力。

　　上海嘉定的秋霞圃，歷史上先後分別為各具個性特色的龔氏園、沈氏園和金氏園，其間多次遭破壞，歷盡滄桑，從名園淪為廟市，山石頹毀、亭臺傾塌，唯餘危巖巉石、滿池青草。1980 年修復時，園林部分基本上由龔氏園（桃花潭區）、沈氏園（凝霞閣區）和金氏園（清鏡塘區）組成，使其重展風采。

　　蘇州啟園，初建於 1933 年，東山商人席啟蓀將太湖邊種稻養魚的 10

餘畝窪地擴展到 40 餘畝，俗稱席家花園。1940 年代後期，啟園易主楊灣人徐子星，徐氏又名介啟，故名啟園。建園之初，園主邀請著名畫家蔡銑、范少雲、朱竹雲等參照王鏊所建的「招隱園・靜觀樓」的意境進行設計，「臨三萬六千頃波濤，歷七十二峰之蒼翠」，依山而築，傍水而立，盡得湖山之勝。

　　啟園在 1937 年後被侵華日軍占為軍營，抗戰勝利後又屢作他用，僅剩改作他用的鏡湖樓、住宅、一段復廊和殘丘廢池。修復時因無其他文字資料可以參考，為了能「小有亭臺亦耐看」，重建首先改造地形，溝通水系，由大小五個湖河組成，和東面號稱五湖（太湖古稱五湖，即菱湖、胥湖、游湖、莫湖、貢湖）的波濤相連，即「波聯五湖三萬六千頃」。園林布局以水為中心，建築隨勢高低，面池而築。在其東南堆土築起三座土山，土山上因勢建軒亭。

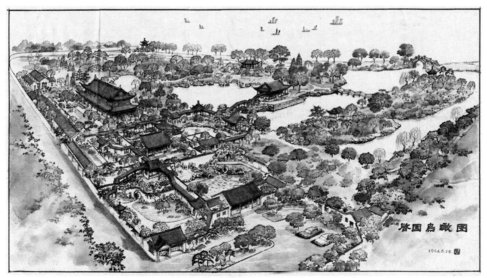

啟園鳥瞰圖（沈炳春繪）

左側宸幸堂坐北朝南三面環水，環以撫廊，宸幸堂西的廊有曲廊與翠薇榭相連，翠薇榭坐西朝東，長長的復廊橫貫園中，復廊盡端及兩側綴以亭臺，愈臻古樸雅逸。依次建清式木構融春堂，修復四面廳「鏡湖廳」，鑿環「鏡湖廳」的水池「轉湖」，「轉湖」外側是一條瀕臨太湖的小河，河上跨有石橋。環翠橋屈身臥波，流光溢彩。清康熙帝御碼頭則伸入水際，氣勢壯闊。

修復儘量遵循節儉原則，舊料利用，就地取材。如七曲橋坐落在已廢棄的原席家塢大碼頭，平板橋的跨度不同，剩下的短料還用來砌成了宸幸堂前平臺駁岸，反而顯得古樸自然。

園北松柏成林，橘林成片，假山湖池，小橋飛虹，廊廊蜿蜒，樓廳錯落，虛實相濟，並與湖中與波升沉的島嶼相襯托，風光無限。[257]

第三節　仿古新園林

中國改革開放後，葉落歸根的海外華人、藝術家、民營企業家、有志文化傳承的開發商等，再次掀起仿古園林的熱潮，更多的是將園林美的元素用於城市文化的發展建設，昭示了新時代傳統園林美學的新動向。

一、當代私園

當代私園，集中在具有園林文化精神的江南，有宅園、山麓園、湖濱園，大至百畝，小至幾十平方公尺。園林區依然粉牆黛瓦、飛簷戧角、亭臺樓閣、假山景石、飛瀑池塘，甚至有書條石、摩崖刻石，一如傳統的江南文人園，但運用了鋼筋水泥等新型的建築材料，住宅內部裝修大多為現代風格。曾經是「城里半園亭」的蘇州和「園林多是宅」的揚州，尋常百

[257] 參見沈炳春、沈蘇傑《姑蘇園林構園圖說》，中國建築工業出版社 2014 年版，第 11 ～ 31 頁。

姓也多園林夢。

2018 年 8 月 7 日，第四批《蘇州園林名錄》正式公布，隨著端本園、全晉會館、墨客園等 18 座園林入選，蘇州園林總數達到 108 座，蘇州由「園林之城」正式成為「百園之城」。截至 2018 年 8 月，蘇州市已累計開放園林 82 處，為延續城市文脈、實現園林群體性保護創造了良好的環境和氛圍。據 2012 年 1 月 6 日《揚子晚報》報導，揚州也出現了 40 多座微型園林。

位於太湖山莊內的悅湖園，「處漁洋之麓，東襟香山，西銜太湖」，占地 3 畝，是旅美華人鄭德明先生葉落歸根之所，鄭先生旅美前為上海新聞工作者，其堂姐堂哥都是抗日英雄，他全權委託吳中區蘇式園林傳承人高級建築師沈炳春規劃設計，耗時 8 年完成。該園遵循四象鎮宅的傳統建築理念精心設計。鄭德明先生自著《悅湖園雅集記》，言其築園始末及園居之樂：甲戌初秋遊姑蘇太湖，一覽湖光山色，心誠悅焉，偶興築園之念。是年，覓得漁洋山麓胥湖之濱良地數畝。遂邀造園專家沈炳春先生精心設計規劃著園。連年興建，完成一蘇州傳統庭園曰「悅湖園」。樓堂齋閣、亭臺軒榭，錯落有致。廊橋飛虹、曲橋衛磯、拱橋連洲、彎橋踏波。潭泉溪澗岩石相侵貫聯自然。仰望崖嶺六角小亭，玲瓏成趣。俯視沿岸，池魚嬉戲，怡然自得。緩步坡下，拳石相依、中空築洞、別有洞天。其間有石桌石凳、上有棋線，可作長久手談。吾人居此不覺渾然忘塵。於是闢書齋、畫室、琴堂、棋舍，邀良朋好友、騷人墨客、丹青雅士，暢遊共聚，合稱「悅湖園雅集」，以伴漁洋歲月……

李白謂：人生逆旅，光陰過客，唯達者知之。上天厚我，有幸得居吳中。所觀山川毓秀風零千秋。所遇漁洋樵耕讀良朋忘年。所語掌故人物無非滄海桑麻。余與內子餘生寓此，不亦悅乎！

　　園林坐北朝南，大門是普通的石庫門，進門，迎面一幅悅湖圜漆雕全景圖，兩旁抱柱對聯，上懸「吟松」匾額。面北一面為建築師沈炳春撰書的《悅湖圜小記》，洞窗外一峰獨峙，「石敢當」也。

　　圜中充滿鄉情、親情、友情、愛情，情意綿綿。園分中東西三區，西圜湖石假山之巔的六角亭比例適度，玲瓏成趣。園主用蘭溪家鄉而命名「蘭亭」，大廳取祖屋堂名「明德」。精美的小石拱橋鐫以老父「華寶」之名；廊亭「慈暉」，念母愛；另用姑媽「琴恩」命名亭，用妻子「群趣」命名寬廊。東圜有扇亭「信望愛」，主人自撰聯：「聖靈依舊何須問，人子猶憐你我知。」鄭子伉儷篤信基督，心心相印，亭又名「不問亭」。

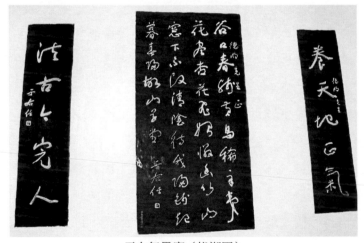

于右任墨寶（悅湖圜）

　　園中皆以友人文墨書壁。西軒「于廬」，鑲嵌的全為于右任墨跡：懸于右任「中庭桂樹」匾，軒內藏于右任為鄭氏所書墨寶石刻十餘方。有于右任「養天地正氣，法古今完人」真跡。

　　園主還經常在園內盛情相邀朋輩，群賢聚會，說古道今，互相唱和，覓得佳句。

大廳「明德堂」前植欅樹、後栽樸樹,「前欅後樸」亦為傳統口彩。

過「太初有道」月洞門、「寧靜致遠」書壁,進入東園,嘉果滿園,有閣名「嘉果」,有扇亭。

園主悅湖山,在此聽風、聽雨、聽香、聽鳥鳴,純任自然,滿載真趣;園主更日人間真情,乃親情、友情、愛情。悅湖園有著濃濃的文人氣質和書卷氣。

藝術家構園是江南園林史的傳統,當今也不乏其人。享有「當代文人造園師」的蘇州國畫院副院長、中國國家一級美術師蔡廷輝,自幼從擅長金石篆刻的父親那裡學得一手金石篆刻絕活。酷愛園林近乎痴迷,傾其所有,幾十年來,購得翠園、醉石山莊、醉石居三座風格各不相同的園林,但都是純粹意義上的摩崖石刻和碑刻花園,從選址、設計到園中景物打理,無一不是親力親為,辛苦備嘗,將刻刀下的藝術融入園林。

翠園是僅有 200 平方公尺的精緻小園,長廊迴繞,假山嶙峋,陳列著園主自己歷年篆刻的山水畫和書法碑刻,其中有吳門畫派大師文徵明、唐寅、沈周和仇英的精粹山水畫作和書法碑刻,有〈竹林七賢圖〉、〈蘭亭雅集圖〉、〈達摩渡江圖〉等碑刻,飄溢著翰墨書香。園主有個宏願,要將小園建成「吳門畫派」的展覽館,為蘇州古典園林填補空白。

位於蘇州太湖東山的「醉石山莊」,占地 10 畝,原是塊長年荒置的背山臨水的坡地,那些嶙峋的山石和陡峭的石壁,正是蔡廷輝創作摩崖石刻的天然材料,他親手操刀,將歷史上文人詠東山、太湖等吳中風情的詩歌,精選出二百首,鐫刻在摩崖上。

位於蘇州古胥門城牆的醉石居,是一座將住宅寓於園中的立體式園林,一層是水面,二層是黃石堆出的洞穴,三層是亭臺樓閣和花草樹木。採用智慧化的操作,一按按鈕,假山上的瀑布便自動淌水、花草樹木便被

自動澆灌。古典園林的意境，現代生活的享受，古雅的傳統與現代元素得到完美融合。

　　香山木工徐建國在太湖西山堂宅第之西隅，建山地園「納霞小築」，採當今先進工藝，師古人，法自然。小園隨地形高下曲折，環池組景，水榭坐北朝南，東西南三面外廊臨水，榭中部為扁作梁架小齋，面南葵式長窗落地，裙板雕花，東西牆留什錦花窗，外廊上架一枝香鶴頸軒，臨水美人靠精緻秀雅，水榭西側曲廊與宅第前院由月洞相連，月洞上架垂花半亭，輕盈靈秀，右側有古井，泉水甘洌。

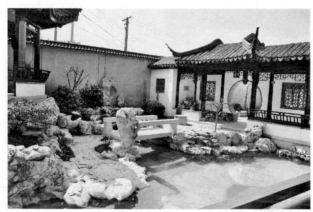

納霞小築

　　園林還走進尋常百姓家，市民們紛紛在自家的片山斗室中小築臥遊，挖一口 3 平方公尺大小的池塘，種一缸荷花，養數尾錦鯉，錯落布置兩座太湖石峰，倚牆栽若干樹木花卉，鋪上鵝卵石，曲徑通幽，花木扶疏，同樣綽約多姿。

　　揚州也出現一些微型園林，一般園子面積在 100 平方公尺左右，小至 40 平方公尺，假山、水池、亭臺樓閣及植物，構園四大元素兼備，它們都「養在深閨人未識」，深藏在「老揚州」的「家」裡，好像為唐代詩人姚合

「園林多是宅」作注。這些「袖珍園林」都有不俗的名字，諸如「祥廬」、「木香園」、「聽雨書屋」、「夢溪小築」、「逸苑」、「箕山草堂」等，成為揚州特有的文化傳承現象。

　　「袖珍園林」主人中也有名門之後，如「木香園」主人徐鵬志，為清朝愛國將領張桂聯第四代佟外孫；「紫園」主人焦諦，係清代大學者焦循第六代孫，其本人為揚州知名美術設計師；「箕山草堂」主人許旭東，父親許世源是揚州著名的老中醫；「逍遙苑」主人王燁，祖父王振聲是清朝秀才，曾任鹽商總管等等。

　　地處揚州老城區東關街 167 號的「祥廬」，是建於清代康熙年間的祖傳老屋，總面積 120 多平方公尺，卻有一座 40 平方公尺的祖傳「園林」，由園主杜祥開慘淡經營 20 年、花費幾十萬建成。穿過藤蘿交織的小廊，眼前的景象一掃古城逼仄小巷的局促：亭臺橋榭，太湖石假山盆景，楹聯石刻，池塘錦鯉，揚州園林的元素盡收眼底。青磚小路、紅欄小橋，錦鯉翔碧水，牆壁上攀爬的牽牛、薔薇、凌霄、枸杞、爬山虎等藤蔓植物，生氣盎然。柱子上的楹聯「鵑開花弄影，琴彈魚躍波」是一副嵌字聯，嵌入園主女兒姓名中的「鵑」字、妻子的「琴」字和自己的「開」字，顯示出融和的家庭氣氛。院牆上鑲嵌著園主自撰的詩句：「小巷深處門扉開，祥雲繚繞亭樓臺。湖石花木呈雅境，噴泉盡滌俗塵埃。」真實的描寫了庭院景色。

二、經營性私園

　　吳江靜思園，園廣逾百畝，號江南第一園。園林具江南私家園林的元素，園主多年來精心收集江南古建構件，有移自蘇州末代狀元陸潤庠家的磚雕門樓、移自太湖西山俊布村的「天香書屋」四面廳、楠木梁架、木質

柱礎、青石臺基和階石；移自上海的弘雅堂，梁架為紅木結構，飄逸的斗栱支撐歇山式屋頂，宏敞氣派，穩健凝重。

600 餘平方公尺的「奇石館」內陳列著兩千多塊靈璧奇石，另有湖石、柳州石、昆石等。東路北端院中最大的一塊靈璧巨石 —— 慶雲峰，高達 9.1 公尺，重達 136 噸，形如一帆。石身千洞百孔，水肉時洞洞出水，點菸時洞洞輕煙裊裊，譽為鎮園之寶。園內建有鶴亭橋、小垂虹、靜遠堂、天香書屋、龐山草堂、盆景園、歷代科學家碑廊、詠石詩廊等，保留著某些江南傳統園林古樸典雅的風格。

園主構園初衷是提供一個洽談業務時的休閒場所，大型的園門、三孔重檐亭橋、悟石山房樓下的千峰奇石、漢白玉石橋等則帶有北方貴族氣息。今園林屬於經營性質，故與上海徐園相類，而與蘇州傳統私家園林異趣。

三、中式園林別墅群

21 世紀初，獨具隻眼的房地產開發商有意打造「繼承園林一脈，凝聚古典園林藝術和現代居住理念精髓」的園林群，這就是出現在姑蘇城外的江楓園。

江楓園以古運河為界，與寒山寺隔水相望，「蕭寺可以卜鄰，梵音到耳」[258]。

可聆聽寒山寺的鐘鳴、運河的槳聲。江楓園猶如《紅樓夢》中的大觀園，曲徑通幽處又有一座座粉牆黛瓦、飛簷翹角的私家園林群，每座占地一至五畝不等。宅第的主題園內，逶迤的雲牆，圖案各異的花窗，假山峰石，飛虹曲橋，流水潺潺，游魚穿梭，花木掩映，春有瓊影廊，夏有淨香

[258]〔明〕計成：《園冶・園說》，中國建築工業出版社 1988 年版，第 51 頁。

榭，秋有聽楓軒，冬有歲寒亭。身在其中，可以品味古典的神韻，享受現代的生活。

大園景區內，建有「淇泉春曉」、「蓮池鷗盟」、「霜天鍾籟」、「寒山積雪」等展現四時季相的序列；眾多的藝術門類和載體形式參與其間，充滿文學情趣、哲理意蘊，構成了饒有文化內涵的園林景境系列。

蘇州獨墅湖和金雞湖畔是以陶淵明筆下的桃花源意境為藍本的「桃花源」蘇式園林別墅區，這裡古韻今風，是人們實現美麗中國、詩意棲居的又一當代版的文明實體，也是中國人的一處精神家園。

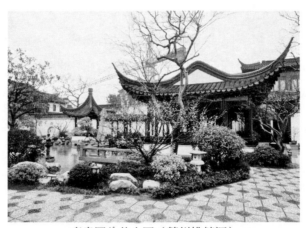

東皋園公共小園（蘇州桃花源）

四、園林藝術美元素的運用

當今時代，沉澱著數千年人們對於精緻生活的理想，嚮往著遠離喧鬧與浮躁、盼望著綠水青山融入城市、走進日常生活。蘇州這座園林城市，堪為典範。如今，蘇州古典園林藝術美的元素被放大延伸，成為「真山真水園中城」，使蘇州「人家」詩意的棲居在青山綠水的畫埥裡、涵養在文化寶山中。

今天，蘇州古典園林的藝術元素，已成為蘇州城市文化的重要組成部分和象徵性形態之一。古城外圍長達數十公里範圍內，建成婁門景區、相門景區、葑門景區、南門景區、盤門景區、胥門景區、干將景區、閶門景區、太子碼頭景區、平門景區、齊門景區、北園景區等十四個綠色大景區；在環古城的風貌帶上，修築了橋邊親水棧道、曲折鵝卵石小徑、假山、花木、亭榭、曲廊等，園林元素繽紛散布其間，成為人們休憩鍛鍊的綠色空間，無不令人陶醉。

在市區及主要居住區按照 300 至 500 公尺綠化服務半徑的要求，處處「留白」，建成面積不少於 500 平方公尺的「小遊園」，至今已經建成一百多座。小遊園中有小亭、假山、小池、修廊等蘇州園林小品，新竹遍插，香樟樹、廣玉蘭在微風中搖曳，處處展現出蘇州園林精、細、秀、美的風格，裝點著美麗的蘇州。外城河綠化帶、黯碧如染的水道與蘇州四角山水相映成趣，成為蘇州城的天然水肺和綠肺……

結語

　　中華園林美學，與中華文明一脈相承，也是中華士人的心路歷程，成為歷史發展的一面鏡子。

　　中華園林美的藝術元素萌芽在上古時代，園林審美由娛神向娛人發展；隨著時代審美意識的變化，由欣賞大自然的粗獷，逐漸發展到精心規劃設計的「壺中天地」、「芥子納須彌」；隨著宋後城市坊市制度的瓦解[259]，選址逐漸自山林地向郊外乃至城市宅邊隙地轉移，宅園成為中國園林的大宗。[260]

　　中華園林是文人和工匠合作的藝術結晶，大批文人參與園林設計，園林成為「地上的文章」，與山水詩、山水畫水乳交融。這也催生出大批專事構園的藝術家，明清時期構園理論著作五彩紛呈，使中華園林美學在世界上獨樹一幟。

　　中華園林「天人合一」的自然觀以及生活藝術化、藝術生活化的生存智慧，影響遠波海外，明末清初，大批來華的歐洲商人和傳教士，為中國園林的魅力所傾倒。「康熙時阿迭生（Addison）在《旁觀報》著文嘆息曰：『吾歐洲之園囿，整齊劃一，當為中國人所竊笑，以為種樹成行，距離相等，作正圓方形，乃人人所能為，有何藝術可言？必如中國人之匠心獨運，巧為計畫，不求整齊呆板，方能稱之為藝術。』」[261]

[259] 坊市制，中國古代官府對城區規畫和市場管理的制度。從西周到唐代，城市建置的格局一直是市（商業區）與坊（漢代稱里，即住宅區）分設，市內不住家，坊內不設店肆。市的四周以垣牆圍圈，稱「闤」，四面設門，稱「闠」。市門朝開夕閉，交易聚散有時。市的設立、廢撤和遷徙，都由官府以命令列之。市內店鋪按商品種類區分，排列在規定地點，稱為「肆」或「次」。

[260] 明代時，基於享樂思想，人們熱衷將園林建在近郊或市區，面積有限，小中見大，更講究技藝。消費的高級精緻，促進了技藝的進步。至清末，大多在住宅隙地構園，面積愈來愈小型化，如今之滄浪亭，僅僅為原來的一隅之地，藝圃的水池從 5 畝減到不足 1 畝，如退思園只能東西向建築，一般為前宅後園，而它是四宅東園，怡園主人擇地時只好隔巷構園。

[261] 方豪；《中西文通史》第十四章，岳麓書社 1987 年版。

 結語

　　英國糅入中國的造園思想，建成了獨具特色的「英～華庭園」（An-glo～Chinese Garden），隨後掀起了歐洲仿效中國園林的熱潮，德國、荷蘭、瑞士、波蘭、義大利等國相繼建起了一些深具中國趣味的花園。

　　明末江南學者朱舜水赴日講學，把中國江南文人造園之風帶入日本。日本在中國禪宗及民間茶道的基礎上，創造了環遊式園林、「枯山水」草菴等園林形式。

　　中國古典園林的歷史已經終結，然歷史使人明智，中國三千年構園史，累積了豐富的經驗，傳統構園手法在遵循「中和」、追求意境的大法則前提下，從山水詩詞、山水繪畫及其理論中獲取啟迪，充分發揮傳統的「有法無式」的設計理念，以達到感性與理性、寫意與寫實、自由與有序和諧統一的效果。

　　當今，園林裏挾著時代文化精神延續著，自清中葉特別是廢除科舉以後，傳統文人逐漸退出了構園領域。面對來自有著更強經濟實力的西方文明及近百年來「景觀」理論的席捲，傳統園林美學受到強烈衝擊，出現了丟棄自家寶貝的「審美危險」。這類「審美危險」大多來自對中華民族傳統文化的無知！張岱年先生強調：「一個民族立足於世界，必須具有民族的自尊心與自信心，才能具有獨立的意識。而民族的自尊心與自信心的基礎是對於本民族文化的優秀傳統有一定的了解。」[262]

　　對異質文化的生搬硬套，必然會出現「水土不服」和各種文化怪胎。任何東西，離開了產生它的具體環境，都只能是一隻斷藤之瓜。環境造就人，也造就物。反過來說，有時候具有魅力的事物，一半是環境的力量。所以，異質文化之間不能簡單的進行「不倫之比」。

　　19 世紀前期，法國積極浪漫主義文學家雨果說，藝術有兩個原則：理

[262] 張岱年：《晚思集：張岱年自選集》，新世界出版社 2002 年版，第 147 頁。

念與夢幻，理念產生了西方藝術，夢幻產生了東方藝術。中國園林是東方藝術的典範。童寯先生在《江南園林志》中精闢的指出：

然數千年來東西因文化之不同，哲學觀點之懸殊，加以生活習慣之差異，吾國舊式園林與詩文書畫，有密切之關係，而自成一系統，固不可與另一系統，作不倫之比擬也。

東西方藝術分別屬於兩個系統，中國園林美學是專屬於中華民族的傳統美學，我們應該對她保持敬畏之心。

梁思成先生在批評歐美設計者對於中國建築缺乏了解，「僅以洋房而冠以中式屋頂而已」的同時，稱道「歐美建築師之在華者已漸著意中國固有建築之美德，而開始以中國建築之部分應用於近代建築」，特別提到設計了燕京大學的美國建築師亨利‧墨菲（Henry Killam Murphy），「頗能表現中國建築之特徵」。[263]

留學歐美，歸國從事建築業的貝壽同實為之先驅，其設計的中國建築能「保留東方建築之美者」[264]。梁先生又舉了建於南京紫金山的孫中山陵墓，「中選人呂彥直，於山坡以石級前導，以達墓堂。墓堂前為祭堂，其後為墓室。祭堂四角挾以石墩，而屋頂及門部則為中國式。祭堂之後，墓室上作圓頂，為純粹西式作風。故中山陵墓雖西式成分較重，然實為近代國人設計以古代式樣應用於新建築之嚆矢，適足以象徵我民族復興之始也」。[265]

「開埠初期來到中國的外國商人，將印度與東南亞一帶的殖民式建築搬到了上海，但是這種產生於熱帶地區的建築宜夏不宜冬，並不適應上海

[263] 梁思成：《中國建築史》，百花文藝出版社 1998 年版，第 353、354 頁。
[264] 梁思成：《中國建築史》，百花文藝出版社 1998 年版，第 353 頁。
[265] 梁思成：《中國建築史》，百花文藝出版社 1998 年版，第 354 頁。

 結語

的氣候條件，所以在以後的時間裡逐漸產生變異，直之消失。」[266] 陳從周先生也曾指出：

　　如今有不少「摩登」園林家，以「洋為中用」來美化國家河山，用心極苦。即以雪松而論，幾如藥中之有青黴素，可治百病，全國園林幾將遍植。「白門（南京）楊柳可藏鴉」、「綠楊城郭是揚州」，今皆柳老不飛絮，戶戶有雪松了。泰山原以泰山松獨步天下，今在岱廟中也種上雪松，古建築居然西裝革履，無以名之，名之曰「不倫不類」。[267]

　　美學家宗白華先生這樣說：

　　我以為中國將來的文化絕不是把歐美文化搬來了就成功。中國舊文化中實有偉大優美的，萬不可消滅……我實在極尊崇西洋的學術藝術，不過不復敢蔑視中國的文化罷了。並且主張中國以後的文化發展，還是極力發揮中國民族文化的「個性」……[268]

　　與世界交流，必須是以中華園林美學精神為主色調，絕不能拋棄自己的傳統而「西方化」。沒有自己傳統美學的主體意識就沒有自信和自尊，要自信和自尊就要深入了解中國自己的文化美學精神，並結合時代發展予以創新，匯合中華民族生生不息的生命之流。

[266] 楊秉德、蔡萌：《中國近代建築史話》，機械工業出版社 2003 年版，第 82 頁。
[267] 陳從周：〈續說園〉，見《中國園林》，廣東旅遊出版社 1996 年版，第 12 頁。
[268] 宗白華：〈自德見寄書〉，《宗白華全集·第一卷》，安徽教育出版社 1996 年版，第 321 頁。

參考文獻

[1] 〔唐〕白居易著，朱金城箋校：《白居易集箋校》，上海古籍出版社1988年版。

[2] 〔唐〕韓愈：《韓昌黎全集》，中國書店1991年版。

[3] 〔唐〕許嵩：《建康實錄》，《四庫全書》文淵閣本。

[4] 〔宋〕張敦頤：《六朝事蹟編類》，上海古籍出版社1995年版。

[5] 〔宋〕四水潛夫輯：《武林舊事》，西湖書社1981年版。

[6] 〔宋〕周密：《癸辛雜識》，中華書局1988年版。

[7] 〔宋〕田汝成輯撰：《西湖遊覽志》，上海古籍出版社1980年版。

[8] 〔宋〕范成大：《吳郡志》，江蘇古籍出版社1986年版。

[9] 〔宋〕朱長文：《吳郡圖經續記》，江蘇古籍出版社1986年版。

[10] 〔宋〕沈括：《元刊夢溪筆談》，文物出版社1975年版。

[11] 〔明〕計成：《園冶注釋》，中國建築工業出版社1988年版。

[12] 〔明〕文震亨：《長物志校注》，江蘇科技出版社1984年版。

[13] 〔明〕張岱：《西湖夢尋》，中華書局2011年版。

[14] 〔清〕李漁：《閒情偶寄》，作家出版社1996年版。

[15] 〔清〕彭定求等：《全唐詩》，上海古籍出版社影印康熙揚州詩局本1986年版。

[16] 〔清〕于敏中編：《日下舊聞考》，北京古籍出版社1983年版。

[17] 〔清〕李有棠：《金史紀事本末》，中華書局1980年版。

[18] 〔清〕吳長元輯：《宸垣識略》，北京古籍出版社1982年版。

[19] 周維權：《中國古典園林史》，清華大學出版社1999年版。

[20] 童寯：《江南園林志》，中國建築工業出版社1987年版。

[21] 劉敦楨：《蘇州古典園林》，中國建築工業出版社 2005 年版。

[22] 孟兆禎：《避暑山莊園林藝術》，紫禁城出版社 1985 年版。

[23] 夏咸淳、曹林娣主編：《中國園林美學思想史》，同濟大學出版社 2015 年版。

[24] 曹林娣：《中國園林文化》，中國建築工業出版社 2005 年版。

[25] 牛枝慧編：《東方藝術美學》，國際文化出版公司 1990 年版。

[26] 林語堂英文原著，越裔漢譯：《林語堂名著全集》，東北師範大學出版社 1994 年版。

[27] 牟宗三：《中西哲學之會通十四講》，上海古籍出版社 1997 年版。

[28] 王恺：《中華美術民俗》，中國人民大學出版社 1996 年版。

[29] 朱光潛：《談美書簡二種》，上海文藝出版社 1999 年版。

[30] 梁思成：《中國雕塑史》，百花文藝出版社 1998 年版。

[31] 許順湛：《黃河文明的曙光》，中州古籍出版社 1993 年版。

[32] 梁一儒、戶曉輝、宮承波：《中國人審美心理研究》，山東人民出版社 2002 年版。

[33] 李澤厚：《美的歷程》，文物出版社 1982 年版。

[34] 宋兆麟等：《中國原始社會史》，文物出版社 1983 年版。

[35] 錢鍾書：《管錐編》，中華書局 1979 年版。

[36] 劉敘傑主編：《中國古代建築史》，中國建築工業出版社 2009 年版。

[37] 樓慶西：《中國傳統建築裝飾》，中國建築工業出版社 1999 年版。

[38] 侯幼彬：《中國建築美學》，黑龍江科學技術出版社 1997 年版。

[39] 劉敦楨主編：《中國古代建築史》，中國建築工業出版社 1984 年版。

[40] 龍慶忠：《中國建築與中華民族》，華南理工大學出版社 1989 年版。

[41] 王其鈞編著：《華夏營造》，中國建築工業出版社 2010 年版。

[42] 張岱年、方克立主編：《中國文化概論》，北京師範大學出版社 1994 年版。

[43] 李濟：《安陽》，商務印書館 2017 年版。

[44] 張光直：《中國青銅時代》，生活・讀書・新知三聯書店 2013 年版。

[45] 湯用彤：《湯用彤學術論文集》，中華書局 1983 年版。

[46] 郭沫若主編：《中國史稿》，人民出版社 1976 年版。

[47] 李澤厚、劉綱紀主編：《中國美學史》，中國社會科學出版社 1987 年版。

[48] 朱光潛：《朱光潛美學文學論文選集》，湖南人民出版社 1980 年版。

[49] 劉永濟：《詞論》，上海古籍出版社 1981 年版。

[50] 徐復觀：《中國藝術精神》，春風文藝出版社 1987 年版。

[51] 李澤厚：《中國古代思想史論》，生活・讀書・新知三聯書店 2008 年版。

[52] 梁思成：《中國建築史》，百花文藝出版社 1998 年版。

[53] 余英時：《士與中國文化》，上海人民出版社 2003 年版。

[54] 羅宗強：《玄學與魏晉士人心態》，天津教育出版社 2005 年版。

[55] 袁行霈主編：《中國文學史》，高等教育出版社 1999 年版。

[56] 葛兆光：《禪宗與中國文化》，上海人民出版社 1986 年版。

[57] 任繼愈主編：《中國道教史》，上海人民出版社 1990 年版。

[58] 〔德〕黑格爾：《美學》，商務印書館 1979 年版。

[59] 〔英〕法蘭西斯・培根著，何新譯：《人生論》，華齡出版社 1996 年版。

[60] 〔俄〕斯托洛維奇著，凌繼堯譯：《審美價值的本質》，中國社會科學出版社 1984 年版。

[61]〔德〕格羅塞:《藝術的起源》,商務印書館 1998 年版。

[62]〔美〕摩爾根著,楊東蓴、馬雍、馬巨譯:《古代社會》,商務印書館 1977 年版。

[63]〔美〕萊斯利‧A‧懷特著,曹錦清等譯:《文化科學》,浙江人民出版社 1988 年版。

[64]〔美〕海斯、穆恩、韋蘭著,中央民族學院研究室譯:《世界史》,生活‧讀書‧新知三聯書店 1975 年版。

[65]〔俄〕普列漢諾夫:《普列漢諾夫哲學著作選集》,生活‧讀書‧新知三聯書店 1961 年版。

[66]〔俄〕普列漢諾夫:《論藝術》,生活‧讀書‧新知三聯書店 1973 年版。

[67]〔俄〕烏格里諾維奇著,王先睿等譯:《藝術與宗教》,生活‧讀書‧新知三聯書店 1987 年版。

[68]〔德〕格羅塞:《藝術的起源》,商務印書館 1984 年版。

[69]〔英〕李約瑟:《中國科學技術史》,科學出版社 1976 年版。

中國園林美學史 —— 成熟至多元：

石寶雲庵 × 公共園林 × 真武道場 × 藏式寺廟 × 洋式花園，從雅俗互見到中西雜糅

作　　者：曹林娣，沈嵐

發 行 人：黃振庭

出 版 者：崧燁文化事業有限公司

發 行 者：崧燁文化事業有限公司

E-mail：sonbookservice@gmail.com

粉 絲 頁：https://www.facebook.com/sonbookss/

網　　址：https://sonbook.net/

地　　址：台北市中正區重慶南路一段六十一號八樓 815 室

Rm. 815, 8F., No.61, Sec. 1, Chongqing S. Rd., Zhongzheng Dist., Taipei City 100, Taiwan

電　　話：(02)2370-3310

傳　　真：(02)2388-1990

印　　刷：京峯數位服務有限公司

律師顧問：廣華律師事務所 張珮琦律師

- 版權聲明 ————————

定　　價：420 元

發行日期：2024 年 01 月第一版

◎本書以 POD 印製

Design Assets from Freepik.com

國家圖書館出版品預行編目資料

中國園林美學史 —— 成熟至多元：石寶雲庵 × 公共園林 × 真武道場 × 藏式寺廟 × 洋式花園，從雅俗互見到中西雜糅 / 曹林娣，沈嵐著 . -- 第一版 . -- 臺北市：崧燁文化事業有限公司 , 2024.01

面；　公分

POD 版

ISBN 978-626-357-884-5(平裝)

1.CST: 園林建築 2.CST: 園林藝術 3.CST: 中國美學史

929.92　112020803

電子書購買

臉書

爽讀 APP